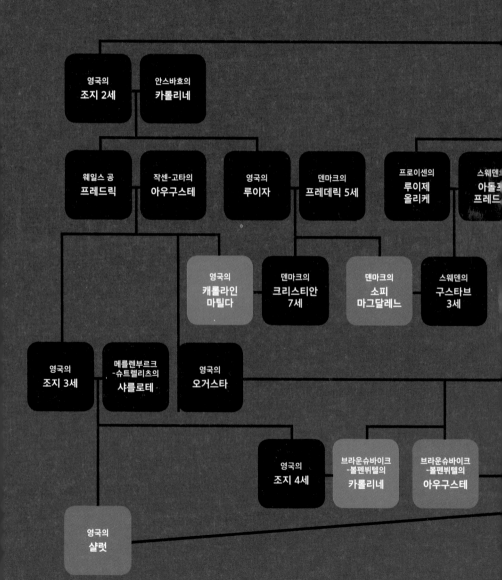

영국의 조지 2세

안스바흐의 카롤리네

웨일스 공 프레드릭

작센-고타의 아우구스테

영국의 루이자

덴마크의 프레데릭 5세

프로이센의 루이제 울리케

스웨덴의 아돌프 프레드

영국의 캐롤라인 마틸다

덴마크의 크리스티안 7세

덴마크의 소피 마그달레느

스웨덴의 구스타브 3세

영국의 조지 3세

메클렌부르크 -슈트렐리츠의 샤를로테

영국의 오거스타

영국의 조지 4세

브라운슈바이크 -볼펜뷔텔의 카롤리네

브라운슈바이크 -볼펜뷔텔의 아우구스테

영국의 샬럿

명 화 들 이 말 해 주 는 ——————

그림 속
왕실 여성 이야기

| 만든 사람들 |
기획 인문·예술기획부 | **진행** 한윤지 | **집필** 정유경 | **편집·표지디자인** D.J.I books design studio 원은영

| 책 내용 문의 |
도서 내용에 대해 궁금한 사항이 있으시면
저자의 홈페이지나 J&jj 홈페이지의 게시판을 통해서 해결하실 수 있습니다.
제이앤제이제이 홈페이지 www.jnjj.co.kr
디지털북스 페이스북 www.facebook.com/ithinkbook
디지털북스 인스타그램 instagram.com/dji_books_design_studio
디지털북스 유튜브 유튜브에서 [디지털북스] 검색
디지털북스 이메일 djibooks@naver.com
저자 블로그 blog.daum.net/elara1020
저자 브런치 brunch.co.kr/@elara1020

| 각종 문의 |
영업관련 dji_digitalbooks@naver.com
기획관련 djibooks@naver.com
전화번호 (02) 447-3157~8

명화들이 말해주는

그림 속
왕실
여성
이야기

| 정유경 저 |

J & jj
제이 앤 제이제이

들어가는 글

많은 사람들이 역사에 대해서 관심이 많습니다. 저도 그런 사람 중 한 명입니다. '역사란 어떤 것인가' 대한 정의는 사실 사람마다 다를 것입니다. 아주 심오한 역사철학을 언급하면서 역사에 대해서 이야기하는 사람도 있을 것입니다. 하지만 저는 역사는 사람들의 이야기라고 생각합니다. 사람들에게는 각자의 이야기가 있고 그 이야기들이 모여서 역사가 되는 것이라고 생각하고 있습니다. 제가 역사에 관심이 있는 것은 사람들의 이야기에 관심을 가지고 있기 때문입니다.

저의 주된 관심사는 서유럽의 왕족들입니다. 가장 큰 이유는 멀고 먼 나라의 공주님 이야기는 제가 살고 있는 곳의 이야기와는 전혀 다른, 마치 판타지 같은 느낌이 들어서였습니다. 특히 동화는 늘 "왕자님과 공주님은 행복하게 살았습니다."라는 문구로 끝나기에, 과연 실제 왕자님과 공주님은 어떻게 살았는지에 대해서 더 관심이 갔었습니다.

하지만 모두들 실제 삶은 동화와 같지 않다는 것을 잘 알고 있습니다. 실제 왕자님과 공주님의 삶도 '행복하게 살았습니다'라고 말할 수 있는 사람들은 별로 없었습니다. 왕자님과 공주님은 결혼해서 서로 맞지 않아 싸우기도 했고, 시집 식구들에게 무시당하기도 했고, 처가의 눈치를 보기도 했습니다. 당연히 자식들이 속을 썩이기도 합니다.

동화 속 이야기와는 전혀 다른, 너무나 불행한 결혼 생활에도 대부분의 왕자님과 공주님들은 참고 살아야했습니다. 가장 큰 이유는 왕자님과 공주님은 사랑해서 결혼한 것이 아니라 나라나 가문의 이익을 위해서 결혼했기 때문입니다. 그래서 사이가 나빠도 왕자님과 공주님은 함부로 헤어질 수 없었습니다.

　　20세기 초까지도 유럽은 남성 위주의 사회였습니다. 이것은 왕자님과 공주님의 불행한 결혼 생활에서 공주님들이 좀 더 많이 참고 살아야했다는 것을 의미합니다. 왕자님들은 아내와 불행하면 다른 여성과의 행복을 찾기도 했습니다만, 공주님들에게는 절대 이런 일이 허용되지 않았기 때문입니다. 물론 남편의 행동에 불만을 품고 다른 남성과의 행복을 찾으려 했던 공주님들도 있었습니다. 하지만 이들의 결말은 불행한 결혼을 참고 산 것보다 더 비참한 경우가 많습니다.

　　18세기 영국의 왕가는 스튜어트 가문에서 하노버 가문으로 바뀌게 됩니다. 스튜어트 가문의 마지막 군주인 앤 여왕이 죽은 후 앤 여왕의 육촌이었던 하노버의 선제후 게오르그 루드비히가 영국의 조지 1세로 즉위했으며, 조지 1세가 죽고 난 뒤에는 아들인 조지 2세가 즉위했습니다.

　　조지 1세의 어머니인 팔츠의 조피와 조지 2세의 어머니인 첼레의 조피 도로테아는 모두 Queen이 될 수도 있었지만 되지 못한 인물들입니다. 앤 여왕의 후계자였던 팔츠의 조피는 앤 여왕이 죽기 겨우 2달 전에 사망해서 Queen이 되지 못했고, 첼레의 조피 도로테아는 조지 1세가 국왕이 되기 20여 년 전에 이혼을 해서 Queen이 되지 못했습니다.

　　고부관계였던 팔츠의 조피와 첼레의 조피 도로테아는 똑같이 불행한 결혼 생활을 했습니다. 다른 여성에게 빠져든 남편은 아내를 무시하게 됩니다. 하지만 고부의 반응은 달랐는데 팔츠의 조피는 이런 남편을 그저 참고 지냈던 반

면, 첼레의 조피 도로테아는 참고 지내지 않았습니다. 그리고 둘의 운명은 극과 극으로 바뀌게 됩니다.

팔츠의 조피와 첼레의 조피 도로테아는 각각 영국 국왕이 된 손자 조지 2세와 프로이센의 왕비가 된 딸, 하노버의 조피 도로테아 덕분에 수많은 유럽 통치 가문에 후손들을 남겼습니다. 그리고 이 후손들 역시 조피나 조피 도로테아처럼 살았습니다.

이 책에서는 팔츠의 조피와 첼레의 조피 도로테아, 그리고 둘의 후손인 덴마크의 소피 마그달레네, 브라운슈바이크-볼펜뷔텔의 엘리자베트 크리스티네, 영국의 캐롤라인 마틸다, 브라운슈바이크-볼펜뷔텔의 아우구스테, 영국의 샬럿, 브라운슈바이크-볼펜뷔텔의 카롤리네 이렇게 여덟 명에 대한 이야기를 하려합니다. 18세기를 거쳐서 살았던 이들은 모두 불행한 결혼 생활을 했습니다. 불행한 결혼을 견디고 산 경우도 있지만 견디지 않은 사람도 있습니다. 물론 이들 외에도 더 많은 사람들의 이야기가 있습니다만, 특히 이들 여덟 명은 모두가 밀접한 관계에 있는 사람들입니다. 누구는 고부 관계이며, 누구는 시누이와 올케 관계, 누군가는 자매 관계이기도 합니다. 그리고 저는 이런 가까운 사이의 사람들에게 비슷하면서도 다른 불행한 상황이 겹쳐지는 것이 흥미로웠습니다.

저는 사람들이 이들의 이야기를 따라가면서 이들이 살았던 시대나 상황 등에 대해서 알고 이해하길 바랍니다. 물론 늘 그렇듯이 단순히 이런 사람들의 이런 이야기도 있구나 정도로 이해하는 것도 괜찮다고 생각합니다.

2021년 11월 20일
저자 정유경

CONTENTS

팔츠의 조피

Princess Sophia of the Palatinate;

14 October 1630 – 8 June 1714
Sophie von der Pfalz

Sophie Princesse Palatine.

Princess Sophia of the Palatinate;

14 October 1630 – 8 June 1714
Sophie von der Pfalz

나라 없는 공주

1630년 10월 14일 헤이그에서는 후에 하노버의 선제후비이자 영국의 조지 1세의 어머니가 되는 팔츠의 조피가 태어났습니다. 조피의 부모는 '보헤미아의 겨울 국왕과 왕비'라는 별명으로 알려진 팔츠의 프리드리히 5세와 잉글랜드와 스코틀랜드의 공주였던 엘리자베스 스튜어트였습니다. 하지만 조피는 '보헤미아의 공주'가 되지는 못했는데, 부모의 '보헤미아의 겨울 국왕과 왕비'라는 별명은 조피의 부모의 불운을 잘 나타내는 말이기도 했습니다.

조피의 아버지인 팔츠의 프리드리히 5세는 원래 팔츠 선제후령을 통치하던 인물이었습니다. 선제후라는 지위는 신성로마제국의 황제를 선출할 수 있는 투표 권리를 가진 군주를 말합니다. 신성로마제국은 여러 개의 지방으로 나누어져 있었고 각각의 지역을 통치하는 인물들이 있었습니다. 이 군주들 중에 황제를 뽑을 수 있는 선거권을 가진 군주들이 있었는데 이들은 제국 내에서 세력

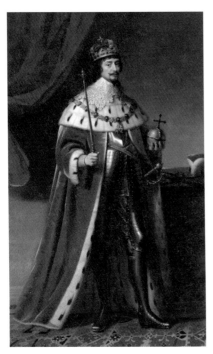
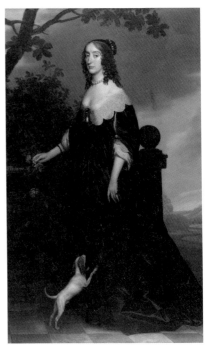

— 조피의 아버지 팔츠의 선제후 프리드리히 5세, 보헤미아의 국왕　　　　— 조피의 어머니 엘리자베스 스튜어트

이 큰 인물들이었으며 팔츠의 선제후도 그중 한명이었습니다. 사실 당대에는 이미 합스부르크 가문이 대를 이어서 황위를 이어가고 있었습니다. 하지만 형식적으로는 여전히 선제후들이 모여서 황제를 뽑았으며 그래서 선제후는 중요한 자리이기도 했습니다.

조피의 어머니인 엘리자베스 스튜어트는 스코틀랜드의 국왕이자 잉글랜드의 국왕이었던 제임스 1세(스코틀랜드에서는 제임스 6세)와 덴마크의 안나의 큰 딸로 태어났습니다. 엘리자베스 스튜어트는 강력한 잉글랜드 국왕의 딸이었을 뿐만 아니라, 잉글랜드와 스코틀랜드는 여성의 왕위계승권리를 인정했기에 다양한 나라의 많은 왕족들이 꼽는 신붓감이었습니다. 수많은 후보들 중에서 엘리자베스 스튜어트와 결혼한 것은 팔츠의 선제후인 프리드리히 5세였습니다. 둘의 혼인은 전형적인 정략결혼이었지만 결혼 생활은 매우 행복했습니다.

프리드리히 5세와 엘리자베스 스튜어트가 결혼하던 때 독일의 정치적 상황은 너무나도 복잡했습니다. 구교와 신교의 갈등이 심해지고 있었으며 이런 갈등은 독일 내 정치 세력들의 갈등으로 나타났고, 전쟁이 일어나기 일보 직전이었습니다.

황제의 지위를 이어가고 있었던 합스부르크 가문은 가톨릭을 지지하는 입장이었습니다. 당시 황제였던 마티아스는 신교에 대해 그리 억압적인 정책을 펴지는 않았습니다. 하지만 그의 사촌이자 후계자가 될 슈타이어마르크의 페르디난트는 달랐습니다. 매우 독실한 가톨릭교도였으며 신교의 세력이 확대되는 것을 원치 않았습니다. 이것이 합스부르크 가문의 영지 내에서 생긴 갈등의 원인이 됩니다. 합스부르크 가문은 결혼을 통해서 여러 지역을 상속받았는데 그중에는 보헤미아 왕국도 있었습니다. 보헤미아의 신교도들은 페르디난트가 보헤미아를 상속받을 경우 보헤미아 내 신교도들을 탄압할 것을 걱정했습니다. 때문에 보헤미아의 신교 귀족들은 신교 출신의 새로운 국왕 선출을 시도하며 독일 내 수많은 신교도 군주들에게 보헤미아의 왕위를 제안했습니다. 그러나 대부분의 군주들은 이 제안을 받아들이지 않았습니다. 가장 큰 이유는 합스부르크 가문에서 보헤미아를 다른 사람에게 넘겨주려 하지 않을 것이기 때문이었습니다.

하지만 팔츠의 선제후 프리드리히 5세는 이 독이든 성배 같은 왕위를 수락하고 보헤미아로 갑니다. 보헤미아를 상속영지로 생각하고 있던 페르디난트는 당연히 이것을 그냥 지켜보고 있지 않습니다. 비록 선제후라고 하지만 원칙적으로는 황제의 신하인데, 프리드리히가 보헤미아의 왕위를 받아들인 것은 황제 가문의 상속영지를 차지한 것으로, 곧 반역이라고 여기게 된 것입니다. 1619년 페르디난트는 프리드리히가 보헤미아의 국왕이 된 직후 황제 페르디난트 2세로 선출되었으며, 황제가 된 페르디난트 2세는 보헤미아와 프리드리히를 공격합니다. 이 사건이 바로 본격적인 30년 전쟁의 시작이었습니다.

― 백산전투. 30년 전쟁 초기 전투로 보헤미아군이 제국군에 패배한 전투

보헤미아의 왕위는 물론 자신의 선제후령마저 뺏기게 된 프리드리히는 가족들과 함께 합스부르크가와 적대적 관계에 있던 네덜란드에서 망명생활을 하게 됐습니다. 프리드리히와 엘리자베스 스튜어트는 한해 겨울 동안만 보헤미아의 국왕과 왕비로 있었습니다. 그래서 둘은 보헤미아의 겨울 국왕과 왕비라는 별명으로 불리게 되었습니다.

프리드리히 5세와 엘리자베스 스튜어트는 네덜란드로 오기 전 이미 다섯 아이가 있었는데, 네덜란드에 살면서 여덟 명의 아이를 더 낳아서 모두 열세 명의 아이를 낳았습니다. 그리고 막내딸이었던 조피 역시 망명지였던 헤이그에서 태어났습니다.

망명 중이었던 프리드리히 5세와 엘리자베스 스튜어트는 힘든 나날을 보내고 있었습니다. 잉글랜드는 유럽의 전쟁에 개입하길 꺼려했었기에 프리드리히 5세는 자신을 도울 유럽 대륙 내 신교 국가를 찾아야했습니다. 30년 전쟁은 종교를 빌미로 시작되긴 했지만, 독일 내 군주들은 자신들의 이익을 위해서 이리저리 편을 나누었기에 프리드리히가 의지할만한 세력이 없었습니다. 게다가 가족의 비극도 있었습니다. 영유아 사망률이 높던 시절이었지만 프리드리히 5세의 자녀들은 대부분 성인으로 성장했습니다. 하지만 조피가 태어나기 1년 전인 1629년 프리드리히 5세의 장남인 프리드리히 하인리히가 사고로 목숨을 잃은 것입니다. 그는 아버지와 함께 호수를 건너다가 물에 빠졌고 아버지인 프리드리히 5세는 아들이 물에 빠져 죽는 모습을 봐야만 했습니다. 프리드리히는 장남의 죽음 이후 매우 큰 충격을 받아 이후 늘 우울한 상태가 되었습니다. 결국 프리드리히는 1632년 병을 이기지 못하고 36살의 젊은 나이로 사망합니다.

남편의 죽음에 너무나 큰 충격을 받은 엘리자베스 스튜어트는 3일 밤낮으로 먹지도 자지도 않을 정도였습니다. 하지만 엘리자베스 스튜어트는 혼자가 아

니었습니다. 그녀에게는 10명이나 되는 자녀들이 있었으며, 특히 남편의 뒤를 이어야할 카를 루드비히가 아직 미성년이었기에 도움이 필요했습니다. 엘리자베스 스튜어트는 남편이 죽은 뒤 친정으로 돌아가라는 권유를 거절하고 헤이그에 남아서 남편을 위해서 그랬던 것처럼 아들이 영지를 되찾는데에 도움이 될 정치적 활동을 했습니다.

엘리자베스 스튜어트 역시 당대 왕족들처럼 아이들을 고용인에게 맡겨 키웠습니다. 아이들과 정기적으로 만났고 손님이 오면 아이들을 부르기도 했지만 기본적으로 아이들과 떨어져서 지냈습니다. 조피도 어려서부터 어머니와 떨어져서 형제자매들과 함께 지내면서 교육을 받았는데, 엄격한 종교적 교육과 예법을 중심으로 배웠습니다만 음악이나 예술 같은 교양 역시 배웠습니다. 게다가 당시 헤이그에는 매우 뛰어난 학자들과 예술가들이 많이 있었고 조피는 이들에게 영향을 받았습니다. 조피는 막내딸이었기에 남동생과 함께 제일 마지막까지 어린 시절 살던 곳에 남아있었습니다. 하지만 남동생이 1641년 갑작스럽게 세상을 떠났고, 제일 가깝게 지냈던 동생의 죽음에 조피는 힘들어합니다. 어머니인 엘리자베스 스튜어트는 조피가 너무 힘들어하자 아직 성인이 되지 않았음에도 헤이그에 있는 자신의 집으로 딸을 데려왔는데, 조피의 어머니를 만나기 위해 보헤미아, 팔츠, 잉글랜드 같은 다양한 지역에서 온 사람들을 통해서 조피의 세상 역시 넓어지게 됩니다.

하지만 망명 왕족에게는 수많은 문제들이 있었으며 조피와 가족들 역시 이런 문제를 겪게 됩니다. 가장 큰 문제는 경제적 어려움이었고, 또한 자녀들의 앞날에 대한 문제도 있었습니다. 특히 1642년 잉글랜드에서 내전이 시작되면서 조피와 가족들의 상황은 더 악화됩니다. 내전이 진행되며 조피의 외삼촌인 찰스 1세는 사로잡혔고 나중에 처형당했습니다. 그리고 외가 식구들 역시 프랑스와 헤이그에서 망명생활을 하게 됩니다.

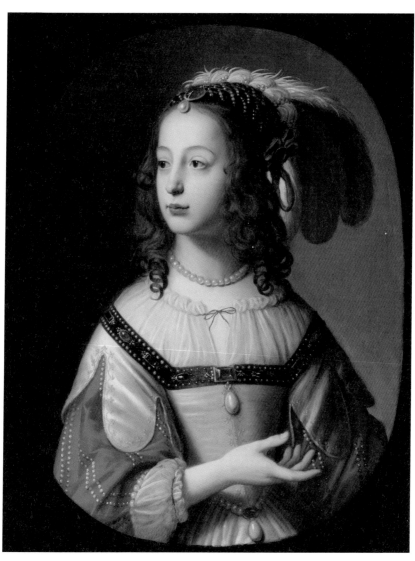

— 1641년에 그려진 팔츠의 조피의 초상화

조피와 조피의 언니들은 어머니와 함께 헤이그에서 머물고 있었습니다. 엘리자베스 스튜어트의 네 명의 딸들은 매우 아름답고 지적이며, 교육을 아주 잘 받았다고 알려져 있었습니다. 하지만 이 딸들은 지참금으로 가져갈 만한 재산이 없었을 뿐만 아니라 영지 없는 왕족에, 의지할 곳이 하나도 없었습니다. 당연히 남편감을 찾기에 무척이나 어려운 상황이었고, 특히 외가의 상황이 나빠지게 되면서 이전에 고려되었던 혼담마저 무산되기도 했습니다.

조피의 오빠들의 삶도 그렇게 쉽지는 않았습니다. 조피의 오빠들은 대부분 군인으로 일하면서 자신의 길을 찾아야만 했습니다. 가장 먼저 길을 찾은 오빠는 에두아르트였습니다. 외숙모인 헨리에타 마리아가 망명 중인 프랑스로 간 그는 그곳에서 자신보다 9살 많은 가톨릭교도인 안나 곤자가와 결혼했으며 심지어 가톨릭으로 개종까지 합니다. 조피의 어머니는 마음에 안 드는 며느리감을 맞은 것뿐만 아니라 가톨릭으로 개종까지 한 아들을 용서하지 않았습니다. 남편이 영지를 잃고 쫓겨나게 된 원인 중 하나가 구교와 신교의 갈등이었는데, 남편을 쫓아낸 가톨릭으로 개종한 아들을 용서할 수 없었던 것입니다.

그나마 1648년 30년 전쟁이 끝났고, 조피의 오빠인 카를 루드비히가 이전의 영지보다 줄어들긴 했지만, 팔츠의 선제후령을 다시 되찾게 됩니다. 이것은 가족들에게 희망적인 상황이었습니다. 특히 여동생들은 이제 선제후의 여동생이었기에 혼담이 오갈 가능성이 커졌습니다. 사실 선제후의 네 여동생들 중 위의 둘인 엘리자베트와 루이제 홀란디네는 나이가 많았기에 결혼할 가능성이 그다지 높지 않았습니다. 하지만 밑에 두 명인 헨리에테 마리와 조피는 상황이 달랐습니다. 조피의 언니인 헨리에테 마리는 트란실바니아 군주의 동생과 혼담이 오가게 됩니다. 헨리에테 마리는 이 혼담을 원치 않았고 오빠인 팔츠의 선제후 역시 동생의 혼담을 탐탁지 않아합니다. 하지만 어머니, 고모, 큰언니가 이 혼담을 지지했으며 또 남편 될 사람이 엄청나게 부유했기에 결국 결혼을 하게 됩니다.

조피 역시 어머니로부터 혼담을 강요받았습니다. 조피의 상대로 거론된 사람은 당시 헤이그에서 망명 중으로, 잉글랜드의 왕위계승을 주장하던 사촌 찰스였습니다. 조피와 찰스는 서로에게 별 관심이 없었으며, 특히 조피는 첫 만남에서부터 무례했던 사촌이 마음에 들지 않았습니다. 하지만 조피의 어머니는 딸이 왕비가 될 기회라고 여겼으며, 조피가 결혼을 받아들여야 한다고 생각했습니다.

조피의 큰오빠인 팔츠의 선제후는 여동생들의 혼담을 그리 탐탁하게 여기지 않았습니다. 여동생들과 멀리 떨어져 있었기에 직접적으로 관여할 수는 없었지만, 특히 헨리에테 마리가 원치 않던 결혼을 하게 된 것에 불만이 많았습니다. 그리고 조피의 결혼 계획도 마음에 들어 하지 않았습니다. 잉글랜드 상황에 대해서 비관적이었기에 동생과 사촌인 찰스의 결혼에 대해서도 부정적이었던 팔츠의 선제후는 결국 어머니가 조피에게 결혼을 강요하는 것을 막기 위해서 1650년 여름 조피에게 자신과 함께 살자고 했습니다. 이에 조피는 어머니의 반대에도 큰오빠가 살고 있는 하이델베르크로 갑니다.

선제후의 동생

팔츠 선제후령의 중심 도시였던 하이델베르크에는 조피의 오빠인 팔츠의 선제후 외에도 가족이 있었습니다. 바로 1650년 2월 조피의 오빠와 결혼한 올케언니인 헤센-카셀의 샤를로테였습니다. 조피의 오빠는 이제 결혼해서 자신의 가정을 꾸렸기에 아내가 조피를 돌봐줄 수 있을 것이라 생각했고, 그래서 동생을 불렀을 것입니다. 하지만 조피의 오빠의 생각과 조피의 올케언니의 생각은 달랐습니다.

조피의 올케언니인 샤를로테는 조피의 오빠보다 10살이나 어렸고, 조피보다 3살 정도 많았습니다. 샤를로테는 어머니의 강요에 따라서 팔츠의 선제후와

결혼한 것이었으며 이를 시누이에게 숨기지도 않았습니다. 조피는 아버지 같은 큰오빠에 대해서 부정적으로 이야기하는 샤를로테에 대해서 좋은 감정은 당연히 들지 않았을 것입니다. 그리고 조피는 평생 이런 감정을 가지게 됩니다.

팔츠 선제후 부부는 서로 안 맞는 사이였습니다. 선제후인 카를 루드비히는 힘든 삶을 살았기에 아마도 많은 면에서 자신을 이해해주는 아내를 원했을 것입니다. 하지만 샤를로테는 카를 루드비히가 원한 여성은 아니었습니다. 샤를로테는 아름답고 똑똑했지만 더불어 예민했으며 자신이 주목받아야 한다고 여겼다고 합니다. 결국 부부는 결혼 초부터 갈등을 빚게 되는데 아내가 실망스러웠던 선제후는 아내를 소홀히 했으며 선제후비는 화를 내면서 그런 남편을 몰아붙였고, 그럴수록 선제후는 더욱더 아내에게 멀어지게 됩니다. 아내와의 사이가 나빠지자 선제후는 여동생인 조피를 아내보다 더 자주 만나거나 아내보다 더 우대하는 모습을 보여줍니다. 샤를로테는 이런 남편에게 더욱더 화를 냈으며 시누이에 대해서 더 차가운 모습을 보여줍니다. 심지어 샤를로테는 남편이 자신보다 시누이에게 더 잘하는 것은 남편과 시누이가 연인사이기 때문이라고 주장하기까지 했었습니다. 그리고 샤를로테는 눈꼴신 시누이를 치워버릴 좋은 기회를 얻게 됩니다.

1654년 말 조피와 결혼하고 싶어 하는 한 왕족이 하이델베르크로 찾아옵니다. 그는 스웨덴 국왕의 동생인 팔츠-츠바이브뤽켄의 아돌프 요한이라는 인물이었습니다. 하지만 아돌프 요한은 조피가 원하는 남편감이 아니었습니다. 그는 홀아비였는데, 죽은 첫 번째 아내에게 성실하지 않았을 뿐만 아니라 아내를 학대했던 인물이었습니다. 조피를 싫어했던 팔츠의 선제후비는 이 결혼을 적극적으로 지지합니다. 동생을 아꼈던 팔츠의 선제후는 아돌프 요한이 마음에 들지 않았습니다만 스웨덴과의 관계를 고려해야했습니다. 팔츠 선제후는 늘 스웨덴과의 우호 관계를 유지하길 원했었는데, 동생의 혼담을 거절했다가는 스웨덴과의 관계가 나빠질 수 있었기 때문입니다.

결국 조피는 아돌프 요한과 결혼해야만 하게 되었습니다. 팔츠 선제후는 공식적으로 약혼이 발표되기 전까지 비밀로 하길 바랐지만, 조피와 아돌프 요한의 결혼에 대한 소문은 곧 파다하게 퍼졌습니다. 이렇게 소문이 나면 만약 나중에 결혼이 잘못될 경우 여자 쪽에 더 나쁘게 작용할 수 있는데, 조피에게는 오히려 전화위복이 되었습니다. 조피가 아돌프 요한과 결혼할 수도 있다는 소문이 퍼지자 조피와의 결혼을 생각하고 있던 또 한 명의 왕족이 서둘러 하이델베르크로 왔기 때문입니다.

브라운슈바이크-뤼네부르크의 공작이자 칼렌베르크 공령을 통치하고 있던 게오르그 빌헬름은 당시 미혼이었습니다. 물론 후계자를 얻는 것은 중요한 문제였습니다만 게오르그 빌헬름은 한 여자의 남편이 되는 것 보다 좀 더 자유롭게 살길 바랐습니다. 그의 신하들은 당연히 후계자 문제를 걱정했기에 결혼하라는 압박을 가하면서 그러면 게오르그 빌헬름에게 더 많은 돈을 주겠다는 의사를 밝힙니다. 호화로운 생활로 인해 늘 돈이 부족하던 게오르그 빌헬름은 이 제안을 수락해서 결혼하기로 결심했고, 가장 빨리 결혼할 수 있을 만한 사람으로 팔츠의 조피를 떠올렸습니다. 그리고 요한 아돌프가 조피와 결혼할 수 있을지도 모른다는 소문이 돌자 바로 동생인 에른스트 아우구스트와 함께 하이델베르크로 와서 조피에게 청혼을 했습니다.

이 상황을 제일 반기는 사람은 바로 조피였습니다. 조피는 훗날 이런 상황에 대해서 자신은 로맨스의 주인공이 아니었기에 당장 승낙했다고 이야기했습니다. 조피에게는 아돌프 요한보다 게오르그 빌헬름이 더 괜찮은 남편감이었습니다. 사실 조피는 게오르그 빌헬름의 동생인 에른스트 아우구스트에게 더 호감을 느꼈습니다만, 조피에게 청혼한 사람은 게오르그 빌헬름이었고 남편감을 따질 상황도 아니었습니다. 이렇게 조피는 최악의 상황을 피했습니다. 하지만 게오르그 빌헬름과의 결혼이 순조롭게 진행된 것 역시 아니었습니다.

조피와의 결혼이 결정된 뒤 게오르그 빌헬름은 동생과 함께 이탈리아로 여행을 갔습니다. 이탈리아에서 매우 즐겁게 지내고 또 재정적 문제도 해결되면서 게오르그 빌헬름은 결혼에 대한 생각이 바뀌게 됩니다. 하지만 왕가의 결혼은 단순한 두 사람의 문제가 아니었으며 두 가문, 더 나아가서는 두 가문이 통치하는 지역의 문제이기도 했기에 단순히 결혼하기 싫다고 결혼을 막 깰 수는 없었습니다. 그래서 자신이 조피와 결혼하지 않는 대신 조피의 남편감을 찾아주기로 합니다. 그가 생각한 조피의 남편감은 바로 동생인 에른스트 아우구스트였습니다.

게오르그 빌헬름은 동생에게 자신 대신 조피와 결혼하도록 권하는데, 물론 단순히 동생을 조피와 결혼시키는 것만은 아니었습니다. 동생이 조피와 결혼하는 대신 영지에 대한 상속권 역시 같이 주겠다는 제안을 한 것입니다. 게오

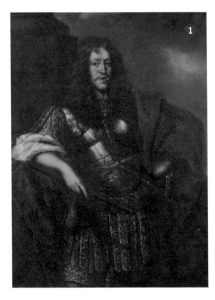 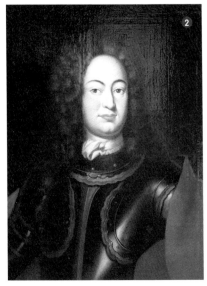

르그 빌헬름은 자신은 정식 결혼을 하지 않고 후계자로 에른스트 아우구스트와 조피의 후손들 선택하겠다고 했습니다. 이런 방법은 브라운슈바이크-뤼네부르크 공작 가문에서 이상한 일은 아니었는데 게오르그 빌헬름의 아버지 대에도 같은 일이 있었습니다. 게오르그 빌헬름의 아버지는 형제가 일곱이었는데, 이들이 영지를 나누게 된다면 영지가 너무 작아져서 가문의 세력도 약화될 것이라 생각했습니다. 그래서 형제들 중 게오르그 빌헬름의 아버지만 정식으로 결혼해서 그 후손들이 가문의 영지를 모두 상속받기로 했었습니다. 그래서 게오르그 빌헬름과 그의 형이 각각 칼렌베르크 공령과 뤼네베르크 공령을 물려받았던 것입니다.

게오르그 빌헬름과 에른스트 아우구스트는 합의를 하고 하이델베르크로 사람을 보냈는데 조피에게 이렇게 남편이 바뀌는 것은 좋지 않은 일이었습니다.

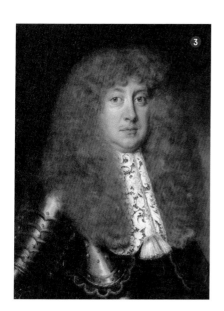

— 조피의 구혼자들:

1. 팔츠-츠바이브뤽켄의
아돌프 요한

2. 브라운슈바이크-뤼네부르크의
게오르그 빌헬름

3. 브라운슈바이크-뤼네부르크의
에른스트 아우구스트

왜냐면 상속에 대한 약속을 한다고 해도 에른스트 아우구스트는 상속영지가 없는 막내아들일 뿐이었기 때문입니다. 하지만 조피는 이제 나이가 많았기에 또 다른 혼담이 나온다는 기대를 할 수 없었습니다. 게다가 오빠 집에서 견디기가 점점 힘들어지고 있었습니다. 당시 선제후 부부의 관계는 최악으로 치닫고 있었습니다. 선제후비는 남편이 자신의 시녀와 바람을 피운다는 것을 알고 그 시녀에게 폭력을 행사했으며, 선제후는 이런 아내에게 폭력을 행사했었습니다. 오빠와 올케언니가 치고받고 싸우는 상황에서 조피는 오빠 집을 빨리 떠나야 한다는 생각을 했을 것입니다.

조피와 조피의 오빠는 브라운슈바이크-뤼네부르크 공작 가문 형제의 제안을 받아들입니다. 대신 결혼 협정서에 게오르그 빌헬름의 약속을 명시하도록 했습니다. 아마 이렇게 문서로 남겨두면 모든 것이 잘 해결될 거라고 생각했을 것입니다. 물론 훗날의 결과는 이들의 뜻대로 되지만, 둘이 예상했던 것과는 달리 매우 복잡한 상황을 거치고 나서야 이뤄지게 됩니다.

브라운슈바이크-뤼네부르크 공작부인

1658년 9월 30일 조피와 에른스트 아우구스트는 하이델베르크에서 결혼식을 올리고 게오르그 빌헬름이 통치하는 칼렌베르크 공령의 중심도시인 하노버로 가서 결혼 생활을 시작합니다. 에른스트 아우구스트는 당장 통치하는 영지가 없었으며 이 때문에 가장 친한 형의 영지이자 자신이나 자신의 자녀들이 물려받을 하노버에 자리를 잡았던 것입니다.

조피는 신혼시절 남편과 매우 행복한 시간을 보냈습니다만, 결혼 생활에 곧 문제가 발생합니다. 바로 전 약혼자이자 시아주버니인 게오르그 빌헬름 때문이었습니다. 게오르그 빌헬름은 당연히 동생 부부와 자주 어울렸는데, 아마 행복한 동생 부부를 보면서 뭔가 질투심이 났던 듯합니다. 만약 자신이 양보

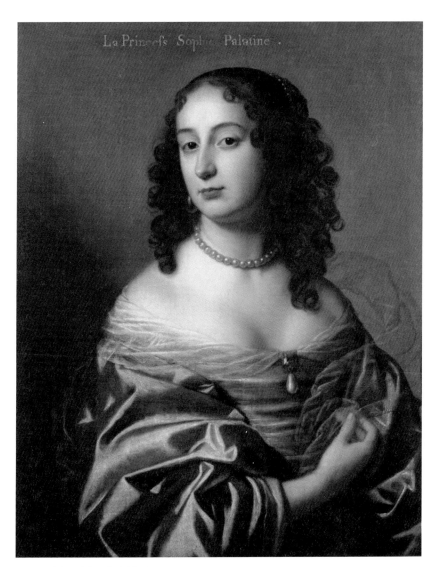

La Princess Sophie Palatine .

— 1650년에 그려진 조피 선제후비

하지 않았다면 행복한 결혼 생활은 자신의 것이었다고 느꼈을 수도 있습니다. 게오르그 빌헬름은 조피에게 지나친 관심을 보였으며 에른스트 아우구스트는 이에 대해 질투심을 느껴 아내에게 화를 냈고, 조피는 이런 상황이 무척이나 당황스러웠습니다. 중요한 것은 조피가 게오르그 빌헬름을 만나지 않을 수 없는 상황이었다는 것입니다. 조피는 먼저 남편과의 관계를 잘 풀어나가야 한다고 생각했습니다. 오빠와 올케언니의 결혼 생활이 어떻게 불행해졌는지 알고 있었기 때문에 조피는 남편과의 관계가 가장 중요하다는 것을 잘 알고 있었습니다. 조피는 게오르그 빌헬름의 과도한 관심에 냉정하게 대했으며, 게오르그 빌헬름은 결국 조피와 어느 정도 거리를 두게 됩니다.

조피는 조카인 엘리자베트 샤를로테를 돌보면서 이런 난처한 상황에서 좀 위안을 얻었을 것입니다. 조피의 조카이자 '리젤로트'라는 애칭으로 더 잘 알려진 엘리자베트 샤를로테는 부모인 팔츠 선제후 부부가 이혼하는 과정에서 고모인 조피에게 보내졌습니다. 부모의 불화에 상처받고, 새어머니를 받아들이지 못했던 리젤로트는 평생 고모인 조피와 지냈던 4년간을 인생에서 가장 행복했던 시간이라고 회상했습니다. 조피 역시 리젤로트를 자신의 친딸처럼 여겼으며 조카와 시간을 보내면서 남편과 시아주버니와의 관계에 대한 난처함을 잊으려했을 것입니다.

비록 껄끄러운 상황도 있긴 했지만 결혼 초 조피의 결혼 생활은 행복했습니다. 남편이 잘 대해주고, 질투를 할 정도로 자신에 대해서 생각하고 있다는 것에 행복을 느꼈을 것입니다. 게다가 1660년 후계자가 될 첫 아들인 게오르그 루드비히가 태어났으며 1661년에는 둘째 아들인 프리드리히 아우구스트가 태어납니다. 두 아들이 태어났고 남편과 사이도 좋았으며 한때 껄끄러웠던 시아주버니마저 더 이상 자신을 귀찮게 굴지 않게 되면서 조피의 삶은 안정적이 됩니다. 게다가 1662년에는 하노버를 떠나 자신만의 집을 가질 수 있게 됩니다. 조피의 남편이 오스나브뤼크 주교령의 통치자가 되었기 때문입니다. 오스나브뤼크 주교령은 원래 신성로마제국 내 가톨릭 주교령이었습니다. 그러다 30년

전쟁 때 신교 세력이 점령한 곳으로, 복잡한 정치적 협상을 통해서 에른스트 아우구스트가 오스나브뤼크의 주교령을 통치하기로 되었던 것입니다.

행복했던 신혼이 끝나고 시간이 지나면서 조피는 점차 현실에 눈을 뜨게 됩니다. 조피와 에른스트 아우구스트는 서로 관심사가 달랐습니다. 어려서부터 매우 지적이었으며 철학적이었던 조피와 달리 조피의 남편은 정치가이자 군인으로 철학과는 거리가 먼 인물이었습니다. 물론 둘의 공통 관심사가 없지는 않았지만, 둘의 성향은 아주 달랐습니다. 이 때문에 부부간에 자연스럽게 이견이 생겼을 것입니다. 게다가 조피가 성실한 아내였던 것과 달리 에른스트 아우구스트는 형제들처럼 아름다운 여자들에게 자주 한눈을 팔았습니다. 조피는 이때쯤 왜 남편이 형과 함께 이탈리아 여행을 가는지도 알게 되었을 것입니다. 남편이 자신에게 성실할 것이라 믿고 행복한 신혼을 보냈던 조피는 결국 외면했던 사실을 직시해야 했고, 이는 너무나 힘들었습니다. 하지만 조피는 남편이 원하는 대로 묵묵히 따르기만 했습니다.

1665년 3월 15일 에른스트 아우구스트의 큰형인 크리스티안 루드비히가 후계자 없이 사망했습니다. 당연히 그의 영지인 뤼네부르크 공령에 대한 상속문제가 발생합니다. 첫째 형이 죽었기에 네 형제들 중 둘째였던 게오르그 빌헬름이 큰 형의 영지를 상속받을 예정이었습니다만, 셋째였던 요한 프리드리히가 둘째 형인 게오르그 빌헬름은 이미 영지가 있으니 자신이 큰형의 영지를 상속해야 한다고 주장하며 뤼네부르크 공령의 중심도시인 첼레를 장악하게 됩니다. 게오르그 빌헬름의 영지를 상속받을 예정이었던 에른스트 아우구스트는 당연히 둘째 형을 지지했으며 셋째 형을 압박했습니다. 결국 형제들은 다시 영지 상속 문제에 대해 합의합니다. 게오르그 빌헬름은 큰 형의 영지를 상속받고, 대신 가지고 있던 칼렌베르크 공령을 동생인 요한 프리드리히에게 주기로 합의했습니다. 이제 뤼네부르크 공령을 상속받은 게오르그 빌헬름은 첼레로 이사갔으며 '첼레의 공작'으로도 알려지게 됩니다.

상속 문제가 해결되면서 모든 일이 평온하게 흘러갈듯했습니다. 하지만 게오르그 빌헬름은 어느 날 한 여성과 사랑에 빠졌고 그녀와 함께 하고 싶어 동생 부부에게 도움을 청하게 됩니다. 게오르그 빌헬름은 이전에 결혼하지 않겠다는 맹세를 했지만, 조피와 에른스트 아우구스트는 이를 말리지 않고 도리어 형을 도와줬습니다. 왜냐면 게오르그 빌헬름이 정식으로 결혼할 수 없는 신분의 여성과 사랑에 빠졌기 때문입니다. 독일에서는 통치 가문 출신은 같은 통치 가문의 사람과 결혼해야했습니다. 만약 비통치 가문 사람과 결혼하면 '귀천상혼'이 되어서 그 후손들의 상속이 인정되지 않았습니다. 게오르그 빌헬름이 사랑에 빠진 여성은 엘레오노르 드미에르라는 프랑스 귀족 여성으로, 게오르그 빌헬름이 엘레오노르와 결혼하면 귀천상혼으로 둘에게 만약 후손이 생기더라도 그들에게 상속권이 없었습니다.

조피는 시아주버니를 위해서 엘레오노르에게 시녀 지위를 제안해 자신의 궁정으로 불렀습니다. 엘레오노르 역시 주변에서 첼레의 공작과 결혼하면 행복할 수 있다고 설득했기에 결국 조피의 제안을 받아들여서 오스나브뤽으로 갔습니다. 그리고 게오르그 빌헬름과 결혼하게 됩니다.

첼레의 공작은 결혼 후 아내인 엘레오노르를 매우 사랑했으며 아내를 위해서 많은 것을 해주고 아내가 원하는 많은 것들을 들어주게 됩니다. 하지만 엘레오노르의 신분이 낮았기에 공작 가문 사람들과 동일한 대접을 받지는 못했는데, 이것은 게오르그 빌헬름 부부가 조피 부부를 만날 때 문제가 되었습니다. 엘레오노르는 자신이 손윗동서임에도 신분이 낮다고 무시하는 조피를 싫어하게 되었으며, 자신도 조피와 동등한 신분이 되길 바랍니다. 특히 1666년 딸인 조피 도로테아가 태어나자 이런 생각은 더 강해집니다. 반면 조피는 공작과 귀천상혼 했음에도 자신의 신분을 잊고 공작부인으로 대접받으려는 엘레오노르가 못마땅합니다. 게다가 상속 문제도 있었습니다. 게오르그 빌헬름이 정식으로 결혼하지 않겠다고 한 가장 큰 이유가 상속 문제 때문이었는데 엘레

오노르가 정식 아내가 되어서 아들이라도 낳게 된다면 조피의 후손들에게 영지를 상속하겠다는 약속은 무효가 될 수도 있었습니다.

조피는 이제 골치 아픈 동서였던 엘레오노르를 경계해야 했습니다. 하지만 조피가 경계해야할 사람에는 엘레오노르 뿐만이 아니라 바로 자신의 궁정에 있는 여성들도 포함되어 있었습니다. 조피의 남편은 예쁜 여자를 좋아했으며, 야심 있는 여성들이 항상 그의 곁을 맴돌고 있었습니다. 에른스트 아우구스트는 여러 여자들에게 한눈을 팔았지만 조피는 이런 남편을 참고 살았으며 남편과의 사이에서 다섯 아이를 더 낳았습니다. 사실 남편의 한눈은 잠깐의 일이었으며 궁정에서 조피의 지위를 넘볼 사람은 없었습니다. 하지만 1671년 조피가 여섯 째 아이를 낳았을 때쯤 궁정에 온 한 여성은 모든 것을 바꿔놓게 됩니다.

클라라 엘리자베트 폰 메이센부르크는 가난한 메이센부르크 백작의 딸이었습니다. 아름다운 딸로 이익을 얻길 원했던 백작은 조피의 남편에게 딸을 소개해줬는데, 조피보다 18살 어렸을 뿐만 아니라 아름답고 지적이었으며 정치적으로도 매우 민감했던 클라라를 본 에른스트 아우구스트는 클라라에게 빠져들어 자신의 정부로 삼았습니다. 클라라는 에른스트 아우구스트의 궁정 조신이었던 프란츠 에른스트 폰 플라텐과 결혼했으며 이후 '마담 플라텐'이라고 불리게 됩니다.

조피는 남편이 마담 플라텐에게 빠져든 것을 알고 있었습니다만 어쩔 도리가 없었습니다. 다른 많은 왕족들처럼 조피 역시 남편의 정부를 자신의 시녀로 받아들여야 했습니다. 마담 플라텐은 정치감각이 매우 예민했을 뿐 아니라 에른스트 아우구스트에 대한 영향력도 너무나 컸습니다. 만약 조피가 섣부르게 남편과 마담 플라텐의 사이를 갈라놓으려 하면 상황이 더 악화될 수 있었습니다. 하지만 마담 플라텐은 에른스트 아우구스트의 정식 아내라는 조피의 지위나 조피의 아들들의 상속권에까지 영향을 미칠 수 있는 사람은 아니었습니다.

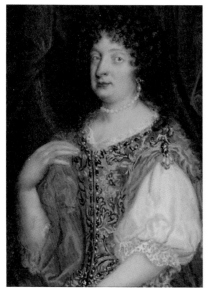

― 1670년대 그려진 조피의 초상화 　　　　　 ― 클라라 폰 플라텐

게다가 조피는 남편의 정부와 대놓고 싸우기에는 너무 자존심이 강했습니다. 때문에 남편과의 관계를 대놓고 자랑하는 마담 플라텐을 참고 지냈지만, 가끔은 눈꼴신 마담 플라텐을 골려주기도 했습니다. 이를테면 한여름에 자랑하듯이 아주 두껍고 화려한 옷을 입고 온 마담 플라텐을 데리고 정원을 오래도록 산책하면서 마담 플라텐이 땀을 뻘뻘 흘리도록 했었습니다.

남편이 다른 여자에게 빠져들었을 때 첼레에 있던 동서 엘레오노르는 조피의 삶을 더욱더 힘들게 하고 있었습니다. 엘레오노르는 딸 조피 도로테아를 낳은 후 아이를 낳지 않았습니다만 언제라도 아이가 태어날 가능성이 있었습니다. 조피와 달리 남편과 매우 행복하게 지내고 있었던 엘레오노르는 대놓고 자신이 아들을 낳으면 남편이 자신을 정식 공작부인으로 만들어줄 것이며, 자신의 아들이 공작령을 상속받을 것이라 이야기하고 다녔습니다. 당연히 첼레의 공작은 이를 부인했지만, 가능성은 충분히 있었습니다. 게다가 브라운슈바이크-뤼네부르크 공작 가문의 분가 중 하나인 브라운슈바이크-볼펜뷔텔의 공작 안톤 울리히가 자신의 후계자가 될 아들을 엘레오노르의 딸인 조피 도로테아와 혼인시키겠다고 하면서 문제가 커지게 됩니다. 엘레오노르는 이 혼담을 너무나 좋아했는데 자신과 달리 딸이 통치 가문 후계자의 정식 아내가 되는 것이었기 때문입니다. 하지만 조피 도로테아의 신분이 애매했기에 이것을 확실히 해야 했으며 결국 게오르그 빌헬름은 엘레오노르를 정식 공작부인으로 만들기로 결정합니다. 당연히 반발이 뒤따랐습니다. 그래서 게오르그 빌헬름과 그의 형제들, 그리고 안톤 울리히는 협정을 통해서 엘레오노르를 정식 공작부인으로 인정하는 것은 조피 도로테아의 신분을 위한 것으로 만약 아들이 태어난다고 해도 여전히 상속권이 없다는 것을 확실히 정해두게 됩니다.

　조피는 야망 가득한 동서를 싫어했는데 특히 남편의 정적이나 다름없는 안톤 울리히와 동맹을 맺고 자신의 신분을 강화해나가는 것에 대해서 경멸감을 넘어서 정치적으로 걱정하기에 이르렀습니다. 안톤 울리히는 에른스트 아우구스트를 경쟁자로 여기고 있었으며, 그가 엘레오노르와 동맹을 맺은 것은 당연히 에른스트 아우구스트를 견제하기 위한 것으로 이것은 상속 문제와 직결될 수도 있는 것이었습니다. 결국 이런 문제들은 게오르그 빌헬름과 에른스트 아우구스트의 갈등으로 이어지게 되었으며 형제는 이전보다는 사이가 멀어지게 됩니다.

조피는 삶에 점차 지쳐가고 있었습니다. 조피의 남편은 마담 플라텐과 행복하게 지냈으며, 아이들은 자라나서 자신들만의 삶을 살기 시작하고 있었습니다. 이것이 조피가 프랑스로 여행을 떠나고 싶어한 원인일 것입니다. 조피가 딸처럼 사랑했던 조카 리젤로트는 1671년 프랑스 국왕의 동생인 오를레앙 공작과 결혼해서 프랑스에서 살고 있었고 또 조피의 언니인 루이제 홀란디네 역시 프랑스의 수녀원에서 살고 있었습니다. 1679년 조피는 딸을 데리고 프랑스로 가 그곳에서 즐거운 시간을 보냈습니다. 조카는 물론 다른 프랑스 왕가 사람들을 만났었으며 그들과 친해졌습니다. 특히 루이 14세는 조피와 조피의 딸에게 매우 호의적이었으며 심지어 조피의 딸을 프랑스의 왕위계승자인 도팽과 결혼시키는 것이 어떠냐는 말을 할 정도였습니다.

조피가 프랑스에서 돌아온 뒤인 1679년 12월 18일 에른스트 아우구스트의 셋째 형이자 칼렌베르크 공인 요한 프리드리히가 사망합니다. 요한 프리드리히는 사실 후계자를 얻기 위해서 조피의 조카인 팔츠의 베네딕테 헨리에테와 결혼했었습니다. 하지만 둘 사이에서는 아들이 태어나지 않았으며, 결국 칼렌베르크 공령은 조피의 남편이 물려받게 됩니다.

하노버 공작부인 그리고 하노버의 선제후비

칼렌베르크 공령을 물려받은 뒤 조피 부부와 첼레 공작 부부와의 관계는 좀 부드러워졌습니다. 자식들에게 물려줄 확실한 영지가 생겼기에 조피는 엘레오노르의 야심에 덜 민감해졌고 에른스트 아우구스트와 게오르그 빌헬름 역시 형제를 잃은 상실감에 함께 슬퍼하면서 다시 가까워지게 되었습니다.

이제 에른스트 아우구스트는 칼렌베르크 공령의 수도인 하노버로 이사합니다. 하지만 에른스트 아우구스트는 정부인 마담 플라텐과 함께 살았으며, 조피는 조금 떨어진 거처이자 남은 평생을 머무르게 될 헤렌하우젠 궁전에 머물

렀습니다. 조피는 원래 정치적으로 영향력이 없었을 뿐만 아니라 궁정은 마담 플라텐의 손안에 있었습니다. 이것이 조피가 공적인 행사 외에는 자녀들을 키우고 사적인 생활에 집중한 원인이 되었을 것입니다.

1680년대에 들어서면서 조피 부부는 장남인 게오르그 루드비히의 결혼에 대해서 고민하게 됩니다. 조피는 며느리 감으로 사촌인 요크 공작의 딸, 앤 공

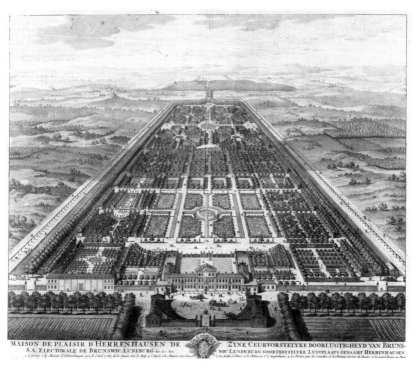

— 헤렌하우젠 궁전

— 17C에 그려진 조피의 초상화

주를 생각하고 있었습니다. 앤 공주는 언니인 메리와 함께 잉글랜드의 중요 왕위계승자였기 때문에 조피는 아들이 앤 공주와 결혼하는 것이 엄청난 이익이 될 것이라 여겼습니다. 조피의 남편은 아들이 앤 공주와 결혼하는 것이 나쁘지 않다고 생각했지만, 혼담이 성사되지 않을 경우를 대비해서 다른 신붓감을 찾았습니다. 그가 생각한 신붓감은 바로 조카인 첼레의 조피 도로테아였습니다. 조피 도로테아는 약혼을 했지만 약혼자가 약혼 직후 사망해, 아버지의 엄청난 재산을 상속받을 상속녀지만 혼담이 결정되지 않은 상황이었습니다. 게오르그 루드비히는 앤 공주를 만나러 갔지만 둘 사이에는 아무런 성과가 없었으며, 이에 에른스트 아우구스트는 아들과 조카의 결혼을 추진하게 됩니다.

조피는 동서를 싫어했기에 처음에는 조피 도로테아를 며느리로 맞고 싶어 하지 않았습니다. 하지만 조피의 남편은 아들과 조카가 결혼하는 것이 얼마나 이익일지에 대해서 조피와 이야기합니다. 조피 도로테아는 아버지의 영지를 상속받지는 못하지만 영지 외에 다른 많은 재산은 단독으로 상속받을 예정이었습니다. 그렇기에 조피 도로테아와의 결혼은 가문에 엄청난 이익이 되는 일이었습니다. 조피도 조카인 리젤로트에게 '이익이 너무나 커서 결혼시킬 수밖에 없다'고 이야기할 정도였습니다. 남편에게 설득당한 조피는 아들의 혼담을 결정하기 위해서 첼레로 찾아갔으며 시아주버니와 이 문제를 상의합니다. 게오르그 빌헬름 역시 딸과 조카의 결혼이 좋은 생각이라 여겨 승낙하게 됩니다. 당연히 동서를 싫어했던 엘레오노르는 남편의 결정에 경악했으며, 어머니에게 강한 영향을 받았던 조피 도로테아 역시 이 결혼을 원하지 않았습니다. 하지만 게오르그 빌헬름은 딸과 아내의 애원에도 자신의 결정을 번복하지 않았습니다.

결국 조피 도로테아와 게오르그 루드비히는 1682년 11월 22일 결혼하게 됩니다. 조피는 이전에는 궁정에 거의 개입하지 않았지만 갓 결혼한 아들 부부

가 행복하길 바랐고, 때문에 아들 부부 사이를 멀어지게 할 만한 요소를 제거했습니다. 바로 아들이 결혼 전 만나던 정부를 궁정에서 추방했을 뿐만 아니라 하노버에서도 떠나라고 명령한 것입니다.

조피는 조피 도로테아를 며느리로 맞은 뒤 궁정에서의 자신의 경험을 알려주며 며느리가 조심해서 살기를 바랐습니다. 하지만 조피 도로테아는 시어머니와 다른 인물이었습니다. 공작의 외동딸로 첼레에서 자신이 하고 싶은 대로하고 지냈으며, 어머니 엘레오노르는 딸의 행동을 제한하지 않았습니다. 그랬기에 조피 도로테아는 시어머니의 충고를 귀담아 듣지 않습니다. 조피 입장에서도 며느리의 행동을 보면 자신이 싫어했던 동서 엘레오노르를 보는 것 같았을 것입니다. 이런 와중에 조피 도로테아는 궁정을 장악하고 있던 시아버지의 정부, 마담 플라텐과 경쟁을 하려합니다. 후계자의 부인이자 시아버지의 사랑을 받던 조피 도로테아는 정식 공작부인인 시어머니도 아닌 마담 플라텐이 궁정을 장악하고 있는 것을 못마땅하게 여겼습니다. 마담 플라텐 역시 자신의 영향력을 약화시키려는 조피 도로테아를 경계하게 됩니다. 그리고 이런 둘의 상황은 결국 조피 도로테아의 삶을 매우 불행하게 만들게 됩니다.

조피는 큰 아들 부부의 불화를 어쩔 수 없었기에 그저 자신이 할 수 있는 일에 집중했습니다. 바로 딸인 조피 샤를로테의 결혼이었습니다. 조피는 딸의 신랑감으로 친척관계인 브란덴부르크 선제후의 후계자였던 프리드리히를 찾아냅니다. 1684년 조피 샤를로테는 브란덴부르크의 프리드리히와 결혼했습니다. 조피는 딸을 시집보냈지만 딸이 사촌이자 올케언니가 되는 조피 도로테아를 본받을까봐 경계했으며 딸에게도 주의를 줬습니다. 조피는 아들부부의 결혼 생활이 점차 악화되는 것을 지켜봤으며 누구의 충고도 듣지 않으려하는 며느리의 모습에 실망했었기에 딸에게 이런 주의를 주게 되었을 것입니다.

조피의 남편인 에른스트 아우구스트는 장남이 결혼한 뒤 장자 상속제를 시행하려 합니다. 이전까지 브라운슈바이크-뤼네부르크 공작 가문은 영지를 형

제들이 분할 상속했으며 이것은 가문의 영향력을 약화시키는 일이었습니다. 이를 막기 위해서 에른스트 아우구스트는 가문의 모든 영지를 장남인 게오르그 루드비히에게 상속시키겠다고 선언합니다. 당연히 다른 아들들은 아버지의 결정에 반발하는데 특히 둘째 아들인 프리드리히 아우구스트의 반발이 제일 심했습니다. 에른스트 아우구스트는 이런 아들을 집에서 쫓아냈습니다. 아들이 쫓겨난 것에 큰 충격을 받은 조피는 무척이나 힘들어 합니다. '낮에는 웃지만 밤에는 울고 있다'라고 자신의 감정을 언급하며 불화에 힘들어 하던 조피는 아들이 떠난 뒤 딸에게 가 임신한 딸을 돌보면서 심란한 마음을 잊으려 했었지만 불행은 계속해서 이어졌습니다.

1690년 조피는 집에서 쫓겨난 둘째 아들인 프리드리히 아우구스트는 물론 가장 사랑했던 넷째 아들 카를 필립마저 잃게 됩니다. 조피의 아들들은 대부분 제국군으로 복무하고 있었습니다. 특히 당시 오스만 제국이 신성로마제국의 동쪽 지역을 위협하고 있었기에 제국군은 많은 전투를 치르고 있었습니다. 오스만 제국은 한때 빈을 포위 공격할 정도로 위협적이었으며 많은 이들이 전투로 인해서 목숨을 잃었습니다. 그리고 여기에는 조피의 두 아들도 있었습니다. 가장 사랑했던 아들과 집에서 쫓겨나서 늘 마음속으로 걱정을 하고 있던 아들을 동시에 잃게 된 조피는 매우 큰 슬픔에 빠졌습니다. 그러나 정치적 상황은 조피가 아들들의 죽음을 슬퍼할 시간조차도 주지 않았습니다.

조피의 셋째 아들인 막시밀리안 빌헬름은 처음에는 아버지의 장자상속제에 동의했었습니다. 하지만 둘째 형이 죽은 뒤 마음이 바뀌었고, 결국 자신의 몫을 주장하기 위해서 아버지에 대해 반란을 일으키려고 음모를 꾸미게 됩니다. 이 음모는 실행하기 전에 발각되었고, 막시밀리안 빌헬름은 아버지에 의해서 체포됩니다. 이때 조피는 막시밀리안 빌헬름이 음모를 꾸미는데 자금을 지원했다는 혐의를 받고 심지어 법정에 서야 했습니다. 조피는 무죄 선고를 받았지만, 아들은 유죄 선고를 받았습니다. 다행히 막시밀리안 빌헬름은 목숨을 잃지

는 않았지만 하노버에서 추방당했고, 이미 두 아들을 잃었던 조피는 셋째 아들
도 잃은 것이나 다름없었습니다.

이렇게 아들들을 잃은 후 조피는 더욱더 개인적 삶에 집중하게 됩니다. 조피
는 하노버 출신으로 하노버의 관리로도 일했던 라이프니츠와 더 많은 서신을
나누며 늘 관심을 가졌던 철학적 문제나 다른 학문적 문제에 대해서 의견을 주
고받았는데, 아마 이것이 조피가 남편이 선제후가 된 것에 그리 열광하지 않은
이유가 되었을 것입니다. 자식을 셋이나 잃고 얻은 선제후비라는 지위는 어쩌
면 조피에게는 아무런 의미가 없었을 수도 있습니다.

하지만 조피의 불운한 가정생활은 아직 끝나지 않았습니다. 조피의 장남 부
부는 점차 사이가 멀어지고 있었습니다. 조피 도로테아는 마담 플라텐과 갈등
을 빚었으며 이에 마담 플라텐은 게오르그 루드비히에게 정부를 소개했습니
다. 조피 도로테아의 남편은 이 정부를 매우 좋아해 아내를 소홀히 대했는데,
조피 도로테아는 시어머니와 달리 남편의 변심에 너무나 상심했고 남편과 대
놓고 싸웠습니다. 조피는 며느리와 아들 사이를 중재하려했지만 아무 소용이
없었습니다. 조피 도로테아는 어린 시절부터 알고 지냈던 쾨니히스마르크 백
작에게 의지했습니다. 이윽고 둘의 관계가 심상치 않다는 소문이 파다하게 퍼
져 곧 스캔들로 발전해 결국 조피 도로테아와 게오르그 루드비히는 이혼하게
됩니다. 이것은 매우 불명예스러운 일이었는데 가족들 모두 이 일을 수치스럽
게 여겼다고 합니다. 조피 역시 당연히 며느리를 좋지 않게 봤습니다.

게오르그 루드비히와 조피 도로테아가 헤어진 뒤 원래 좋지 않았던 에른스
트 아우구스트의 건강은 급격히 나빠집니다. 그는 처음부터 며느리에게 호의
적이었고 아들을 좀 더 질책했습니다. 하지만 그렇게 아끼던 며느리가 가문에
불명예를 가져다 준 것이 그에게는 너무나 큰 충격이었습니다. 선제후는 너무
나 아팠기에 궁정 음모나 아름다운 정부의 속삭임에 귀 기울일 여력이 없었습

니다. 때문에 에른스트 아우구스트의 건강이 나빠지자 마담 플라텐의 영향력도 줄어들었고, 조피는 남편이 아프게 되자 다시 궁정으로 돌아와 남편 곁에서 간호를 하기 시작합니다. 남편의 곁을 거의 떠나지 않고 돌봤는데, 이것은 아내의 의무를 다하는 것이었습니다.

1698년 1월 23일 조피의 남편인 에른스트 아우구스트가 죽었습니다. 에른스트 아우구스트가 죽은 뒤 첼레 공작 부부가 하노버로 와 남편을 잃은 슬픔에 잠긴 조피를 위로해 주었습니다. 그리고 조피 역시 이들 부부의 위로를 받아들였으며, 늘 사이가 껄끄러웠던 동서와의 관계도 좀 더 나아지게 됩니다. 조피의 장남인 게오르그 루드비히는 하노버의 선제후가 되었으며 이전의 협약에 따라 가문의 모든 영지를 단독으로 상속하게 됩니다. 조피는 평생 하노버 정치에 관여하지 않았을 뿐만 아니라 정치가로 노련했던 아들이 이미 궁정을 장악했었기에 하노버 정치에 관여할 필요성을 못 느꼈을 듯합니다. 하지만 조피는 과부가 된 많은 왕족 여성들처럼 사회생활에서 은퇴하지 않았습니다. 왜냐면 새로운 삶의 목표가 생겼기 때문입니다.

영국의 왕위계승자

1700년 조피는 딸과 함께 네덜란드로 여행을 갔다가 친척인 잉글랜드의 윌리엄 3세를 만났습니다. 이때 윌리엄 3세는 후계자 문제를 고민하고 있었는데, 아마 조피와 윌리엄 3세와의 만남은 다음 해 잉글랜드에서 재정된 법에 큰 영향을 미쳤을 것입니다. 1701년 잉글랜드 의회는 가톨릭교도의 왕위계승금지를 법안으로 통과시켰습니다. 이는 '가톨릭을 믿거나 가톨릭교도와 결혼한 모든 사람은 잉글랜드의 왕위계승권리를 박탈당한다'는 것으로, 이 법에 따르면 윌리엄 3세와 그의 후계자인 앤에게 후손이 없을 경우 후계자는 바로 조피와 그 후손들이 된다는 것이었습니다.

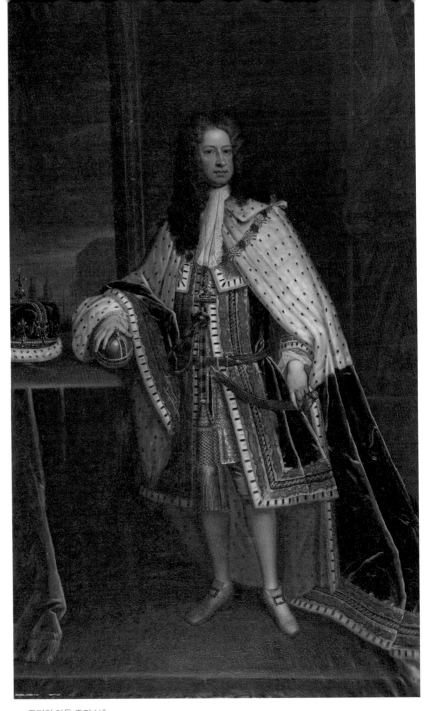

— 조피의 아들 조지 1세

어린 시절 오래도록 이름뿐인 왕비의 딸로 살았던 조피는 이제는 자신이 여왕이 될 수도 있다는 사실에 기쁨을 느꼈습니다. 또 어쩌면 이제까지 아무것도 할 수 없었던 하노버 궁정에서와는 달리 런던에서는 무언가 할 수도 있으리라 생각해 런던으로 가고 싶어했습니다. 하지만 윌리엄 3세가 죽고 앤 여왕이 즉위하면서 정치적 상황이 바뀌었습니다. 앤 여왕은 오촌인 조피보다는 자신의 이복동생이자 가톨릭교도라 왕위계승권리를 박탈당한 제임스 프랜시스 에드워드 스튜어트(올드 프리텐더)에게 더 호의적이었습니다. 때문에 조피와 조피의 아들들을 심하게 경계했고, 또 의회 역시 조피와 그 후손을 지지하는 쪽과 앤 여왕을 지지하는 측으로 나누어져 대립하게 됐습니다. 이런 정치적 대립이 조피를 하노버에 그대로 머무르게 만들었습니다.

잉글랜드와 스코틀랜드의 왕위라는 새로운 목표를 얻었지만, 조피의 불행이 아직 끝난 것은 아니었습니다. 가장 아끼는 딸이자 평생 친구 같았던 조피 샤를로테가 1705년 갑작스럽게 사망한 것이었습니다. 자신을 가장 잘 이해하던 딸을 잃은 조피는 너무나 힘들어했지만 곧 새로운 가족을 맞아들이면서 힘을 내게 됩니다. 바로 손자며느리인 안스바흐의 카롤리네였습니다. 프로이센 궁정에서 자란 카롤리네는 모든 면에서 자신의 후견인이자 조피의 딸인 프로이센 왕비의 영향을 받았습니다. 조피와 카롤리네는 서로를 보면서 둘 다 애정을 가지고 있던 프로이센 왕비를 떠올리며 위안을 받았고, 조피는 며느리였던 조피 도로테아와는 달리 손자며느리인 카롤리네와는 잘 지낼 수 있었습니다.

조피가 다시 힘을 내고 있을 때, 잉글랜드의 왕위계승 문제 역시 조피에게 유리하게 진행되고 있었습니다. 앤 여왕의 반발이 있었지만 의회는 조피와 조피의 후손들을 국왕으로 맞을 준비를 하고 있었습니다. 특히 잉글랜드의 결정에 대한 스코틀랜드의 반발을 막기 위해 두 나라 간의 통합이 진행됩니다. 이전까지는 두 나라는 국왕은 같지만 다른 나라였습니다. 그러나 1707년 이후 두 나라가 합병되고 '그레이트 브리튼 왕국'이라는 하나의 나라가 됩니다.

이 나라가 우리가 알고 있는 현재 영국의 기본이 되는 나라입니다. 상황이 이렇게 되면서 영국의 왕위는 조피와 조피의 후손들에게 돌아갈 것이 거의 확정되었습니다.

사실 조피의 아들인 하노버의 선제후 게오르그 루드비히와 조피의 손자이자 후계자인 게오르그 아우구스트는 사이가 너무나도 좋지 않았습니다. 가장 큰 이유는 바로 선제후의 전처이자 후계자의 어머니 조피 도로테아 때문으로, 게오르그 아우구스트는 어린 시절 강제로 떨어진 어머니를 늘 그리워했지만 선제후는 전처에 대한 어떤 말도 나오는 것을 용납하지 않았습니다. 부자간의 불화는 게오르그 아우구스트가 후계자임에도 활동에 제약을 받은 원인이었습니다. 때문에 조피의 손자며느리인 카롤리네는 남편이 차라리 영국으로 가서 일한다면 시아버지와 부딪히는 일이 줄어들고 더 많은 일을 할 수 있을 것이라 여겼습니다. 그리고 조피 역시 같은 생각이었습니다.

1714년 조피는 앤 여왕에게 자신의 손자가 영국으로 가서 상원의원이 될 수 있게 해달라는 편지를 보냈습니다. 하지만 이것은 조피와 조피의 후손들을 경계하던 앤 여왕을 자극한 것이었습니다. 여왕은 이를 거절했을 뿐만 아니라 자신이 살아있는 동안에 하노버 가문 사람들은 영국에 들어오지 못할 것이라는 답신을 보냈습니다.

이 편지를 받은 얼마 후인 1714년 6월 8일, 조피는 정원을 산책하다 쓰러져 사랑하는 손자며느리인 카롤리네의 품 안에서 숨을 거두었습니다. 갑작스러운 죽음이었기 때문에 조피가 앤 여왕의 편지에 충격을 받아 사망했다는 이야기도 있습니다만, 조피의 건강은 이미 나빠지고 있었으며 때문에 그녀의 죽음이 앤 여왕의 편지 때문이라고만 할 수는 없을 것입니다.

한편 조피가 죽고 두 달 후 영국의 앤 여왕도 사망했으며, 조피의 아들인 게오르그 루드비히가 영국의 국왕 조지 1세로 즉위합니다.

팔츠의 조피는 잉글랜드와 스코틀랜드 국왕의 외손녀이자 보헤미아 국왕의 딸로 태어났습니다. 하지만 이런 높은 신분은 말뿐으로, 부모는 영지에서 쫓겨나 망명생활을 했고 경제적 어려움은 물론 명목뿐인 지위를 가진 사람들이 겪는 어려움을 모두 겪었습니다. 그렇기에 조피는 자신의 신분에 걸맞은 행동을 해야 한다고 생각했으며 당대 도덕적 기준에 맞춰서 살아갔습니다. 심지어 다른 여성에게 빠진 남편이 조피의 지위마저 흔들리게 만들었지만 그저 참았습니다. 조피는 이런 문제로 남편과 싸운다고 자신에게 유리해지지 않는다는 것을 잘 알고 있었으며 심지어 정식 아내라는 지위마저 뺏길 수 있다는 것을 알고 있었습니다. 망명왕족으로서 지위를 잃은 왕족이 어떤 일을 당하는지 잘 알았던 조피는 가정적 불행을 견디며 사는 것을 선택했던 것입니다. 조피의 선택은 당대 왕족 여성들의 일반적 선택이기도 했었습니다. 하지만 조피의 이런 선책은 결국 조피가 영국의 왕위계승권리를 얻을 수 있는 계기 중 하나가 되었습니다. 조피는 스스로 영국 왕위에 오르지는 못했지만 조피의 아들인 조지 1세는 영국의 국왕이 되었으며, 현 영국 여왕 역시 조피의 후손 중 한 명입니다.

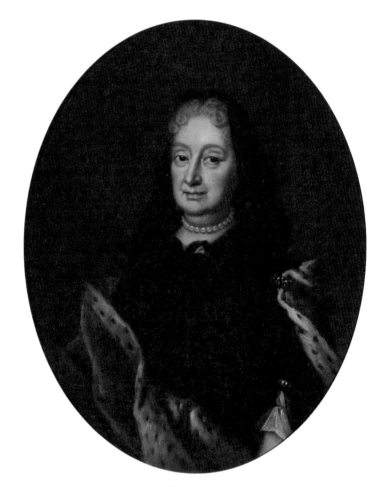

<Sophia, Electress of Hanover>
unknown, c.1730-1750,

Royal Collection

첼레의 조피 도로테아

Sophia Dorothea of Brunswick-Lüneburg-Celle;

15 September 1666 – 13 November 1726
Sophie Dorothea von Braunschweig-Lüneburg

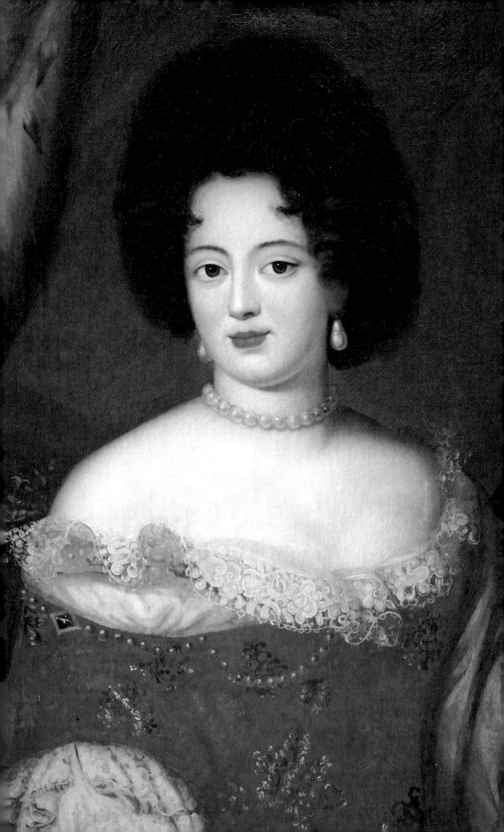

Sophia Dorothea of Brunswick-Lüneburg-Celle;

15 September 1666 – 13 November 1726
Sophie Dorothea von Braunschweig-Lüneburg

악연의 시작

팔츠의 조피가 죽고 난 두 달 후인 1714년 8월 1일, 영국의 앤 여왕이 사망하고 조피의 아들인 하노버의 선제후 게오르그 루드비히가 영국의 국왕 조지 1세로 즉위합니다. 조지 1세는 앤 여왕이 죽은 후 하노버에서 영국으로 왔습니다. 조지 1세의 가족들도 함께 영국으로 왔지만 그중에 조지 1세의 정식 아내는 없었습니다. 왜냐면 조지 1세는 국왕이 되기 20년 전 아내와 이혼했기 때문입니다. 조지 1세는 아주 큰 스캔들을 일으킨 조피 도로테아와 이혼한 뒤에도 아내를 평생 용서하지 않았습니다. 그리고 너무나도 불행한 결혼 생활을 했던 조피 도로테아 역시 남편이었던 조지 1세를 평생 용서하지 않았습니다.

보통 '첼레의 조피 도로테아'라고 알려진 브라운슈바이크-뤼네부르크의 조피 도로테아는 1666년 9월 15일 브라운슈바이크-뤼네부르크의 게오르그 빌헬름과 그의 아내인 엘레오노르 드미에르 돌브뢰즈의 외동딸로 태어났습니

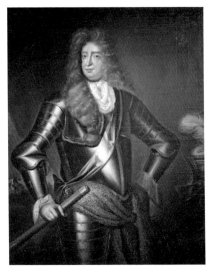
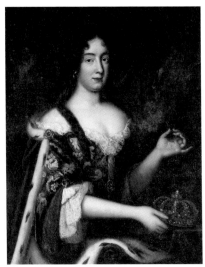

— 아버지 게오르그 빌헬름　　　　　　　　— 어머니 엘레오노르 돌브뢰즈

다. 조피 도로테아의 탄생은 부모에게는 너무나 큰 기쁨이었겠지만 후에 시부모가 되는 숙부 부부에게는 엄청나게 스트레스를 주는 일이었습니다. 왜냐하면 조피 도로테아의 부모와 숙부 부부는 복잡한 계약관계에 얽혀 미묘한 신경전을 벌이고 있었기 때문입니다.

조피 도로테아의 아버지인 게오르그 빌헬름은 사실 이전에 팔츠의 조피와

결혼하기로 했었습니다. 하지만 결혼이 거의 확정된 상황에서 갑자기 결혼에 대한 회의를 가지고 대신 동생인 에른스트 아우구스트를 조피와 결혼하도록 했습니다. 물론 조건이 따랐는데 게오르그 빌헬름이 정식으로 결혼하지 않고 그의 상속영지를 동생과 그의 후손들에게 물려주기로 한 것이었습니다. 팔츠의 조피 역시 이 조건을 받아들여 게오르그 빌헬름 대신 에른스트 아우구스트와 결혼했습니다.

게오르그 빌헬름은 이제 원하던 자유로운 삶을 살 수 있게 되었습니다. 하지만 1664년 동생 부부와 함께 이탈리아 여행을 가던 도중 카셀에서 한 여성을 만나며 생각이 바뀌게 됩니다. 엘레오노르 드미에르 돌브뢰즈라는 이름의 여성이었습니다. 엘레오노르 드미에르 돌브뢰즈는 개신교를 믿는 프랑스 귀족 가문 출신이었습니다. 프랑스로 시집온 헤센-카셀의 에밀리의 시녀로 일하고 있었는데, 1664년 친정인 카셀을 방문하러 온 에밀리를 따라 카셀에 왔다가 게오르그 빌헬름을 만나게 된 것이었습니다.

게오로그 빌헬름은 엘레오노르에게 첫눈에 반해 평생을 함께 하고 싶어 합니다. 하지만 독일의 통치 군주들은 '동등한 결혼'을 해야 했습니다. 이 동등한 결혼이라는 것은 통치 군주 가문 사람들은 같은 통치 군주 가문의 사람과 결혼해야 후손들이 상속권리를 얻을 수 있다는 것입니다. 엘레오노르는 통치 가문 출신이 아니었기에 정식으로 결혼한다고 해도 '귀천상혼'이 되어서 후손들은 상속 권리를 가질 수가 없었습니다. 그래서 보통 왕족들은 신분이 낮은 여성에게 반하게 될 경우 정부로 삼아서 정식으로 결혼하지 않고 사는 경우가 많았습니다. 엘레오노르 역시 게오르그 빌헬름이 자신을 정부로 삼으려고 한다고 생각했기에 거절하고 그를 피해서 멀리 떠나버렸습니다.

하지만 게오르그 빌헬름은 사랑하는 여자를 포기하고 싶지 않았습니다. 1665년 큰형이 죽은 뒤 큰형의 영지였던 첼레를 중심으로 한 뤼네부르크 공

령을 상속받은 후에는 더욱더 사랑하는 여성과 함께 살고 싶어 합니다. 그리고 문제를 해결하기 위해서 동생 부부인 에른스트 아우구스트와 팔츠의 조피와 이야기를 나눕니다.

게오르그 빌헬름이 정식 결혼을 하지 않겠다는 맹세를 했던 것을 생각해보면, 직접적 이해관계가 얽힌 동생 부부에게 도움을 요청하는 것은 이상하게 보일 것입니다. 하지만 엘레오노르와 게오르그 빌헬름이 정식 결혼을 한다고 해도 둘의 결혼은 귀천상혼이기에 그 아이들에게 상속권은 발생하지 않습니다. 때문에 에른스트 아우구스트 부부는 형을 도와주기로 합니다.

에른스트 아우구스트는 당시 오스나브뤽의 군주였기 때문에 그 아내인 팔츠의 조피는 엘레오노르를 자신의 궁정으로 초대했습니다. 엘레오노르는 마음이 흔들리고 있었는데 주변 사람들이 게오르그 빌헬름이 괜찮은 남편감이라고 이야기해줬고, 엘레오노르는 재산이 별로 없어서 다른 남편감을 구하기가 어려웠으며, 이대로 계속 나이가 든다면 결국 남편을 구할 수 없을지도 모를 일이었습니다. 때문에 결국 엘레오노르는 조피의 제안을 받아들여 오스나브뤽으로 갔습니다. 그리고 1665년 게오르그 빌헬름과 결혼한 후 남편과 함께 첼레에서 행복한 결혼 생활을 시작했습니다.

게오르그 빌헬름과 에른스트 아우구스트는 우애가 좋은 형제였습니다. 그러나 부인들은 달랐습니다. 에른스트 아우구스트의 아내인 팔츠의 조피는 태어나면서부터 왕가의 사람으로, 같은 신분인 통치 가문의 공작과 결혼한 공작부인이었습니다. 반면 엘레오노르는 프랑스의 하급 귀족 가문 출신에 공작과 결혼했어도 공작부인으로 인정받지 못하는 처지였습니다. 조피는 엘레오노르가 손윗동서지만 당연히 자신보다 신분이 낮다고 생각해 동등하게 대접하지 않았습니다. 당시는 엄격한 신분 사회였기에 조피의 행동은 일반적인 것이었습니다. 하지만 엘레오노르는 이런 조피의 행동을 참지 못했습니다. 아무리 귀

천상혼 했다고는 하지만 자신은 통치 군주인 첼레의 공작과 정식으로 결혼했고, 또 조피의 손윗동서이기도 했습니다. 때문에 자신을 무시하는 듯한 조피의 태도에 원한을 품고, 자신도 정식 공작부인으로 인정받아 조피의 콧대를 눌러줄 수 있게 되기를 원하게 됩니다. 특히 1666년 게오르그 빌헬름과 엘레오노르 사이에 딸인 조피 도로테아가 태어나면서 상황은 더욱더 미묘하게 됩니다.

엘레오노르가 게오르그 빌헬름과 에른스트 아우구스트 부부 사이의 결혼 협정에 대해서 알고 있었는지는 알 수 없습니다. 하지만 아마 아들을 낳으면 자신의 지위가 달라질 수도 있다는 희망을 품었을 엘레오노르는 희망을 실현시키기 위한 준비를 시작했습니다. 물론 이것은 딸 조피 도로테아를 위한 것이기도 했습니다. 조피 도로테아는 어머니 엘레오노르의 신분 때문에 엘레오노르의 수모를 똑같이 겪어야할 수도 있었습니다. 엘레오노르는 딸이 다른 왕족들에게 자신 같은 수모를 당하게 둘 수는 없었을 것입니다.

엘레오노르는 자신이 통치 가문의 후손이라는 주장을 하기 시작합니다. 이런 주장은 엘레오노르가 게오르그 빌헬름과 결혼한 것이 귀천상혼이 아니라고 주장하기 위한 것이었습니다. 동서인 조피는 이런 주장을 하찮게 생각했습니다만, 엘레오노르에게는 이런 명분이 정말 중요한 것이었습니다. 게오르그 빌헬름은 프랑스에 대항해 황제를 지지했었는데, 황제 레오폴트 1세는 이에 대한 감사의 의미로 엘레오노르와 딸인 조피 도로테아에게 제국에서 승인 받은 백작령을 부여했으며 심지어 조피 도로테아에게는 상속권리가 없이 브라운슈바이크-뤼네부르크 공작 가문의 문장을 쓸 수 있도록 허락했습니다. 이것은 조피 도로테아가 브라운슈바이크-뤼네부르크 가문 사람이라는 것을 황제가 인정하는 것으로 중요한 문제이기도 했었습니다. 이제 황제가 인정한 받은 영지를 가진 엘레오노르는 전보다 더 팔츠의 조피와 자신이 동급이라고 여기게 됩니다. 조피 입장에서는 아마 이런 엘레오노르의 행동이 더욱더 거슬렸을 것입니다. 하지만 남편의 궁정에서 그리 영향력이 큰 여성이 아니었던 조피와

달리 엘레오노르는 남편과 남편의 궁정에서 매우 막강한 영향력을 행사했고, 이것이 조피가 손윗동서를 참고 지낸 중요한 이유이었습니다.

엘레오노르는 더욱더 큰 성공을 원했는데 특히 둘째아이를 임신했을 때는 대놓고 '아들을 낳으면 남편이 자신을 정식 공작부인으로 만들어 줄 것'이라고 이야기 할 정도였습니다. 하지만 이는 결혼 협정에 대한 심각한 위반이었습니다. 엘레오노르가 이렇게까지 나오자 더 참지 못한 조피는 결국 시아주버니를 만났고, 첼레의 공작의 단호한 부인에 엘레오노르는 잠시 물러나야했습니다. 그러나 상황이 이렇게 되자 조피뿐만 아니라 조피의 남편인 에른스트 아우구스트도 형에게 서운한 감정을 가지게 됩니다. 형수가 도를 넘는 행동을 하는 것은 형이 뒷받침을 해주기 때문이 아닌가, 형도 형수와 같은 생각을 가지고 있는 것이 아닌가 하는 생각을 하게 된 것입니다.

빛나던 시절

부모와 숙부 부부의 관계가 어떻게 되었던지, 조피 도로테아는 첼레에서 부모와 함께 행복한 어린 시절을 보내고 있었습니다. 조피 도로테아의 어머니인 엘레오노르는 매우 아름다웠으며 지적이었을 뿐만 아니라 첼레에서 확고한 지위를 가지고 있었습니다. 남편인 공작이 자신만을 사랑했으며 이 때문에 첼레에서는 감히 어느 누구도 엘레오노르의 신분에 대해서 따질 수 없었을 것입니다. 그리고 공작이 사랑하는 딸 조피 도로테아에 대해서도 어느 누구도 함부로 말할 수 없었습니다. 어린 조피 도로테아는 어머니를 닮아 예쁘고 똑똑한 아이였으며, 부모와 주변의 사랑을 받고 자라 남부러울 것 하나 없었습니다.

어머니 엘레오노르는 이런 딸을 매우 자랑스럽게 여겼으며 딸을 위해 더욱더 무엇인가를 해야 한다고 생각합니다. 바로 딸을 통치 가문으로 시집보내는 것이었습니다. 사실 조피 도로테아처럼 귀천상혼으로 태어난 자녀들은 결혼하

기가 애매했습니다. 통치 가문에서는 신분이 낮다고 생각해 결혼을 피했고, 그렇다고 신하인 보통의 귀족들과 결혼하기에는 체면이 깎인다고 생각했습니다. 즉, 철저한 신분제 사회에서 친척들 모두가 통치 군주인데, 딸의 남편만 그 밑에서 일하는 사람이라면 당연히 자존심이 상할 일이었습니다.

이렇게 엘레오노르가 딸의 혼담에 대해 신경 쓰기 시작했을 때 다가온 한 사람이 있었습니다. 바로 브라운슈바이크-볼펜뷔텔의 안톤 울리히라는 인물이었습니다. 브라운슈바이크-뤼네부르크와 브라운슈바이크-볼펜뷔텔은 같은 조상을 가졌는데, 두 가문이 각각 볼펜뷔텔과 뤼네부르크를 중심으로 하는 영지를 나눠 가졌습니다. 안톤 울리히는 엘레오노르의 시동생인 에른스트 아우구스트와 비슷하게 형의 영지를 그와 그의 후손들이 상속받기로 되어있었으며, 에른스트 아우구스트와 비슷하게 야망이 많았습니다. 이런 이유 때문인지 에른스트 아우구스트를 경쟁 상대로 생각하던 안톤 울리히가 엘레오노르와 그녀의 남편인 게오르그 빌헬름에게 접근한 것입니다. 팔츠의 조피를 경쟁 상대로 여겼던 엘레오노르와 친척이자 조피의 남편을 경쟁 상대로 여겼던 안톤 울리히는 잘 맞는 상대였으며, 자녀 간 혼담은 곧 거대한 음모로 발전하게 됩니다.

1675년경 안톤 울리히는 자신의 아들이자 볼펜뷔텔 공령의 후계자인 아우구스트 프리드리히와 조피 도로테아의 결혼을 제안합니다. 이때 조피 도로테아는 겨우 9살 밖에 되지 않았지만 통치 가문에서 결혼은 곧 정치적 목적을 위한 것이기에 이렇게 어릴 때부터 약혼을 하는 경우가 많았습니다. 엘레오노르는 이 혼담을 적극적으로 지지했으며, 아내를 사랑하고 딸을 아꼈던 게오르그 빌헬름 역시 이 혼담을 좋아했습니다.

하지만 이 혼담에는 걸림돌이 있었습니다. 바로 조피 도로테아의 신분이었습니다. 엘레오노르와 게오르그 빌헬름의 결혼은 귀천상혼이었기에 조피 도로테아는 통치 가문 출신이라고 말할 수가 없었습니다. 이는 조피 도로테아가 독일

내 어느 통치 가문의 사람과 혼담이 오간다고 하더라도 나올 수밖에 없는 문제였습니다. 이 문제에 대해 안톤 울리히는 엘레오노르가 열광할만한 해결책을 제시합니다. 게오르그 빌헬름에게 엘레오노르를 정식 공작부인으로 인정하라고 한 것입니다. 사실 게오르그 빌헬름은 당시 뤼네부르크 분가의 수장이었으며, 첼레의 공작이었습니다. 가문의 수장이 인정한다면 귀천상혼도 정식 결혼이 될 수 있었고, 게오르그 빌헬름이 아내를 정식 공작부인으로 인정하면 조피 도로테아 역시 완전히 통치 군주의 딸로 어느 가문과 혼담을 해도 손색이 없을 신분이 되는 것이었습니다. 게다가 황제는 게오르그 빌헬름에게 호의적이었기에 그가 원한다면 엘레오노르를 공작부인으로 인정해줄 것이며, 황제에게까지 인정을 받는다면 모든 것이 해결될 것이었습니다.

딸과 아내를 사랑했던 게오르그 빌헬름은 안톤 울리히의 해결책을 받아들여 1675년 엘레오노르를 자신의 정식 아내이자 공작부인으로 인정했으며, 딸인 조피 도로테아를 자신의 적자로 인정합니다. 게오르그 빌헬름의 두 동생들인 요한 프리드리히와 에른스트 아우구스트는 당연히 형의 결정에 즉각 반발합니다. 게오르그 빌헬름의 결혼은 이전에는 두 동생들의 상속권리를 침해하는 것은 아니었습니다. 하지만 엘레오노르가 정식 공작부인이 되고, 만약 아들을 낳는다면 그 아들이 영지를 상속받을 권리도 얻기 때문에 이것은 심각한 상황이었습니다. 특히 에른스트 아우구스트와 조피의 결혼 조건에는 '게오르그 빌헬름이 정식 결혼하지 않고 후계자를 얻지 않겠다는 것'이 포함되어 있었으며, 엘레오노르를 정식으로 인정하는 것은 명백한 결혼 협정 위반이었습니다.

결국 1676년 형제들 간의 대화를 통해서 이 문제는 해결됐습니다. 우선 게오르그 빌헬름과 엘레오노르의 결혼을 정식으로 인정하며 둘의 딸인 조피 도로테아가 적자임도 인정했습니다. 이것은 아마도 볼펜뷔텔 공령의 후계자와 결혼할 조피 도로테아의 신분을 고려한 결정이었을 것입니다. 대신 조피 도로테아의 후손은 첼레 공작의 영지에 대한 권리를 주장하지 않기로 했을 뿐만 아니라

혹시 태어날 게오르그 빌헬름의 다른 자녀들도 영지 상속을 포기하고 대신 연금을 받는 것으로 합의했습니다. 이 중재안에 대해 첼레의 공작은 만족했습니다. 사랑하는 아내가 정식 공작부인으로 인정받았을 뿐만 아니라 사랑하는 외동딸에게도 영지를 제외한 재산을 물려줄 수 있게 되었기 때문입니다. 황제 역시 예상대로 엘레오노르를 정식 공작부인으로 인정했습니다.

이것은 엘레오노르의 승리처럼 보였을 것입니다. 그녀는 이제 동서이자 자신을 무시했던 팔츠의 조피와 동등한 신분이 되었을 뿐만 아니라 외동딸은 유럽에서 가장 부유한 상속녀 중 한 명으로서, 통치 군주의 아내가 될 예정이었기 때문입니다. 물론 아들이 상속받을 재산이 줄어든 조피는 이에 대해서 매우 화가 났을 것입니다. 조피가 엘레오노르나 조카에 대해 점점 더 호의적이지 않게 된 것도 당연합니다. 그러나 이내 엘레오노르의 승리에 그늘이 드리웁니다. 1676년 8월 조피 도로테아의 약혼자였던 아우구스트 프리드리히가 전투에서 부상당한 뒤 사망한 것입니다. 이렇게 되자 안톤 울리히는 이제 후계자가 된 차남을 다시 조피 도로테아의 약혼자로 거론합니다. 물론 엘레오노르는 이를 수락하려했습니다만, 게오르그 빌헬름은 이를 좋지 않은 징조로 받아들였으며 다시 혼담을 정하는 것을 망설였습니다. 그리고 이 약혼은 조피 도로테아가 성장할 때까지 연기됩니다.

조피 도로테아를 둘러싼 외부 상황은 이렇게 복잡하게 흘러갔습니다만 조피 도로테아의 삶은 오히려 더욱더 안정적이었습니다. 비록 약혼자가 죽긴 했지만 조피 도로테아는 너무나 어렸을 뿐만 아니라 약혼자의 얼굴조차 본적 없었기에 그렇게 큰 영향을 받지는 않았습니다. 오히려 이제 부모가 정식으로 결혼했으며, 덕분에 조피 도로테아는 유럽 최고의 상속녀가 되었고, 여러 통치 가문에서 한번쯤 혼약을 고려해보는 신붓감이 되었습니다. 엘레오노르는 점차 아름답고 똑똑해져가는 자신의 딸을 보면서 매우 자랑스러워했고 딸에게 넘치는 사랑을 베풀었습니다. 조피 도로테아는 첼레에 살면서 모든 것을 원하는 대

로 다 할 수 있었습니다. 아버지인 공작은 아내와 딸을 사랑했으며 아내가 원하는 것을 모두 들어주던 사람이었고, 어머니인 공작부인은 자신의 딸이 자신이 겪었던 서러움을 겪지 않게 하기 위해서 딸이 원하는 모든 것을 들어줬습니다. 하지만 이런 부모의 넘치는 사랑이 훗날 조피 도로테아에게 오히려 치명적으로 작용하게 됩니다.

원치 않는 결혼

조피 도로테아가 결혼할 나이에 가까워질수록 점점 더 많은 이들이 관심을 보였습니다. 이를테면 덴마크 국왕의 둘째 아들과 조피 도로테아의 혼담이 진행되었을 때 이 소식을 들은 조피 도로테아의 숙모인 팔츠의 조피가 '낮은 신분의 조피 도로테아가 무슨 왕자와 결혼하냐'고 부정적으로 반응했다는 이야기도 있었습니다. 사실 팔츠의 조피처럼 뒷말 하는 사람들이 많았겠지만, 현실적으로 조피 도로테아가 상속받을 재산 역시 무시할 수 없었습니다.

조피 도로테아의 혼담은 시간이 지날수록 점차 더 가문 내 이익을 위하는 방향으로 바뀌었는데, 특히 1679년 조피 도로테아의 숙부 칼렌베르크 공 요한 프리드리히가 사망하고 그 영지가 막내 숙부인 에른스트 아우구스트에게로 넘어가면서 본격화 되었습니다. 이제 브라운슈바이크-뤼네부르크 공작 가문에서 뤼네부르크쪽 분가의 영지는 에른스트 아우구스트와 그의 아들들에게 돌아가게 될 것이 분명합니다. 다시 말해서 가문의 영지가 다시 하나로 합쳐질 기회가 생긴 것입니다. 게다가 에른스트 아우구스트와 그의 아들들은 황제의 편에서 군인으로 싸웠고 황제는 이들 가문에 호의적이었기에 가문의 영지가 다시 합쳐지고 황제의 신임이 이어진다면 이들의 제국 내 위상이 높아질 뿐 아니라 더욱더 큰 권력을 가질 기회이기도 했습니다. 이렇게 되자 조피 도로테아의 아버지인 게오르그 빌헬름은 자신의 딸을 조카이자 에른스트 아우구스트의 장남인 게오르그 루드비히와 결혼시키는 것에 관심을 갖게 됩니다. 둘이 결혼한다면

상속 영지는 물론이고 그 외 모든 재산이 가문 내에 그대로 남는 것은 물론, 가문의 권력을 더욱더 공고히 할 수 있는 것이기 때문이었습니다.

이런 생각은 조피 도로테아의 아버지인 게오르그 빌헬름만이 한 것이 아니었습니다. 동생 부부인 에른스트 아우구스트와 조피 역시 같은 생각을 하고 이 문제에 대해서 심각하게 고려하고 있었습니다. 비록 조피는 동서인 엘레오노르를 못마땅하게 여겼으며 조피 도로테아의 신분 역시 애매하다고 생각했습니다. 하지만 냉정히 따져볼 때 아들인 게오르그 루드비히와 조피 도로테아가 결혼할 때 이익이 더 크다고 판단했습니다. 사실 조피는 아들을 친척인 잉글랜드의 앤 공주와 결혼시키고 싶어 했지만 앤과 게오르그 루드비히는 서로에게 관심이 없었고, 또 반대하는 사람들도 있었기에 성사되지 않았습니다. 앤 공주와의 혼담이 성과 없이 끝나자 조피는 아들에게 이익이 될 만한 다른 결혼 상대를 고려해야 했으며 조피 도로테아에게 눈을 돌리게 된 것이었습니다.

당연히 엘레오노르는 이 혼담에 대해서 결사반대였습니다. 여전히 브라운슈바이크-볼펜뷔텔 쪽에서 혼담을 원하고 있었으며, 동서 조피와 사돈이 되는 것은 더 싫었습니다. 조피 도로테아 역시 사촌 오빠였던 게오르그 빌헬름에게 별로 호감이 없었습니다. 어머니는 숙모 조피와 사이가 좋지 않았기에 당연히 사촌들에 대해서도 호의적이지 않았으며 이에 조피 도로테아도 영향을 받았을 것입니다. 물론 게오르그 빌헬름 역시 이미 오래전부터 다른 남자와 혼담이 오갔던 사촌 여동생에 대해서 역시 관심이 별로 없었을 듯합니다.

결국 조피는 남편을 대신해 첼레로 찾아가 첼레의 공작과 담판을 지었습니다. 조피는 첼레에 도착하자마자 아무도 만나지 않고 바로 공작을 만나러 갔으며, 특히 동서인 엘레오노르에게 방해받지 않으려 했습니다. 엘레오노르가 알아듣지 못하도록 네덜란드어로 첼레 공작과 대화했다는 이야기도 있습니다. 어쨌든 조피가 혼담을 꺼내자 게오르그 빌헬름은 적극적으로 찬성하고 딸과 조카의 결혼을 결정해버립니다.

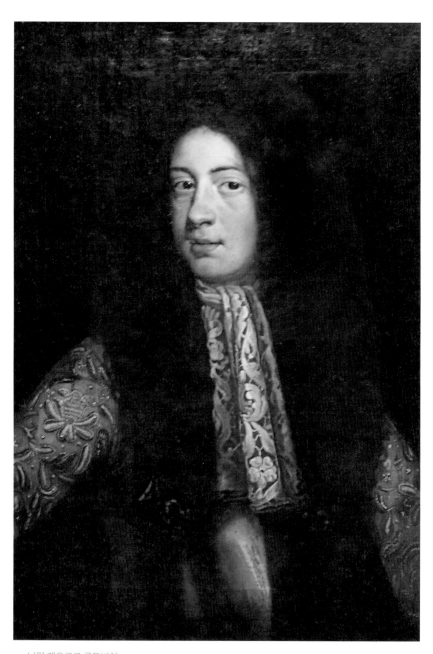

— 남편 게오르그 루드비히

남편이 딸을 자신이 제일 싫어하는 동서의 아들에게 시집보내려 한다는 것을 알자 엘레오노르는 경악했습니다. 그리고 남편에게 제발 딸을 조카인 게오르그 루드비히 말고 볼펜뷔텔 공의 후계자에게 시집보내라고 애원했습니다. 조피 도로테아 역시 아버지가 자신을 사촌 오빠와 결혼시키려는 것을 알자 매우 화를 냈습니다. 당시 16살이었던 조피 도로테아는 이미 자신의 혼담에 대해 알고 자신의 왕자님이 될 남자에 대해 낭만적인 상상을 했을 것입니다. 그런데 갑자기 상상 속 멋진 왕자님일 수도 있을 남자가 아니라 별 감정도 없고 심지어 어느 정도 나쁜 감정까지도 있는 사촌 오빠와 결혼하라는 것은 날벼락 같은 일이었습니다. 조피 도로테아는 감정을 억제하지 못하고 게오르그 루드비히와 결혼하지 않겠다고 난리를 쳤다고 합니다. 하지만 둘의 결혼은 가문에 너무나 큰 이익이었기에 엘레오노르나 조피 도로테아가 아무리 화내고 거부해도 첼레 공작의 뜻을 바꿀 수는 없었습니다.

합의가 끝난 뒤 에른스트 아우구스트가 아들을 데리고 첼레로 왔고 곧 조피 도로테아와 게오르그 루드비히의 약혼이 공식으로 발표됩니다. 그리고 1682년 11월 22일 결혼식이 진행됐습니다.

결혼 후 : 불화의 시작

조피 도로테아가 결혼한 뒤 시집 식구들은 대부분 그녀에게 호의적이었습니다. 남편인 게오르그 루드비히는 점차 더 아름다워지는 아내를 좋아했고 시아버지이자 숙부인 에른스트 아우구스트는 아내 조피와 달리 처음부터 며느리에게 힘이 되어주는 시아버지였습니다. 처음에 조피 도로테아를 가장 껄끄러워했던 시어머니 조피 역시 며느리를 받아들였으며, 특히 손자가 태어난 이후에는 며느리에게 좀 더 호의적이 됩니다.

이렇게 조피 도로테아의 결혼 후 삶은 처음에는 매우 원만한 듯 보였습니다.

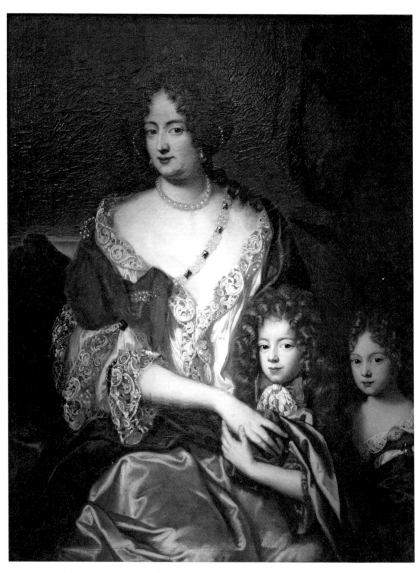

— 조피 도로테아와 아들 조지 2세, 딸 하노버의 조피 도로테아

하지만 문제는 외부에 존재하고 있었습니다. 조피 도로테아의 시아버지인 에른스트 아우구스트는 마담 플라텐이라는 이름으로 알려진 클라라 엘리자베트 폰 플라텐을 공식 정부로 두고 있었습니다. 당대 유럽 궁정에서 군주들은 아내 외에 공식 정부를 두는 것을 당연하게 여겼습니다. 마담 플라텐은 에른스트 아우구스트에게 매우 큰 영향력을 가지고 있었을 뿐만 아니라 궁정에서도 공작부인인 조피보다 더 강한 영향력을 가지고 있었습니다. 조피 도로테아의 시어머니는 이런 상황에 대해 마음을 비우고 좀 더 개인적인 삶에 집중하고 있었습니다. 하지만 조피 도로테아는 마담 플라텐과 대놓고 마찰을 빚기 시작합니다. 어린 시절부터 늘 주목받았던 조피 도로테아로서는 자신보다 신분이 낮고 심지어 시아버지의 정부인 마담 플라텐이 궁정을 장악한 것이 탐탁지 않았던 것 같습니다.

사실 마담 플라텐과 조피 도로테아는 처음부터 껄끄러운 상황으로 시작했습니다. 왜냐면 결혼하기 전 게오르그 루드비히의 정부였던 여성이 바로 마담 플라텐의 여동생이었는데, 그가 결혼하면서 마담 플라텐의 여동생이 궁정은 물론 하노버에서도 떠나야했기 때문입니다. 물론 정치에 매우 민감했던 마담 플라텐은 여동생이 궁정에서 쫓겨났다고 해서 조피 도로테아를 적으로 돌리지는 않았습니다. 하지만 조피 도로테아가 자신의 지위를 위협할 만한 존재가 되려는 것은 경계하기 시작했습니다. 특히 조피 도로테아는 시아버지가 자신을 예뻐하는 것에 궁정에서 더 자신감을 가졌는데, 마담 플라텐은 철없이 자신을 위협하려는 어린 조피 도로테아를 손봐주려고 기회를 노리고 있었습니다.

조피 도로테아의 시아버지는 정기적으로 이탈리아로 여행을 갔었는데, 한번은 아들과 며느리에게도 함께 여행을 가자고 권했습니다. 이탈리아에서 조피 도로테아는 파티에 참석하고 사람들을 만나는 등 즐거운 생활을 했습니다만, 그러다 만난 한 프랑스 귀족이 문제가 되었습니다. 그때 벌써 한 아이의 어머니였지만 그래도 겨우 10대 후반이었던 조피 도로테아는 세련된 프랑스 귀족이

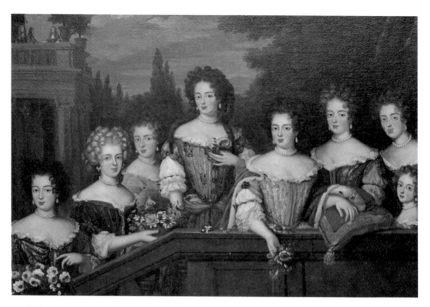

— 꽃을 던지는 여인들. 조피 도로테아, 오를레앙 공작부인 '리젤로트', 안 마리 도를레앙(사보이 공작부인) 등을 묘사한 것으로 추정

자신을 떠받들어 주는 게 매우 즐거웠을 것입니다. 사실 그저 몇 번 만나 달콤한 말을 들으면서 즐거워한 것이 다였을 것입니다. 하지만 이 프랑스 귀족은 떠벌리기 좋아하는 인물이었으며 자신이 어떻게 조피 도로테아를 유혹했는지에 대해 떠들고 다녔습니다. 프랑스 궁정에 있던 조피의 조카인 오를레앙 공작부인 리젤로트는 궁정에 파다한 소문을 고모인 팔츠의 조피에게 상세하게 써 보냈는데, 조피는 조카에게 답장을 보내 '사실과 다르다'고 이야기했지만 스캔들

은 널리 퍼졌고, 조피 도로테아의 입장은 난처해졌습니다. 사실 조피 도로테아의 남편인 게오르그 루드비히는 당대의 평범한 가부장적인 남성이었고 아내가 이런 스캔들을 일으킨 것을 못마땅하게 여겼습니다.

조피 도로테아와 게오르그 루드비히 사이에 틈이 생긴 것을 알아챈 사람은 많았고 마담 플라텐도 그중 한 명이었습니다. 그리고 마담 플라텐은 이 틈을 이용해 자신의 영향력을 보여줍니다. 게오르그 루드비히에게 한 사람을 소개해 준 것인데, 조피 공작부인의 시녀였던 멜루지네 폰 데어 슐렌베르크라는 여성이었습니다. 멜루지네 폰 데어 슐렌베르크는 조피 도로테아보다 훨씬 더 인내심이 강했었으며 어떻게 해야 자신이 궁정에서 살아남을 수 있는지를 잘

— 멜루지네 폰 데어 슐렌베르크

아는 여성이었습니다. 게오르그 루드비히는 곧 멜루지네에게 호감을 가졌으며 자신의 정부로 삼았습니다.

조피 도로테아는 남편이 자신을 차갑게 대하는 것은 물론, 심지어 다른 여성에게 눈길을 돌리는데 경악합니다. 게다가 조피 도로테아는 둘째 아이까지 임신한 상황이었습니다. 물론 자신의 경솔한 행동 때문이었다는 것을 알기에 남편에게 자신에게 돌아와 달라고 간청했습니다. 하지만 둘째 딸이 태어난 뒤에도 게오르그 루드비히는 정부와의 관계를 지속했으며 아내를 소홀히 대합니다.

당시 유럽 왕족들 중 상당수가 아내 외에 정부가 있었습니다. 당장 조피 도로테아의 시아버지인 에른스트 아우구스트도 그랬습니다. 이에 대해 조피 도로테아의 시어머니는 남편의 행동을 묵인해주는 방식을 취해왔었고 아마 게오르그 루드비히는 아내 역시 어머니처럼 행동하는 것이 당연하다고 여겼을 것입니다. 하지만 조피 도로테아는 전혀 다른 상황에서 성장했습니다. 조피 도로테아의 부모는 서로 사랑해서 결혼한 사이였으며 때문에 아버지는 아내에게 매우 헌신적이었습니다. 그래서 조피 도로테아는 남편에게 정부가 생기자 시어머니처럼 눈감아주는 대신 남편과 정면으로 부딪히는 방식을 선택합니다. 돌아와 달라고 애원하기도 하고 남편에게 화를 내면서 싸우기까지 했습니다. 하지만 부부 사이는 더욱더 악화됩니다.

조피 도로테아는 남편과의 관계가 더 나아질 수 없다는 것을 깨달았으며, 시어머니처럼 남편과의 행복한 결혼 생활을 포기하고 이제 자신만의 삶을 살아가려합니다. 조피의 시어머니는 불행한 결혼 생활을 잊기 위해서 학자들과 교류하면서 학문에 집중했습니다. 하지만 늘 시어머니와 달랐던 조피 도로테아는 이번에도 시어머니와는 다른 방식으로 불행한 결혼 생활을 잊으려합니다. 바로 자신을 이해해줄 멋진 남자를 만나는 것이었습니다.

스웨덴의 귀족이었던 쾨니히스마르크 가문 사람들은 당대 많은 귀족들처럼 여러 나라의 궁정에서 일을 했습니다. 그중 하나였던 필립 폰 쾨니히스마르크 백작은 조피 도로테아가 어렸을 때는 첼레에서 군인으로 일했었고, 조피 도로테아가 결혼 후 하노버에 머무는 동안에는 하노버에서 일을 했습니다. 잘생기고 능력 있으며 교양도 갖춘 쾨니히스마르크 백작은 하노버 궁정에서 인기 있는 사람이 되었으며 공작 가문 사람들과도 친하게 지내게 됩니다. 1690년 조피 도로테아의 시동생인 프리드리히 아우구스트가 전사했을 때, 쾨니히스마르크 역시 그 전투에 있었기에 한동안 그가 전사했다고 잘못 알려진 일도 있었습니다.

1690년 전투에서 살아 돌아온 쾨니히스마르크 백작은 하노버 궁정에서 환영받았고, 조피 도로테아는 어린 시절부터 알았던 백작에게 점차 더 관심을 갖게 됩니다. 백작 역시 아름다운 조피 도로테아에게 호감을 보여 둘은 필립의 누나와 조피의 시녀를 통해 서신을 주고받으며 점차 더 가까워집니다. 후대의 학자들 사이에서도 둘의 관계가 어디까지였는지는 의견이 분분합니다. 둘의 비밀 서신이 나왔는데 여기에는 둘이 깊은 사이였다는 것을 암시하는 문장이 있습니다. 하지만 서신이 위조된 것일 수도 있기에 확실하다고 단정지을 수도 없습니다. 확실한 것은 정황상 둘이 정말 플라토닉한 관계였다고 하더라도 분명히 서로에게 마음이 있었다는 것입니다.

조피 도로테아의 정적으로 그녀의 행동을 늘 주시하고 있었던 마담 플라텐은 둘의 관계에 대해 곧 알아차렸습니다. 당연히 조피 도로테아의 남편에게 이를 알려주었고 게오르그 루드비히는 아내를 의심하고 둘을 감시하기 시작합니다. 이런 사실을 알지 못한 조피 도로테아와 쾨니히스마르크 백작은 여전히 왕래를 하면서 서신 교류를 계속했습니다. 그리고 둘의 관계에 대한 소문이 점차 퍼져나가게 됩니다.

— 쾨니히스마르크 백작

　조피 도로테아는 단순히 개인이 아니었으며, 그녀의 행동은 정치적으로 문제가 될 수 있었습니다. 소문을 들은 어머니 엘레오노르가 딸에게 경고했지만 조피 도로테아는 이를 무시했습니다. 어쩌면 플라토닉한 관계라 아마도 자신들은 떳떳하다고 생각했을 수도 있습니다. 하지만 조피 도로테아는 점점 쾨니히스마르크 백작의 연인처럼 굴며 백작이 남편과 함께 전장에 나가면 백작을 걱정하거나, 돌아와서 다른 여성, 특히 마담 플라텐과 함께 식사를 하거나 하면 이성을 잃을 정도로 질투하기도 했습니다. 이런 모습은 아내가 부정을 저지르고 있다고 생각하던 게오르그 루드비히에게 그대로 전해졌으며, 그는 아내의 부정을 더욱더 믿게 되었을 것입니다. 그럼에도 게오르그 루드비히와 조피 도로테아의 결혼 생활이 지속된 건 정치적 상황 덕분입니다. 1692년 게오르그 루드비히의 아버지인 에른스트 아우구스트는 하노버의 선제후가 되었습니다. 선제후 가문이 되면서 그의 후계자인 게오르그 루드비히는 함부로 아내와의 관계를 정리할 수 없었습니다.

아마도 아내가 부정을 저지르고 있다고 믿고 있었겠지만 여러 가지 복잡한 문제 때문에 결혼 생활을 지속해야한다고 생각했을 가능성이 높습니다. 그리고 아내의 부정이 널리 알려지지 않았다면 그 역시 참고 살았을 것입니다. 하지만 상황은 급변했습니다.

이혼

쾨니히스마르크 백작은 게오르그 루드비히가 플랑드르 전선으로 가는 동안 그를 따라가지 않고 하노버에서 머물렀습니다. 플랑드르에서 엄청난 빚을 졌기 때문에 적이 아니라 빚쟁이들에게 잡혀갈 염려가 있었기 때문입니다. 게다가 하노버와 스웨덴 사이의 갈등이 심해지면서 스웨덴 내의 재산마저도 문제가 됩니다. 이렇게 되자 돈 문제를 해결하기 위해서 작센의 선제후 궁정으로 갔는데, 그곳에서 술이 취한 쾨니히스마르크 백작은 조피 도로테아에 대한 이야기는 물론 게오르그 루드비히와 그의 정부인 멜루지네 폰 데어 슐렌베르크의 이야기를 떠들어대고 맙니다.

당시 대부분의 남편들이 매우 가부장적이었으며 게오르그 루드비히 역시 다를 바가 없었습니다. 자기 가문의 추문이 알려지게 되자 체면이 깎였다고 여긴 게오르그 루드비히는 조피 도로테아의 방으로 직접 찾아가 아내에게 쾨니히스마르크 백작과의 관계에 대해 추궁합니다. 하지만 조피 도로테아는 남편의 정부인 멜루지네 폰 데어 슐렌부르크를 거론하면서 오히려 화를 냈습니다. 아마도 남편의 배반에 이미 상처를 받은 상태였기에 남편의 추궁에 폭발한 것일 듯합니다. 하지만 게오르그 루드비히는 부정을 저지른 아내가 적반하장식으로 자신을 비난하는 것에 대해 극도로 분노하게 됩니다. 결국 게오르그 루드비히는 아내에게 폭력을 행사했는데 아내를 쓰러뜨리고 목을 조르기까지 했습니다. 간신히 주변 사람들이 말려서 목숨을 건졌지만, 이런 상황에 이르자 조피 도로테아는 더 이상 남편과 함께 살 수 없다고 판단해 이혼을 요구하고 친정인 첼레로 도망쳤습니다.

첼레로 돌아갔을 때 어머니인 엘레오노르는 당연히 딸을 동정했습니다만, 아버지인 게오르그 빌헬름은 좀 더 정치적이었습니다. 가문을 위해서 딸을 조카와 결혼시켰으니 당연히 이혼도 원치 않았습니다. 더군다나 사위는 하노버의 선제후 지위를 이어받을 예정이었기에 딸이 이혼할 경우 정치적으로 더욱더 문제가 될 수 있었습니다. 결국 조피 도로테아는 다시 하노버로 돌아갈 수밖에 없었습니다.

아마 주변 사람들은 조피 도로테아가 하노버로 돌아가서 어쨌든 결혼 생활을 유지할 것이라고 생각했을 것입니다. 그렇기에 팔츠의 조피는 며느리인 조피 도로테아가 마음에 들지 않는 행동을 했을 때도 너그럽게 넘어갔습니다. 하지만 조피 도로테아는 남편과 더 이상 함께할 마음이 없었습니다. 조피 도로테아가 하노버로 돌아온 얼마 뒤 쾨니히스마르크 백작 역시 하노버로 돌아오는데, 둘은 하노버를 떠나 볼펜뷔텔로 갈 궁리를 합니다. 볼펜뷔텔에는 조피 도로테아의 친척이자, 시아버지인 에른스트 아우구스트의 정적인 안톤 울리히가 있었습니다. 볼펜뷔텔로 도망간다면 아마 안톤 울리히는 두 팔 벌려 환영할 것이었습니다. 하지만 조피 도로테아는 감시당하고 있었으며, 가족들은 이미 둘의 도주 계획을 다 알고 있었습니다. 둘이 도망가기 전에 막아야했던 가족들은 가장 편한 방법을 택했습니다.

1694년 7월 11일 쾨니히스마르크 백작이 조피 도로테아를 만난 뒤 사라졌습니다. 처음에는 그가 어디로 갔는지 정확히 알려지지 않았습니다만, 시간이 흐르면서 백작이 살해당한 것이 분명해졌습니다. 여기에는 여러 이야기가 떠돌았지만 적어도 하노버의 선제후나 정부인 마담 플라텐 등 조피 도로테아의 주변 사람들이 백작의 죽음에 관련 된 것은 분명해보였습니다. 백작은 빛을 많이 지고 있었고 적들도 있었다고 하지만 하노버 가문 사람보다 더 쾨니히스마르크를 적대할만한 사람들은 없었기 때문입니다. 또 백작이 사라진 후 선제후의 궁정에서 일하던 몇몇 사람들이 갑자기 엄청난 돈을 받은 일도 있었는데, 이것은 이들이 백작을 죽이는 일에 관련됐고, 포상금이자 입막음용 돈을 받은 것으로 해석할 수 있는 일이기도 했습니다.

백작이 사라진 후 조피 도로테아는 가택연금을 당했습니다. 그리고 그녀의 시녀는 자신의 여주인의 부정을 증언하라고 강요당하게 됩니다. 이 기간 동안 조피 도로테아의 남편인 게오르그 루드비히는 여동생을 만나기 위해 베를린에 가있었기에 이 모든 일을 진행한 것은 조피 도로테아의 시아버지인 하노버의 선제후와 그의 정부 마담 플라텐이었습니다. 사실 하노버의 선제후는 며느리가 부정을 저지른 것이 아니라 그저 무신경하고 불성실한 남편에게 화가 나서 다른 남자와 조금 시시덕댔다고 여겼었습니다. 하지만 쾨니히스마르크 백작의 편지를 모두 압수한 뒤, 며느리가 자신의 정적인 안톤 울리히에게로 달아나려했다는 사실을 알았고 이게 하노버의 선제후가 며느리에게서 등을 돌리는 계기가 되었습니다.

　　조피 도로테아는 갇혀 있었을 뿐만 아니라 자신이 가장 믿었던 백작은 생사조차 알 수가 없었으며, 가장 가까운 사람이었던 시녀는 갇혀서 그녀에 대한 부정을 증언하라는 강요를 받고 있었습니다. 이것은 아마 조피 도로테아가 더 이상 하노버에서 견딜 수 없다는 생각을 하게 했을 것입니다. 조피 도로테아는 이미 남편에게 조금의 미련도 없었으며, 자신을 이렇게 괴롭히는 하노버에 있을 마음도 없었습니다. 조피 도로테아는 더 이상 남편이나 시집 식구들과 엮이고 싶지 않았으며 친정인 첼레로 돌아가고 싶어 합니다. 하지만 조피 도로테아는 함부로 이혼할 수 없는 위치와 상황에 있었습니다. 결국 상황은 조정이 되는데 만약 조피 도로테아가 이혼을 원한다면 그녀가 부정을 저질렀다는 것을 인정해야한다는 결론이 났습니다. 이것은 조피 도로테아가 불명예스럽게 이혼을 하거나 아니면 어떻게든 그냥 남편과 살아야한다는 것을 의미하는 것이었습니다.

　　조정이 이루어지는 동안 조피 도로테아는 감금 상태로 신분에 걸맞은 대접조차 받지 못하고 있었습니다. 엘레오노르는 딸을 위해 남편에게 애원했습니다만, 아무리 딸을 사랑한다 하더라도 당시의 평범한 가부장적인 남자였던 게오르그 빌헬름 역시 딸의 행동을 수치스럽게 여겼습니다. 그리고 딸이 이혼해서 어떤 어려움에 처하게 될지 관여하지 않으려합니다.

결국 1694년 말 게오르그 루드비히와 조피 도로테아는 정식으로 이혼합니다. 조피 도로테아는 남편이나 하노버에서의 삶을 끔찍스러워 했기에 이혼 조건을 따지지도 않고 동의해버렸습니다. 어쩌면 지금 당장은 이혼하는 것이 중요했고 나중에 다시 문제를 풀어나갈 수 있다고 생각했을 수도 있습니다. 하지만 이혼을 하면서 부정을 인정했었기에 그녀는 평생 아이들을 만나지 못하게 되었으며 가문의 영지에 있는 알덴성으로 쫓겨났고, 외부 사람들과 자유롭게 만나지도 못하게 되었습니다. 이렇게 조피 도로테아와 게오르그 루드비히의 결혼 생활은 끝났으며 이후 둘의 접점은 없습니다.

— 조피가 이혼 후 머문 슐로스 알덴

이혼 후 : 사람들에게서 잊혀진 삶

이혼 후 알덴성으로 간 조피 도로테아는 이후 '알덴 공작부인'이라는 이름으로 불리게 됩니다. 그녀는 이곳에 거의 유폐된 채 살았었습니다. 물론 브라운슈바이크-뤼네부르크 가문 사람이었으며 하노버 선제후 후계자의 어머니였기에 지위에 모자라는 대우를 받은 것은 아니었습니다. 하지만 사람들과 교류를할 수 없었을 뿐만 아니라 늘 감시당하고 있었습니다. 조피 도로테아는 이제 주변 사람들에게 자신을 자유롭게 해달라는 편지를 쓰기 시작합니다. 편지의 수신인은 주로 자신의 숙부이자 시아버지였던 하노버의 선제후였습니다. 하노버의 선제후는 조카이자 며느리인 조피 도로테아에게 매우 호의적인 인물이었습니다. 하지만 이혼 후 4년 뒤인 1698년 에른스트 아우구스트는 사망했으며 그의 뒤를 이어서 조피의 전 남편인 게오르그 루드비히가 선제후 지위에 오르게됩니다. 이에 조피 도로테아는 자신이 자유로워질 가능성이 줄어들었다는 것을 알게 됩니다. 이제 그녀는 자신의 아이들만이라도 만나게 해달라고 애원하지만 당연히 거부당합니다.

게오르그 루드비히는 자신을 배반하고 전 유럽 궁정에 망신을 줬을 뿐만 아니라 심지어 자신과 더 이상 함께 지내길 원치 않았던 전처에게 대해서 극도의분노를 느끼고 있었습니다. 그는 가족들이 조피 도로테아에 대해서 이야기하는 것을 금지했는데 여기에는 조피 도로테아의 두 아이들도 포함되었습니다.하지만 작은 타협이 이루어져서 조피 도로테아의 어머니인 첼레 공작부인이 딸을 만나러 가는 것은 허락받게 됩니다. 조피 도로테아는 알덴성으로 온지 4년만에 처음으로 어머니를 만났으며 아이들이 이런 상황에서도 자신을 무척이나그리워한다는 것을 알게 되었습니다.

시간이 지나 조피 도로테아는 알덴성에 유폐된 채 사람들의 기억 속에서 잊힌 채 살아가고 있었습니다. 알덴성을 거의 떠날 수 없었는데, 1700년 알덴성근처로 적군이 왔을 때 엄격한 조건으로 잠시 첼레로 갈 수 있었지만 위험이

지난 후 다시 알덴성으로 돌아가야 했습니다. 조피 도로테아의 아버지인 첼레 공작은 딸을 오래도록 용서하지 않았습니다. 시간이 흐르면서 어느 정도 마음이 약해지긴 했습니다만 딸을 위해 어떤 일을 하기도 전인 1705년 사망했습니다. 아버지의 죽음으로 조피 도로테아는 풀려날 기회를 영원히 잃은 것이나 마찬가지였습니다.

조피 도로테아가 알덴성에서 세상과 단절되어 있는 동안 바깥세상에서는 많은 일들이 일어났습니다. 조피 도로테아의 아들과 딸이 결혼했으며, 전 남편이자 하노버의 선제후였던 게오르그 루드비히는 영국의 국왕 조지 1세가 되었습니다. 하지만 이런 일들은 조피 도로테아와는 전혀 관계가 없는 일이었습니다. 조피 도로테아를 자유롭게 해줄 사람은 없었으며 그녀를 방문할 사람도 거의 없었습니다. 그저 어머니인 첼레 공작부인만이 딸을 방문했었는데 1722년 엘레오노르마저 사망하면서 조피 도로테아는 더욱더 고립되게 됩니다.

어머니의 죽음 이후 조피 도로테아는 다른 가족과의 연결고리를 찾았습니다. 바로 딸인 하노버의 조피 도로테아였습니다. 어머니의 이름을 물려받은 딸은 프로이센의 왕위계승자와 결혼했으며, 이제 프로이센의 왕비로 베를린에 살고 있었습니다. 조피 도로테아는 베를린에 있던 딸과 연락을 취합니다. 만약 조지 1세가 알았다면 화를 냈겠지만, 조지 1세는 이 사실을 몰랐습니다. 딸은 이미 프로이센으로 시집을 갔으며 사위는 장모의 재산에 관심이 많았기에 아내가 장모와 교류하는 것을 반대하지 않았습니다. 물론 강력한 장인의 눈치도 봐야했기에 적당하게 조절을 했습니다.

조피 도로테아는 딸과 교류를 하면서 그녀를 도와줄 사람을 찾게 됩니다. 알덴성에 있는 그녀의 주변 사람들은 모두 하노버에서 고용된 사람으로 그녀를 감시하는 임무를 수행 중인 것과 다름이 없었습니다. 딸과는 연락할 수 있었지만 영국에 있는 아들과는 연락을 할 수 없었기에 아들과의 연락을 바랐

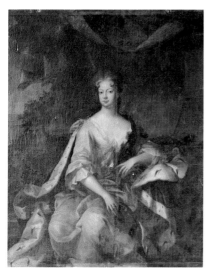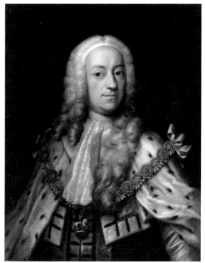

— 조피 도로테아의 딸과 아들. 하노버의 조피 도로테아, 영국의 조지 2세

던 조피 도로테아는 사람을 찾았는데 그가 바로 바 백작이었습니다. 바 백작은 조피 도로테아의 아버지인 첼레 공작 밑에서 일을 했던 인물이었기에 조피 도로테아는 그를 믿었고, 그를 추천한 사람이 바로 딸인 프로이센의 왕비였기에 더욱더 신뢰했을 것입니다. 바 백작이 도와주기 시작하면서 조피 도로테아는 다시 한 번 자유에 대한 희망과 자녀들을 다시 만날 꿈을 꾸게 되었습니다.

조피 도로테아의 신뢰를 바탕으로 바 백작은 조피 도로테아의 재정에 관여하기에 이릅니다. 이때쯤 프로이센의 왕비는 어머니에게 '바 백작이 돈을 노

리는 인물일 수 있다'고 경고했습니다만 조피 도로테아는 딸의 경고를 무시합니다. 조피 도로테아에게 바 백작은 외부와 연락할 수 있는 유일한 연결고리였을 뿐만 아니라 직접적으로 만나서 이야기할 수 있는 유일한 사람이었습니다. 이것이 자신에게 유일하게 도움을 주려했던 딸의 말마저 무시하는 원인이 되었을 것입니다.

하지만 바 백작은 사기꾼이었습니다. 오래도록 믿을 수 있는 사람 하나 없이 외롭게 살았던 조피 도로테아에게 이것은 큰 충격이었습니다. 겨우 믿을만한 사람이 생겼다고 여겼었는데 그가 자신을 속여 왔다는 것에 크게 상처받았습니다. 게다가 딸이라도 만나고 싶어 했지만 상황 상 프로이센의 왕비는 어머니를 만나러 올 수 없었습니다. 이런 복합적 요인으로 조피 도로테아는 건강을 크게 해쳤으며 결국 1726년 뇌졸중으로 쓰러진 후 사망했습니다.

조피 도로테아가 죽은 뒤 전 남편인 조지 1세의 반응은 매우 시큰둥한 것이었습니다. 그저 마지못해서 그녀의 죽음에 대해서 이야기할 뿐, 아들이 상복을 입는 것을 금지하기도 했습니다. 게다가 딸이 왕비로 있는 프로이센 궁정에서 조피 도로테아를 위해 상복을 입는다는 소식에 매우 화를 내기도 했다고 합니다. 조피 도로테아의 장례는 매우 간소하게 치러졌으며 묘 역시 왕족이라기에는 너무 초라하게 만들어졌습니다. 조피 도로테아가 죽은 그해 조지 1세는 하노버로 돌아왔는데 다시 영국으로 돌아가지 못하고 독일에서 사망했습니다. 이에 조피 도로테아가 죽기 전 남편을 저주했었고, 그 때문에 조지 1세가 죽었다는 소문이 떠돌기도 했습니다. 조피 도로테아가 죽은 뒤 늘 어머니를 그리워했던 조지 2세는 아버지가 죽은 뒤 어머니의 초상화를 다시 성에 걸어두고 어머니의 삶에 대해서 알아보았습니다. 조지 2세가 발견한 진실이 어떤 것인지 알 수는 없지만 조지 2세는 어머니의 명예를 위해서 남은 관련 서신 모두를 불태우라고 명령했습니다. 그리고 이후로는 어머니에 대해서 더 이상 이야기하지 않았다고 합니다.

조피 도로테아는 매우 아름답고 활기찼으며 우아한 여성으로 모두의 찬사를 받았었습니다. 높은 신분에 재산도 엄청나게 많았기에 많은 이들이 그녀를 아내로 맞고 싶어 했습니다. 결국 가문의 이익에 따라서 사촌과 결혼하긴 했지만, 사실 조피 도로테아의 삶이 불행해진 것은 사촌과의 정략결혼 때문만은 아닐 것입니다. 조피 도로테아가 겪은 남편과의 문제는 사실 당대 대부분의 왕족들이 겪는 문제였으며, 당시에는 아내들이 참아야한다고 생각했습니다. 그러나 당대 왕족들과는 다르게 사랑으로 결혼해서 행복한 결혼 생활을 했던 부모를 보고 자란 조피 도로테아는 이런 생각을 이해할 수 없었을 것입니다. 그래서 조피 도로테아는 남편과의 불행한 결혼 생활을 견딜 수 없었으며 또 견디려고 하지도 않았습니다.

결과적으로 당대의 일반적 생각과는 달랐던 조피 도로테아의 행동이 곧 불행이 되어 조피 도로테아에게 돌아온 셈입니다.

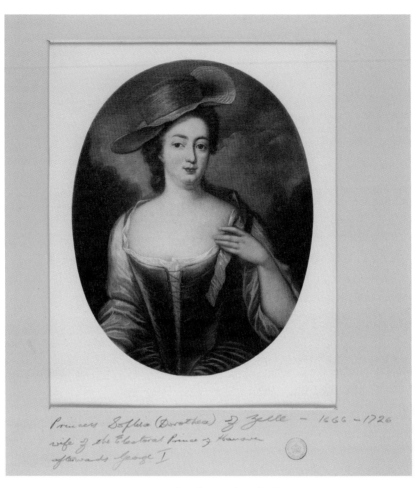

<Portrait of Sophia Dorthea of Zelle>
Jacobite broadside, 1715; 1745 - 1746, National Library of Scotland

CHAPTER 03

덴마크의 소피 마그달레느

Sophia Magdalena of Denmark;

3 July 1746 – 21 August 1813
Sophie Magdalene af Danmark og Norge

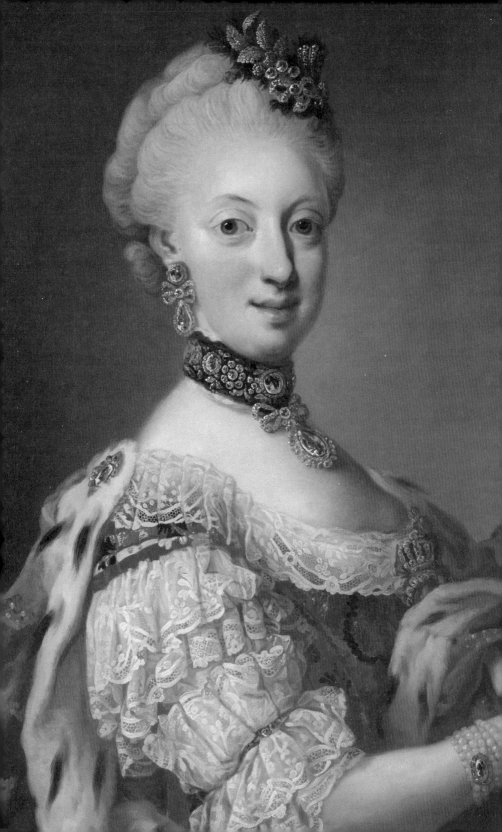

Sophia Magdalena of Denmark;

3 July 1746 – 21 August 1813
Sophie Magdalene af Danmark og Norge

덴마크의 공주

팔츠의 조피와 조피의 며느리 조피 도로테아의 후손들은 유럽의 여러 왕가로 퍼져나갔습니다. 그리고 이들은 여전히 조피나 조피 도로테아처럼 정략결혼을 했으며, 조피와 조피 도로테아처럼 불행한 결혼을 참고 살든가 아니면 남편과 헤어지든가를 선택해야 했습니다. 이런 후손 중 한 명이었던 덴마크의 공주이자 후에 스웨덴의 왕비가 된 소피 마그달레느는 대부분의 왕가 사람들처럼 참고 사는 것을 선택했습니다. 하지만 조피와 달리 소피 마그달레느는 죽을 때까지 외롭고 힘들게 살았습니다.

후에 스웨덴에서 '소피아 마그달레나'라는 이름으로 알려지게 되는 덴마크의 소피 마그달레느는 1746년 덴마크의 프레데릭 5세와 그의 아내인 영국의 루이자의 첫째 딸로 태어났습니다.

소피 마그달레느의 아버지인 덴마크 국왕 프레데릭 5세는 덴마크의 국왕 크리스티안 6세와 그의 아내인 브란덴부르크-쿨름바흐의 조피 마그달레네의 아들로 태어났습니다. 소피 마그달레느의 조부모는 매우 종교적이고 경건한 사람들이었습니다. 특히 할아버지는 국가 정책에서마저 종교적 경건함을 강조해서, 일상생활에서 축제 같은 것들까지 엄격히 제한한 덕분에 국민들에게 매우 인기가 없었습니다. 하지만 소피 마그달레느의 아버지인 프레데릭 5세는 종교적으로 매우 엄격한 교육을 받았음에도 여자들을 따라다녔으며 정부를 뒀습니다. 재미난 점은 덴마크 국민들은 정작 부모들은 방탕한 생활을 한다고 여긴 프레데릭을 인간미 없이 그저 종교적 경건함만을 강조한 크리스티안 6세 부부보다 더 좋아했다는 것입니다.

국민들의 반응이 어쨌든, 크리스티안 6세 부부는 장남이자 후계자가 될 아들인 프레데릭이 방탕한 삶을 사는 것을 걱정해서 적당한 아내를 맞아 방탕한 생활에서 벗어나게 하려고 했습니다. 물론 프레데릭은 덴마크의 왕위계승자였기에 나라에 이익이 될 만한 신붓감을 찾아야 했습니다. 그래서 찾은 신붓감이 영국의 조지 2세의 딸인 루이자 공주였습니다. 크리스티안 6세는 아들을 스웨덴 국왕으로 만들고 싶어 했으며 이를 도와줄만한 나라를 찾고 있었습니다. 당시 스웨덴의 국왕이었던 프레데릭과 그의 아내인 울리카 엘레오노라 사이에는 아이가 없었기에 스웨덴 의회는 국왕의 후계자가 될 사람을 뽑아야 했습니다. 크리스티안 6세는 아들이 영국 공주와 결혼하면 프레데릭이 스웨덴의 왕위계승자로 선출되는데 영국이 힘을 보태줄 수 있다고 생각했습니다.

영국에서도 이 혼담을 나쁘지 않게 봤는데, 영국 역시 덴마크와 동맹을 맺어야할 필요가 있었기 때문입니다. 1740년 유럽에서는 오스트리아 계승전쟁이 일어났습니다. 이때 영국은 마리아 테레지아의 오스트리아 계승을 지지했지만 프랑스나 프로이센은 이를 반대하는 편에 섰습니다. 경쟁 관계였던 영국과 프랑스는 서로 자기편이 될 만한 나라를 끌어들이기 위해 노력했으며 여

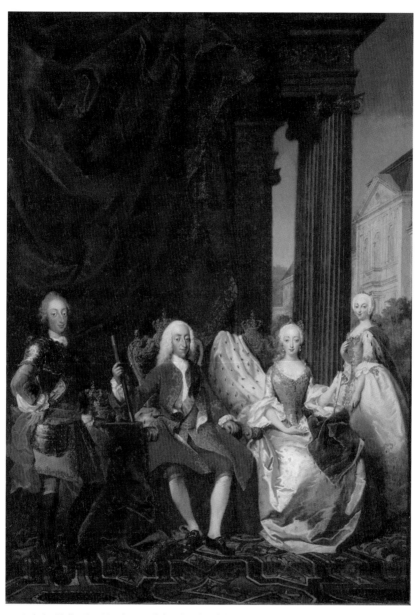

— 소피 마그달레느의 조부모와 부모, 덴마크의 크리스티안 6세 부부와 아들 프레데릭 5세 부부

기에는 덴마크도 포함되어 있었습니다. 게다가 덴마크는 영국 국왕의 영지인 하노버나 영국의 반대편에 섰던 프로이센과 지리적으로 가까웠기에 하노버를 프로이센으로부터 지키는 데에 덴마크가 도움이 될 것이라고 여겼습니다. 이렇게 두 나라 모두 동맹이 서로에게 이익이 될 것이라 생각한 덕분에 결국 1742년 덴마크의 왕위계승자인 프레데릭과 영국의 공주인 루이자가 결혼했습니다.

영국의 루이자는 영국 국왕 조지 2세와 아내 안스바흐의 카롤리네의 막내딸로 태어났습니다. 루이자의 부모는 행복한 결혼 생활을 했는데, 안스바흐의 카롤리네는 남편의 정부들을 인정해줬으며 심지어 정부들이 곤경에 처했을 때 이들을 보호해주기까지 했습니다. 루이자의 어머니는 매우 교육을 잘 받은 여성으로 자녀들의 교육에도 신경을 썼다고 알려져 있습니다. 루이자 역시 결혼한 뒤 남편에게 정부가 있다는 것을 알았지만 어머니처럼 남편의 정부를 눈감아 줬고, 이것이 루이자의 결혼 생활이 원만하게 유지되는 기본이 되었습니다. 게다가 루이자는 덴마크에서 엄청난 인기를 얻었습니다. 기본적으로 루이자의 시부모가 종교적 엄격함과 예법을 중시했던 것과 달리 루이자는 사람들을 좀 더 친숙하게 대했으며 음악과 춤을 좋아했고 자선사업 등에도 열심이었습니다. 이런 면들이 루이자의 엄청난 인기를 만들었고, 덩달아서 덴마크 왕실의 인기도 올라가게 만들었습니다. 사람들은 정략결혼을 했던 부모처럼 소피 마그달레느 역시 덴마크의 이익을 위해서 정략결혼을 할 것이라 생각했습니다. 하지만 그렇다 해도 소피 마그달레느의 혼담은 너무나 빨리 시작되었습니다.

1751년 봄 스웨덴의 국왕 프레드릭이 사망하고, 그의 후계자로 선출된 아돌프 프레드릭이 국왕이 됩니다. 이에 스웨덴 의회는 새 국왕의 장남이자 후계자인 구스타브와 덴마크 공주인 소피 마그달레느의 결혼을 추진합니다. 이전에 스웨덴 왕위계승문제가 발생했을 때 스웨덴은 덴마크 국왕이 지지하는 인물 대신 러시아가 지지하는 인물을 왕위계승자로 뽑았으며, 또 덴마크 공주가

아닌 프로이센 공주를 왕위계승자의 아내로 선택했었습니다. 이 상황은 오랜 숙적이었던 덴마크와 스웨덴 간에 다시 긴장을 불러일으켰는데, 이후 스웨덴과 덴마크의 상황이 개선되면서 새 국왕이 즉위하자 스웨덴 의회가 덴마크와의 우호를 위해 두 나라 왕실 간의 혼담을 추진했던 것입니다.

기본적으로 덴마크 측에서도 스웨덴과의 긴장을 원하지 않았기에 이 혼담을 수락했고, 이렇게 소피 마그달레느와 스웨덴의 왕위계승자인 구스타브 왕자는 다섯 살에 약혼을 하게 됩니다. 하지만 소피 마그달레느의 어머니는 이 혼약을 찬성하지 않았습니다. 덴마크 왕비는 딸의 약혼이 스웨덴 국왕 부부의 뜻이 아니라 스웨덴 의회의 뜻이었고, 스웨덴 왕비가 자신의 딸을 인정하지 않을 것이라고 생각했습니다. 덴마크 왕비와 스웨덴 왕비는 사촌 사이였는데, 강인한 사촌의 성격을 잘 알고 있었던 탓에 딸이 고생할 것이 뻔한 곳으로 시집보내고 싶지 않았을 것입니다. 그러니 만약 소피 마그달레느의 어머니가 오래 살았다면 딸의 결혼을 막을 수 있었을 지도 모릅니다. 하지만 왕비는 딸이 약혼한 그해 말, 막내아이를 유산하고 사망합니다.

어머니가 죽은 뒤 소피 마그달레느와 여동생들은 할머니가 양육했습니다. 사실 프레데릭 5세는 아내가 죽고 6개월 후에 재혼했기 때문에 새어머니가 있었습니다. 소피 마그달레느는 할머니는 물론 새어머니와 아버지 그리고 동생들과도 관계가 좋았습니다만, 새어머니는 좀 더 예법을 중시하는 사람이었으며 비록 의붓자녀들에게 나쁘게 대하지는 않았지만 그렇다고 아주 애정이 넘치는 편도 아니었습니다.

1756년 소피 마그달레느의 이모인 영국의 메리 공주가 덴마크로 오면서 덴마크의 공주는 이모 가족들과도 교류를 하게 됩니다. 메리 공주 역시 정치적 목적에 따라 헤센-카셀의 란트그라프와 결혼했었는데, 불행한 결혼 생활 끝에 남편과 공식적으로 별거하고 덴마크로 왔던 것입니다. 메리 공주의 아들들

은 어머니보다 먼저 덴마크에 와서 살고 있었고, 사촌인 프레데릭 5세의 자녀들과도 친하게 지내 훗날 소피 마그달레느의 두 여동생은 모두 이종 사촌인 헤센-카셀 가문 사람들과 결혼했었습니다.

험난한 결혼 과정

소피 마그달레느는 어린 나이에 스웨덴 왕위계승자와 약혼했기에 덴마크에서는 스웨덴의 왕비가 될지도 모를 공주의 교육에 더 집중했습니다. 소피 마그달레느는 영어와 프랑스어, 독일어를 배우고, 또 그림과 음악 교육을 받았으며 프랑스 배우로부터 춤과 노래도 배웠습니다. 하지만 소피 마그달레느의 약혼은 사실 매우 불안정한 상황이었습니다. 가장 큰 이유는 정치에 적극적으로 관여했던 스웨덴의 로비사 울리카 왕비가 덴마크 공주와 아들의 결혼을 반대했기 때문입니다.

로비사 울리카 왕비는 스웨덴 내에서 왕권보다 의회의 권한이 강한 것에 불만을 가지고 있었습니다. 때문에 스웨덴 왕비는 의회가 결정한 아들과 덴마크 공주의 결혼을 반대했고 지속적으로 덴마크와의 혼담을 깨고 싶어 했습니다. 그러던 1760년, 로비사 울리카 왕비는 오래전에 정해진 약혼을 깨고 자신의 조카인 브란덴부르크-슈베트의 필리피네를 아들과 결혼시키려합니다. 왕가의 약혼은 두 나라 간의 동맹이 달린 문제라 함부로 깰 수 없었기 때문에, 왕비는 약혼을 깨는 대신 덴마크의 반발을 최소화하기 위해서 덴마크에 다른 정치적 이익을 주려 했습니다. 그래서 오빠인 프로이센의 프리드리히 2세와 러시아의 예카테리나 2세와 협상을 진행합니다.

하지만 스웨덴에는 덴마크 공주가 스웨덴의 왕비가 되는 것에 대해서 긍정적으로 생각하는 사람들이 많았습니다. 많은 이들이 덴마크 공주이자 스웨덴의 칼 11세의 왕비 울리카 엘레오노라가 너무나도 사랑받는 왕비였음을 기억

하고 있었습니다. 스웨덴 귀족들은 어린 시절부터 엄격하게 종교적으로 교육을 받았을 소피 마그달레느가 그들의 정적인 로비사 울리카 왕비보다 훨씬 덜 정치적이어서 훨씬 더 괜찮은 왕비감이라고 여겼습니다. 또 소피 마그달레느의 아버지인 프레데릭 5세 역시 딸의 약혼이 깨지는 것을 원치 않았습니다. 러시아와 프로이센을 통한 외교적 협상이 계속되었지만, 스웨덴이나 덴마크 내부의 목소리도 무시할 수 없었기에 약혼은 애매한 상태로 남게 됩니다.

소피 마그달레느와 구스타브의 약혼은 1764년 드디어 확정됩니다. 로비사 울리카 왕비는 여전히 확고하게 소피 마그달레느를 반대하고 있었고 의회는 여전히 찬성하고 있는 와중에 약혼의 당사자인 스웨덴의 왕태자 구스타브가 소피 마그달레느와 결혼하겠다고 한 것이었습니다. 이것은 사실 그가 소피 마그달레느를 좋아해서라기보다는 어머니 로비사 울리카 왕비의 영향력에서 벗어나기 위해 어머니의 의견과는 반대되는 행동을 한 것이라고 생각할 수 있습니다. 이유야 어쨌든 당사자가 결혼하겠다는 의사를 밝혔기에 불안정했던 소피 마그달레느와 구스타브의 약혼이 확정되었습니다.

하지만 결혼이 성사된 것은 2년 뒤인 1766년이었습니다. 1766년 1월 덴마크 국왕이 사망하고 소피 마그달레느의 동생인 크리스티안 7세가 국왕으로 즉위합니다. 아마 정치적 상황이 더 복잡해지는 것을 원치 않았기에 소피 마그달레느의 결혼도 바로 진행되었을 것입니다. 1766년 4월 소피 마그달레느와 스웨덴의 구스타브 간의 약혼이 공식적으로 발표되고, 10월 덴마크에서 대리결혼을 치룬 후 소피 마그달레느는 덴마크를 떠나 스웨덴으로 가게 됩니다. 10월 말 스웨덴에 도착한 소피 마그달레느는 제일 먼저 남편이 될 구스타브를 만나고 이후 시아버지인 스웨덴 국왕과 두 시동생들을 만났습니다. 이후 시어머니인 스웨덴의 왕비와 시누이를 만났는데 국왕과 두 시동생들은 호의적으로 대해줬습니다만, 시어머니의 반응은 예상대로 차가웠습니다. 그래도 소피 마그달레느는 며느리로서 시어머니를 존중하는 모습을 보여줬습니다. 그리고 1766년

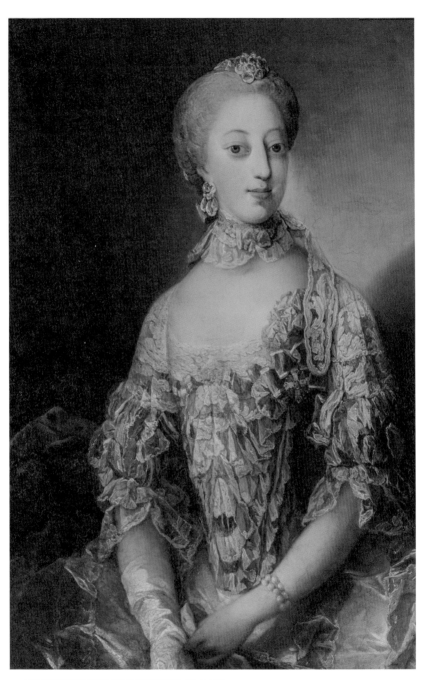

— 1765년에 그려진 덴마크의 소피 마그달레느의 초상화

　그림 속 왕실 여성 이야기

11월 4일, 스톡홀름에서 결혼식이 진행되었고 이후 덴마크의 소피 마그달레느는 스웨덴 식으로 소피아 마그달레나라는 이름으로 알려지게 됩니다.

스웨덴

소피 마그달레느의 남편이 된 스웨덴의 왕태자 구스타브(후의 구스타브 3세)는 스웨덴의 국왕 아돌프 프레드릭과 그 아내인 프로이센의 루이제 울리케의 장남으로 태어났습니다. 구스타브의 아버지는 원래 스웨덴의 왕자로 태어난 인물을 아니었습니다만 복잡한 스웨덴의 정세 덕분에 스웨덴의 왕위에 오를 수 있었습니다. 18세기 스웨덴은 다른 유럽 국가들과 달리 왕권이 약화되고 의회 권한이 강화되고 있었습니다. 특히 팔츠-츠바이크뤽켄 가문 출신의 마지막 군주였던 울리카 엘레오노라 여왕과 그녀의 남편인 프레드릭 사이에는 자녀가 없었기에 왕위계승자를 의회가 결정할 수 있는 상황이 되면서 의회의 힘이 더 커지게 되었습니다. 울리카 엘레오노라 여왕이 의회의 결정으로 왕위에 올랐기 때문에 다음 왕위계승자를 선출하는 것 역시 의회의 권한이 되었으며, 이 때문에 의회에서는 여러 명의 왕위 계승후보자를 두고 고민을 하고 있었습니다.

사실 혈연적으로 왕가와 가장 가까운 사람은 울리카 엘레오노라 여왕의 조카의 아들인 홀슈타인-고토로프의 페테르였습니다. 하지만 페테르의 어머니는 러시아 표트르 대제의 딸이자 옐리자베타 여제의 언니였고, 옐리자베타 여제가 이 조카를 자신의 후계자로 삼았습니다. 페테르가 러시아 제국의 후계자가 되자 스웨덴에서는 다른 후보를 찾아야했습니다. 여러 명의 후보 중 소피 마그달레느의 남동생인 크리스티안도 있었지만, 스웨덴의 왕위계승자로 선출된 것은 페테르의 친척으로 러시아가 지지하는 인물이었던 홀슈타인-고토로프의 아돌프 프레드릭이었습니다.

아돌프 프레드릭의 신붓감도 중요했습니다. 소피 마그달레느의 할아버지는 원래는 딸을 아돌프 프레드릭과 결혼시키려고 했었다고 합니다. 물론 이 혼담은 이루어지지 않았으며, 아돌프 프레드릭은 프로이센의 공주였던 루이제 울리케와 결혼했습니다. 루이제 울리케는 어린 시절부터 스웨덴과 인연이 있었는데 울리케라는 이름은 그녀의 대모였던 스웨덴의 울리카 엘레오노라 여왕의 이름에서 따온 이름이었습니다. 루이제 울리케는 스웨덴으로 시집온 뒤에는 스웨덴 식으로 '로비사 울리카'라는 이름으로 알려지게 됩니다.

프로이센의 프리드리히 2세의 여동생으로 강인한 성격에 정치적으로도 활발한 활동을 했던 로비사 울리카 왕비는 당시의 스웨덴 상황에 대해 매우 못마땅하게 여기고 있었습니다. 의회가 왕권보다 강한 권력을 가지고 있는 상황에 불만을 품고 있었으며 의회가 가져간 권한을 왕실로 다시 가져오려는 정치적 활동을 하는 한편, 심지어는 쿠데타까지도 계획할 정도였습니다. 물론 쿠데타는 성공하지 못했고 오히려 이 사건으로 남편이 왕위를 잃을 뻔했기 때문에, 이후 국왕은 의회의 의견에 더욱더 반대하지 못하게 되었습니다. 하지만 이런 남편을 대신해서 로비사 울리카 왕비는 여전히 의회에 대항해서 왕실의 권한을 강화하려는 정치 활동을 했습니다. 그래서 스웨덴 왕비는 의회가 결정한 아들의 약혼을 원치 않았으며, 소피아 마그달레나와 아들의 결혼을 끝까지 반대했던 것입니다.

소피 마그달레느의 남편이 된 왕태자 구스타브는 매우 똑똑한 인물이었습니다. 구스타브는 어릴 때부터 의회와 왕실간의 권력 다툼을 보고 자랐으며, 이는 그를 매우 정치적인 인물로 성장하도록 만들었습니다. 구스타브는 어머니와 마찬가지로 의회의 권한을 왕실이 다시 되찾아 와야 한다고 생각했습니다만, 어머니의 영향력 아래에만 머무를 인물은 아니었습니다. 그렇기에 어머니가 반대한 덴마크 공주와의 결혼을 승낙했던 것입니다.

스웨덴에서 : 불행한 결혼 생활

결혼 직후 소피 마그달레느는 스웨덴에서 인기를 얻게 됩니다. 이전의 덴마크 공주 출신 왕비에 대한 좋은 기억은 스웨덴 사람들이 소피 마그달레느에게 호감을 갖게 했습니다. 남편인 구스타브 역시 매우 아름다운 모습의 아내에게 호의적인 모습을 보였고, 또 궁정에서도 상냥하고 다정한 모습의 소피 마그달레느에게 좋은 반응을 보였습니다. 하지만 이런 반응은 얼마 가지 못했습니다. 가장 큰 원인은 이번에도 역시 시어머니인 로비사 울리카 왕비였습니다. 로비사 울리카 왕비는 아들이 결혼 자체가 못마땅했으며, 며느리를 항상 차갑게 대했습니다. 궁정의 중심은 결국 왕비로, 왕비가 며느리를 차갑게 대하자 왕비의 반대 세력을 제외하고는 감히 소피 마그달레느에게 호의적일 수 없었던 것입니다.

또 어머니의 영향력 아래에 있지는 않다고 하더라도 아직 젊은 구스타브로서는 당연히 어머니의 눈치를 봐야했습니다. 자기가 아내에게 잘 해주는 것을 어머니가 너무나 싫어한다는 것을 알았던 구스타브는 아내에게 다정하게 대해줄 수 없었습니다. 게다가 소피 마그달레느 역시 적극적인 사람이 아니었습니다. 어린 시절부터 엄격한 종교적 교육을 받은 소피 마그달레느는 궁정에서의 삶에 익숙하지 않았으며, 이 때문에 궁정에서 매우 소극적으로 행동합니다. 결국 둘은 부부 사이라기 보다는 결혼으로 묶인 의례적 사이로 바뀌게 됩니다.

게다가 정치적 문제는 소피 마그달레느와 남편과의 사이를 더욱더 멀어지게 만들었습니다. 소피 마그달레느는 덴마크 공주였기에 당연히 주위에는 덴마크 사람들이나 덴마크와 관련된 사람들이 있었습니다. 하지만 스웨덴과 덴마크는 오랫동안 숙적이었기에 스웨덴에서는 덴마크 사람들이 왕태자비 주변에 모이는 것을 경계했습니다. 게다가 소피 마그달레느의 시어머니는 정적이 많았으며, 왕비에 대해서 불만이 있는 사람들이 왕비가 적대적으로 대하

는 왕태자비 주변으로 모였습니다. 하지만 남편인 구스타브는 정치적으로는 어머니와 같은 입장이었습니다. 이에 스웨덴 왕비는 며느리를 대놓고 공격했으며 남편 역시 아내를 냉대합니다. 특히 구스타브가 아내의 덴마크 출신 고용인들을 모두 되돌려 보내라고 했을 때는 소피 마그달레느도 더 이상 참지 못 하게 됩니다. 소피 마그달레느는 이미 궁정에서 고립된 상황이었고, 그나마 같은 덴마크 출신의 고용인들에게서 위안을 얻고 있었는데 이들마저 덴마크로 돌려보낸다면 진짜 스웨덴에서 홀로 남게 되기 때문이었습니다. 때문에 소피 마그달레느는 남편의 명령을 거부했고 이것은 부부 사이를 더 멀어지게 만들었습니다.

시어머니의 공개적 냉대와 무시, 그리고 남편과의 불화는 소피 마그달레느가 스웨덴 궁정에 적응하기 힘들게 만들었습니다. 게다가 소피 마그달레느는 소극적 성격이었기에 이런 힘든 상황에 대해서 적극적인 해결을 하기 보다는 불편한 상황을 피하려고만 했습니다. 결국 소피 마그달레느는 점차 공적의 행사에 참가하지 않고 고립된 채 지내게 됩니다.

1771년 시아버지인 스웨덴 국왕이 사망하고 남편인 구스타브가 스웨덴의 국왕 구스타브 3세로 즉위하면서 소피 마그달레느도 왕비가 됩니다. 하지만 이미 소피 마그달레느는 궁정에서 영향력이 없고 남편과도 사이가 멀어진 상황이었습니다. 심지어 구스타브 3세는 아내를 정치적으로도 신뢰하지 않았습니다. 이런 상황을 단적으로 보여주는 것인 1772년 쿠데타 상황이었습니다. 구스타브 3세는 1772년 의회에 대한 쿠데타를 통해서 의회가 가지고 있던 권한을 빼앗고 왕권을 강화하는데 성공합니다. 이 일은 중요한 일이었지만 구스타브 3세는 아내인 소피 마그달레느가 자신의 정적들과 연결되어 있을지도 모른다는 생각에 아내에게 어떤 정보도 알려주지 않았습니다.

1772년 쿠데타 이후 구스타브 3세는 강력한 권한을 가지게 되었습니다만,

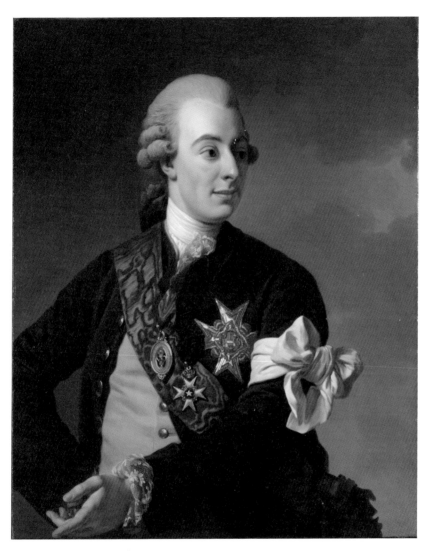

— 쿠데타 당시의 구스타브 3세

아내인 소피 마그달리느에 대한 경계심을 늦추지 않았습니다. 구스타브 3세는 아내를 믿지 못했으며, 아내가 덴마크 대사와 연락하는 것마저 의심했습니다. 덴마크 공주인 아내가 덴마크 대사와 연락하는 자연스러운 일도 너그럽게 넘기지 않고 아내가 자신의 정적과 내통하고 있다고 의심하거나 다른 남자와 부정을 저지르고 있는 것이 아닌지 의심했던 것입니다. 이런 상황까지 이르자 구스타브 3세는 믿을 수 없는 아내와 이혼하는 것이 더 나을 것이라 생각하게 됩니다. 하지만 구스타브 3세 주변의 인물들은 소피 마그달레느를 옹호했습니다. 또 아내와 아내의 주변을 조사해도 특별한 혐의점을 찾을 수가 없었습니다. 구스타브 3세는 아내에게 큰 흠이 있지 않는 한 덴마크와 스웨덴의 동맹을 위해 아내와 헤어질 수 없다는 것을 잘 알고 있었으며, 또 주변의 권유도 있었기에 아내와의 이혼은 더 이상 생각하지 않게 됩니다.

스캔들

소피 마그달레느는 왕비로서 남편과 함께 여러 가지 공적인 의무를 수행하며 공개적인 행사에 모습을 나타냈지만, 소피 마그달레느의 시동생과 결혼한 홀슈타인-고토로프의 헤드비히 엘리자베트 샤를로테는 동서인 소피 마그달레느에 대해서 '아름답지만 차갑고 내성적이며 공적인 생활을 좋아하지 않고 그저 혼자 있길 좋아한다'고 이야기했습니다. 하지만 사실 소피 마그달레느는 극장에 자주 갔으며 패션에도 민감했습니다. 또 교육을 잘 받았기에 역사, 지리, 철학 등 여러 가지 주제에 대해 잘 알고 있었으며 책 읽는 것도 좋아했습니다. 하지만 덴마크에서 온 왕비는 자신 주위의 친한 사람들 몇 명과만 교류했으며 이것이 그녀가 혼자 있는 것을 더 좋아한다는 이야기를 듣게 만들었을 듯합니다. 그래도 스웨덴 궁정에서 외롭게 살았던 소피 마그달레느의 삶이 1775년 조금씩 바뀝니다. 바로 남편인 구스타브 3세와의 관계가 조금씩 좋아진 것이었습니다. 하지만 이것은 훗날 소피 마그달레느와 구스타브 3세 치세의 가장 큰 스캔들로 발전하게 되기도 합니다.

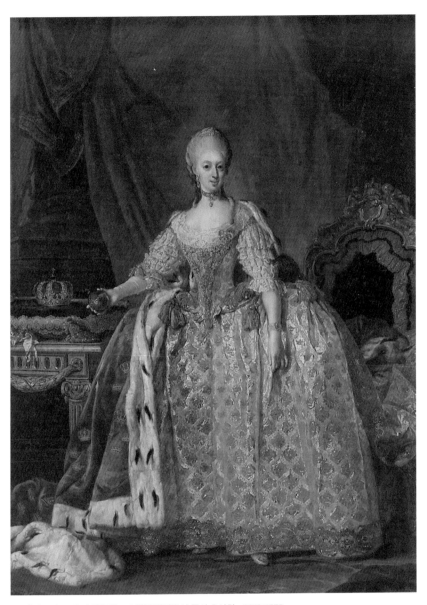

— 덴마크의 소피 마그달레느, 스웨덴 왕비로서 공식 초상화 c.1773-1775

구스타브 3세와 소피 마그달레느는 결혼한 지 오래되었지만 자녀를 얻지 못했었습니다. 구스타브 3세는 아내와 거의 함께 지내지 않았으며 심지어 세간에는 국왕의 결혼이 완성되었는지에 대한 의문마저 있었습니다. 게다가 구스타브 3세는 정부도 두지 않았기에 많은 이들이 구스타브 3세가 동성연애자거나 아니면 그에게 문제가 있다고 여겼습니다. 하지만 구스타브 3세는 국왕이었으며 후계자가 필요했습니다. 왕은 아내와의 사이에서 아이를 얻을 가능성이 없어 보였기에 동생을 결혼시켜 후계자를 얻으려 했습니다. 그래서 동생인 쇠데르만란드 공작 칼을 홀슈타인-고토로프의 헤드비히 엘리자베트 샤를로테와 결혼시켰지만 둘 사이에서도 후계자가 될 아이를 얻을 수 없었습니다. 특히 1774년 쇠데르만란드 공작부인이 유산하면서 구스타브 3세는 동생 부부에게서 자녀를 얻을 기대를 버리게 됩니다. 또 다른 동생인 프레드릭 아돌프가 있었지만 그는 바람둥이로 수많은 여성들과 연애를 했지만 정작 정식 결혼을 하지 않았었기에 역시 후계자를 기대하기 어려웠습니다.

이런 상황에서 갑자기 1778년 소피 마그달레느가 임신하게 됩니다. 국왕 부부는 당연히 아이가 생긴 것을 기뻐했지만 왕비의 임신을 순수하게 기뻐하는 사람만이 존재하는 것은 아니었습니다. 결혼 10년이 넘는 동안 국왕 부부는 자녀를 얻지 못했으며, 앞서 말했듯 궁정에서는 구스타브 3세가 동성연애자거나 문제가 있을 것이라고 여기고 있었습니다. 게다가 구스타브 3세의 상황은 구스타브 3세의 외삼촌으로 평생 자녀가 없었던 프로이센의 프리드리히 2세와의 상황과도 비슷했기 때문에 갑작스럽게 왕비가 임신하자 국왕의 아이가 아니라는 소문이 돌게 됩니다. 그리고 이 소문은 국왕의 동생들에게 먼저 알려졌고 국왕의 동생들은 어머니에게 이 사실을 알렸으며, 이 이야기를 들은 로비사 울리카 왕비는 매우 화를 내며 며느리의 부정을 강하게 의심합니다.

왕비의 아이가 국왕의 친자식이 아니라면 엄청난 문제가 되는 것이었습니다. 만약 국왕의 친자식이 아닌데도 후계자로서 왕위에 오른다면 이것은 국왕

의 동생들의 권리를 뺏기는 것이기에 국왕의 동생들이 민감하게 반응했습니다. 게다가 강인한 성격으로 늘 며느리를 싫어했던 로비사 울리카 왕비도 있었습니다. 구스타브 3세는 어머니인 로비사 울리카 왕비와 정치적 견해가 비슷했지만, 국왕으로 즉위한 뒤 어머니를 정치에서 배제하려 했었습니다. 이것은 평생 왕권을 강화하기 위해 투쟁을 해왔던 로비사 울리카 왕비에게는 너무나 실망스러운 일이었을 것입니다. 아마 로비사 울리카 왕비는 이 사건을 통해서 자신의 영향력을 확대하려 했을 수도 있습니다.

물론 구스타브 3세나 소피 마그달레느 왕비는 이런 소문을 강하게 부인했습니다. 하지만 소피 마그달레느의 시어머니는 국왕의 시종이었던 문크 백작이 왕비의 처소를 드나들었으며 왕비에게서 선물을 받았다는 것을 알고 백작이 왕비의 연인이라는 의심을 하게 됩니다. 그리고 1778년 2월 왕비의 임신이 공표되자 로비사 울리카 왕비는 공개적으로 이 사건을 거론하고 아들인 쇠데르만란드 공작에게 문크 백작을 심문하도록 합니다. 하지만 문크 백작은 공작의 심문을 거절하고 국왕에게 이 사실을 알립니다. 구스타브 3세는 어머니가 이렇게 자신을 공개적으로 망신을 준 것에 화를 냈으며 어머니와 싸움을 하는데, 당연히 로비사 울리카는 한발자국도 물러나지 않으려 했으며 이에 구스타브 3세는 어머니를 추방하겠다는 위협까지 하게 됩니다. 결국 로비사 울리카 왕비와 나머지 왕실 가족들은 왕비와 아이를 둘러싼 추문을 믿지 않는다는 문서에 공식적으로 서명했습니다. 하지만 이것이 국왕 부부의 스캔들을 나라 전체에 퍼져 나가게 만들었습니다.

사실 구스타브 3세와 소피아 마그달레나 왕비는 오래도록 결혼을 완성하지 못했었습니다. 누구의 문제인지는 정확히 알려져 있지 않았지만 둘 다 성적 경험이 부족했고 이런 상황이 둘의 결혼을 '완성'시키지 못했던 원인이었습니다. 하지만 1774년 이후 구스타브 3세는 후계자에 대한 문제를 심각하게 고민했고 국왕과 왕비 주변 사람들은 국왕 부부의 사이를 가깝게 해 후계자를 얻도

— 아돌프 프레드릭 문크 백작

록 만들었습니다. 그리고 이 임무를 맡았던 사람들이 국왕의 시종이었던 문크 백작과 왕비의 시녀였던 안나 소피아 람스트룀이었습니다. 둘은 국왕 부부에

게 성관계를 어떻게 하는지 알려주는 선생님 역할을 하는 한편, 국왕과 왕비가 함께 있을 때 주위에서 기다리고 있다가 특정 시점에 찾아가서 정확히 어떻게 해야 하는지 알려줬다고 합니다. 국왕 부부는 1775년부터 이렇게 함께하기 시작했고 자연스럽게 가까워지게 됩니다. 이 때문에 서로에 대해서 더 잘 알게 되었으며 결국 후계자를 얻을 수 있었던 것입니다.

하지만 국왕 부부와 문크 백작의 이야기는 퍼질수록 더욱더 악의적으로 발전해 나갔습니다. 문크 백작이 왕비는 물론 동성연애자라는 소문이 돌던 국왕과도 특별한 관계라는 이야기로 퍼진 것입니다. 1778년 국왕 부부가 기다리던 후계자인 아들이 태어났지만 이 아들이 문크 백작의 아들이라는 소문은 끊임없이 퍼져나갔으며 국왕의 정적들은 정치적으로 공격할 때 이 문제를 이용하기도 했습니다. 소피 마그달레느와 구스타브 3세는 이런 일을 만든 로비사 울리카 왕비를 용서할 수 없었습니다. 구스타브 3세는 아들이 태어난 직후에도 어머니가 여전히 자신의 아들을 인정하지 않으려 한다고 화를 냈으며 소피아 마그달레나는 시어머니를 보려하지 않았습니다. 이들이 화해한 것은 1782년 어머니가 죽어가면서입니다. 죽기 전 로비사 울리카 왕비는 손자인 구스타브 아돌프를 만나고 자신의 손자로 인정해주었습니다. 하지만 소피 마그달레느 왕비는 평생 자신을 힘들게 했던 시어머니를 끝까지 보려하지 않았습니다.

1775년부터 구스타브 3세와 잘 지낸 소피 마그달레느 왕비는 1784년까지 약 10년간 남편과 행복한 시간을 보냈습니다. 1778년 첫째 아들이 태어난 것은 물론 1782년에는 둘째 아들도 태어납니다. 구스타브 3세는 둘째 아들이 태어난 것에 너무나 기뻐했었으며 국왕 부부는 더욱더 가까워 진듯했습니다. 하지만 1783년 국왕이 사랑했던 둘째 아들의 사망으로 구스타브 3세가 매우 힘들어 했으며, 이를 계기로 국왕 부부는 다시 사이가 멀어지게 됩니다. 특히 1784년 부부가 프랑스와 이탈리아를 여행하고 돌아온 뒤에는 다시 이전처럼 따로 떨어져 살게 됩니다. 이에 대해서 소피 마그달레느의 동서였던 쇠데르

만란드 공작부인은 '국왕이 여성을 좋아하지 않는 성격'이라고 완곡하게 그의 성적 취향에 대해 표현하기도 했습니다. 구스타브 3세는 아내와의 관계가 멀어진 뒤 다른 여성을 곁에 두지 않고 주변의 남성 측근들과 더욱더 가깝게 지냈는데, 이것은 당시에는 의심의 눈초리를 받을 만한 일이었습니다. 소피 마그달레느 역시 남편이 남성 측근들과 가까이 지내기 때문에 자신과 멀어지게 된 것이라고 생각했습니다. 그래서 남편의 측근들과 사이가 껄끄럽게 되는데 이를테면 남편에게 '당신의 측근들이 자신에 대해서 험담하고 다닌다'고 강력하게 항의하기도 했습니다.

남편의 죽음과 아들의 즉위

구스타브 3세는 러시아에 대한 적대적인 방향으로 정책을 추진했습니다. 이는 주변 국가들, 특히 덴마크와 갈등을 빚는 일이기도 했습니다. 소피아 마그달레나는 원래 정치에는 관여하지 않았지만 스웨덴과 덴마크 간의 전쟁을 막기 위해서 국왕과 남동생인 덴마크 국왕 사이에 중재를 하기도 했습니다.

시간이 지날수록 구스타브 3세의 정책은 기존의 많은 정책들보다 너무 급진적이 되었으며 불만을 품는 이들이 늘어났습니다. 많은 귀족들이 특히 러시아와의 전쟁을 반대했기에 이들을 견제하기 위해서 국왕은 평민들의 의회 지위를 강화하는 등의 일을 했습니다. 당연히 많은 귀족들이 이에 반발했는데 소피 마그달레느는 비록 정치에는 관여하지 않았지만 남편의 행동을 지지하지도 않았습니다. 아내와 사이가 멀어진 상태였던 구스타브 3세는 이전처럼 다시 아내를 의심하게 됩니다. 아내가 정치적으로 자신의 정적들과 같은 뜻이 아닌가 의심하고 아들과 아내를 떼어놓은 것입니다. 남편과 사이가 멀어졌을 뿐만 아니라 아들마저 못 보게 된 소피 마그달레느는 다시 한 번 이전의 힘든 시절과 같은 상황을 맞게 됩니다. 이런 시간은 오래가지 않았습니다만 이전처럼 남편이 소피 마그달레느에게 돌아온 것은 아니었습니다.

— 노년의 로비사 울리카 왕비, 소피 마그달레느의 시어머니

— 1788년에 그려진 스웨덴의 소피 마그달레느 왕비

그림 속 왕실 여성 이야기

1792년 3월 16일 구스타브 3세는 가장 무도회에서 그에게 불만을 품은 장교에게 공격을 당해 심각한 부상을 입었습니다. 소피 마그달레느는 비록 사이가 멀어지긴 했지만 남편이 이렇게 큰 부상을 입은 것에 충격을 받았습니다. 그녀는 부상당한 직후 남편을 만날 수 있었지만, 그 이후로는 남편을 만나지 못합니다. 구스타브 3세가 죽어가면서 자신의 상처에서 나는 냄새 때문에 어떤 여성도 방에 들여보내지 말라고 명령을 내렸기 때문이었습니다. 게다가 시동생인 쇠데르만란드 공작이 가로막아 남편이 죽은 뒤에도 만나지 못했습니다. 소피 마그달레느는 알지 못했지만, 이때 왕비는 남편을 암살하는데 공모했다는 의심을 받고 있었습니다. 왜냐면 구스타브 3세를 암살한 음모자들은 어린 구스타브 아돌프 왕자를 국왕으로 즉위시키고, 왕자의 어머니인 왕비를 섭정으로 내세우려 했었기 때문입니다.

1792년 3월 29일 구스타브 3세가 죽은 뒤 소피 마그달레느의 아들인 구스타브 아돌프가 스웨덴의 구스타브 4세 아돌프로 즉위합니다. 구스타브 4세 아돌프는 미성년이었으며 섭정이 필요했습니다. 소피 마그달레느는 왕비이자 국왕의 어머니로 섭정이 될 만한 자격이 있었습니다만, 이전의 음모에서 이름이 언급되었기 때문에 국왕의 숙부인 쇠데르만란드 공작 칼이 섭정이 됩니다.

과부가 된 소피 마그달레느는 더 이상 궁정에서 의무를 수행할 필요가 없었으며 궁정에 남아있을 필요성도 없었습니다. 게다가 어쩌면 소피 마그달레느는 여전히 왕가의 경계 대상으로 여겨지는 상태였습니다. 국왕의 어머니이긴 하지만 죽은 국왕은 아내를 정적으로 의심했었으며 또 국왕을 살해한 암살자들이 왕비를 섭정으로 내세우려 했고, 또 정치적 야망을 가지고 있던 쇠데르만란드 공작이 형수를 경계했기 때문에 결국 소피 마그달레느는 자의반 타의반으로 궁정에서 물러나서 조용한 삶을 살게 됩니다. 그러나 왕비 본인은 이런 삶에 별로 불만이 없었는데 기본적으로 조용한 삶을 좋아했기 때문입니다. 게다가 소피 마그달레느는 이전과 달리 아들을 마음대로 볼 수 있었으며 남편이

— 아들 구스타브 4세 아돌프

그림 속 왕실 여성 이야기

나 시집 식구들의 눈치를 훨씬 덜 볼 수 있었기에 마음은 더 편했을 것입니다. 이후 소피 마그달레느는 아들을 만나거나 종교 행사에 참석하는 등의 일을 하긴 했지만 기본적으로 공적 행사에 참석하지 않고 개인적인 삶을 살았습니다.

1797년 스웨덴의 구스타브 4세 아돌프가 바덴의 프레데리케와 결혼을 했을 때 소피 마그달레느는 며느리에게 매우 다정하게 대해줬습니다. 자신이 처음 스웨덴에 왔을 때 받았던 시어머니의 차가운 반응을 기억하고 며느리는 그런 경험을 하지 않길 원했으며, 외국에 시집온 여성들이 얼마나 힘든지 스스로가 너무나 잘 알기 때문이었습니다. 아들이 결혼하고 손자 손녀들이 태어났지만 소피 마그달레느는 여전히 자기 집에 살며 정치에 관여하지 않았을 뿐만 아니라 가족 모임을 제외하고는 여전히 공적 행사에도 나오지 않았습니다. 아마 소피 마그달레느는 가족과 함께할 수 있는 지금의 생활이 이전의 생활보다 더 행복하다는 생각을 했을 것입니다. 이제 손자 손녀들을 보면서 조용한 삶을 살 수 있다고 생각했을 지도 모릅니다. 하지만 스웨덴의 복잡한 정치 상황은 소피 마그달레느의 삶을 끝까지 힘들게 합니다.

구스타브 4세 아돌프는 나폴레옹에 적개심을 가지고 그와 대적하려했습니다. 하지만 당시 러시아는 나폴레옹과 협정을 체결했고 스웨덴이 프랑스와 전쟁을 시작하자 바로 스웨덴 영지였던 핀란드를 점령해버립니다. 사실 이전에 많은 이들, 심지어 구스타브 4세 아돌프의 동서인 러시아 황제 알렉산드르 1세조차도 구스타브 4세 아돌프에게 프랑스와 적대하지 말라고 충고했었습니다. 하지만 구스타브 4세 아돌프는 이런 충고를 무시했었고 그 결과 핀란드를 러시아에 뺏기게 된 것입니다. 핀란드를 뺏기자 구스타브 4세 아돌프가 왕위에 있는 것이 스웨덴에 도움이 되지 않는다고 판단한 스웨덴 귀족들은 1809년 쿠데타를 일으켜서 국왕을 왕좌에서 끌어내렸으며 국왕의 숙부인 쇠데르만란드 공작 칼을 국왕 칼 13세로 즉위시킵니다.

홀로 스웨덴에서

소피 마그달레느는 쿠데타가 일어났다는 소식에 아들을 만나러 갑니다. 하지만 어느 누구도 국왕을 만날 수 없었으며 이것은 국왕의 어머니도 마찬가지였습니다. 소피 마그달레느는 주변 모든 사람들에게 아들을 만날 수 있게 해달라고 요청했지만, 아무 소용 없었습니다. 아들을 만나기 위해서는 정부의 허락이 필요하다는 소리만 계속해서 듣던 소피 마그달레느는 "정부는 허락 없이 내 남편을 죽이고, 허락 없이 내 아들을 끌어내려서 가두었는데, 나는 내 아들과 만나기 위해서 정부의 허락을 받아야만 하다니"라고 말했다고 합니다. 결국 구스타브 4세 아돌프는 스웨덴에서 추방당했고 아들의 가족들 역시 스웨덴을 떠나야 했는데, 소피 마그달레느는 아들을 제외한 며느리와 손자손녀들과는 작별인사를 할 수 있었습니다. 이후 아들과 서신을 주고받기는 했지만 끝까지 만날 수는 없었습니다.

아들이 추방된 후 소피 마그달레느는 아들을 따라가지 않고 스웨덴에 머물기로 결정합니다. 이것은 후계자가 없는 칼 13세의 후계자 문제에서 아들인 구스타브 4세 아돌프와 손자인 구스타브에게 조금이라도 도움이 되기 위한 것이었습니다. 하지만 스웨덴 의회는 소피 마그달레느의 아들이나 손자에게 다시 기회를 주려하지 않았습니다. 의회는 먼저 덴마크 왕가의 분가 출신이었던 칼 아우구스트를 왕위계승자로 선출하고, 칼 아우구스트가 갑작스럽게 죽자 이번에는 프랑스 출신으로 나폴레옹의 육군 원수 중 한 명인 장 바티스트 베르나도트를 왕위계승자로 선출합니다.

1810년 베르나도트가 스웨덴에 왔을 때 베르나도트는 소피 마그달레느가 자신을 보길 원치 않을 것이라 여겼습니다. 하지만 소피 마그달레느는 베르나도트가 자신의 아들을 내쫓은 것이 아니기에 그를 원망하지 않는다고 이야기했다고 합니다. 베르나도트를 만난 소피 마그달레느는 처음 걱정과는 달리, 베

르나도트를 알았던 많은 이들처럼 그에게 호의적이 되었습니다. 그리고 다음 해 남편을 따라 스웨덴에 온 베르나도트의 아내 데지레 클라리에게도 매우 친절하게 대해줬습니다. 소피 마그달레느는 매우 친절한 사람이었으며 특히 자신이 처음 스웨덴에 왔을 때 냉대 받았던 것을 늘 잊지 않았습니다. 이 때문에 자신의 며느리에게 했던 것처럼 낯선 스웨덴으로 와서 힘들어했던 데지레 클라리에게도 호의적으로 대해준 것입니다.

소피 마그달레느는 남편과 아들이 국왕이었을 때도 정치에 관여하지 않는 것은 물론 공적인 행사에 나오는 것도 좋아하지 않았습니다. 이것은 베르나도트가 스웨덴에 온 이후에도 마찬가지였습니다. 소피 마그달레느는 조용히 자신의 삶을 살았으며 아마 이것은 많은 이들의 존경을 받은 이유일 것입니다. 그 중에는 프랑스에서부터 줄곧 베르나도트를 지지했었고 정치적으로도 그와 가깝게 지냈던 마담 드 스탈도 있었습니다. 마담 드 스탈은 프랑스 출신으로 스웨덴 귀족과 결혼한 여성인데, 매우 지적이며 정치에도 관심이 많았던 인물로 특히 나폴레옹 시절 대놓고 베르나도트를 지지했던 것으로도 잘 알려진 인물입니다. 이처럼 많은 이들이 소피 마그달레느에게 호의적이었지만, 스웨덴에서 늘 그랬듯이 여전히 소피 마그달레느에게 호의적이지 않은 사람도 있었습니다. 바로 스웨덴의 왕위계승자로 칼 요한이라는 이름으로 불리고 있던 베르나도트였습니다. 사실 소피 마그달레느의 존재는 베르나도트에게 부담이 될 수밖에 없었습니다. 스웨덴에서는 여전히 그가 아닌 소피아 마그달레나의 손자가 왕위계승자가 되어야한다고 생각하는 사람들이 있었으며 이런 이들에게 소피 마그달레느는 중요한 구심점이 될 수 있었습니다. 또 소피 마그달레느는 늘 아들과 편지를 주고받았는데 이런 편지들은 스웨덴의 중요한 정치적 상황을 알려주는 정보원이 될 수도 있었습니다. 베르나도트는 1812년 구스타브 4세 아돌프와 그의 가족들과 스웨덴 사람들이 편지를 주고받는 것을 금지하는데 이에 항의해준 사람이 바로 마담 드 스탈입니다. 덕분에 비록 검열을 거쳐야 하지만 소피 마그달레느는 여전히 아들과 편지를 주고받을 수 있게 되었습니다.

새 왕태자가 꺼렸기에 원래 주변에 사람이 별로 없었던 소피 마그달레느의 주변에는 더욱더 사람들이 없게 됩니다. 원래 조용한 삶을 좋아했던 소피 마그달레느지만 나이가 들고 건강이 점차 악화되자 주변에 가족은 물론 익숙한 사람들이 없는 것에 외로움을 느끼게 됩니다. 외로움 속에 서서히 건강이 악화된 소피 마그달레느는 1813년 5월 뇌졸중으로 쓰러진 이후 회복하지 못하고 1813년 8월 사망했습니다.

소피 마그달레느의 삶은 많은 정략결혼을 한 여성들처럼 남편과 행복하지 않았고 정치적으로도 여러 문제에 맞닥뜨려야 했습니다. 좋은 의도로 다가가도 나쁘게 해석하는 이들이 있었고 이런 사람들 때문에 남편과 떨어져 지내야했으며, 아들과 손자 손녀들과 서신을 주고받기도 힘들게 되었습니다. 오래도록 인내하면서 살았지만 결국 그녀 주변의 사람들은 모두 떠나갔으며 외롭게 살아야 했습니다.

아들과 손자 손녀들은 모두 스웨덴에서 추방당해 소피 마그달레느는 외롭게 죽었습니다. 하지만 소피 마그달레느가 죽은 지 70여 년 후에 소피 마그달레느의 후손 중 한 명이 다시 스웨덴으로 돌아옵니다. 그녀는 바덴의 빅토리아로 스웨덴의 왕위계승자였던 구스타브와 결혼해서 스웨덴으로 왔고, 스웨덴의 왕비가 되었습니다. 바덴의 빅토리아의 아들이 스웨덴의 왕위를 잇게 되었으며 현 스웨덴 국왕은 소피 마그달레느의 후손이기도 합니다.

브라운슈바이크-볼펜뷔텔의
엘리자베트 크리스티네

Elisabeth Christine Ulrike of Brunswick-Wolfenbüttel;

8 November 1746 – 18 February 1840
Elisabeth Christine Ulrike von Braunschweig-Wolfenbüttel

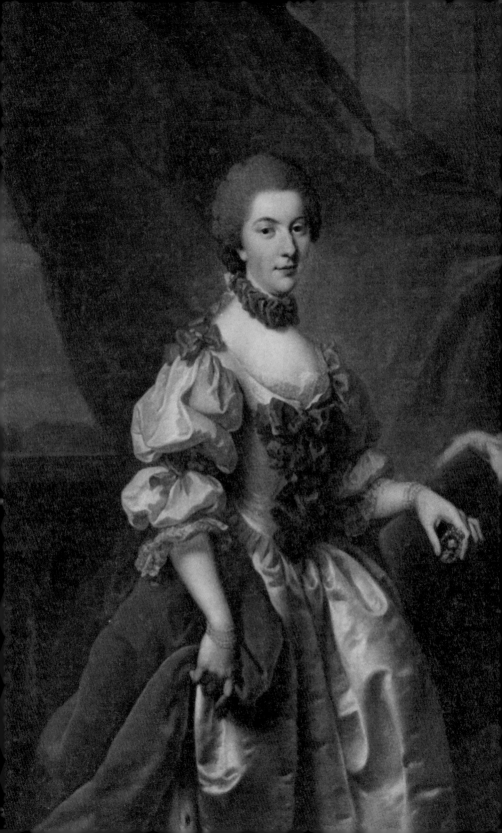

Elisabeth Christine Ulrike of Brunswick-Wolfenbüttel;

8 November 1746 – 18 February 1840
Elisabeth Christine Ulrike von Braunschweig-Wolfenbüttel

브라운슈바이크-볼펜뷔텔과 프로이센

브라운슈바이크-볼펜뷔텔 가문에는 엘리자베트 크리스티네라는 여성이 여러 명 있습니다. 1691년 태어난 엘리자베트 크리스티네는 황후가 되었으며, 황후의 조카로 1715년 태어난 엘리자베트 크리스티네는 왕비가 되었습니다. 하지만 이 이야기의 주인공이자 왕비의 조카로 1746년에 태어난 엘리자베트 크리스티네는 같은 이름의 황후나 왕비와 비슷한 삶을 살지 못했으며, 어머니의 외할머니인 조피 도로테아와 비슷한 삶을 살게 됩니다.

브라운슈바이크-볼펜뷔텔의 엘리자베트 크리스티네는 1746년 브라운슈바이크-볼펜뷔텔의 공작 카를 1세와 그의 아내인 프로이센의 필리피네 샤를로테의 딸로 태어났습니다. 브라운슈바이크-볼펜뷔텔 가문은 프로이센 왕가에서 오래도록 중요하게 여겼던 가문으로 브라운슈바이크-뤼네부르크 공작 가문의 분가 중 하나였습니다.

— 엘리자베트 크리스티네 황후, 마리아 테레지아의 어머니

— 엘리자베트 크리스티네, 프로이센의 왕비

　　브라운슈바이크-뤼네부르크 공작 가문은 오래된 독일의 통치 가문으로 뤼네부르크 공령을 중심으로 하는 가문과 볼펜뷔텔 공령을 중심으로 하는 가문으로 나누어져 있었습니다. 그중 볼펜뷔텔 공령을 통치한 브라운슈바이크-뤼네부르크 공작 가문 사람들은 브라운슈바이크 공작이나 볼펜뷔텔 공작으로 불렸습니다. 볼펜뷔텔 가문은 18세기가 되면서 역시 독일 내 영향력이 커졌습니다. 이들은 같은 가문이었기에 영지가 옆에 있던 뤼네부르크 가문과 자연스

럽게 경쟁했는데, 그러다 뤼네부르크 가문이 하노버의 선제후 가문이 되고 또 영국의 왕위까지 얻게 되면서 볼펜뷔텔 가문이 경쟁에서 밀리는듯했습니다. 하지만 브라운슈바이크-볼펜뷔텔의 엘리자베트 크리스티네가 황제의 동생이 자 당시 에스파냐 왕위를 주장하던 카를 대공과 결혼했고, 1711년 카를 대공 이 형인 황제 요제프 1세의 뒤를 이어서 황제 카를 6세가 되었습니다. 자연스 레 엘리자베트 크리스티네는 황후가 되었고 브라운슈바이크-볼펜뷔텔 가문 의 제국 내 위상도 높아지게 됩니다.

　이런 상황은 프로이센 왕가가 브라운슈바이크-볼펜뷔텔 가문을 중요하게 여기는 계기가 됐습니다. 당시 프로이센의 국왕이었던 프리드리히 빌헬름 1세 는 제국 내 영향력을 확대하기 위해서 황후의 친정인 브라운슈바이크-볼펜뷔 텔과의 우호 관계를 원하게 됩니다. 그래서 자식들을 브라운슈바이크-볼펜뷔 텔 공작의 자녀들과 결혼시키고 싶어 했는데, 프리드리히 빌헬름 1세의 아내 인 하노버의 조피 도로테아는 자녀들을 영국 조지 2세의 자녀들, 다시 말해 자 신의 조카들과 결혼시키고 싶어 했습니다. 부부가 뜻이 달랐지만 자녀들의 결 혼을 결정한 건 결국 프리드리히 빌헬름 1세였습니다. 프리드리히 빌헬름 1세 의 후계자였던 프리드리히는 아버지의 강압적인 성격을 견디지 못하고 외삼 촌이 있는 영국으로 도망가려다가 실패했고 이후 아버지의 강요로 브라운슈 바이크-볼펜뷔텔의 공작 페르디난트 알브레히트 2세의 딸이자 황후의 조카로 황후와 같은 이름이었던 브라운슈바이크-볼펜뷔텔의 엘리자베트 크리스티네 와 결혼했습니다. 또한 프리드리히의 여동생인 필리피네 샤를로테는 엘리자 베트 크리스티네의 오빠이자 공작의 후계자인 카를과 결혼하게 됩니다. 그리 고 이 프로이센과의 혼인 관계는 브라운슈바이크-볼펜뷔텔이 후에 합스부르 크 가문과 프로이센 가문 중 선택을 해야 했을 때 고민을 하게 만들었습니다.

　1740년 황제 카를 6세와 프로이센의 프리드리히 빌헬름 1세가 사망합니다. 그리고 황제의 후계자인 마리아 테레지아와 프로이센의 왕위계승인 프리드 리히 2세가 각각 아버지의 뒤를 잇게 됩니다. 이것은 당시 유럽의 정세를 완전

히 바꾸는 사건이었습니다. 이전의 합스부르크 가문은 독일의 여러 통치 가문들처럼 여성의 영지 상속권리를 인정하지 않았습니다. 하지만 카를 6세 시절 합스부르크에는 남성 직계 후손이 없었으며 결국 여성 후손의 영지 상속을 인정해야만 했습니다. 카를 6세는 딸인 마리아 테레지아를 자신의 후계자로 결정했고 이 결정을 제국 내 국가들이 승인하도록 엄청나게 노력했습니다. 하지만 마리아 테레지아가 정말로 상속권을 주장했을 때 이를 반대하는 나라가 등장했고, 결국 오스트리아 계승전쟁이 일어나게 됩니다. 이때 프로이센의 프리드리히 2세는 슐레지엔을 차지하기 위해서 군대를 동원했는데, 매우 힘든 싸움을 하고 있던 마리아 테레지아는 프로이센의 이런 행동에 원한을 품었고 절대 잊지 않았습니다.

브라운슈바이크-볼펜뷔텔 공작인 카를 1세는 마리아 테레지아의 사촌으로, 프로이센의 프리드리히 2세의 처남이자 매제이기도 했습니다. 프로이센과 오스트리아가 대립하자 공작은 편을 골라야 했습니다. 카를 1세는 이모인 엘리자베트 크리스티네 황후가 살아있었을 때는 합스부르크 가문과의 연결고리를 이어가고 있었습니다만, 그의 마음은 점차 프로이센으로 기울고 있었습니다. 특히 1742년 카를 1세의 다른 여동생인 루이제 아말리가 프로이센의 프리드리히 2세의 동생이자 후계자인 아우구스트 빌헬름과 결혼하면서 공작의 마음은 프로이센쪽으로 더욱 기울었을 것입니다. 그러다 이모인 엘리자베트 크리스티네 황후가 죽은 1750년 이후로는 사촌인 마리아 테레지아보다는 프로이센 쪽을 지지하게 됩니다. 그리고 프로이센과 합스부르크 가문이 다시 부딪히는 '7년 전쟁'에서는 프로이센 측에 가담해 전쟁에 참전했습니다.

결혼하기까지

엘리자베트 크리스티네의 부모는 열세 명의 자녀가 있었는데, 그중 아홉 명의 자녀가 성인으로 성장했습니다. 엘리자베트 크리스티네의 어머니인 필리피

네 샤를로테는 오빠인 프리드리히 2세를 매우 존경했으며 아들들이 프로이센 군에 복무하는 것을 자랑스러워할 정도로 친정에 대한 애착을 가지고 있었습니다. 그리고 엘리자베트 크리스티네는 이런 어머니의 영향을 받아서 프로이센에 대해서 호의적이었을 것입니다.

엘리자베트 크리스티네의 어린 시절은 아주 평온한 삶은 아니었습니다. 가장 큰 이유는 바로 전쟁 때문이었습니다. 특히 1756년에 시작된 7년 전쟁은 가족들의 안위를 위협하는 것이기도 했습니다. 엘리자베트 크리스티네의 아버지와 숙부, 오빠들은 모두 프로이센군으로 복무했는데 전쟁터에는 매우 위험한 순간이 많았습니다. 뛰어난 군인으로 이름을 알린 큰오빠 카를 빌헬름 페르디난트도 부상을 입기도 했으며, 심지어 다른 오빠인 알브레히트 하인리히는 전쟁 중 사망했습니다. 하지만 전쟁 기간 중 미성년이었던 엘리자베트 크리스티네는 어머니의 보호를 받고 있었으며 덕분에 가족을 잃는 비극을 경험하긴 했었지만 직접적으로 전쟁의 참상을 겪은 것은 아니었습니다. 그리고 성인이 되었을 때는 전쟁이 끝난 뒤였습니다.

프리드리히 2세는 아내와 사이가 나빴기 때문에 자녀가 없었습니다. 처음에는 동생을 후계자로 삼았지만 1758년 동생이 죽자, 동생의 아들인 프리드리히 빌헬름을 자신의 후계자로 삼았습니다. 그리고 7년 전쟁이 끝난 후, 후계자인 조카의 신붓감으로 또 다른 조카인 엘리자베트 크리스티네를 선택했습니다.

프리드리히 2세는 엘리자베트 크리스티네와 프리드리히 빌헬름의 결혼에 대해 매우 좋게 생각했습니다. 엘리자베트 크리스티네와 프리드리히 빌헬름은 이중으로 사촌 관계였기에 둘이 서로를 잘 알고 있을 뿐만 아니라 서로의 주변 사람들과도 익숙할 것이라 생각했기 때문입니다. 그래서 둘의 갈등이 적을 뿐만 아니라 엘리자베트 크리스티네가 궁정에도 빨리 익숙해질 수 있으리라 여겼습니다. 또한 브라운슈바이크-볼펜뷔텔과의 관계 역시 강화하려

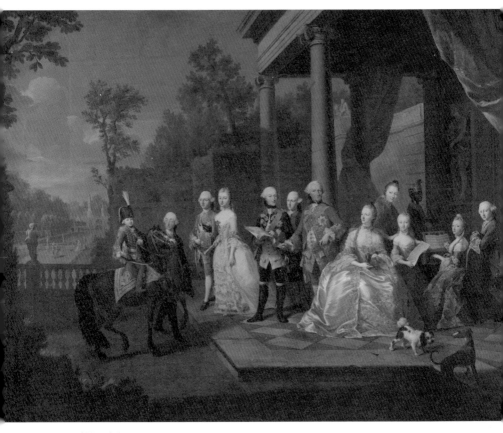

— 가족 초상화

는 생각이었을 것입니다. 더불어 엘리자베트 크리스티네의 큰오빠이자 볼펜뷔텔 공작의 후계자였던 카를 빌헬름 페르디난트는 프로이센의 뛰어난 장군인 동시에 군인으로서 명망이 높았으며 또한 프리드리히 2세와의 관계도 좋았습니다.

프리드리히 2세의 결정으로, 1763년 프리드리히 빌헬름은 공작 가문의 거주지가 있는 브라운슈바이크로 가서 사촌인 엘리자베트 크리스티네를 만나게 됩니다. 그리고 둘은 서로에 대해서 나쁘지 않은 감정을 느꼈습니다. 엘리자베트 크리스티네는 매우 아름다웠으며 교육도 잘 받았었습니다. 프리드리히 빌헬름 역시 나이 들어서와는 달리, 젊은 시절에는 매우 잘생긴 남자로 알려졌었습니다. 게다가 왕위계승자로 교육받았기에 교양 있고 또 예술에도 소질이 있었는데 백부처럼 음악에 소질이 있어서 첼로를 켜기도 했습니다. 친 프로이센적 성향이었던 가족들 모두는 둘이 잘 어울린다고 여겼으며 프리드리히 빌헬름이 엘리자베트 크리스티네에게 청혼하기만을 바라게 됩니다.

하지만 중간에 오스트리아가 다시 끼어듭니다. 이때쯤 마리아 테레지아의 아들이자 후계자인 요제프와 엘리자베트 크리스티네의 혼담이 나오기 시작한 것입니다. 비록 브라운슈바이크-볼펜뷔텔 가문 전체가 친 프로이센 성향을 가지고 있다고 하더라도, 요제프와 엘리자베트 크리스티네가 결혼한다면 결국 가문에서 새로운 황후가 나올 수 있는 기회였기에 고려해볼 만한 혼담이었습니다. 이 상황에 대해서 가문에서 가장 친 프로이센 성향이 강했던 엘리자베트 크리스티네의 어머니는 불안함을 가지고 있었습니다. 그래서 1764년 프리드리히 빌헬름이 엘리자베트 크리스티네에게 청혼했을 때 공작부인은 너무나 기뻐하며 심지어 오빠에게 딸을 후계자의 아내로 선택한 것에 감사의 편지를 보내기도 했습니다.

프로이센의 왕태자비

1764년 7월 14일 프로이센의 왕태자인 프리드리히 빌헬름과 브라운슈바이크-볼펜뷔텔의 엘리자베트 크리스티네는 결혼식을 올렸습니다. 엘리자베트 크리스티네의 어머니는 오빠인 프리드리히 2세에게 이 결혼식에 꼭 참석해달라고 부탁했는데, 사실 프리드리히 2세는 이런 행사를 엄청나게 싫어했습니다. 게다가 엘리자베트 크리스티네의 올케언니였던 영국의 오거스타 공주가 결혼해서 처음으로 프로이센 쪽 친척들을 만나는 자리였습니다. 프리드리히 2세는 오거스타가 영국 공주로서 격식을 심하게 따질 것을 걱정했으며 그 때문에 만나고 싶지 않아했습니다. 그래도 볼펜뷔텔 공작부인은 오빠를 설득해 결국 프리드리히 2세는 물론 평소에 남편과 거의 만나지 않던 프리드리히 2세의 왕비이자 신부의 고모인 엘리자베트 크리스티네 왕비도 결혼식에 참석했습니다. 이 결혼식은 프로이센 왕가 사람들과 브라운슈바이크-볼펜뷔텔 가문 사람들이 모인 자리로, 프리드리히 2세는 아끼는 여동생을 다시 만나서 즐거워했으며, 엘리자베트 크리스티네 왕비는 거의 만나지 않았던 친정 식구들과 조카들을 만나서 너무나 즐거워했다고 합니다.

행복했던 결혼식이 끝나고 엘리자베트 크리스티네는 프로이센 궁정에 적응해나가게 됩니다.

엘리자베트 크리스티네는 매우 아름답고 우아했으며 사람들과 쉽게 친해졌을 뿐만 아니라 지적이며 위트 있는 여성이었습니다. 또 매우 활동적인 성격으로 춤이나 승마 등을 즐겼는데, 프리드리히 2세는 이런 엘리자베트 크리스티네에게서 자신의 여동생들을 떠올리면서 친숙함을 느꼈습니다. 프리드리히 2세는 엘리자베트 크리스티네의 외모는 스웨덴의 왕비가 된 여동생 루이제 울리케를 닮았다고 했으며 성격은 엘리자베트 크리스티네의 어머니인 필리피네 샤를로테를 닮았다고 이야기 했습니다.

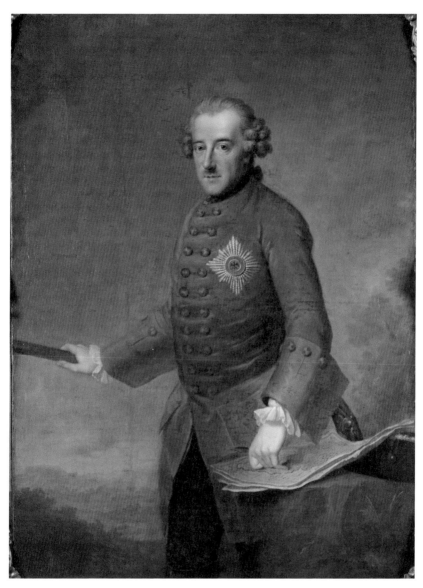

— 엘리자베트 크리스티네에게 항상 호의적이었던 프리드리히 2세

엘리자베트 크리스티네에게는 단점도 있었습니다. 바로 궁정에서 하는 의례적인 공식 행사에 참석하는 것을 싫어했다는 것입니다. 왕위계승자의 부인으로서 이런 공식 행사에 참석하는 것은 당연한 의무였는데 이런 것을 싫어하고 참석하지 않으려하는 것은 의무를 거부하는 것처럼 보일 수도 있었습니다. 그러나 프리드리히 2세는 이런 엘리자베트 크리스티네의 단점도 호의적으로 받아들입니다. 왜냐면 프리드리히 2세 자신도 이런 의례적 행사를 너무나 싫어했으며 대부분 참석하려 하지 않았기 때문입니다.

엘리자베트 크리스티네는 시어머니인 루이제와 왕비인 엘리자베트 크리스티네의 조카였을 뿐만 아니라 가장 영향력이 큰 국왕이 예뻐하는 조카 며느리였습니다. 특히 프리드리히 2세는 엘리자베트 크리스티네의 외모와 성격 모두를 마음에 들어 했고, 매우 호의적으로 대해줬습니다. 사실 프리드리히 2세는 일반적으로 여성들에게 호의적이지 않았고, 그런 그의 특별한 호의 덕분에 엘리자베트 크리스티네는 프로이센 궁정에서 지위를 더욱더 확고히 하고 궁정에서 쉽게 자리잡을 수 있었을 것입니다. 또 가족들과의 관계도 좋았는데 특히 시누이와도 매우 잘 지냈습니다. 당연히 신혼이었던 남편과의 관계도 처음에는 좋았습니다.

시간이 흐르면서 조금씩 문제가 발생합니다. 먼저 엘리자베트 크리스티네가 공적인 행사를 싫어하는 것에 대한 궁정 사람들의 불만이 커져갔습니다. 프리드리히 2세가 공적 행사에 참석하지 않으려 했어도 아무런 말을 할 수 없었던 것은 그가 국왕이기 때문이었습니다. 하지만 엘리자베트 크리스티네가 공적 행사에 참석하지 않으려하는 것은 문제가 될 수밖에 없었습니다. 게다가 활달한 성격인 그녀가 이런 행사에 참석하지 않으려는 것은 자칫 자신의 의무를 다하지 않으려는 모습으로 보일수도 있었습니다. 게다가 결혼 생활에도 문제가 발생합니다. 엘리자베트 크리스티네의 남편인 프리드리히 빌헬름은 여자들에 대해서 관심이 없었던 백부 프리드리히 2세와 정반대의 성격이었습니다. 그는 엄격하고 가족들에 대한 모든 결정권이 있는 백부를 무서워했기에 백

부에게는 비밀을 유지하고 있었습니다만, 수많은 오페라 가수나 극단의 여배우 등과 관계를 맺었습니다. 당연히 엘리자베트 크리스티네는 남편이 한눈을 팔고 있다는 것을 알아차리게 됩니다.

남편의 사생활에 대해서 알게 되면서 엘리자베트 크리스티네는 남편에 대한 실망감이 커졌습니다. 그리고 이것이 아마 엘리자베트 크리스티네도 자신만의 삶을 찾으려하는 계기가 되었을 것입니다. 하지만 왕족으로서 엘리자베트 크리스티네와 프리드리히 빌헬름의 가장 큰 의무는 후계자를 얻는 것이었습니다. 프리드리히 2세는 후계자 문제에 대해서는 양보가 없었으며 프리드리히 빌헬름과 엘리자베트 크리스티네는 자녀를 낳아야 했습니다. 그러나 결혼한 지 1년이 되도록 둘 사이에서 자녀가 태어나지 않았습니다. 당시 자녀를 얻지 못하는 상황에 대한 비난은 프리드리히 2세 같은 경우가 아니라면 대부분 아내들이 몫이었습니다. 엘리자베트 크리스티네 역시 아이를 갖지 못하는 것에 대해 비난받게 됩니다. 엘리자베트 크리스티네는 승마 같은 활동을 즐겼는데, 당시에는 이런 활동이 임신을 어렵게 만든다고 생각했었습니다. 게다가 엘리자베트 크리스티네의 남편에게도 이런 상황은 부담 되는 것이기도 했습니다. 부부가 아이를 갖지 못하는 것이 단순히 아내의 책임만은 아니었기 때문이기에, 프리드리히 빌헬름에게 문제가 있는 것이 아니냐는 이야기도 나왔기 때문입니다.

그러던 1766년 여름 모두에게 다행히도 엘리자베트 크리스티네는 임신을 했습니다. 하지만 1767년 5월 7일 태어난 아이는 모두가 기다리던 후계자가 될 아들이 아니라 딸이었습니다. 아이는 '프레데리케 샤를로테 울리케 카타리나'라는 이름으로 세례를 받았습니다. 딸이 태어났을 때 모두가 실망했다고 합니다만, 엘리자베트 크리스티네에게 너그러웠던 프리드리히 2세는 아이가 태어난 것을 축하해 엘리자베트 크리스티네에게 엄청나게 비싼 선물을 해주기도 했습니다.

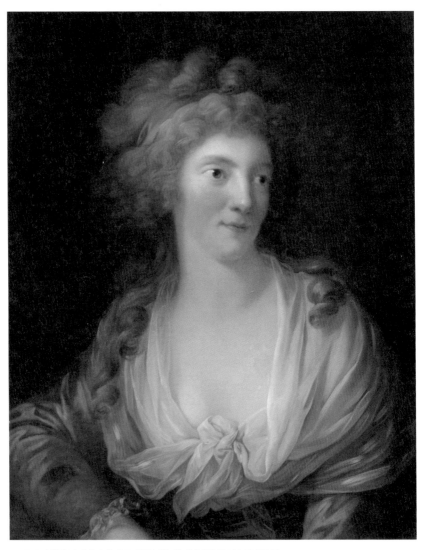

— 프로이센의 프레데리케, 요크 공작부인, 엘리자베트 크리스티네의 딸

스캔들

아이가 태어난 후 부부 사이는 더욱더 멀어지게 됩니다. 이전에 왕태자는 백부의 눈치를 보느라 다른 여자들과의 관계를 어느 정도 숨겼습니다만, 아이가 태어난 이후에는 대놓고 다른 여자들과 바람을 피웠습니다. 이런 변화에 대해서 궁정에서는 프리드리히 빌헬름이 아내에 대해서 불만을 품고 있었기에 이런 행동을 했다는 소문이 나돌게 됩니다. 심지어 궁정의 한 조신은 자신의 일기에 '엘리자베트 크리스티네가 낳은 프레데리케가 실은 왕태자의 딸이 아니라 엘리자베트 크리스티네와 관계가 있던 음악가와의 사이에서 낳은 딸일지도 모른다'고 언급하기까지 했습니다. 이전에 왕태자비와 관계가 있었다고 여겨진 밀러라는 음악가가 엘리자베트 크리스티네가 임신한 뒤 갑자기 궁정에서 쫓겨났다고 이야기 하면서 프레데리케의 출생에 대해서 묘한 뉘앙스를 남긴 것입니다.

엘리자베트 크리스티네와 프리드리히 빌헬름의 사이는 사실 파탄 난 것이나 다름없었습니다. 부부는 서로 다른 애인을 두고 있었습니다. 프리드리히 빌헬름은 수많은 발레리나 오페라 가수들과 관계를 맺었으며 심지어 한 여성과는 함께 살기까지 하고 있었습니다. 엘리자베트 크리스티네 역시 이전에 소문이 났던 밀러라는 인물은 물론, 다음으로는 역시 음악가였던 피에트로라는 인물과 연인 관계라는 소문이 돌게 됩니다. 프리드리히 빌헬름이 다른 여성들과 관계를 맺고 있다는 사실은 공공연하게 알려졌던 반면, 엘리자베트 크리스티네가 다른 남성과 관계를 맺고 있다는 말은 대놓고는 할 수 없었다는 정도의 차이가 있긴 했습니다. 당대는 가부장적인 사회였으며, 여성의 부정행위는 남성들의 부정행위보다 더 가혹한 대우를 받았습니다. 게다가 왕가의 여성은 후계자를 낳아야하는 의무가 있는데 만약 다른 남자와의 관계가 알려지면 그녀가 낳을 아이의 정통성마저 의심받을 수 있었기에 더욱더 그랬습니다.

프리드리히 빌헬름과 엘리자베트 크리스티네의 이야기는 궁정에서 걷잡을 수 없이 퍼져나가게 됩니다. 특히 엘리자베트 크리스티네가 남편보다 애인들과 함께 있는 것을 좋아한다는 이야기에서, 더 나아가서는 엘리자베트 크리스티네의 딸이 남편의 아이가 아니라는 이야기까지 나오게 됩니다. 특히 딸의 출생에 대한 소문은 단순한 문제가 아니었습니다. 이것은 엘리자베트 크리스티네의 명예를 해치는 일이었을 뿐만 아니라 남편인 왕태자의 명예를 해치는 일이기도 했습니다. 결혼 초 아이가 생기지 않았을 때 프리드리히 빌헬름 쪽에 문제가 있는 것이 아니냐는 이야기가 이미 있었습니다. 아이가 생기면서 이런 이야기는 사라졌었는데, 태어난 딸이 친자식이 아니라는 소문이 돌자 왕태자가 불임일수도 있다는 소문이 다시 돌게 된 것이었습니다. 이것은 정치적으로도 중요한 문제였는데 만약 프리드리히 빌헬름에게 후계자가 생기지 않을게 확실하다면 그의 지위가 불안정해지는 것이었습니다. 설령 그가 왕위를 잇는다고 하더라도 또 그의 후계자 자리가 빌 것이기에 이를 두고 권력 다툼을 하려는 사람이 생길 수도 있었습니다.

프리드리히 2세는 엘리자베트 크리스티네와 프리드리히 빌헬름 사이에서 항상 엘리자베트 크리스티네에게 더 호의적이었습니다. 프리드리히 2세는 여자들을 신경 쓰지 않았던 것으로 유명했기에 엘리자베트 크리스티네에 대한 반응은 더욱더 특별한 것이었습니다. 사실 이것은 프리드리히 2세와 프리드리히 빌헬름의 아버지인 아우구스트 빌헬름과의 악연 때문일 수도 있습니다. 프리드리히 2세는 동생을 엄청나게 싫어했는데 둘의 아버지였던 프리드리히 빌헬름 1세는 프리드리히 2세를 엄청나게 못마땅해 했으며 학대에 가까운 대우를 했습니다. 하지만 프리드리히의 동생이었던 아우구스트 빌헬름은 엄청나게 좋아하고 잘 대해줬으며 심지어 왕위도 못마땅한 프리드리히 2세가 아닌 예뻐하는 아우구스트 빌헬름이 이어받길 바랄 정도였다고 합니다. 이 때문에 프리드리히 2세는 동생에 대한 감정이 안 좋았는데 특히 7년 전쟁이 시작되었을 때 동생의 실책을 과하게 질책했으며, 이것이 아우구스트 빌헬름의 갑작스러운 죽

음에 상당한 영향을 미쳤다고 알려져 있습니다. 프리드리히 2세는 후계자가 필요했기에 아우구스트 빌헬름의 아들인 프리드리히 빌헬름을 후계자로 삼았지만 동생에 대한 나쁜 감정이 조카를 대하는 태도에도 어느 정도 반영이 되었을 것이며, 이 때문에 후계자인 조카가 아닌 조카며느리를 더 지지했을 것입니다.

　하지만 궁정에서의 소문이 너무나 심각하게 돌자 프리드리히 2세도 더 이상 두고만 볼 수는 없었습니다. 프리드리히 2세는 여전히 프리드리히 빌헬름보다 엘리자베트 크리스티네에게 더 호의적이긴 했지만 결단을 내려야 했습니다. 국왕은 엘리자베트 크리스티네가 보호자 없이 단독으로 있는 것을 허락하지 않았습니다. 항상 왕비의 감독 하에 있어야 했으며, 어디를 갈 땐 반드시 왕비나 시어머니와 동행해야 한다고 명령합니다. 물론 궁정 내 소문을 잠재우기 위해 부부의 이야기를 퍼트릴 만한 사람들을 모두 궁정에서 추방하거나 심지어는 감옥에 보내버리기까지 했습니다.

　궁정의 상황을 대충 정리한 프리드리히 2세는 1768년 9월 여동생이자 엘리자베트 크리스티네의 어머니인 필리피네 샤를로테에게 엘리자베트 크리스티네에 대한 스캔들과 이와 관련된 일을 전해줍니다. 필리피네 샤를로테는 오빠에게 보내는 편지에서 딸에 대한 동정심을 그다지 보이지 않고 도리어 스캔들을 일으킨 딸의 행동에 엄격한 태도를 취해야 한다고 이야기하기도 합니다. 이 것은 그녀가 오빠의 기분을 맞춰주기 위한 것이었을 수도 있지만, 어쩌면 당대 평범한 왕족 여성으로 남편의 부정을 눈감아주면서 살았던 필리피네 샤를로테의 관점에서는 딸의 행동이 이해할 수 없는 것으로, 오히려 자랑스러운 친정인 프로이센 왕가에서 딸이 스캔들을 일으킨 것에 대한 실망감이 더 컸을 것입니다. 그랬기에 필리피네 샤를로테는 딸보다 딸의 상황을 안 남편이 자신을 비난할 것을 더 걱정했고, 심지어는 오빠인 프리드리히 2세에게 자신이 이 문제를 숨긴 것이 아니라고 남편에게 말해달라고 부탁하기도 했습니다.

비록 궁정에서 큰 문제를 일으켰었지만 프리드리히 2세는 여전히 엘리자베트 크리스티네에게 좀 더 동정적이었습니다. 마음에 안 드는 조카의 행실 때문에 엘리자베트 크리스티네가 궁정에 스캔들을 일으키는 행동을 했다고 여겼으며, 어느 정도 자숙의 기간을 갖게 한 후 다시 한 번 왕태자비에게 기회를 주려했습니다. 하지만 엘리자베트 크리스티네는 더 이상 프로이센 궁정에 있을 마음이 없었습니다. 남편과 사이가 나빴을 뿐만 아니라 자신의 편이라고 여겼었던 프리드리히 2세마저 자신을 질책하는 것을 견딜 수 없었던 것 같습니다.

이혼

엘리자베트 크리스티네의 애인으로 알려져서 프로이센에서 쫓겨났던 음악가 피에트로는 왕태자비로부터 한통의 편지를 받게 됩니다. 이 편지에서 엘리자베트 크리스티네는 피에트로 없이 살 수 없으니 함께 도망가자고 했습니다. 이 편지를 받은 피에트로는 당연히 프로이센으로 돌아왔지만 돌아오자마자 곧 실종됩니다. 그가 어떻게 됐는지 정확히 공식적으로는 알려져 있지 않지만, 당시 소문에 그가 체포되어서 처형당했다고 이야기하는 사람들도 있고 아마도 이것은 어느 정도 사실일 가능성이 커 보입니다.

사실 피에트로의 이야기는 엘리자베트 크리스티네의 증조할머니 중 한 명인 조피 도로테아의 애인으로 알려졌던 쾨니히스마르크 백작의 이야기와 거의 비슷합니다. 이는 엘리자베트 크리스티네 역시 조피 도로테아와 같은 상황에 놓였다는 것을 의미합니다. 다른 점은 조피 도로테아는 남편이 아닌 시집 식구들이 일을 처리했다면, 엘리자베트 크리스티네는 남편이 직접 나섰다는 것 정도였습니다.

아내의 부정에 대한 확실한 증거가 있었던 프리드리히 빌헬름은 아내가 자신을 배신하고 연인과 도망가려 했다는 것을 밝히고 이혼을 원했고, 결국 스캔들을

일으킨 엘리자베트 크리스티네는 당장 베를린에서 멀리 떨어진 곳으로 보내집니다. 사실 엘리자베트 크리스티네에게 호의적이었던 프리드리히 2세는 엘리자베트 크리스티네가 원한다면 친정으로 돌아갈 수 있도록 허락했지만, 엘리자베트 크리스티네의 아버지인 브라운슈바이크-볼펜뷔텔 공작은 딸이 집으로 돌아오는 것을 거부합니다. 불명예스러운 딸을 받아들일 수 없다는 것이었습니다. 결국 프리드리히 2세는 엘리자베트 크리스티네를 그녀와 오촌 관계인 같은 가문 사람 브라운슈바이크-베베른의 공작 아우구스트 빌헬름이 총독으로 있던 슈테틴으로 보내게 됩니다. 베를린을 떠나면서 의연한듯했던 엘리자베트 크리스티네는 결국 자신의 처지를 인정할 수밖에 없었습니다. 아마 평생 딸인 프레데리케를 만날 수 없을 것이며 심지어는 어쩌면 다시는 햇빛을 볼 수 없을 지도 모른다는 것을 알게 된 것입니다. 하지만 더 이상 결혼 생활을 지속할 의지 역시 없었습니다. 이 모든 일 뒤에도 여전히 엘리자베트 크리스티네에게 호의적이었던 프리드리히 2세는 그녀에게 다시 한 번 남편에게 돌아갈 수 있는 기회를 줍니다만 엘리자베트 크리스티네는 '역겨운 남자'에게 돌아갈 마음이 없다고 분명히 합니다.

엘리자베트 크리스티네의 스캔들에는 엘리자베트 크리스티네의 오빠들인 프리드리히와 빌헬름 아돌프 역시 연관되었습니다. 프리드리히는 그리 깊게 관여되지 않았다고 여겨졌고 게다가 프리드리히 2세가 좋아한 조카였기에 프로이센군에서 그의 지위는 변하지 않았습니다. 하지만 빌헬름 아돌프는 달랐습니다. 소문 중에는 빌헬름 아돌프가 여동생이 애인을 만나도록 도와줬다는 내용도 있었으며 이후 스캔들에서도 여동생의 편을 들었었기 때문입니다. 이것은 가족으로서 당연한 행동이었을 수도 있습니다만, 프로이센 왕가에서는 이를 용납할 수 없었습니다. 결국 빌헬름 아돌프는 지위를 내놓아야 했습니다.

엘리자베트 크리스티네와 프리드리히 빌헬름의 이혼은 1769년 4월 공식적으로 결정되었습니다. 엘리자베트 크리스티네의 어머니는 외손녀인 프레데리케의 지위가 어떻게 될지 걱정했다고 합니다. 딸이 불륜을 저지르고는 사위 곁

으로 돌아가는 것을 거부하고 이혼했기에 외손녀 역시 프리드리히 빌헬름의 딸이라는 지위를 잃을까봐 걱정했던 것입니다. 하지만 프레데리케는 지위를 유지되었습니다. 프리드리히 2세는 프레데리케를 자신의 아내이자 프레데리케의 대고모인 엘리자베트 크리스티네 왕비에게 맡겼으며, 자녀가 없던 엘리자베트 크리스티네 왕비는 프레데리케를 친딸처럼 키우게 됩니다.

프리드리히 2세는 조카들이 이혼한 직후, 프리드리히 빌헬름의 재혼을 추진합니다. 프리드리히 2세는 조카가 서둘러 후계자를 얻길 바랐습니다. 스캔들 때문에 프리드리히 빌헬름에 대해서도 말이 많은 상태였기에 후계자 문제에 대한 소문들을 잠재울 필요가 있었기 때문입니다. 결국 이혼 석 달 후에 프리드리히 빌헬름은 헤센-다름슈타트의 프레데리케 루이제와 재혼합니다. 이 결혼 역시 프리드리히 2세가 결정한 것입니다. 프리드리히 2세는 프레데리케 루이제의 어머니인 팔츠-츠바이브뤼켄-비르켄펠트의 샤를로테를 매우 높게 평가했으며 이 때문에 그녀의 딸인 프레데리케 루이제를 조카며느리로 삼았습니다. 물론 프레데리케 루이제가 그리 아름답지 않고 스캔들을 일으킬만한 성격이 아니라고 여겨졌던 것 역시 결혼의 중요한 요인이었을 것입니다.

프리드리히 2세는 조카가 수많은 여자들과 관계를 맺는 것에 대해서도 우려를 표했는데 이 여성들이 조카에게 영향을 미칠 수 있다고 여겼기 때문입니다. 이에 아예 빌헬미네 엔케라는 여성과의 관계를 묵인해줍니다. 적어도 빌헬미네 엔케는 프로이센 출신 장교의 딸이니 조카에게 영향력을 행사한다고 하더라도 프로이센에 이익일 것이라 생각했기 때문입니다.

이혼 후

프로이센 궁정에서 이런 일들이 벌어지고 있는 동안, 엘리자베트 크리스티네는 매우 힘든 상황에 처해 있었습니다. 엘리자베트 크리스티네가 처음 슈테

틴에 도착했을 때는 엄격한 가택 연금을 당해 밖으로 나갈 수조차 없었습니다. 몇 달 후에야 밖을 산책하는 정도만 프리드리히 2세에 의해 겨우 허락 받았습니다.

슈테틴에서 엘리자베트 크리스티네는 시녀 두 명에 요리사 한 명과 비서 한 명을 두고 생활했는데, 공식적인 행사를 좋아하지 않고 개인적 삶을 선호했던 그녀였기에 시중드는 사람들이 별로 없는 이런 생활도 그다지 나쁘지 않게 여겼습니다. 이후 엘리자베트 크리스티네는 조금씩 밖으로 나갈 수 있게 됩니다. 감독하는 사람은 아버지의 사촌인 베베른 공작이었으며, 친척이었던 베베른 공작은 아무래도 오촌 조카에게 좀 덜 가혹했을 것입니다. 물론 엘리자베트 크리스티네는 오직 베베른 공작과만 대화할 수 있었으며 외부에서 손님을 만나는 것 역시 제한 당했습니다. 엘리자베트 크리스티네가 슈테틴으로 유배된 초기 몇몇 사람들이 슈테틴을 방문해 엘리자베트 크리스티네를 봤습니다. 남성들은 대부분 직접적으로 만날 수는 없었고 멀리서 그저 그녀의 모습을 지켜봐야했습니다. 그렇기에 정확히 그녀의 상태를 알 수는 없었지만 엘리자베트 크리스티네의 상태에 대해 '괜찮아 보인다'는 기록을 남기기도 했습니다.

많은 이들은 프로이센 최고의 지위에 있던 엘리자베트 크리스티네가 스캔들 때문에 이혼당하고 외딴곳으로 보내져서 갇혀 지내는 모습을 보면서 그녀가 좌절할 것이라 생각했습니다. 하지만 원래 궁정 생활을 그다지 좋아하지 않았던 엘리자베트 크리스티네는 다른 이들의 생각과 달리 슈테틴에서의 생활에 잘 적응했습니다. 밖으로 나가는 것이 허락되면서 마을의 여성들과 교류를 하기 시작했고, 이들은 높은 지위의 사람들이 아니었지만 엘리자베트 크리스티네는 이들과 교류하는 것을 나쁘지 않게 여겼었습니다.

시간이 지나면서 엘리자베트 크리스티네의 삶은 조금씩 더 나아지게 됩니다. 슈테틴으로 온지 5년이 지난 1774년, 프리드리히 2세는 엘리자베트 크리스티

네가 슈테틴에 있는 성을 떠나서 머물 수 있는 집을 주었습니다. 엘리자베트 크리스티네는 슈테틴과 이 집 사이를 오가면서 지낼 수 있었습니다.

1786년 프리드리히 2세가 사망하고 엘리자베트 크리스티네의 전 남편이 프로이센의 국왕 프리드리히 빌헬름 2세로 즉위합니다. 그는 국왕이 된 후 전 아내이자 사촌이었던 엘리자베트 크리스티네를 만나러 슈테틴으로 갔습니다. 시간이 흐른 뒤였기에 큰 원한은 없었습니다. 함께 살 때는 서로의 단점을 더 잘 보고 악감정이 점점 쌓였을 것입니다. 게다가 부부 사이에 대해 늘 자신을 질책하는 백부인 프리드리히 2세도 있었습니다. 어쩌면 자기는 아무리 노력해도 얻을 수 없었던 백부 프리드리히 2세의 호의를 한번에 얻은 아내를 질투했을 수도 있습니다. 프리드리히 빌헬름 2세는 사회적 관계 때문에 아내와 갈등을 빚었고, 이혼으로 이런 관계가 해소되면서 엘리자베트 크리스티네에 대한 나쁜 감정이 사라졌던듯합니다.

프리드리히 빌헬름 2세는 엘리자베트 크리스티네가 슈테틴을 떠나고 싶다면 떠나도록 해주겠다고 했습니다. 하지만 엘리자베트 크리스티네는 이를 거절합니다. 친정에서조차 스캔들을 일으킨 자신을 받아들이지 않으려고 했기에 다른 곳으로 간다고 하더라도 사람들의 쑥덕거림을 피할 수 없을 테고, 그럴 바에는 차라리 오래도록 살며 이미 적응했고, 주변 사람들 역시 엘리자베트 크리스티네를 받아들인 슈테틴에 머무는 것이 낫다고 여겼던 것 같습니다. 이후 프리드리히 빌헬름 2세는 재정적 지원을 포함해 엘리자베트 크리스티네가 좀 더 편안한 삶을 살 수 있도록 해줬습니다. 이를테면 엘리자베트 크리스티네의 어머니가 보낸 새해 선물을 엘리자베트 크리스티네를 감시하던 장교 중 한 명이 미리 뜯어봐 이를 안 엘리자베트 크리스티네가 그 장교를 바로 때린 일이 있었습니다. 모욕을 당했다고 생각한 장교는 국왕에게 불만을 이야기했지만 국왕은 엘리자베트 크리스티네의 행동이 '정당하다'고 답했다고 합니다.

— 전 남편, 프리드리히 빌헬름 2세

엘리자베트 크리스티네는 슈테틴에서 자신만의 작은 사회를 만들었습니다. 비록 완전히 자유롭지는 않았지만 슈테틴과 프리드리히 2세가 준 집 사이를 오가면서 지낼 수 있었고, 지역 사람들이나 방문객들은 엘리자베트 크리스티네가 말을 타고 두 곳을 오가는 모습을 자주 볼 수 있었다고 합니다. 또 집에 음악가들을 고용하거나 예술가들을 후원하기도 했습니다. 뿐만 아니라 슈테틴 지역 사람들과도 교류하면서 그들과 친구가 되었으며 슈테틴 지역에서 여러 가지 자선사업을 하기도 했습니다. 1806년 프랑스 군이 침공했을 때도 엘리자베트 크리스티네는 멀리 도망가지 않고 슈테틴 인근으로 피신했었으며 다시 평화가 돌아온 뒤에는 여전히 슈테틴에서 살아갔었습니다.

엘리자베트 크리스티네는 이혼 이후 평생 슈테틴에서 살았으며 외동딸인 프레데리케나 친정 식구들 누구도 만나지 못했었습니다. 하지만 프로이센 왕가에서는 엘리자베트 크리스티네를 여전히 호의적으로 대접했습니다. 프리드리히 빌헬름 2세의 아들인 프리드리히 빌헬름 3세는 엘리자베트 크리스티네가 새 집을 지을 수 있도록 슈테틴에 땅을 살 수 있게 해줬을 뿐만 아니라 집을 단장할 사람들을 보내주기도 했었습니다.

엘리자베트 크리스티네는 격식 차리는 자리를 무척이나 싫어했고, 심지어 '이상한 사람'으로 여겨지기까지 했던 외삼촌 프리드리히 2세와 많이 닮았었을 것입니다. 그래서 프리드리히 2세는 자신처럼 원치 않는 상황에 갇혀 지내게 된 조카를 동정했으며 매우 호의적이기까지 했던 것 같습니다. 그렇지만 엘리자베트 크리스티네의 행동은 프리드리히 2세가 아무리 너그럽다고 하더라도 용납할 수 없는 것이었습니다. 아무리 조카를 동정한다고 하더라도 프리드리히 2세는 국왕이었으며 정치적으로 문제가 될 수 있는 행동을 하는 엘리자베트 크리스티네를 가만히 내버려둘 수는 없었을 것입니다. 결국 엘리자베트 크리스티네는 당대 비슷한 처지의 왕족 여성들처럼 이혼당하고 추방당했습니다.

비록 강제로 유배를 왔으며 심지어 자유롭게 돌아다닐 수조차 없었지만, 엘리자베트 크리스티네에게 슈테틴에서의 삶은 프로이센 궁정에서의 삶보다 훨씬 자유롭게 느껴졌을 것입니다. 슈테틴에서는 하고 싶은 일을 다 할 수는 없었지만 적어도 하기 싫은 일을 억지로 하지는 않아도 되었습니다. 물론 당대 많은 사람들이 엘리자베트 크리스티네가 만족스러운 삶을 살고 있다는 것을 인정하지 않으려 했었습니다만, 엘리자베트 크리스티네와 같은 이름을 가진 고모이자 프리드리히 2세의 아내였던 엘리자베트 크리스티네 왕비가 평생 불행한 삶을 살았던 것을 생각해보면 마음이 맞지 않는 남편과 함께 지내면서 원치 않는 일을 해야 하는 것보다는 차라리 이렇게 남편과 헤어지는 편이 더 나았을 것입니다.

엘리자베트 크리스티네는 자신의 전남편이나 형제자매는 물론 외동딸마저 사망한 뒤인 1840년, 93살의 나이로 슈테틴에서 사망했습니다. 자신을 거부했던 친정에 묻히고 싶어 하지 않았던 엘리자베트 크리스티네는 결국 슈테틴에 묻혔습니다.

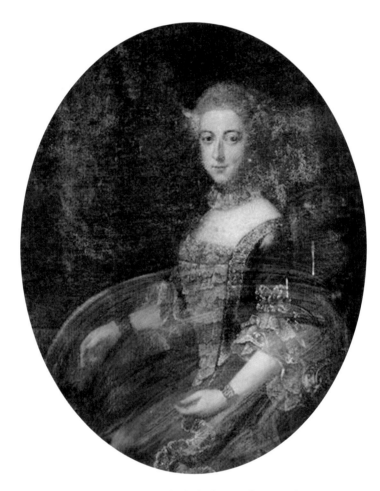

<**Portrait of Queen Elisabeth Christine (1746-1840)**>
Anna Rosina de Gasc, 18C, Property from Royal House of Hanover

영국의 캐롤라인 마틸다

Caroline Matilda of Great Britain;

22 July 1751 – 10 May 1775
Caroline Mathilde af Storbritannien

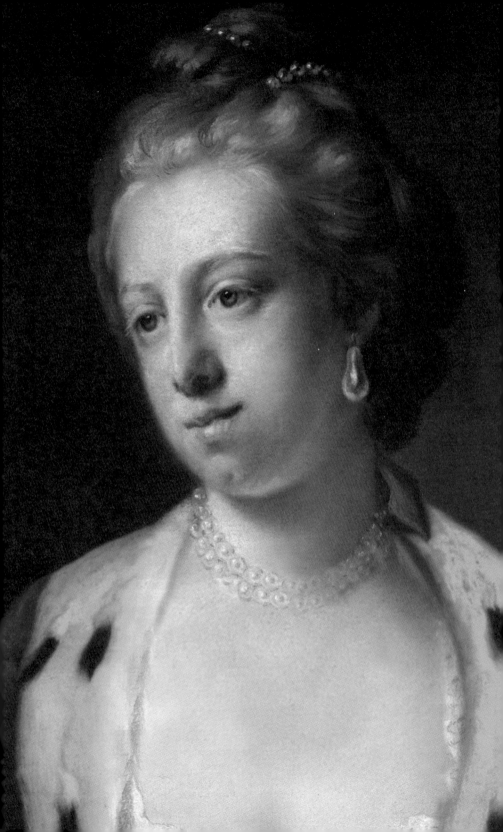

Caroline Matilda of Great Britain;

22 July 1751 – 10 May 1775
Caroline Mathilde af Storbritannien

궁정에서 떨어져 산 어린 시절

첼레의 조피 도로테아가 죽고 난지 25년이 지난 후, 조피 도로테아의 증손녀인 캐롤라인 마틸다가 태어납니다. 캐롤라인 마틸다는 육촌이자 사돈이었던 브라운슈바이크-볼펜뷔텔의 엘리자베트 크리스티네와 비슷한 삶을 살았습니다. 하지만 엘리자베트 크리스티네의 삶보다 훨씬 더 불행했습니다.

영국의 캐롤라인 마틸다는 1751년 조지 2세의 후계자인 웨일스 공 프레드릭과 그의 아내인 작센-고타의 아우구스테의 막내딸로 태어났습니다. 캐롤라인 마틸다의 아버지는 딸이 태어나기 두 달 전에 사망했고, 캐롤라인 마틸다는 유복자로 태어났기에 평생 아버지에 대해서 알지 못했습니다.

캐롤라인 마틸다의 아버지인 웨일스 공 프레드릭은 부모인 조지 2세 부부와 사이가 좋지 않았습니다. 할아버지 조지 1세가 영국 국왕이 되기 전 태어난

— 아버지, 웨일스 공 프레드릭

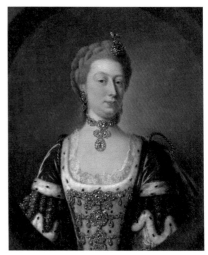
— 어머니, 작센-고타의 아우구스테

프레드릭은 조지 1세를 따라 영국으로 간 부모와 달리 하노버에 남아있었습니다. 어린 시절부터 떨어져 지냈기에 부모와 매우 서먹한 사이가 되었을 뿐만 아니라, 영국에서 함께 살았던 차남 요크 공작 에드워드를 더 좋아한 조지 2세 부부가 장남은 하노버 선제후령을 잇게 하고 차남이 영국 왕위를 잇게 하려는 계획을 세우기도 했습니다. 하지만 독일에 있던 프레드릭은 영국의 왕위 계승을 위해서 부모의 반대에도 영국으로 왔고 이것이 조지 2세 부부와 장

남 사이 불화의 원인이 되었습니다. 하지만 결과적으로 프레드릭은 아버지보다 일찍 사망했으며, 조지 2세는 프레드릭의 아들인 손자 조지를 왕위계승자로 삼았습니다.

캐롤라인 마틸다는 어머니의 절대적 영향 아래서 성장했습니다. 하지만 단순히 캐롤라인 마틸다가 유복자에 막내였기에 그랬던 것은 아니었습니다. 캐롤라인 마틸다의 어머니였던 작센-고타의 아우구스테는 자녀들 모두에게 막강한 영향력을 가진 어머니였습니다.

영국식으로 오거스타라는 이름으로 불렸던 작센-고타의 아우구스테는 당대의 평범한 영국 상류층 여성들보다 매우 교육을 잘 받았었습니다. 그리고 도덕적 관념도 훨씬.더 엄격했습니다. 이런 경향은 그녀가 아이들을 키우는데 매우 중요한 요인 중 하나로 작용했었습니다. 특히 남편이 죽은 뒤 아우구스테는 꼭 필요한 때를 제외하고는 궁정에 거의 모습을 드러내지 않았을 뿐만 아니라 아이들을 절대 궁정으로 데려가지 않았었습니다. 아마도 어린 자녀들에게 궁정 생활의 화려함과 사치스러움 그리고 도덕적 헤이를 일찍부터 경험시키기 꺼렸기 때문일 것입니다. 특히 조지 2세의 정부들과 자녀들이 만나는 것을 싫어했습니다. 하지만 이것은 아이들에게 아버지쪽 친척들을 못 만나게 하는 것이기도 해서, 정적들은 이 문제로 아우구스테를 공격하기도 했습니다.

아우구스테는 아이들을 매우 엄격하게 키웠는데, 아이들은 이런 어머니를 두려워했지만 존경했습니다. 어머니가 자신들을 보호하고 있다는 것을 인식하고 어머니의 뜻에 순응하는 모습을 보여줬는데, 특히 장남이자 조지 2세의 후계자였던 웨일스 공 조지(후에 조지 3세)는 어머니에게 매우 큰 영향을 받았습니다.

캐롤라인 마틸다는 승마 같은 야외 활동들을 즐겼으며, 음악에도 재능이 있었다고 합니다. 또 영어 외에도 프랑스어, 이탈리아, 독일어를 할 줄 알았다고 합니다. 언어는 공주들에게 매우 중요한 요소 중 하나였는데 외국으로 시집가

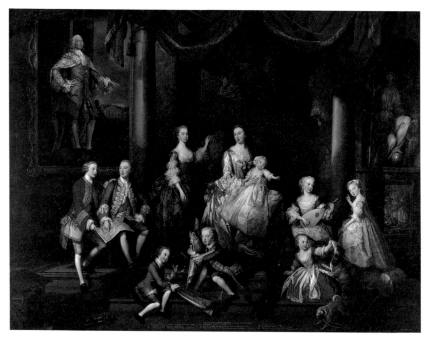

— 가족 초상화

게 될 경우를 대비해서 여러 나라의 말을 배워야 했습니다. 당시 많은 나라의
궁정에서 프랑스어를 사용했기 때문에 프랑스어는 공주들의 기본 소양 중 하
나였고 캐롤라인 마틸다도 프랑스를 기본으로 배웠습니다. 또 캐롤라인 마
틸다의 부모님은 독일에서 태어나고 성인이 될 때까지 자라났기에, 캐롤라인
마틸다 역시 독일어를 잘 했을 것입니다.

캐롤라인 마틸다는 어린 시절 어머니와 함께 궁정과 떨어져 덜 공식적인 삶
을 살았습니다. 비록 어머니가 엄격한 교육을 했다고 하지만, 궁정에서 떨어
져 지냈다는 것은 캐롤라인 마틸다가 어린 시절 사적이고 자유로운 삶을 누릴

수 있었다는 것을 의미하기도 합니다. 적어도 어린 시절에는 정치적인 문제나 궁정 음모를 경험하지 않고 살 수 있었기 때문입니다. 사람들과의 교류가 많지 않게 지냈기에 캐롤라인 마틸다는 언니 오빠들과 매우 친하게 지냈었는데 특히 큰언니인 오거스타와는 매우 친하게 지냈습니다. 오빠 중에는 요크 공작 에드워드를 제일 좋아했지만 큰오빠이자 왕위계승자로 자신의 삶에 큰 영향을 미칠 수 있는 조지와도 사이가 좋았다고 합니다.

1760년 할아버지인 조지 2세가 죽고 오빠가 조지 3세로 즉위했을 때 캐롤라인 마틸다의 나이는 겨우 9살이었습니다. 어머니 아우구스테는 아들에게 매우 큰 영향력을 행사할 수 있는 인물이었지만 어린 딸은 궁정에 데려가지 않았기에 오빠가 국왕이 되었다고 하더라도 캐롤라인 마틸다의 삶은 당장은 크게 바뀌지 않았습니다. 그녀의 삶이 크게 바뀐 것은 4년 뒤인 1764년입니다.

— 어린 시절의 캐롤라인 마틸다

혼담

1764년 1월, 캐롤라인 마틸다의 큰언니 오거스타가 브라운슈바이크-볼펜뷔텔 공작의 후계자와 결혼을 하게 됩니다. 큰언니가 결혼했기에 이제 다른 자매들의 차례가 돌아올 것이 분명했습니다. 당연히 조지 3세의 누이동생과 결혼하길 원하는 사람도 나타났습니다. 정확히는 사람이 아니라 나라로, 덴마크였습니다.

덴마크의 국왕 프레데릭 5세와 그의 신하들은 국왕의 후계자인 크리스티안의 아내가 될 만한 공주를 찾고 있었습니다. 사실 덴마크에서 영국 공주를 왕위계승자의 아내로 맞고 싶어 하는 이유가 있었습니다. 프레데릭 5세의 첫 번째 아내이자 크리스티안의 어머니였던 루이자가 바로 영국의 공주였기 때문입니다. 영국의 루이자 공주는 영국의 조지 2세의 딸로 정치적 목적으로 덴마크의 프레데릭 5세와 결혼했습니다. 정략결혼이었지만 덴마크 사람들은 루이자 공주를 엄청나게 좋아했습니다. 예법만 따지던 덴마크 왕실에서 루이자 공주는 좀 더 사람들을 편안하게 대했으며, 또한 궁정에서 주로 독일어를 썼던 것과 달리 자신의 아이들에게 덴마크어를 가르치는 등의 행동으로 덴마크 사람들의 지지를 받을 수 있었습니다. 또 자선사업 등에도 열심이었습니다. 루이자 공주가 엄청난 인기를 얻자 왕실의 인기 역시 덩달아 올라갔었습니다. 그래서 프레데릭 5세와 루이자 공주의 아들로 후계자인 크리스티안이 성장하자 당연히 영국 공주를 아내로 맞아야 한다고 생각하게 되었던 것입니다. 특히 프레데릭 5세의 두 번째 아내인 브라운슈바이크-볼펜뷔텔의 율리아네 마리가 너무나 인기가 없는 왕비였기에, 다음 왕비가 될 여성은 영국 공주여야 한다는 여론이 엄청났습니다.

사실 영국 공주와 덴마크 왕위계승자와의 혼담은 조지 2세 때부터 시작되었습니다. 조지 2세는 프랑스를 견제하기 위해서 덴마크를 자신의 편으로 묶어

두고 싶어 했고 그래서 외손자와 손녀가 결혼하는 것에 호의적이었습니다. 비록 조지 2세는 결실을 보지 못하고 사망했지만, 조지 2세의 사망 이후에도 덴마크에서는 계속해서 기회를 찾고 있었습니다. 그리고 1764년 다시 한 번 혼담을 꺼낸 것입니다. 이 혼담은 당시 기준으로 보면 매우 좋은 혼담이기도 했습니다. 크리스티안은 덴마크의 왕위계승자로 언젠가는 덴마크의 국왕이 될 것이라, 영국 공주가 찾을 수 있는 최고 신분의 남편감이었습니다. 또 영국 공주들은 가톨릭교도와 결혼할 수 없었습니다. 이것은 왕위계승권 문제 때문이기도 했지만, 영국 내 가톨릭에 대한 감정이 매우 좋지 않았기에 만약 영국 공주가 가톨릭교도와 결혼한다면 정치적인 문제가 될 수도 있었습니다. 때문에 신교를 믿는 덴마크 왕가는 영국 공주가 결혼하기 좋은 상대였습니다. 더불어 덴마크가 영국과 오래도록 경쟁 관계였던 프랑스와 친밀한 관계를 유지하지 못하도록 견제하는 것 역시 외교적으로 영국에 이익이었습니다. 영국 공주가 덴마크 국왕과 결혼한다면 프랑스의 영향력을 줄일 수 있는 좋은 기회가 될 수도 있었습니다. 이런 여러 이점들이 조지 3세나 어머니인 아우구스테가 덴마크와의 혼담을 받아들이는데 큰 영향을 줬을 것입니다.

당시 조지 3세에게는 여동생이 둘 있었고 사람들은 당연히 언니인 루이자 앤이 이 혼담의 주인공이라고 생각했습니다. 실제로 영국에서는 처음에 크리스티안의 신붓감으로 루이자 앤을 이야기했었습니다. 캐롤리안 마틸다는 이때 너무 어렸고 15살로 크리스티안과 동갑이었던 루이자 앤이 나이로 볼 때 훨씬 더 적합한 신붓감이었습니다. 하지만 루이자 앤은 어려서부터 건강이 매우 좋지 않았고, 이를 잘 알고 있었던 덴마크 사절이 루이자 앤이 아니라 동생인 캐롤라인 마틸다가 신부가 되어야한다고 주장했습니다. 그리고 결국 영국에서는 이를 받아들였습니다.

이 혼담은 캐롤라인 마틸다에게는 날벼락 같은 일이었을 것입니다. 그녀는 겨우 13살의 어린 소녀였으며 궁정과 동떨어진 삶을 살고 있었습니다. 그런데

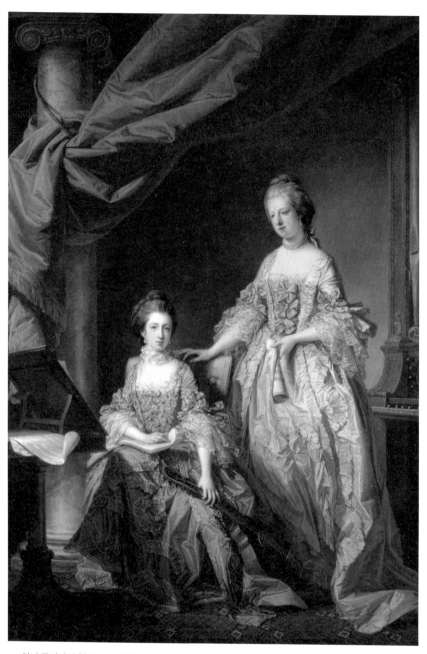

— 언니 루이자와 함께 있는 캐롤라인 마틸다

비록 사촌이라지만 얼굴 한번 보지 못한 낯선 남자와 결혼해야 하고, 심지어 집에서 떠나 전혀 알지 못하는 낯선 나라에서 살아가야 한다는 상황을 맞닥뜨린 것입니다. 당연히 캐롤라인 마틸다는 이런 상황에 대해서 받아들이기 힘들어합니다. 게다가 고모인 아멜리아 공주는 캐롤라인 마틸다에게 정략결혼에 대해 부정적인 인식을 심어주었습니다. 조지 2세의 딸인 아멜리아 공주는 한때 사촌이었던 프로이센의 프리드리히 2세와 혼담이 오갔지만 결혼하지 못했고, 이후 평생 결혼하지 않고 영국에서 살았습니다. 아멜리아 공주는 고향을 떠나는 것을 무서워하는 어린 조카에게 고향에서 사는 것이 얼마나 좋은가를 이야기했을 것입니다. 하지만 정치적 영향력이 크고 자녀들에 대해 강한 영향력을 행사했던 아우구스테는 이 결혼을 찬성했기에, 시누이의 행동에 대해 못마땅하게 여겼습니다.

아우구스테 역시 17살의 어린 나이에 자신보다 12살이나 많은 남편과 얼굴 한번 보지 못하고 결혼했으며, 고향을 떠나 말조차 통하지 않았던 영국에서 살아야 했습니다. 자신도 그랬기에 아우구스테는 공주라면 정략결혼은 당연히 받아들여야하는 것으로 생각했으며, 딸이 이 혼담을 받아들여야 한다고 여겼습니다. 엄격한 어머니의 밑에서 큰 캐롤라인 마틸다는 어머니의 이런 확고한 결정에 반기를 들 수 없었습니다. 게다가 오빠이자 이제 가족의 가장으로 결정권을 가지고 있던 조지 3세마저 동의한 상황이었기에 결혼을 받아들일 수밖에 없었습니다.

결국 1765년 1월 10일 덴마크의 왕태자인 크리스티안과 영국의 공주 캐롤라인 마틸다의 약혼이 공식적으로 발표됩니다. 약혼이 발표되었을 때 캐롤라인 마틸다는 만 14살도 되지 않은 나이였습니다. 때문에 약혼이 발표되더라도 이 어린 신부가 어느 정도 적당한 나이가 될 때까지 결혼식은 거행되지 않을 예정이었습니다. 하지만 약혼이 발표되고 1년 후인 1766년 1월 덴마크의 국왕이 사망했으며, 캐롤라인 마틸다의 약혼자인 크리스티안이 덴마크의 국왕 크

리스티안 7세로 즉위하게 됩니다. 그리고 국왕이 된 이상 서둘러 아내를 맞이해야 했습니다.

덴마크의 왕비

1766년 10월 1일 캐롤라인 마틸다와 덴마크의 국왕 크리스티안 7세의 대리혼이 치러집니다. 대리혼이라는 것은 남편 없이 치르는 결혼식으로 쉽게 말하면 남편과 만나서 결혼식을 하기 전에 법적으로 결혼하는 것을 의미하는 것입니다. 대리혼을 치르고 나면 정식 결혼식을 올리지 않았다 하더라도 법적 부부로서 효력이 생기는 것입니다. 이것은 왕가에서 여러 가지 복잡한 정치적 상황이나 예법 문제를 해결하기 위해 자주 쓰이는 방식이기도 했습니다. 이 대리혼에서 남편 자리에는 캐롤라인 마틸다가 제일 좋아한 오빠인 요크 공작 에드워드가 섰습니다. 그리고 대리혼을 치른 이틀 후인 10월 3일 캐롤라인 마틸다는 이제 자신의 집이 될 덴마크를 향해 떠났습니다.

10월 초 영국을 떠난 캐롤라인 마틸다는 10월 말 덴마크에 도착했습니다. 그리고 결혼하기 직전 남편이 될 덴마크의 국왕 크리스티안 7세를 처음 만나게 됩니다. 결혼식은 1766년 11월 8일 덴마크의 수도인 코펜하겐에서 올렸고 다음 해인 1767년 5월 1일, 캐롤라인 마틸다는 덴마크와 노르웨이의 왕비 카롤리네 마틸데로 대관하게 됩니다.

캐롤라인 마틸다는 결혼 이야기가 나올 때부터 머나먼 곳에 있는 자신의 왕자님이 어떤 사람인지 상상했을 것입니다. 그녀가 어떤 왕자님을 꿈꿨는지 정확히 알 수는 없지만 크리스티안 7세가 캐롤라인 마틸다가 꿈꾸던 왕자님과 다른 인물이었던 건 분명합니다.

덴마크와 노르웨이의 국왕인 크리스티안 7세는 복잡한 성격의 사람이었습니다.

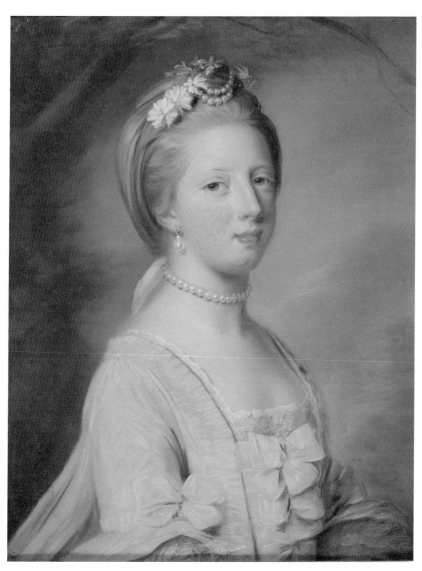

— 덴마크와 노르웨이의 왕비, 영국의 캐롤라인 마틸다

어머니가 죽었을 때 크리스티안 7세는 고작 3살밖에 되지 않았었습니다. 자녀들에게 신경을 써주던 어머니가 사라지자 크리스티안 7세는 다른 많은 왕가의 아이들처럼 부모와 떨어져 주변 사람들의 손에 키워졌습니다. 게다가 크리스티안 7세의 아버지인 프레데릭 5세는 아내가 죽은 지 6개월 만에 브라운슈바이크-볼펜뷔텔의 율리아네 마리와 재혼했습니다. 이것은 덴마크 궁정에서도 매우 큰 충격으로 받아들여졌는데 전 왕비가 너무나 인기 있었기에 국

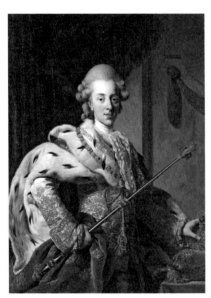

— 남편 덴마크의 크리스티안 7세

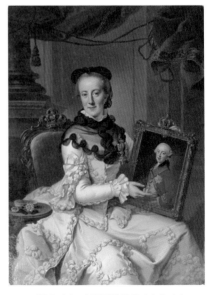

— 브라운슈바이크-볼펜뷔텔의 율리아네 마리

왕이 너무나 빨리 새 왕비를 맞은 것에 대한 불만이었습니다. 그리고 율리아네 마리는 좋은 계모는 아니었습니다. 물론 율리아네 마리 역시 처음에는 자녀들을 남에게 맡겨 키우는 관습에 따른 것 뿐이었을 것입니다. 하지만 1753년 아들을 낳은 후에는 전처 자식들과는 확연히 다르게 자신의 아들에게 신경을 썼으며 이것이 율리아네 마리에 대한 평판을 더욱더 나쁘게 만들었습니다.

크리스티안 7세는 왕위계승자로 많은 기대를 한몸에 받았으며 어느 정도 그 기대를 충족하는 모습을 보여주기도 했습니다. 하지만 크리스티안 7세의 교육을 맡은 가정교사는 너무 엄격했으며 심지어는 폭력적인 방법을 사용해서 교육을 했다고 합니다. 당대에는 이런 교육 방식이 아이들을 가르치는데 효과적이라고 여겼을 것입니다. 하지만 크리스티안 7세에게는 이런 교육 방식이 잘 맞지 않았으며, 이것은 그의 정신 상태에 매우 치명적인 결과를 불러왔습니다.

여러 이유로 정신적으로 불안정했던 크리스티안 7세는 주변 사람들에게 휘둘리게 됩니다. 그는 점차 쾌락적인 상황을 즐겼으며 주변 친구들은 이런 크리스티안 7세의 행동을 더욱더 부추겼습니다. 크리스티안 7세는 점차 더 상황에 맞지 않는 행동을 하게 됩니다. 한번은 할머니인 소피 마그달레느 왕비와 계모인 율리아네 마리 그리고 대고모 샬롯 아말리에가 모두 모인 자리에서 이 세 명에게 마구 장난을 치며 놀렸다고 합니다. 소피 마그달레느 왕비는 손자를 너무나 예뻐했기에 참고 있었고, 계모 율리아네 마리는 의붓아들에게 뭐라 할 수 없었기에 참았지만, 대고모인 샬롯 아말리에는 그의 행동에 매우 분개했다고 합니다. 오죽하면 유언장에서 크리스티안 7세를 빼버리고 자신의 막대한 재산을 가난한 사람들을 위해 기부해버릴 정도였습니다. 크리스티안 7세는 이런 행동을 거리낌 없이 마구 했고 엄격한 어머니 밑에서 성장한 캐롤라인 마틸다는 이런 남편을 이해하기 힘들었습니다.

처음에 덴마크 사람들은 이 어린 새 왕비를 매우 호의적으로 대했습니다. 외

모가 아름답다고 생각하지는 않았지만 매우 활기차고 친절한 여성이라고 생각했으며, 캐롤라인 마틸다가 고모처럼 사랑받는 왕비가 될 것이라 생각했습니다. 하지만 대부분의 덴마크 사람들이 캐롤라인 마틸다에게 호의적이었던 것과 달리 궁정은 이 영국 공주에게 호의적이지 않았습니다. 덴마크 궁정에서는 오래전부터 영국보다 프랑스를 더 선호했으며 때문에 프랑스와 경쟁 관계에 있는 영국 공주가 왕비로 오는 것에 대해 매우 껄끄럽게 여기게 되었습니다.

덴마크 왕가 사람들과 캐롤라인 마틸다와의 관계 역시 편한 것은 아니었습니다. 시누이들과의 관계는 문제가 없었는데 일단 덴마크 공주들은 거의 대부분 캐롤라인 마틸다가 시집오기 전에 이미 결혼해서 덴마크를 떠났거나 캐롤라인 마틸다가 결혼한 얼마 뒤에 떠났습니다. 그렇기에 시누이들과 캐롤라인 마틸다의 접점은 거의 없었습니다. 하지만 시어머니인 율리아네 마리와 어머니의 영향을 많이 받은 시동생 프레데릭과의 관계는 좀 더 애매한 것이었습니다. 시어머니인 율리아네 마리는 엄격하게 예법을 따졌는데 이것은 궁정에서 떨어져 자라서 격식을 조금 덜 차리는 경향이 있었던 캐롤라인 마틸다와는 맞지 않는 것이었습니다. 게다가 율리아네 마리는 남편의 전처와 늘 비교당했는데 겉으로는 내색하지 않았을지라도 이에 대해 아무렇지도 않은 것은 아니었습니다. 그랬기에 루이자 공주와 같은 조건이라는 이유로 덴마크 사람들에게 받아들여지는 캐롤라인 마틸다를 좋게만 보지는 않았을 것입니다.

또 크리스티안 7세는 주변 사람들의 말을 신뢰했는데, 왕비의 영향력이 너무 커지는 것을 원치 않았고 왕비가 자신들의 지위를 뺏을 것을 우려한 국왕의 최측근들은 국왕이 왕비에게 호의적으로 대하는 것을 막았습니다. 아직 10대였던 캐롤라인 마틸다는 음모가 난무하는 궁정 생활에 대한 경험이 거의 없었을 뿐만 아니라 가장 의지해야 할 남편마저 아무런 도움을 주지 않았던 것입니다.

어린 나이에 결혼한 캐롤라인 마틸다는 자신이 자라온 곳과 너무나도 다른 곳에서 고립되고 외로움을 느꼈을 것입니다. 평생을 함께 해야 하는 남편은 너

무나 이해하기 힘든 사람이었으며 비록 덴마크 사람들이 호의를 가지고 있다고는 하지만 그녀가 살아가는 궁정에서는 정치적 이유로 호의보다는 적대적인 사람들이 더 많았습니다.

캐롤라인 마틸다가 덴마크로 왔을 때 그녀의 시녀장을 맡은 인물은 루이세 폰 플레센이라는 여성이었습니다. 마담 플레센은 원래 크리스티안 7세의 할머니의 시녀였는데 어린 새 왕비의 시녀장이 된 것입니다. 이는 손자가 방탕한 삶을 사는 것을 걱정한 크리스티안 7세의 할머니가 손자며느리까지 영향을 받을 것을 걱정해 매우 엄격한 마담 플레센을 새 왕비의 시녀장으로 임명한 것이었습니다. 마담 플레센은 사실 새 왕비의 시녀장 지위를 그다지 원치 않았었는데, 종교적으로 엄격했던 마담 플레센의 입장에서 크리스티안 7세의 궁정은 너무나 타락한 곳이라 이렇게 타락한 곳에 발을 들이고 싶지 않았기 때문입니다.

하지만 캐롤라인 마틸다는 마담 플레센과 매우 좋은 관계가 됩니다. 마담 플레센은 캐롤라인 마틸다에게 엄격하게 행동했지만, 의지할 곳이 거의 없던 캐롤라인 마틸다는 그녀를 매우 좋게 봤습니다. 마담 플레센 역시 자신을 믿고 따르는 어린 왕비에게 점차 마음을 열고 호의적이 되었습니다. 하지만 마담 플레센의 존재는 국왕 부부 사이에는 그다지 도움이 되지 않았습니다. 마담 플레센은 왕비인 캐롤라인 마틸다가 크리스티안 7세의 방종한 삶을 바로 이끌어야 한다고 생각했고 왕비가 국왕의 행동에 대해 그다지 너그럽지 않게 행동하게 만들었습니다. 국왕이 왕비를 찾아왔을 때 냉랭하게 대하게 만들었으며, 심지어 국왕과 왕비가 함께 잠자리에 드는 것을 막기도 했습니다. 당연히 이런 상황에 대해서 크리스티안 7세는 불만을 품었으며 자주 마담 플레센에 대해서 화를 냈습니다. 물론 캐롤라인 마틸다는 남편의 이런 불만에도 여전히 마담 플레센을 신뢰했습니다.

마담 플라센은 도덕적으로 문제가 있는 국왕의 측근들로부터 자신이 연약한 왕비를 보호해야 한다고 생각했습니다. 그리고 국왕과 가장 가까운 사이인

왕비가 국왕을 바른길로 이끌어야한다고 여겼습니다. 이 때문에 마담 플레센은 왕비가 국왕에게 여러 가지 충고를 하게 만들었던 것입니다. 물론 그녀의 의도가 좋았다고 하지만 이것은 캐롤라인 마틸다가 남편에 대해서 더욱더 나쁜 감정을 갖게 만들었습니다.

결혼 초부터 크리스티안 7세와 캐롤라인 마틸다의 결혼 생활은 삐걱거렸습니다만, 그래도 1768년 1월 둘 사이에서는 아들인 프레데릭이 태어났습니다. 당대 왕비의 가장 큰 의무는 후계자를 낳는 것이었습니다. 그리고 캐롤라인 마틸다는 결혼한 지 얼마 되지 않아서 이런 의무를 다하게 됩니다. 캐롤라인 마틸다는 이제 단순히 왕비일 뿐만 아니라 미래 국왕의 어머니가 되었고, 이것은 캐롤라인 마틸다의 정치적 위상이 엄청나게 달라지는 중요한 순간이기도 했습니다.

하지만 이런 위상변화는 도리어 캐롤라인 마틸다를 궁정에서 더욱더 외롭게 만들었습니다. 국왕의 주변 사람들은 마담 플레센이 왕비에게 너무나도 큰 영향력을 행사하는 것에 대해 우려를 표했고, 결국 1768년 3월 마담 플레센은 지위를 뺏기고 궁정에서 추방당하게 됩니다. 왕비는 마담 플레센이 궁정을 떠나기 전까지 이 사실을 전혀 모르고 있었습니다. 심지어 마담 플레센은 덴마크에 머물 수도 없었는데, 나라 안에 머물면 여전히 왕비에게 영향력을 행사할 수 있다고 여겨졌기 때문에 결국 나라 밖으로 쫓겨나 자신의 토지가 있던 첼레로 가게 됐습니다.

가장 친하고 의지했었던 마담 플레센의 추방은 캐롤라인 마틸다가 궁정에서 더욱더 외로움을 느끼게 만들었습니다. 게다가 크리스티안 7세는 1768년 5월 덴마크를 떠나 영국과 프랑스 등을 여행하겠다고 했는데, 여행을 좋아했던 캐롤라인 마틸다가 자신도 함께 데려가 달라고 했지만 거절당합니다. 이에 자신이 덴마크에 남아야한다면 적어도 마담 플레센이라도 돌아오게 해달라고 부탁했지만 이 역시 거절당했습니다.

— 아들을 낳은 캐롤라인 마틸다

덴마크에서 남편이 떠나는 것을 지켜봐야했던 캐롤라인 마틸다는 남편이 없는 동안 아들을 돌보면서 덴마크에서 여러 사람들과 교류를 시작했습니다. 하지만 이 기간 동안 왕비의 평판은 나빠지게 됩니다. 어려서부터 야외 활동을 좋아했던 캐롤라인 마틸다는 영국에서처럼 공개된 장소에서 산책을 했습니다. 하지만 당시 덴마크 상류층 여성들은 거리 같은 공개된 장소를 걸어 다니지 않았으며 반드시 마차를 타고 다녔습니다. 때문에 왕비가 관습을 무시하

고 산책을 하는 것 대해 많은 이들이 좋지 않게 봤습니다. 게다가 왕비가 여러 사람과 교류한 것에 대해서도 여러 가지 소문이 돌게 됩니다. 이런 상황들이 왕비의 평판을 떨어뜨리는 원인이었습니다.

슈트루엔제

덴마크에서 캐롤라인 마틸다가 외롭게 지내는 동안 남편인 크리스티안 7세는 전 유럽을 돌아다니면서 즐거운 생활을 했습니다. 제일 먼저 영국으로 갔는데 이곳에서도 덴마크에서와 마찬가지로 행동했고 이는 영국 왕실 가족들을 경악하게 만들었습니다. 사위를 만나본 아우구스테는 딸을 이런 남자에게 시집보냈다는 사실에 후회할 정도였다고 합니다.

1769년 1월 크리스티안 7세는 유럽 순방을 끝내고 덴마크로 돌아옵니다. 이 때 의사 한 명이 크리스티안 7세와 동행했습니다. 독일 출신의 요한 프리드리히 슈트루엔제라는 인물로, 크리스티안 7세가 여행 도중 건강이 나빠졌을 때 국왕의 의사로 고용된 사람이었습니다. 매우 똑똑하고 야심이 많았던 슈트루엔제에게는 사람을 사로잡는 무엇인가 있었기에, 늘 정신적으로 불안정했던 크리스티안 7세의 상태를 어느 정도 억제할 수 있었습니다. 그리고 이런 능력 덕분에 슈트루엔제는 크리스티안 7세가 덴마크로 돌아온 뒤 궁정의사로 일할 수 있었습니다.

캐롤라인 마틸다는 남편의 주변 사람들에 대해서 부정적 견해를 가지고 있었습니다. 국왕 주변의 귀족들이 국왕의 방종한 행동을 부추긴다고 생각했기 때문에 처음 슈트루엔제를 만났을 때 당연히 그를 경계했으며 그에게 호의적이지 않았습니다. 하지만 슈트루엔제는 국왕을 자신의 사람으로 만들었던 것처럼 캐롤라인 마틸다도 자신의 사람으로 만들게 됩니다. 캐롤라인 마틸다는 곧 슈트루엔제에게 호의적으로 바뀌었으며, 그의 조언을 듣게 됩니다.

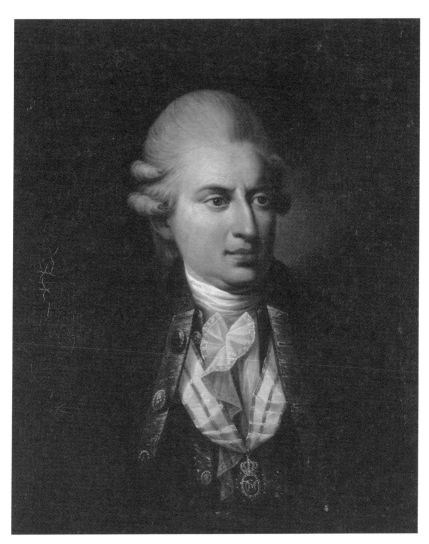

— 슈트루엔제

슈트루엔제는 궁정에서 살아남기 위해서는 자신을 지원해줄 사람이 필요하다는 것을 알고 있었습니다. 국왕 주변의 사람들은 자신을 어느 정도는 용인할 테지만 국왕에 대한 영향력이 너무 커지면 자신을 내칠 것이라는 것을 명확히 알고 있었습니다. 그래서 자신의 배경이 되어줄 사람으로 왕비인 캐롤라인 마틸다를 선택했던 것입니다. 왕비가 그의 배경이 되면 궁정에서 지위를 확고히 하는 데에 도움이 될 뿐만 아니라, 더 나아가서 왕비를 방패막으로 쓸 수도 있었습니다. 만약 그를 공격하면 결국 왕비를 공격하는 것이 될 수도 있기 때문입니다.

캐롤라인 마틸다가 슈트루엔제에게 빠져들게 된 것은 일단 그의 개인적 매력이 한몫했을 것입니다. 처음 만났을 때 30대였던 슈트루엔제는 아직 20살도 되지 않은 캐롤라인 마틸다에게 궁정에서 살아남기 위한 조언을 해줬습니다. 덴마크에서 고립감을 느끼고 있던 어린 왕비는 이런 실질적인 조언을 해주는 사람을 조금씩 다른 눈으로 보게 되었고 그에게 점차 의존하게 됩니다. 슈트루엔제는 왕비에게 국왕과 사이좋게 지내라고 충고했습니다. 국왕의 여러 행동을 단순히 방종한 행동으로 치부하거나 나쁘게만 보지 말라는 것이었습니다. 그래서 캐롤라인 마틸다는 남편을 위해서 이전과는 다른 행동을 합니다. 이를테면 남편을 즐겁게 해주기 위해서 남장을 하고 승마를 하기도 했습니다. 당시 덴마크 사회에서 여성이 남성의 옷을 입고 다니는 것은 도덕적으로 용납하지 못할 일이었기에 모두가 경악할 만한 일이기도 했습니다.

크리스티안 7세는 아내가 이전과 달리 자신을 비난하지 않고 도리어 자신에게 상냥하게 대해줬으며 자신이 원하는 행동까지 하자 아내에 대한 마음을 바꾸게 됩니다. 한편 국왕의 주변 친구들은 여전히 왕비를 경계하고 있었는데, 국왕의 바뀐 모습에 불안감을 느끼게 됩니다. 캐롤라인 마틸다는 남편인 국왕과 잘 지내면서, 남편이 자신에게 더 많은 권한을 주는 것에 만족했으며 이런 조언을 했던 슈트루엔제를 더욱더 신뢰하게 됩니다.

— 남장을 한 캐롤라인 마틸다

국왕은 물론 왕비마저도 슈트루엔제를 신뢰하게 되자 국왕의 다른 측근들은 그를 경계하기 시작합니다. 슈트루엔제는 국왕과 왕비를 자신의 편으로 끌어들였습니다. 하지만 그는 편 만들기만 잘한 게 아니라 스스로 능력을 입증했습니다. 슈트루엔제는 캐롤라인 마틸다의 아들이자 후계자인 프레데릭에게 종두를 시행했는데, 종두의 성공은 슈트루엔제가 궁정에서 입지를 강화하는 중요한 사건이었습니다.

　국왕과 왕비의 신뢰를 얻은 슈트루엔제는 이제 자신의 위협이 되는 국왕의 측근들을 한 명씩 몰아냅니다. 처음에는 왕비의 미움을 받던 인물들부터 시작합니다. 왕비는 슈트루엔제를 지지했으며 이제 왕비에게 의지하는 국왕은 왕비의 뜻을 그대로 승인해줬습니다. 그리고 점차 슈트루엔제는 자신이 권력을 장악하는데 걸림돌이 되는 인물들을 제거했습니다. 하지만 슈트루엔제의 영향력이 점점 커져가면서 덴마크 내에서 왕비에 대한 평판은 점차 나빠지게 됩니다. 슈트루엔제는 점차 기존 권력자들을 숙청해나갔으며 당연히 슈트루엔제의 배경이 되어준 왕비에 대한 기존 권력자들의 반감은 커졌습니다. 그리고 이것은 왕비와 슈트루엔제의 관계가 심상치 않다는 소문이 퍼져나가는 원인이 되었습니다.

　슈트루엔제가 덴마크에서 권력을 잡은 일은 덴마크 내정뿐만 아니라 외교적으로도 문제가 됐습니다. 덴마크 내 영국 외교관들은 슈트루엔제의 부상과 왕비의 추문에 대해서 매우 심각하게 생각했고, 캐롤라인 마틸다의 오빠인 조지 3세 역시 이런 덴마크 상황에 대해 걱정했습니다. 영국에서는 캐롤라인 마틸다에게 경고를 해야 한다고 생각했으며, 결국 어머니인 아우구스테가 나서게 됩니다. 결혼 후 영국을 떠난 적이 없었던 아우구스테는 1770년 큰딸을 만나러 간다는 이유로 유럽 대륙으로 떠났습니다만, 실은 막내딸인 덴마크 왕비를 만나 슈트루엔제를 멀리하라는 충고를 하려한 것이었습니다. 하지만 이제 캐롤라인 마틸다는 어머니의 말보다 슈트루엔제의 말을 더 따랐습니다. 심지

— 크리스티안 7세와 캐롤라인 마틸다, 그리고 슈트루엔제

어는 어머니를 바로 만나러 가지 않을 정도였습니다. 어머니와 만난 캐롤라인 마틸다는 어머니의 충고에 화를 내면서 어머니와 말다툼을 했다고 합니다. 아

우구스테는 딸의 행동에 충격을 받았을 뿐만 아니라 더 이상 관여할 수 없다는 사실에 힘들어했습니다. 이후 영국 쪽에서는 꾸준히 사람들을 보내서 캐롤라인 마틸다를 설득하려했지만 아무 소용이 없었습니다.

1770년 후반으로 가면서 점점 더 많은 궁정조신들이 해임당하게 됩니다. 여기에는 이전의 권력자들을 비롯한 중요한 인물들도 포함되어 있었는데, 슈트루엔제가 이들을 해임했으며 왕비는 그를 지원했습니다. 1771년이 되면서 이제 권력은 거의 슈트루엔제의 손에 넘어가게 되었고 당연히 이에 대해서 반발하는 사람들이 생겨납니다. 외국인인 슈트레엔제가 급진적인 정책을 펴는 것은 당연히 보수적인 사람들의 반감을 불러왔습니다. 특히 국왕의 계모였던 율리아네 마리와 그녀의 아들인 프레데릭 왕자는 이런 반감을 가진 사람들의 중심에 있었습니다. 하지만 덴마크에서는 국왕의 명령이 절대적이었으며, 국왕이 왕비를 지지하고 있는 한 어떤 행동도 할 수가 없었습니다.

이렇게 정치적으로 복잡한 상황에서 1771년 7월 캐롤라인 마틸다는 둘째 아이인 딸 루이세를 낳았습니다. 이 아이가 태어났을 때 슈트루엔제와 왕비에 대한 반감이 점차 심해지고 있었기에 정적들은 아이가 국왕의 아이가 아니라 슈트루엔제의 딸이라는 소문을 퍼트렸습니다. 물론 국왕인 크리스티안 7세는 루이세를 자신의 정식 딸로 인정했었습니다.

슈트루엔제는 덴마크의 많은 정책들을 바꿨는데 여기에는 외교 관계도 포함되어 있었습니다. 특히 러시아와의 관계가 악화되었는데 당시 러시아의 통치자였던 예카테리나 2세는 캐롤라인 마틸다와 슈트루엔제에 대해서 매우 시니컬하게 이야기했습니다. 사실 예카테리나 2세는 캐롤라인 마틸다보다 더해서 자신의 연인과 공모해서 남편을 죽이고 스스로 제위에 오른 여성이었습니다. 하지만 여제가 보기에 캐롤라인 마틸다는 그저 슈트루엔제의 도구로 이용되고 있을 뿐이었으며 또한 러시아의 이익에 반하는 행동을 하는 덴마크에 대해 호의적으로 반응할 수는 없었을 것입니다.

— 딸 덴마크의 루이세

슈트루엔제가 점차 더 막강한 권력을 휘두르기 시작하면서 반감 역시 더 커지게 됩니다. 그리고 그에 대한 반감은 당연히 그를 지지하는 왕비에 대한 반감으로 이어졌습니다. 슈트레엔제나 그의 주변 사람들 역시 정치적으로 자신들의 입지가 불안정해지고 있다는 것을 잘 알고 있었습니다. 하지만 그들에게 국왕이 있고 국왕이 명령서에 서명만 해준다면 덴마크에서는 모든 것을 할 수 있었습니다. 왕비에게 점점 더 의존하게 된 국왕은 당연히 왕비 곁에 있을 것이며 왕비는 슈트루엔제 곁에 있을 것이기에 권력을 유지할 수 있을 것이라 여겼습니다. 하지만 상황은 이들이 원하는 대로 흘러가지 않습니다.

몰락

1772년 1월 국왕과 왕비 그리고 슈트루엔제 등은 이전에 머물렀던 여름 궁전을 떠나서 수도 코펜하겐으로 돌아옵니다. 그리고 궁정이 코펜하겐으로 돌아온 것을 기념해서 1월 16일 가장무도회를 열게 됩니다. 국왕은 일찍 돌아가 쉬었지만 다른 이들은 즐겁게 가장무도회를 즐겼습니다. 물론 국왕의 계모였던 율리아네 마리는 여기에 불참했으며, 크리스티안 7세의 동생인 프레데릭은 늦게 와 캐롤라인 마틸다는 시동생을 불쾌하게 여겼습니다.

가장무도회가 끝난 뒤 모두가 잠자리에 들자, 율리아네 마리와 프레데릭 그리고 다른 음모자들은 군대를 동원해서 슈트루엔제와 왕비 그리고 주변 인물들을 체포하게 됩니다. 사실 군대를 움직일 수 있는 사람은 오직 국왕밖에 없었지만, 슈트루엔제에 대한 불만이 너무나 컸기에 불법임을 알고도 장교들이 율리아네 마리의 명령을 수행했습니다. 모두를 체포한 뒤 율리아네 마리는 의붓아들인 크리스티안 7세를 자신의 손안에 넣게 됩니다. 이미 다른 이들의 꼭두각시 노릇을 하고 있던 국왕은 이제 율리아네 마리의 손에 넘어갔으며 이제 율리아네 마리의 꼭두각시 노릇을 하게 됩니다.

캐롤라인 마틸다는 체포된 뒤 어린 딸 루이세와 함께 크론보르 성에 감금됩니다. 이곳에서 왕비는 매우 비참한 대우를 받았는데 아직 왕비였음에도 추운 겨울에 따뜻하게 지낼만한 옷조차 없었습니다. 슈트루엔제의 몰락을 위해서는 캐롤라인 마틸다도 함께 실각시켜야 했는데 가장 좋은 방법은 둘이 불륜을 저질렀다는 것을 밝히는 것이었습니다. 영국 공주로 태어난 캐롤라인 마틸다는 이런 오명을 받을 수 없었으며 당연히 처음에는 이에 대해 단호하게 부정

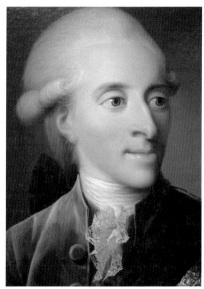

— 율리아네 마리와 크리스티안 7세의 이복동생 덴마크의 프레데릭

했습니다. 하지만 상황은 슈트루엔제 쪽에서 바뀌게 됩니다. 슈트루엔제가 먼저 자신의 모든 죄를 시인했고, 슈트루엔제가 시인했다는 사실에 캐롤라인 마틸다 역시 부정을 인정한 것입니다.

캐롤라인 마틸다가 부정을 시인하면서 캐롤라인 마틸다의 오빠인 조지 3세는 동생에게 도움 주기를 꺼리게 되었습니다. 게다가 암으로 죽어가던 캐롤라인 마틸다의 어머니는 막내딸이 부정을 저질렀다는 소식에 큰 충격을 받고, 결국 딸이 체포된 뒤 한 달도 지나지 않아 사망했습니다. 어머니를 사랑했던 조지 3세는 이런 식으로 어머니의 죽음까지 앞당긴 동생을 못마땅하게 생각했으며 더욱더 덴마크 정치 상황에 개입하길 꺼리게 됩니다.

다행히 캐롤라인 마틸다의 편이 없었던 것은 아니었습니다. 덴마크에 파견되어있던 영국 외교관 로버트 머레이 키스 경은 지속적으로 덴마크 왕비에 대한 정보를 영국에 보고하고 있었습니다. 그리고 왕비가 체포되었다는 소식에 서둘러 왕비를 구하려 했습니다. 왕비가 부당한 대우를 당하고 있다고 항의했으며 이후 왕비의 부정이 알려졌을 때도 왕비를 구하려고 노력했다고 합니다. 하지만 부정을 인정한 캐롤라인 마틸다의 상황은 점차 나빠지고 있었습니다. 게다가 오빠인 조지 3세가 이 문제에 개입하려하지 않은 것이 왕비의 입지를 더욱더 약화시켰습니다. 결국 캐롤라인 마틸다는 부정을 이유로 기소되었으며, 1772년 4월 남편인 크리스티안 7세와 이혼하라는 결정이 내려졌습니다. 슈트루엔제와 그의 동료들은 처형당하게 됩니다.

이혼 후 캐롤라인 마틸다는 이제 덴마크의 왕비가 아니었습니다. 하지만 그녀는 영국의 공주로 태어났으며 영국 공주가 외국에서 난처한 상황에 처해있는 것을 영국이 모른 체 하는 것은 말이 되지 않았습니다. 특히 키스 경은 여전히 캐롤라인 마틸다를 구하기 위해서 노력했으며, 조지 3세 역시 결국 동생을 위해서 개입하게 됩니다. 강력한 영국이 개입하자 덴마크에서는 캐롤라인 마

틸다에 대해서 많은 부분을 양보합니다. 캐롤라인 마틸다가 평화롭게 덴마크를 떠나는 것을 허락했으며 심지어 '왕비'라는 칭호를 그대로 쓰는 것도 허용했습니다. 또한 슈트루엔제의 딸이라는 소문이 파다했던 딸 루이세 역시 덴마크의 공주로 인정하고 잘 키우겠다는 약속도 했습니다.

첼레에서

캐롤라인 마틸다는 1772년 5월 3일 영국 전함을 타고 덴마크를 떠나게 됩니다. 그녀는 고향 영국으로 가고 싶어 했지만, 정치적인 문제 때문에 영국으로 갈 수는 없었습니다. 조지 3세는 유럽 대륙 내 영지였던 하노버 선제후령으로 동생을 보냈습니다. 캐롤라인 마틸다는 처음에는 뤼네부르크로 가려했지만, 뤼네부르크는 덴마크에서 너무 가까웠기에 결국 뤼네부르크 공령의 이전 수도였던 첼레로 가게 됩니다. 첼레는 당시에는 그리 정치적으로 중요하지 않은 작은 마을로 스캔들로 이혼을 한 전 덴마크 왕비가 조용히 살기에 충분한 곳이었습니다. 게다가 첼레에는 캐롤라인 마틸다의 고조부 중 한 명인 첼레 공작이 지은 화려한 성이 있었기 때문에 이곳에서 머물게 되었습니다.

캐롤라인 마틸다는 이전의 자신의 삶을 많이 후회했다고 합니다. 자신에게 충고했던 많은 이들의 말을 듣지 않은 것을 후회했고, 특히 어머니의 죽음에 많이 후회했습니다. 모녀간에 마지막으로 만났을 때 둘은 서로 다툼을 했었습니다. 어머니가 자신을 위해서 충고한 것을 그런 식으로 받아들였던 것에 대해서 캐롤라인 마틸다는 너무나 후회했습니다.

첼레에서 캐롤라인 마틸다는 이전에 자신이 의지했던 마담 플레센을 다시 만날 수 있었습니다. 또 많은 친척들이 캐롤라인 마틸다를 방문했습니다. 이것은 많은 친척들이 그녀가 무고하다고 믿는다는 의미였으며 캐롤라인 마틸다에게 용기를 주는 일이기도 했습니다. 방문한 친척 중 가장 중요한 사람들은

언니와 형부였는데, 특히 형부는 캐롤라인 마틸다를 실각시킨 시어머니 율리아네 마리의 조카이기도 했기에 더욱더 의미가 있었을 것입니다.

첼레에서 캐롤라인 마틸다는 자선사업이나 문화사업에 집중하면서 살았습니다. 극장을 후원했지만, 우울한 삶을 살았던 그녀는 비극이 아니라 희극만을 무대에 올리도록 했다고 합니다. 또 도서관이나 고아원 같은 곳을 후원하면서 지역 사람들을 위해서 많은 일들을 했습니다. 이 때문에 첼레 사람들은 캐롤라인 마틸다를 매우 좋게 봤습니다. 캐롤라인 마틸다는 덴마크에 두고 온 아이들을 그리워했으며, 이 때문에 부모를 잃은 아이들에 대해서 더욱더 관심을 가졌던 것 같습니다. 아이들이 자라서 자신과 다시 만날 수 있길 기다렸을 수도 있겠습니다. 하지만 이런 일은 일어나지 않았습니다.

캐롤라인 마틸다는 덴마크를 떠난 지 3년만인 1775년 5월 10일 성홍열로 사망했습니다.

캐롤라인 마틸다의 부정에 대해서는 여러 가지 말이 있습니다. 특히 슈트루엔제는 물론 그녀 역시 부정을 시인하는 자백을 했기에 둘의 부정이 사실이라는 의견이 강합니다. 하지만 캐롤라인 마틸다는 죽기 전 오빠인 조지 3세에게 편지를 보냈으며 거기에는 자신을 절대 부정을 저지르지 않았다고 이야기하고 있습니다. 보통 죽기 전에 보내는 이런 편지는 진실로 받아들여지는 경향이 있으며 이 때문에 캐롤라인 마틸다가 정치적 음모의 희생양이라는 의견도 있습니다.

캐롤라인 마틸다와 슈트루엔제의 관계는 사실 애매한 면이 있습니다. 캐롤라인 마틸다는 처음에는 자신이 부정을 저지르지 않았다고 주장했었지만 슈트루엔제의 자백을 하자 그녀 역시 자백을 했습니다. 이것은 슈트루엔제를 살리기 위한 선택이었다고 볼 수도 있습니다. 만약 캐롤라인 마틸다가 계속 부

정을 시인하지 않는다면 슈트루엔제는 왕비를 모함하고 모욕했다고 처형당할 것이 분명했었습니다. 하지만 그녀가 부정을 시인한다면 적어도 슈트루엔제를 살릴 수 있는 기회가 있을 수도 있었습니다. 반면 자신의 명예를 버릴 정도로 슈트루엔제의 목숨을 소중히 여긴 것은 역시 캐롤라인 마틸다가 그에게 마음이 있었기 때문이라고 추정할 수도 있습니다. 하지만 그 마음이 단순한 연애 감정이라기 보다는 자신의 삶을 완전히 바꿔놓고 세상을 다르게 보게 한 사람에 대한 동경이나 존경이 포함되었을 것입니다.

캐롤라인 마틸다가 슈트루엔제와 정말 불륜을 저질렀는지는 정확히는 알 수 없습니다. 하지만 많은 이들이 캐롤라인 마틸다의 결백을 믿었고 믿고 싶어 했습니다. 그중에 오빠인 조지 3세도 있었을 것이며 또 성장해서 율리아네 마리에게서 아버지를 되찾고 권력을 장악한 아들 프레데릭 6세도 있을 것이며 또 평생 쑥덕거림을 듣고 살았던 딸 루이세도 있을 것입니다. 결국 캐롤라인 마틸다가 죽기 전에 보낸 편지는 어쩌면 캐롤라인 마틸다의 결백을 믿고 싶어 했던 모든 이들의 바람을 이루어준 것일 듯합니다.

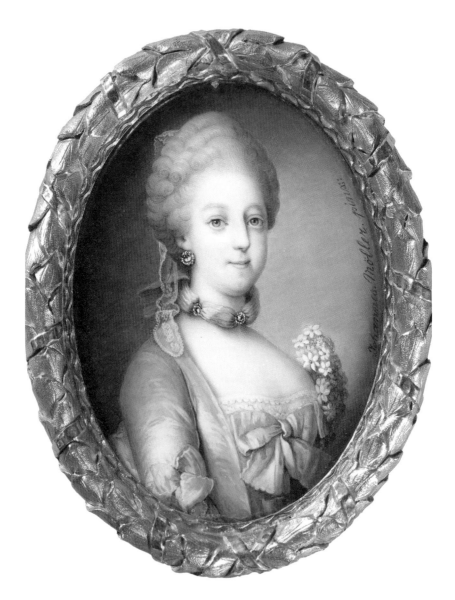

<Caroline Matilda of Great Britain, Queen of Denmark>
Johannes Heinrich Ludwig Möller, 1848, Royal Collection

CHAPTER 06

브라운슈바이크-볼펜뷔텔의
아우구스테

Auguste Karoline of Brunswick-Wolfenbüttel;

3 December 1764 – 27 September 1788
Prinzessin Auguste Karoline Friederike Luise von Braunschweig-Wolfenbüttel;

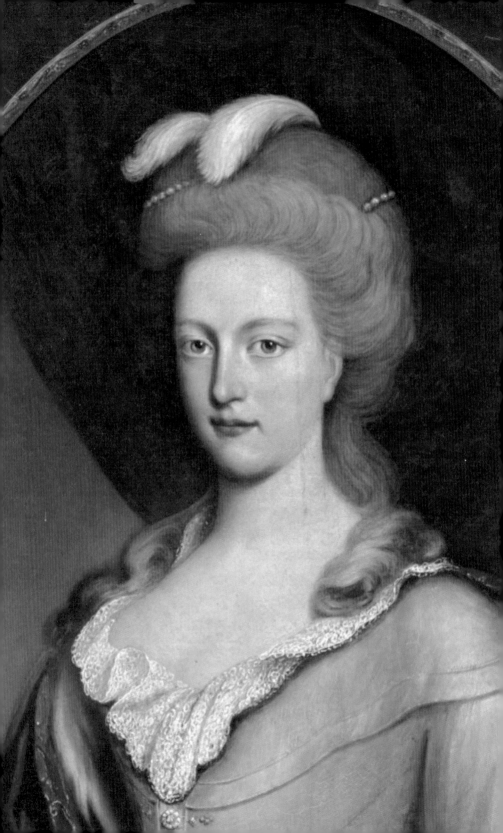

Auguste Karoline of Brunswick-Wolfenbüttel;

3 December 1764 – 27 September 1788
Prinzessin Auguste Karoline Friederike Luise von Braunschweig-Wolfenbüttel;

불행한 가족

첼레의 조피 도로테아의 후손들 중, 불운한 결혼 생활을 한 여성들은 수없이 많이 있습니다. 하지만 그중 제일 불행했던 여성은 브라운슈바이크-볼펜뷔텔의 아우구스테가 아닐까합니다. 프로이센 왕위계승자와 결혼했다가 이혼한 브라운슈바이크-볼펜뷔텔의 엘리자베트 크리스티네는 아우구스테의 고모였으며, 덴마크 왕비로 불륜을 이유로 이혼당한 영국의 캐롤라인 마틸다는 아우구스테의 이모였습니다. 하지만 친척들의 불운은 마치 아우구스테의 불행한 결혼 생활의 전조 정도로 여겨질 정도입니다. 아우구스테는 고모나 이모와 비교조차 어려울 만큼 불운한 결혼 생활을 했습니다.

브라운슈바이크-볼펜뷔텔의 아우구스테는 브라운슈바이크-볼펜뷔텔의 공작 카를 빌헬름 페르디난트와 영국의 오거스타의 첫 번째 딸로 태어났습니다.

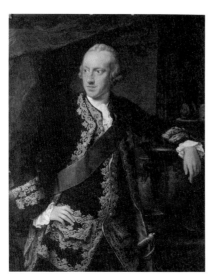
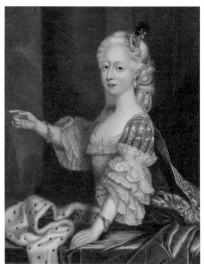

— 아버지 브라운슈바이크-볼펜뷔텔의 카를 빌헬름
페르디난트　　　　　　　　　　　— 어머니 영국의 오거스타

　　브라운슈바이크-볼펜뷔텔의 카를 빌헬름 페르디난트는 브라운슈바이크-볼
펜뷔텔 공작 카를 1세의 장남이자 후계자로 어머니는 프로이센의 공주였던 필
리피네 샤를로테입니다. 프로이센 왕가는 브라운슈바이크-볼펜뷔텔 가문과
의 동맹을 위해 통혼 관계를 유지하고 있었는데, 그래서 프리드리히 2세는 브
라운슈바이크-볼펜뷔텔 공작의 딸과 결혼했으며, 브라운슈바이크-볼펜뷔텔
공작의 후계자였던 카를 역시 프리드리히 2세의 여동생과 결혼했던 것입니

다. 특히 공작 카를 1세는 프로이센군에 복무하면서 프로이센과 매제이자 처남이었던 프리드리히 2세에게 충성을 다했습니다. 그리고 카를 1세의 아들들 역시 프로이센군에서 복무 했으며 특히 장남인 카를 빌헬름 페르디난트는 7년 전쟁 당시 큰 공을 세우기도 했습니다.

영국의 오거스타는 조지 2세의 장남이자 웨일스 공이었던 프레드릭과 그의 아내인 작센-고타의 아우구스테의 장녀로 태어났습니다. 오거스타의 아버지인 프레드릭은 영국의 왕위계승자로 웨일스 공 칭호를 얻었습니다만 조지 2세보다 먼저 사망했습니다. 아버지가 사망했을 때 오거스타는 14살 정도였습니다. 남편이 죽은 뒤 오거스타의 어머니는 공식적인 자리에는 최소한으로만 나섰으며 자녀들을 공식적인 자리에 데리고 오지 않았습니다. 웨일스 공비는 엄격한 어머니였으며 특히 남편이 죽은 뒤 자녀들을 매우 엄격하게 교육했습니다. 하지만 오거스타는 장녀로 거의 성인이 다 된 나이였고, 그런 그녀가 공식적인 자리에 나오는 것은 당연한 일이 됩니다. 1760년 할아버지가 죽고 남동생인 조지 3세가 즉위하면서 오거스타는 본격적으로 궁정 생활을 하게 됩니다. 오거스타는 정치에도 매우 큰 관심이 있었는데, 엄격한 아우구스테는 딸이 정치적 문제에 개입하려는 것을 걱정했습니다. 특히 조지 3세가 결혼한 뒤 오거스타와 조지 3세의 아내인 샬럿 왕비가 미묘한 관계가 되면서 걱정은 더욱더 커져 드디어는 딸의 남편감을 찾게 됩니다.

사실 오거스타의 할아버지였던 조지 2세가 살아있었을 때 이미 브라운슈바이크-볼펜뷔텔 공작 카를 1세의 후계자인 카를과 오거스타의 혼담이 오갔었습니다. 조지 2세는 오거스타와 그의 동생인 조지를 브라운슈바이크-볼펜뷔텔 공작의 자녀인 카를과 카롤리네와 결혼시키려 했었습니다. 조지 2세는 브라운슈바이크-볼펜뷔텔 공작부인이었던 필리피네 샤를로테의 외삼촌이었고, 또 브라운슈바이크-볼펜뷔텔은 하노버와 가까이 있었기에 혼담을 통한 동맹을 추진했던 것입니다. 하지만 오거스타의 어머니는 브라운슈바이크-볼펜뷔

텔 가문을 좋아하지 않았기에 이 혼담을 반대했었고, 어머니의 영향력 아래 있던 조지 역시 카롤리네와의 결혼을 거부하게 됩니다. 조지 2세는 브라운슈바이크-볼펜뷔텔의 카롤리네를 만나기까지 했고 그녀에게 호감을 느꼈다고 합니다만 결혼할 당사자인 조지 3세가 혼담을 거부했기에 별 소용이 없었습니다. 이렇게 두 가문의 혼담은 흐지부지 되었습니다. 그러나 조지 3세가 즉위한 뒤 정치적 상황이 바뀌게 되자, 오거스타의 어머니는 사윗감으로 이전에 반대했던 브라운슈바이크-볼펜뷔텔의 카를을 떠올린 것입니다.

7년 전쟁 동안 프로이센은 영국과 동맹을 맺었으며 자연스럽게 브라운슈바이크-볼펜뷔텔의 카를 역시 영국의 군인들과 함께 전쟁에 참전했었습니다. 프랑스가 하노버를 공격했을 때 조지 3세의 숙부인 컴벌랜드 공작이 전투에 패했고, 결국 프랑스와 협정을 체결해야만 했습니다. 이후 하노버를 되찾는데 큰 역할을 한 것이 바로 브라운슈바이크-볼펜뷔텔 공작 가문 사람들입니다. 이것이 브라운슈바이크-볼펜뷔텔의 카를이 영국 공주인 오거스타와 결혼하는데 큰 도움이 되었습니다. 영국 사람들은 전쟁 영웅이었던 카를에 호의적이었으며, 이것은 여전히 딸을 카를에게 시집보내는 것을 망설이던 아우구스테의 결정에 영향을 미쳤을 것입니다. 결국 1764년 1월 26일 영국에서 브라운슈바이크-볼펜뷔텔의 카를과 영국의 오거스타가 결혼했습니다.

오거스타와 카를의 결혼은 정치적·경제적 목적이 강했습니다. 오거스타는 영국의 정치 상황 때문에 외국 왕족과 결혼해서 영국을 떠나야했습니다. 카를은 거의 파산 지경이었던 공작령의 경제 상황 때문에 지참금을 많이 가져올 수 있는 신부가 필요했습니다. 사실 오거스타는 결혼할 때 잘생긴 외모에 군인으로 뛰어난 인물이었던 카를에게 호감을 느끼게 됩니다. 영웅적인 군인이 자신의 왕자님이 되는 것에 행복감을 느꼈을 수도 있습니다. 하지만 이런 행복감은 오래가지 못했습니다.

기본적으로 오거스타와 카를은 성격이 매우 달랐습니다. 카를은 어머니인 프로이센 공주처럼 격식을 차리는 것을 중요하게 생각했습니다. 게다가 늘 군대에 집중했으며 군인으로서 늘 공식적인 자리에 참석하는 것을 중요하게 여겼습니다. 하지만 오거스타는 어린 시절 궁정에서 떨어져 지냈었고 이 때문에 격식을 차리는 것을 그다지 좋아하지 않았으며, 좀 더 개인적인 삶을 선호했습니다. 게다가 오거스타의 어머니는 궁정에 있는 시아버지의 정부들을 싫어해 자녀들이 이들과 만나지 못하게 하려고 궁정에 데려가지 않을 정도였었습니다. 어머니의 영향을 받은 오거스타 역시 정부들에 대해 매우 부정적이었을 것입니다.

하지만 당시 독일에서는 남성 왕족들이 정부들을 두는 것이 일상이었습니다. 오거스타의 시어머니 역시 남편이 정부를 두고 또 다른 여성들에게 한눈파는 것은 눈감아 주고 살았고 덕분에 결혼 생활이 원만했다고 알려져 있을 정도였습니다. 오거스타의 남편인 카를 역시 결혼 후 얼마 지나지 않아서 이탈리아 출신의 한 여성을 정부로 얻었고 그녀와의 사이에서 아들도 얻었습니다. 오거스타는 남편이 대놓고 정부를 얻고 아들까지 얻은 것에 매우 큰 좌절감을 느끼게 됩니다. 게다가 카를은 프로이센 궁정에서 만난 아름다운 루이제 폰 헤르테펠트와도 평생 관계를 맺었는데 오거스타는 루이제의 존재를 알아채고는 매우 화를 냈습니다. 특히 시집 식구들에게 더 화를 냈는데 루이제를 남편에게 소개해준 사람이 남편의 고모인 프로이센의 왕비였으며, 오거스타의 시누이는 루이제와 교류하면서 매우 친한 사이였기 때문입니다. 오거스타는 이런 상황에 대해 남편은 물론 시집식구들마저 자신을 무시한다고 여겼을 것입니다. 오거스타가 여자 문제로 화를 내자 카를은 아내를 달래면서 루이제와 잠시 헤어지는 척했지만, 평생 루이제와의 관계를 유지했습니다. 그리고 이런 남편을 보면서 오거스타는 결혼 생활에 회의적이 되어갑니다.

사실 카를 역시 오거스타와의 결혼 생활에 점점 회의적이 되어갔습니다. 가

장 큰 원인은 자녀들 문제였습니다. 카를과 오거스타 사이에서는 네 명의 아들과 세 명의 딸이 태어났습니다. 그중 막내인 딸 아말리만 어린 시절 사망했고 나머지 여섯 명의 아이가 성인으로 성장했는데 네 명의 아들 중 세 명이 정신적 육체적인 장애를 가지고 있었습니다. 강인한 군인이었던 카를은 아들들이 자신의 기준에 맞지 않는 것을 받아들이기 힘들어했습니다. 그는 아들들의 문제에 대해 '정략결혼의 폐해'라고 생각했었다고 합니다. 막내아들인 프리드리히 빌헬름은 장애를 가지고 있지 않았지만 그래도 카를은 안심을 하지 못하고 프리드리히 빌헬름이 어릴 때는 물론 성인이 된 후에도 늘 그를 주시하면서 자신의 뜻과 어긋난 행동을 하지 못하도록 압력을 가할 정도였습니다.

아우구스테는 이런 부모의 첫 번째 아이였으며 어머니의 이름을 따서 아우구스테라고 불리게 되었습니다. 물론 아우구스테가 태어났을 때 부모는 아직 서로에게 실망하기 전이었습니다. 아우구스테의 부모는 당대 기준으로 보면 일찍 결혼한 편이 아니었으며 이 때문에 아버지인 카를은 후계자가 될 아들을 얻는 것이 급했었습니다. 그래서 결혼 직후 아내가 임신을 하자 모두들 아들을 기대했었다고 합니다. 하지만 태어난 아이는 딸인 아우구스테였습니다. 비록 가족들은 실망스러워했지만 첫아이가 금방 태어났기에 다른 아이들도 곧 태어날 것이라 생각했습니다.

아우구스테와 형제자매들은 당대 많은 왕가의 아이들처럼 고용인들의 손에 키워졌습니다. 당시에는 유모와 보모 그리고 가정교사들이 아이들을 돌보고 부모는 아이들의 교육을 관리 감독했는데 아버지는 아들들의 교육을 책임졌으며 딸들의 교육은 어머니의 책임으로 여겨졌었습니다. 아우구스테의 어머니는 딸들의 교육에 노력을 하긴 했지만 중요한 건 당시 브라운슈바이크-볼펜뷔텔 공작령의 재정 상황이 그리 좋지 않았다는 점입니다. 때문에 그다지 좋은 선생님을 구하지 못했습니다. 게다가 아버지인 카를은 딸들에게 너무나 관대했습니다. 아마 실망스러운 아들들과 달리 의지가 강한 딸들이 아버지의 마

음에 더 들었을 듯합니다. 하지만 이것은 딸들이 좀 더 제멋대로 행동하도록 만들었습니다. 결국 아우구스테나 그녀의 동생인 카롤리네는 '잘 교육받았다' 라는 평가를 받지 못하게 성장했습니다. 그리고 이것은 훗날 아우구스테의 남편이 아우구스테를 무시하는 원인 중 하나였을 것입니다.

멋진 왕자님

아우구스테가 13살이 되던 1777년에 들어, 유럽의 여러 왕가에서 신붓감으로 아우구스테에게 관심을 가지기 시작합니다. 13살은 어린 나이처럼 보이지만 정략결혼은 협상에 오랜 시간이 걸릴 수 있었기에 보통 어린 나이에 혼담이 시작되었습니다.

가문의 친척들에게 막강한 영향력을 행사하고 있었던 프로이센의 프리드리히 2세는 아우구스테와 스웨덴 국왕의 동생인 프레드릭 아돌프 왕자의 결혼을 추진했습니다. 프레드릭 아돌프는 프리드리히 2세의 조카였기에 아우구스테와는 오촌 관계였습니다. 당시 스웨덴의 국왕인 구스타브 3세는 아내인 덴마크의 소피 마그달레느와의 사이에 아이가 없었으며 후계자를 얻기 위해 동생들을 결혼시키려 했습니다. 외삼촌이었던 프리드리히 2세는 스웨덴에서의 영향력을 확보하기 위해 프레드릭 아돌프를 아우구스테와 결혼시키려 했던 것입니다. 물론 아우구스테의 아버지는 딸보다 14살이나 더 많았으며 수많은 애인이 있는 스웨덴 사촌을 사윗감으로서 그다지 좋게 보지 않았습니다.

러시아의 예카테리나 2세 역시 아우구스테의 혼담에 관심이 있었습니다. 여제는 자신의 보호아래 있던 친척인 홀슈타인-고토로프의 페테르를 아우구스테의 남편감으로 제안합니다. 하지만 그는 예카테리나 2세의 며느리 마리야 표도로브나의 여동생인 뷔르템베르크의 프레데리케와 혼담이 이미 진행되고 있었으며 여제는 이 사실을 몰랐던 것 같습니다.

이 두 번의 혼담 이후 아우구스테에게는 한동안 혼담이 들어오지 않습니다. 가장 큰 이유는 아우구스테가 너무 어렸기 때문입니다. 하지만 얼마 지나지 않아서 아우구스테에게도 그녀의 왕자님이 나타나게 됩니다.

1779년 8월 브라운슈바이크에 한 왕자님이 도착합니다. 그는 뷔르템베르크의 프리드리히라는 사람이었습니다. 그가 브라운슈바이크로 온 이유는 오직 한 가지, 바로 자신의 신붓감을 찾기 위해서였습니다. 문제는 그의 방문이 매우 갑작스러운 것이었기에 브라운슈바이크-볼펜뷔텔 공작 가문 사람들이 브라운슈바이크를 떠나서 여름 거주지로 가 있었다는 것입니다. 그래서 프리드리히가 도착했을 때 공작은 서둘러 브라운슈바이크로 돌아가 손님을 맞아야 했습니다.

갑작스러운 방문이었지만 프리드리히는 아우구스테의 아버지에게 매우 좋은 인상을 남겼습니다. 뛰어난 군인이자 교육을 잘 받은 인물로 확고한 의지와 결단력이 있는 프리드리히를 본 카를은 자신이 원하던 아들의 모습을 그에게서 보고 그를 매우 좋아하게 됩니다. 당연히 딸의 남편감으로도 괜찮다고 생각하게 되었습니다. 아우구스테의 어머니 역시 프리드리히를 나쁘지 않게 보았습니다. 오거스타는 동생인 조지 3세에게 아우구스테의 결혼을 축복해달라는 편지를 썼는데 이는 당시 조지 3세가 영국 왕족들이 결혼할 때 국왕의 허락을 받도록 하는 법을 통과시킨 상황이었기 때문입니다. 오거스타는 독일 왕족과 결혼했지만 자신이나 자녀들을 여전히 영국 왕실 가족의 일원으로 여겼기 때문에 편지를 보냈고, 물론 조지 3세는 당연히 이를 축복해줬습니다.

아우구스테의 남편이 될 뷔르템베르크의 프리드리히는 당시 기준으로 매우 괜찮은 남편감이었습니다. 신분은 아우구스테와 결혼할 만큼 높았으며, 아우구스테와 마찬가지로 프로이센 왕가와 친척 관계였습니다. 게다가 프로이센의 프리드리히 2세가 매우 좋아한 친척 중 한 명이기도 했습니다.

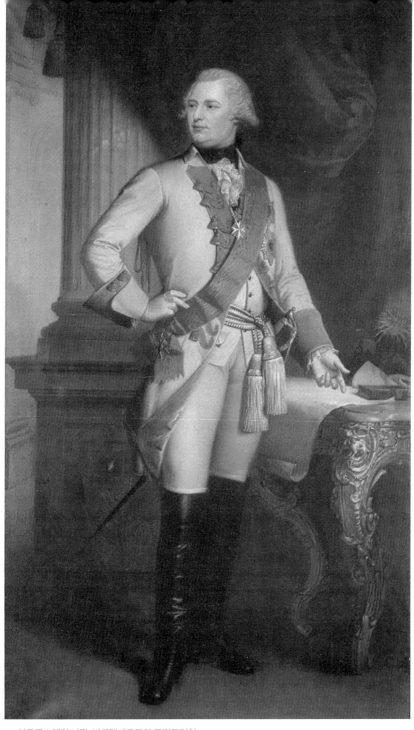

— 아우구스테의 남편, 뷔르템베르크의 프리드리히

뷔르템베르크의 프리드리히는 1754년 뷔르템베르크의 통치 공작이었던 카를 알렉산더의 손자로 태어났습니다. 프리드리히의 아버지인 프리드리히 오이겐은 위로 형이 둘이 있었으며 그가 공작령을 물려받을 기회는 거의 없었습니다. 때문에 스스로 운명을 개척해야 했던 그는 비슷한 처지의 많은 왕족들처럼 군인의 길로 가게 됩니다. 프리드리히 오이겐은 프로이센군에 들어가 프리드리히 2세의 휘하에서 복무했습니다. 그리고 프리드리히 2세의 조카 브란덴부르크-슈베트의 프레데리케 도로테아와 결혼했습니다. 둘 사이에서는 열두 명의 자녀가 태어났는데 그중 장남이 바로 아우구스테의 남편이 될 프리드리히였습니다.

프리드리히는 아버지처럼 군인의 길을 갔으며, 프로이센군에 들어가게 됩니다. 그는 특히 어머니의 외삼촌인 위대한 프리드리히 2세를 매우 숭배했는데 프리드리히 2세 역시 능력 있는 조카의 아들을 눈여겨봤습니다. 젊은 프리드리히는 곧 프리드리히 2세가 좋아하는 친척 중 한명이 되었으며 특히 포츠담에 있던 프리드리히 2세의 상수시 궁전에 자주 머물렀습니다. 프리드리히는 오래도록 미혼으로 지냈는데 특히 프리드리히 2세의 영향을 받아서 여성에 대해 그다지 신경 쓰지 않았다고 알려져 있으며 심지어 잘생긴 어린 시종과 지내는 것을 좋아했다는 이야기도 있습니다.

프리드리히가 결혼을 아예 생각하지 않은 것은 아니었습니다. 특히 1776년 그의 여동생인 조피 도로테아가 러시아의 황태자인 파벨 표트로비치 대공과 결혼하면서 프리드리히는 자신의 결혼에 대해 심각하게 고려하기 시작했습니다. 이전에는 군인으로 살며 어머니의 외삼촌인 프리드리히 2세의 호의에 기대고 있었습니다. 하지만 이제는 러시아라는 배경이 생겼으며 이것은 그가 자신의 앞날에 대해서 좀 더 진지하게 생각해보는 계기가 되었을 것입니다.

프리드리히가 결혼을 생각했을 때 바로 아우구스테를 떠올린 가장 큰 이유는 프리드리히 2세 때문입니다. 프리드리히 2세는 자기 자식은 없었지만 조

카를과 그 후손들에게 큰 영향력을 행사하며, 실제로 그 스스로도 친척들의 혼담에 신경을 쓰는 인물이었습니다. 이런 프리드리히 2세가 이전에 젊은 프리드리히에게 아우구스테를 신붓감으로 추천했었기 때문에 그를 열광적으로 따랐던 프리드리히는 아우구스테를 아내로 맞겠다는 생각을 했던 것입니다.

프리드리히는 교육을 잘 받았으며 비록 살이 좀 찌긴 했지만 괜찮은 외모에 능력이 있는 사람으로 알려져 있었습니다. 하지만 그는 성격에 문제가 좀 있었습니다. 매우 급하고 화를 잘 내서 외할아버지의 성격을 물려받았다는 이야기를 들었는데, 이런 성격은 폭력적이거나 아니면 화가 난 대상에게 매우 잔인하게 구는 모습으로 표출되기도 했습니다. 그 스스로도 평생 감정 기복이 너무 심했다고 이야기했는데 지금의 관점에서 보면 '양극성 장애'를 가졌을 것으로 추측할 수 있습니다. 이 성격이 결국 아우구스테의 삶을 비극으로 만드는 원인이 되었습니다만, 당대에는 그의 상태가 그다지 특별한 문제가 될 정도는 아니라고 여겼을 것입니다.

아우구스테가 남편이 될 남자의 성격을 아는 것은 먼 훗날의 일입니다. 때문에 결혼이 결정되자 아우구스테는 이제 결혼식만을 기다리게 됩니다. 하지만 결혼 준비 과정에서 여러 가지 일이 발생했습니다. 가장 큰 일은 아우구스테의 할아버지가 사망한 일이었습니다. 이미 노환으로 오래도록 병석에 누워있던 아우구스테의 할아버지는 아우구스테가 결혼하기 전 사망합니다. 게다가 프리드리히 2세의 계획에 따라 결혼식이 원래 예정보다 연기 되었으며, 또 시부모가 결혼식에 참석할 수 없게 되기까지 합니다. 하지만 이 모든 상황은 사실 아우구스테의 삶에서 그리 중요한 것은 아니었습니다. 아우구스테가 알지 못하는 사이 가장 중요한 일이 러시아에서부터 시작되고 있었습니다. 이 일은 훗날 아우구스테의 삶에 너무나 큰 영향을 미치게 되는 사건입니다만 당시에는 일이 그렇게 흘러갈 줄은 몰랐을 것입니다.

불안한 출발

프로이센의 프리드리히 2세와 러시아의 예카테리나 2세는 서로 다른 생각을 하고 있었습니다. 프리드리히 2세는 조카의 가족인 뷔르템베르크 공작 가문 사람들은 당연히 자기편이라고 생각했습니다. 또 조카의 딸이 러시아의 황태자비가 되었으니 러시아와 프로이센의 관계도 더 우호적으로 유지할 수 있을 것이라 여겼던 것 같습니다.

하지만 예카테리나 2세의 생각은 달랐습니다. 예카테리나 2세는 이제 편을 바꾸려 하고 있었습니다. 프리드리히 2세가 평생 적으로 생각했던 합스부르

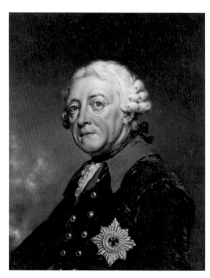
— 프로이센의 프리드리히 2세

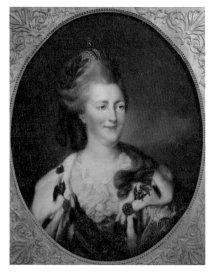
— 러시아의 예카테리나 2세

크 가문을 동맹으로 삼으려 했던 것입니다. 당시 동맹을 확고히 하는 가장 좋은 방법은 양국 통치 가문 간의 혼담이었습니다. 하지만 러시아에는 결혼시킬 사람이 없었습니다. 그래서 여제는 며느리의 동생인 뷔르템베르크의 엘리자베트를 황제 요제프 2세의 후계자가 될 프란츠 대공(후에 황제 프란츠 2세)과 결혼시켜 동맹을 확보하려 했습니다.

이 상황은 뷔르템베르크의 프리드리히나 그의 가족들에게는 매우 껄끄러운 일이었습니다. 프리드리히의 가족들은 모두 프리드리히 2세의 영향 아래 있는 사람들이었습니다. 프리드리히의 아버지는 부상으로 군에서 은퇴해야 했지만 프로이센 군인으로 복무했었고, 프리드리히 역시 프로이센군으로 복무하고 있었습니다. 게다가 프리드리히의 어머니는 프리드리히 2세의 조카이자 프로이센 왕가인 호엔촐레른 가문 출신이기도 했었습니다. 하지만 프리드리히의 여동생인 마리야 표도로브나는 러시아의 황태자비였습니다. 마리야 표도로브나는 시어머니인 여제의 뜻을 거부하기가 어려웠습니다. 그리고 또 집안에서 황후가 한 명 더 나온다는 것은 가문에 큰 이익이 되는 것이기도 했었습니다.

프리드리히 2세 입장에서는 러시아와 합스부르크 가문의 동맹은 7년 전쟁의 아픈 기억을 되살리는 일이었을 것입니다. 7년 전쟁 중 러시아의 옐리자베타 여제가 갑작스럽게 죽고 프로이센에 절대적으로 우호적이었던 표트르 3세가 즉위하지 않았다면 프리드리히 2세는 자신의 자리는 물론 목숨조차 지키기 힘들었을 것이기 때문입니다. 또한 이전에 겪었던 끔찍한 기억을 떠오르게 하는 오스트리아와 러시아 간의 동맹에 자신이 신뢰하던 조카 가족들이 연루되었다는 것은 견딜 수 없는 일이기도 했습니다.

이런 정치적 상황이 계속되는 동안 아우구스테와 프리드리히의 결혼식은 다가왔고 1780년 10월 15일 브라운슈바이크에서 결혼식을 올리게 됩니다. 신

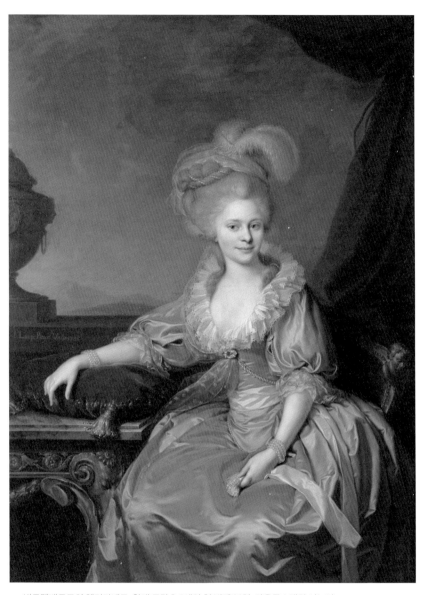

— 뷔르템베르크의 엘리자베트. 황제 프란츠 2세의 첫 번째 부인, 아우구스테의 시누이

혼부부는 매우 행복한 듯 보였습니다. 프리드리히는 어린 신부를 데리고 친척들을 방문하기로 했는데 여기에는 당연히 프리드리히 2세가 포함되어 있었습니다. 프리드리히의 장인인 브라운슈바이크-볼펜뷔텔의 카를 2세는 사위를 위해서 외삼촌인 프리드리히 2세에게 '사위가 러시아와 합스부르크 가문의 동맹 시도를 몰랐었다'는 편지를 썼으며 프리드리히는 이 편지를 가지고 프리드리히 2세를 만났습니다. 하지만 프리드리히 2세는 젊은 프리드리히는 물론 그의 가족들이 러시아와 공모했다는 의심을 떨쳐버릴 수 없었습니다. 프리드리히는 프리드리히 2세의 명령대로 자신의 부대가 있는 뤼벤으로 복귀해야했으며, 아우구스테는 남편을 따라서 뤼벤으로 갔습니다.

불행의 시작

비록 정치적 상황은 불안정했지만 갓 결혼한 아우구스테와 프리드리히는 행복한 결혼 생활을 즐기고 있었습니다. 그리고 아우구스테는 곧 임신을 합니다. 1781년 1월경 아우구스테가 임신했다는 사실을 알게 되자, 프리드리히는 너무나 기뻐했는데 아내가 임신 소식을 듣고 바로 자신의 유언장을 고쳐 태어날 아이에 대해서 언급할 정도였습니다.

하지만 신혼이 끝날 즈음 프리드리히는 아우구스테의 좋은 면만을 보지는 않게 됩니다. 아우구스테는 어렸으며 당연히 프리드리히가 바라는 것만큼 능숙하게 모든 일을 처리하지 못했습니다. 게다가 아우구스테는 남편에 비해 잘 교육 받지 못했고 이것 프리드리히가 아내의 행동을 더 지적하는 원인이었을 것입니다. 당대 가부장적 사회에서 아내의 행동은 남편의 명예와 관련된 것이었고, 그래서 남편이 아내의 행동에 간섭하는 것도 당연한 일로 받아들여졌습니다. 하지만 감정기복이 심했던 프리드리히는 지적에서 시작해 점차 아내에게 화를 내거나 폭력적인 행동을 하기 시작했습니다. 아우구스테의 시녀 중 한 명은 프리드리히가 술에 취해서 돌아와서는 남편을 기다리지 않고 이미 자러

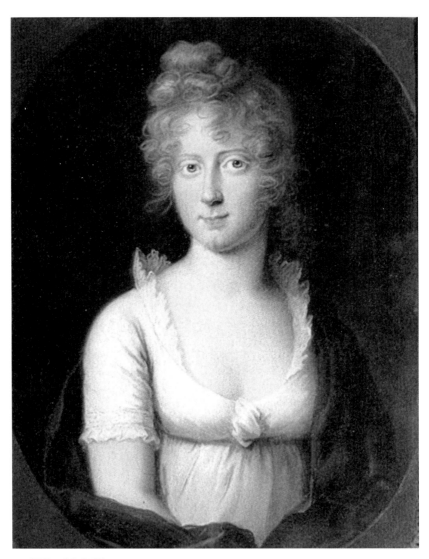

— 아우구스테의 초상화

간 아내를 찾아가 자신을 존경하지 않는다고 화를 내기도 했으며, 때로는 아우구스테가 울거나 심지어 비명을 지르기까지 했다고 증언했습니다. 결혼한 지 1년도 되지 않아서 아우구스테는 남편으로부터 학대를 경험하게 한 것입니다.

아직까지 어렸던 아우구스테는 이런 상황에 큰 충격을 받았으며, 아버지에게 편지를 써서 남편과 헤어지고 싶다고 했습니다. 그러나 아우구스테의 아버지는 '네 행동에 문제가 있어서 남편이 화를 낸 것'이라고 하면서 딸이 스스로의 행동부터 바꿔야한다고 이야기 했습니다. 이는 사실 아우구스테의 아버지 역시 당대의 평범한 남자였기에 보였을 반응으로, 상황이 얼마나 심각한지 알지 못하고 그저 어린 딸이 조그마한 다툼도 못 참는다고 생각하고 보낸 편지일 것입니다. 하지만 이 편지를 받은 아우구스테는 항상 자신의 처지를 이해해주고 도와줄 것이라고 믿었던 아버지에게서 버림받은 기분과 동시에 폭력적인 남편과 그저 살아가야 한다는 사실을 깨달았습니다.

도움을 받을 수 없다는 사실을 알게 되자 아우구스테는 이제 '매맞는 아내'의 전형적인 모습이 됩니다. 아버지의 말대로 남편이 자신을 학대하는 것은 자신에게 문제가 있기 때문이라고 생각했습니다. 또 아우구스테는 여전히 남편에 대해서 애정이 있었기에, 자신이 참고 지낸다면 언젠가는 남편이 바뀔 수 있을 것이라고 믿었던 것 같습니다. 이 때문에 후에 아우구스테의 아버지가 딸의 처지를 어느 정도 알게 되었을 때도 자신의 처지나 심정을 정확히 말하지 않았습니다.

프리드리히는 첫 아이가 태어날 때쯤 다시 헌신적인 남편의 모습을 보여주었습니다. 그는 아내가 예정일보다 일찍 아이를 낳게 되자 매우 걱정했으며 괜찮다는 의사에게 화를 냈습니다. 그리고 1781년 9월 27일 프리드리히와 아우구스테의 첫 아이인 아들이 태어났습니다. 후에 뷔르템베르크의 빌헬름 1세가 되는 이 아이는 '프리드리히 빌헬름 카를'이라는 이름으로 세례를 받았고 가

족들은 프리츠라는 애칭으로, 아우구스테는 프랑스식으로 기욤이라고 불렀습니다. 어린 프리츠의 탄생은 단순히 프리드리히의 기쁨만이 아니었습니다. 프리드리히에게는 두 명의 백부가 있었기에 그가 뷔르템베르크 공작령을 상속받을 가능성은 적었습니다. 하지만 프리드리히에게 아들이 태어난 시점에 백부들에게는 정식 후계자가 될 아들이 없었습니다. 결국 뷔르템베르크 공작령을 프리드리히와 그의 후손들이 상속받을 가능성이 커진 것입니다. 이 때문에 프리드리히는 물론 프리드리히의 부모도 새로 태어난 아이에 대해 더욱더 큰 기쁨과 자부심을 느꼈습니다.

아들이 태어나고 모두가 행복한 것처럼 보였지만, 프리드리히는 이 기쁨을 온전히 누릴 수는 없었습니다. 정치적 문제가 그의 앞날을 망치기 일보 직전이었기 때문입니다.

정치적 상황

러시아와 합스부르크 가문의 동맹에 대한 이야기는 점점 더 진행되었습니다. 프리드리히와 아우구스테의 아들이 태어나기 직전인 1781년 9월 18일 러시아 황태자 부부는 유럽 여행을 시작했습니다. 말은 평범한 유럽 여행이라고 했지만 사실 예카테리나 2세의 뜻에 따라 오스트리아와의 동맹을 위한 협상을 진행하기 위한 것이었습니다. 프리드리히는 여동생으로부터 이 여행에 대해 편지를 받고 오스트리아에서 대공 부부를 만나기로 했습니다. 하지만 프로이센의 프리드리히 2세는 이 소식을 듣고는 불쾌하게 생각합니다.

이에 대해 프리드리히의 장인인 브라운슈바이크-볼펜뷔텔 공작 카를 2세는 프리드리히 2세에게 사위가 러시아 대공 부부를 만나는 것은 프로이센에 이익이 될 것이라며 사위를 옹호했습니다.

프리드리히는 빈 궁정으로부터 공식적인 초청을 받았습니다. 러시아 황태자부부가 빈에 머물기로 되어 있었기 때문입니다. 하지만 프리드리히는 국왕의 승낙이 없었기에 빈으로 갈 수 없었고, 프리드리히 2세는 점점 더 젊은 프리드리히를 의심하게 됩니다. 이전에 프리드리히 2세는 이 조카 손자를 엄청나게 예뻐해 그의 측근으로 뒀습니다. 하지만 이제 프리드리히 2세에게 젊은 프리드리히는 자신을 배반하고 자신의 적과 함께하려는 인물로 밖에 보이지 않았습니다. 프리드리히 2세는 이제 대놓고 프리드리히의 지위를 흔들었습니다. 프리드리히의 부대에서 그의 명령을 성실히 수행한 인물들은 좌천당했으며 반대 행동을 한 사람들은 승진을 하게 됩니다. 누가 봐도 프리드리히 2세의 의도를 알 수 있는 상황이었습니다. 이런 상황을 견디지 못한 프리드리히는 사임하고 싶어 했습니다. 하지만 그가 정말 사임한다면 프리드리히 2세는 그에게 더욱더 적대적이 될 것이었습니다. 또한 이 일은 단순히 프리드리히 2세와 그의 문제가 아니라 프리드리히 2세의 조카인 어머니와 역시 프리드리히 2세의 조카인 장인의 처지 역시 난처하게 만들 수 있었습니다.

이 와중에 결국 합스부르크 가문과 러시아의 동맹이 성사됩니다. 프리드리히와 황태자비의 여동생인 뷔르템베르크의 엘리자베트가 빈으로 가 황제의 후계자인 프란츠 대공과 약혼했으며 결혼하기 전까지 빈에서 교육받기로 합니다. 그리고 프리드리히는 드디어 자신의 지위를 사임했습니다.

프리드리히가 지위를 사임하면서 아우구스테는 더 이상 뤼벤에 머물 수 없게 되었습니다. 아우구스테는 어린 아들을 데리고 친정인 브라운슈바이크로 돌아갔는데 아우구스테의 할머니이자 프리드리히 2세의 여동생인 필리피네 샤를로테는 손녀사위의 행동을 비난했습니다. 아우구스테의 부모는 사위의 행동에 엄청나게 실망스러워했습니다만, 사위가 국왕의 냉대를 견디지 못할 만큼 자존심이 강하다는 것 역시 알고 있었습니다.

프리드리히는 아내를 처가로 돌려보낸 뒤 다른 일자리를 찾으려 합니다. 오스트리아군에서 일하는 것은 프리드리히의 자존심이 용납하지 않았습니다. 백부인 뷔르템베르크 공작에게 뷔르템베르크에서 일할 수 있게 해달라고 했지만, 그의 백부는 이를 거절합니다. 아마도 자신의 후계자가 될 야망을 가지고 있는 프리드리히를 경계할 수밖에 없었던 듯합니다. 이에 프리드리히는 매우 실망스러운 상황에 맞닥뜨리게 됩니다. 그는 뛰어난 군인으로 늘 사람들의 높은 평가를 받았는데 이제 앞날은커녕 아무것도 할 수 없는 처지가 된 것이었습니다. 결국 프리드리히가 기댈 곳은 러시아 밖에 없었습니다. 그와 가족들이 예카테리나 2세에게 상황을 이야기하자 여제는 프리드리히에게 일자리를 제안했습니다. 사실 여제가 프리드리히에게 일자리를 제공한 가장 큰 이유는 자신의 정적인 프리드리히 2세와 그가 신뢰했던 사람의 사이를 갈라놓는 것이었습니다. 이 동안에도 프리드리히의 장인인 브라운슈바이크 공작은 사위와 외삼촌을 중재하려고 노력했습니다. 사위의 성격과 외삼촌의 성격은 물론 정치 상황도 이해했던 공작은 사위에게 늙은 국왕을 좀 더 이해하라고 했으며, 외삼촌에게는 사위의 상황을 설명하면서 사위를 옹호했습니다. 덕분에 프리드리히 2세의 마음은 조금씩 바뀌긴 합니다만, 프리드리히 2세가 마음을 바꿨을 때는 이미 아무 소용이 없었습니다. 프리드리히가 예카테리나 2세의 제안을 수락했으며 가족과 함께 러시아로 가기로 결정했기 때문입니다.

러시아에서

1782년 9월 프리드리히와 아우구스테는 상트페테르부르크로 갑니다. 이때 아우구스테는 둘째 아이를 임신 중이었으며 오래도록 마차를 타고 여행하는 것이 아이에게 나쁜 영향을 미칠까봐 걱정을 했습니다. 아우구스테의 아버지는 사위가 딸을 데리고 러시아로 가는 것을 걱정스러워했으며 사위에게 그가 전선에 나가있는 동안 딸은 친정에 있도록 하는 것이 어떠냐고 제안했습니다. 사실 아우구스테의 아버지는 이전에는 사위가 딸을 학대한 것은 미숙한 딸의

잘못이라고 여겼었습니다. 게다가 당대에는 남편이 아내에게 폭력을 휘두르는 것에 대해 어느 정도 용납하는 분위기도 있었습니다. 하지만 시간이 지나면서 딸보다 사위에게 문제가 있다는 것을 어렴풋이 눈치 챈 그는 멀고 먼 러시아에서 딸이 힘들게 지내는 것보다는 차라리 친정으로 오는 편이 나을 것 같다는 판단을 했을 것입니다. 물론 이 문제는 사위의 결정에 달려있었고 강요하는 것은 아니었기에 프리드리히가 거절하자 공작은 더 이상 아무 말 할 수 없었습니다.

1782년 10월 상트페테르부르크에 도착한 부부를 예카테리나 2세가 환영해 줬습니다. 특히 아우구스테에게 매우 호의적으로 대해줬는데, 이는 예카테리나 2세가 브라운슈바이크-볼펜뷔텔 공작 가문과 인척관계였기 때문입니다. 여제의 어머니는 1710년 사망한 브라운슈바이크-볼펜뷔텔 공작부인 조피 아말리의 조카였는데 공작부인이 살아 있었을 때 여름마다 고모를 방문했었습니다. 여제 역시 어린 시절 어머니를 따라 브라운슈바이크-볼펜뷔텔 공작 가문 사람들을 만났었고 그중에는 역시 어린 시절의 아우구스테의 아버지도 있었습니다. 이런 관계로 예카테리나 2세는 아우구스테에게 처음부터 호감을 가지고 있었고, 남편에게 학대당하는 아우구스테의 처지를 알게 되면서 호감이 동정으로 바뀌게 됩니다. 여제 역시 젊은 시절 남편과의 심한 불화로 남편을 닮은 아들을 좋아하지 않을 정도로 남편에 대한 증오심이 남아있었습니다. 이런 여제가 아우구스테의 처지를 동정하는 것은 어쩌면 당연한 것 일듯합니다.

아우구스테는 러시아에 점차 적응해 나갑니다. 최고 권력자였던 여제가 호의적이었기에 아우구스테는 처음부터 러시아 궁정에 적응하기가 많이 힘들지 않았습니다. 게다가 시누이인 마리야 표도로브나 황태자비 역시 아우구스테와 가깝게 지냈습니다. 멀고 먼 외국에서 의지할 만한 친정식구가 왔다는 것이 황태자비에게는 기쁜 일이었을 것입니다. 여제는 아들을 너무 싫어했기에 며느리에게도 차갑게 대했는데 황태자비는 이런 냉대를 견딜 수밖에 없었습

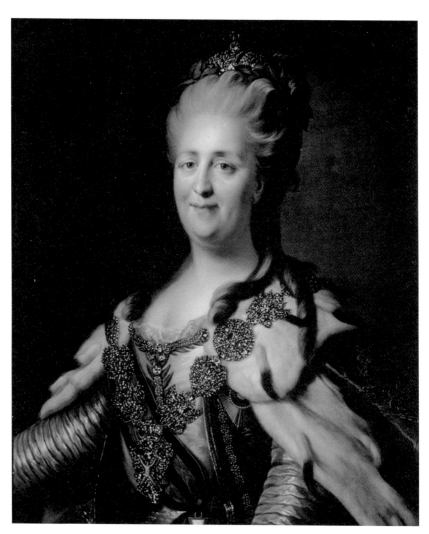

— 예카테리나 2세

니다. 이렇게 힘든 궁정 생활을 하고 있었기에 의지할 만한 사람이 생기는 것은 좋은 일이었을 것입니다. 아우구스테와 마리야 표도로브나는 서로에게 도움이 되는데 서로 아이를 낳을 때 도와주기도 했습니다. 뿐만 아니라 오빠의 상태를 너무나 잘 알고 있었던 황태자비는 자주 아우구스테와 프리드리히 사이를 중재하는 역할을 했습니다. 물론 황태자비는 당연히 올케언니보다 오빠 편을 더 들었습니다만 오빠가 너무 과한 행동을 할 때 그를 말리는 역할을 했습니다.

아우구스테가 러시아에 잘 적응하고 있던 것과 달리 프리드리히는 러시아에서 그리 만족할 만한 상황이 아니었습니다. 그는 핀란드 총독이자 러시아군 장군으로 여제에게 고용되었습니다. 러시아로 온 다음 해인 1783년 봄 프리드리히는 러시아-튀르크 전쟁에 참전하기 위해서 상트페테르부르크와 가족들을 떠나서 전장으로 가야 했습니다. 아마 프리드리히는 전장에서 자신의 능력을 보여주고 싶어 했을 것입니다. 하지만 여제나 여제의 최측근이었던 포템킨은 그에게 큰 권한을 주지 않았습니다. 전장에서의 모든 권한은 포템킨이 가지고 있었으며 포템킨은 전투가 아닌 외교적 방식으로 승리를 얻으려고 했습니다. 전장에서 승리를 거두고 영광을 얻을 꿈을 꿨던 프리드리히는 아무것도 할 수 없는 상황에 대해서 좌절감을 느꼈을 것입니다. 게다가 병까지 얻게 되었기에 결국 그해 가을에 다시 상트페테르부르크로 돌아옵니다.

상트페테르부르크로 돌아온 프리드리히는 1784년에는 핀란드 지역으로 가게 됩니다. 그는 핀란드 총독도 겸하고 있었기에 핀란드 의회가 시작되는 새해에는 핀란드로 가야했던 것입니다. 아우구스테 역시 아이들과 함께 남편을 따라 핀란드로 갔습니다. 하지만 경제적인 문제 때문에 프리드리히는 다시 상트페테르부르크로 돌아와야 했습니다. 사실 프리드리히는 이미 빚이 엄청났었습니다. 참모나 주변 고용인들을 유지하는데 엄청난 돈이 들어갔는데 핀란드에 거주한다고 해서 상트페테르부르크에서 고용한 사람들을 해고할 수는 없

— 러시아의 마리야 표도로브나, 아우구스테의 시누이

었고, 결국 돈이 두 배로 드는 상황이었습니다. 프리드리히는 여동생인 황태자비는 물론 여제에게까지 호소했습니다만 경제적 상황은 해결되지 않았고 결국 다시 상트페테르부르크로 돌아와야 했습니다.

아우구스테는 러시아에 와서 두 명의 아이를 더 낳았습니다. 러시아에 오기 전 이미 임신 중이었던 아우구스테는 1783년 2월 딸을 낳고 여제의 이름을 따 카타리나라고 이름 지었습니다. 그리고 1783년 12월 도로테아라는 딸을 한 명 더 낳았습니다. 도로테아는 언니 오빠들과 달리 매우 허약한 아이였습니다. 게다가 러시아의 혹독한 날씨가 아이들에게 영향을 미치고 있었습니다. 아우구스테는 아이들이 걱정됐지만, 여전히 순종적 아내로 살아야했기에 남편을 따라다녀야 했습니다. 그러나 이는 결국 태어날 때부터 허약한 아이였던 막내 도로테아의 건강에 치명적인 영향을 미쳤으며 이 아이는 결국 1784년 사망했습니다. 아이를 잃었지만 아우구스테는 이때 또 임신 중이라서 태어날 아이에 집중해야만 했습니다. 그리고 1785년 1월 아들인 파울을 낳았습니다. 이렇게 아우구스테가 아이들의 건강에 집중하는 동안, 러시아에서 프리드리히의 위치는 위태로워지고 있었습니다.

파국

1784년 프리드리히의 동생인 뷔르템부르크의 루드비히는 폴란드-리투아니아 연합에서 군인으로 복무하고 있었습니다. 거기서 그는 폴란드 귀족의 딸인 아름다운 마리아 차르토리스카와 만나 결혼을 원하게 됩니다. 그런데 마리아의 아버지는 폴란드가 독립 국가로 남게 하려던 인물이었습니다. 때문에 프리드리히의 동생이자 황태자비의 오빠인 루드비히와 마리아의 결혼 문제는 폴란드를 장악하려던 러시아 입장에서 보면 매우 껄끄러운 문제였습니다. 여제는 프리드리히가 이 결혼에 대해서 알고 있다든가 정치적으로 무슨 관계가 있는지에 대해 의심을 하게 됩니다. 사실 프리드리히는 이 결혼에 관여할 수 없

었습니다. 멀리 떨어진 동생이 사랑에 빠져서 결혼하는 것에 대해서 뭐라 할수 없었을 것입니다. 하지만 1784년 10월 루드비히가 결혼하자 이미 프리드리히를 좋은 사람으로만 평가하지 않았던 여제는 프리드리히가 폴란드 문제에 대해 러시아에 반대하는 게 아닌지를 의심하게 됩니다. 물론 프리드리히도 여제가 자신을 의심하고 있다는 것을 알고 있었습니다. 그리고 이전에 프리드리히 2세와의 관계에서 비슷한 경험을 했기에 자신의 처지가 더욱더 답답했을 것입니다.

프리드리히는 답답한 상황에서 아무것도 할 수 없자 그 화를 주변 사람들에게 풀게 됩니다. 감정기복이 심할 뿐만 아니라 급한 성격에 폭력적인 성향까지 있었던 그를 말릴 수 있는 사람은 별로 없었습니다. 그리고 아우구스테 늘 이런 프리드리히의 화풀이 대상 중 한 명이었습니다.

1785년 4월 프리드리히는 갑작스럽게 격노해 아내를 심하게 폭행하고 머리를 자르고 방에 감금해버립니다. 이때 상황은 아주 심각했지만 프리드리히가 아내에게 이런 행동을 한 구체적 이유는 밝혀지지 않았습니다. 하지만 앞서 언급된 상황들이 그를 격노하게 만들었을 것이라고 추측 할 수 있습니다. 러시아에서 프리드리히는 바라던 생활을 누리지 못하고 있었습니다. 게다가 경제적 상황도 여전히 나빴는데 심지어 아내의 보석을 저당 잡혀서 살아야하기까지 했습니다. 이런 상황에서 그는 아내가 예카테리나 2세와 친하게 지내는 것에 의심을 보내게 됩니다. 여제가 그에 대한 정보를 어떻게 알게 되었는가를 고민했으며 결국 아내가 원인 중 하나라를 결론을 내렸던 것입니다. 여제는 늘 아우구스테에게 친절했고, 폭력적인 남편을 둔 아우구스테의 처지를 동정했을 뿐만 아니라 아우구스테를 지지했습니다. 아우구스테는 여제를 의지했으며 여제와 자주 대화를 나눴습니다. 불만이 쌓여있던 프리드리히는 아내에 대한 의심에 폭발해 아내를 심하게 구타하기에 이르렀을 것입니다.

상황이 이렇게 되자 예카테리나 2세는 아우구스테를 보호해야한다는 생각을 하게 됩니다. 여제는 일단 프리드리히를 상트페테르부르크에서 추방해버립니다. 그리고 아우구스테의 아버지에게 딸이 남편에게 목숨을 위협받을 정도로 학대당하고 있다는 사실을 알리고 조치를 취하라는 편지를 보냈습니다. 아무리 여제가 러시아의 군주라고 할지라도 개인 가정사에까지 직접적으로 관여할 수는 없었으며 아우구스테를 보호해줄 수 있는 남자인 아우구스테의 아버지에게 딸의 상황을 알리는 것이 최선의 방법이었던 것입니다. 하지만 여제의 노력은 아무런 의미가 없었습니다. 아우구스테의 아버지인 공작은 여제의 편지를 받고 망설입니다. 만약 그가 개입한다면 결국 딸과 사위가 헤어지는 수밖에 없을 것이며 이것은 큰 스캔들이 될 수 있었습니다. 이미 공작의 여동생이자 아우구스테의 고모인 엘리자베트 크리스티네가 남편과 이혼한 상황이었습니다. 그런데 딸마저 이혼하게 된다면 가문의 딸들의 평판은 땅에 떨어질 것이고 혼담도 어려울 수 있었습니다. 게다가 그의 체면이나 사위의 체면도 있었습니다.

공작이 딸을 위해서 행동하는 것을 주저하는 사이, 여제의 마음이 바뀌었습니다. 프리드리히의 행동에 격노해서 그를 추방했던 여제는 공작이 미적대는 사이 정치적인 문제에 대해 생각하게 된 것입니다. 며느리와 아들이 간청하고 있었을 뿐만 아니라 프리드리히가 뷔르템베르크 공작령을 상속할 가능성이 커져가는 것을 간과할 수 없었습니다. 결국 프리드리히는 몇 달 후 다시 상트페테르부르크로 돌아왔으며, 어쨌든 좀 더 조심하는 모습을 보여줍니다.

폭력적인 남편에 익숙했던 아우구스테는 아마도 다시 남편이 돌아오자 자신의 운명을 받아들이고 어떻게든 그와 잘 지내려고 노력했을 것입니다. 그러나 여제의 생각은 달랐습니다. 의지할 사람 한 명 없이 남편을 견뎌야 하는 아우구스테를 매우 동정하게 됩니다. 어쩌면 여제는 러시아에 처음 왔을 때 자신의 처지를 떠올렸을 수도 있습니다. 이때 여제는 상트페테르부르크를 떠나

지방 순방을 할 예정이었습니다. 자신이 없을 때 프리드리히가 아우구스테에게 또 험한 일을 할까봐 걱정이 된 여제는 아우구스테가 원한다면 남편을 떠나 자신의 보호 아래 있게 해주겠다는 편지를 보냈습니다. 물론 프리드리히 몰래 이 편지를 보냈습니다만 편지는 프리드리히에게 발각당했으며, 프리드리히는 아내가 자신을 떠나려한다는 생각을 하게 됩니다. 당시에 아내가 남편을 떠나는 것은 남편에게 매우 불명예스러운 일이었습니다. 특히 프리드리히 같은 인물은 이런 상황을 용납할 수 없었습니다. 아내가 이런 생각을 하고 있다는 사실에 프리드리히는 격노했으며 아내가 떠나지 못하게 감금합니다. 그리고 아내에게 더욱더 잔혹한 일을 하려고 합니다. 자신의 참모 중 한 명을 아내의 침실로 들여보내서 아내의 명예를 떨어뜨리려고 한 것입니다. 사실 그는 이전에 자신의 뜻대로 일을 하지 않고 아우구스테에게 더 호의적이었던 고용인에게 똑같은 일을 하려한 적도 있었습니다. 아내를 자신의 소유로 생각한 프리드리히는 아마도 아내가 떠나느니 아내를 완전히 망쳐놓겠다는 생각을 했을 듯합니다. 다행히도 아우구스테에게는 험한 일은 일어나지 않는데 프리드리히의 의도를 알아챈 다른 주변 인물들이 경고를 해줘 아우구스테는 절대 혼자 있지 않았으며 늘 누군가와 함께 지내면서 위기를 모면했습니다.

이 상황은 여제에게까지 알려지게 됩니다. 여제는 더 이상 아우구스테를 남편과 함께 지내게 해서는 안 된다고 생각했습니다. 그리고 사람을 보내서 아우구스테가 남편을 떠날 수 있도록 했습니다. 아우구스테도 남편이 다른 사람을 시켜서 자신에게 이런 끔찍한 짓을 저지르려 했다는 것을 알게 된 순간 더 이상 남편과 살 수 없다는 판단을 하게 됩니다. 사실 이전에도 그녀는 남편을 떠나고 싶어 했지만 주변 어느 누구도 그녀를 도우려하지 않았습니다. 특히 그녀를 남편으로부터 보호해줘야 할 아버지가 이를 거부했고 그 때문에 아우구스테는 참고 살아야만 했었던 것입니다. 하지만 아우구스테는 이제 보호자가 생겼으며 남편을 떠날 기회를 잡았습니다. 1786년 12월 그녀는 아이들에게 작별인사를 한 뒤 짐을 챙겨서 남편을 떠납니다.

아우구스테가 떠난 것을 안 프리드리히는 너무나 분노해 집안의 모든 물건을 부숴버릴 정도였다고 합니다. 그리고 아내를 찾아내서 가만히 두지 않으려 합니다. 여제는 아우구스테를 보호하기 위해서 프리드리히에게 러시아를 떠나려 명령합니다. 당연히 여제의 며느리인 황태자비는 오빠를 위해서 여제에게 항의했었지만 여제는 끄덕도 하지 않았습니다.

결국 프리드리히는 아이들을 데리고 러시아를 떠났으며 아우구스테는 러시아에 머물게 됩니다. 사실 친정으로 돌아갈 수도 있었지만 이미 아버지인 공작은 아우구스테가 곤경에 처했을 바로 그 당시에도 행동하길 주저했었으며, 이것이 아우구스테가 친정으로 돌아가길 거부한 이유였습니다. 아우구스테는 아버지가 자신을 다시 남편과 함께 살게 하려거나 남편이 찾아와서 자신에게 끔찍한 짓을 저지를 것을 두려워했기에 차라리 러시아에 남길 원했습니다.

마지막

러시아에 남기로 한 아우구스테의 삶은 사실 예카테리나 2세의 자비에 의지한 것이었습니다. 그리고 이것이 아우구스테가 수도를 떠나 외딴 곳으로 가야하는 원인이 되었습니다. 아우구스테가 러시아에 남기로 했지만, 여제는 지방을 순방하러 가야했기에 수도 상트페테르부르크에서 자리를 비워야했고 이는 아우구스테 역시 상트페테르부르크에 머물수 없다는 것을 의미했습니다. 비록 아우구스테의 남편은 떠났지만 시누이였던 황태자비 마리야 표도로브나는 그대로 있었기 때문입니다. 힘든 처지의 올케에게 동정을 표하기도 했었지만 결국 황태자비는 프리드리히의 여동생으로, 오빠가 불명예스럽게 러시아를 떠난 것에 대해 아우구스테에게 불만을 품고 있었습니다. 그렇기에 비록 프리드리히가 러시아를 떠났다고 하더라도 동생을 통해서 아우구스테에게 해코지를 할 가능성 역시 충분히 있었습니다. 실제로 아우구스테가 떠난 후에 프리드리히의 정보원이 아우구스테가 있는 곳을 찾아가 소식을 알아보는 등의

일을 했었습니다. 여제는 결국 아우구스테의 안전을 위해 먼 에스토니아 지방에 있는 로데라는 곳으로 아우구스테를 보냅니다. 여제는 신임을 받던 신하였으며 당시에는 에스토니아의 자신의 영지에서 살고 있던 은퇴 군인 홀만이라는 인물을 아우구스테의 보호자이자 후견인으로 만들었습니다. 늘 아우구스테에게 호의적이었던 여제는 에스토니아에서 지내게 된 아우구스테에게 여전히 호의적으로 대해줍니다. 홀만과 늘 편지를 주고받으면서 아우구스테의 상

— 로데성

태를 확인했으며 아우구스테가 하고 싶어 하는 것 모든 것을 할 수 있도록 허락했습니다. 아우구스테는 로데에서만 머물지 않고 다른 곳을 다니기도 했지만 결국 로데에서 마음의 평온을 얻었으며 그곳으로 돌아가고는 했었습니다.

사실 프리드리히와 아우구스테는 일단 떨어져 있는 것이었을 뿐 법적으로나 공식적으로 둘의 이혼이나 별거가 확정된 것은 아니었습니다. 프리드리히는 여전히 아내가 자신의 곁으로 돌아와야 한다고 주장하고 있었습니다만 프리드리히는 러시아에서 추방당했고 여제는 그가 러시아로 오는 것을 금지했습니다. 그리고 아우구스테는 러시아를 떠날 마음이 없었기에 별거나 이혼을 해야 하는 상황이었습니다. 프리드리히는 자신을 따르지 않는 아내와 명목상으로 함께 살 이유가 없었습니다. 하지만 아우구스테는 '남편이 아이들을 모두 데려간다'는 이혼 조건 때문에 이혼 서류에 서명하기를 거부합니다. 서류에 사인하면 고모인 엘리자베트 크리스티네처럼 평생 자녀를 만날 수 없을 것이며, 아우구스테는 아마 이를 받아들일 수 없었을 것입니다. 때문에 이혼에 대한 말은 계속 나왔지만 결국 아우구스테와 프리드리히는 이혼하지 않았습니다. 대신 아우구스테가 갑작스럽게 사망합니다.

1788년 9월 27일 아침, 아우구스테는 갑작스럽게 하혈을 시작합니다. 외진 지역이었던 로데에서 이런 응급 상황이 일어나자 손을 쓸 수 없었습니다. 의사는 너무나 멀리 떨어져 있었으며 서둘러 의사를 불러왔을 때는 이미 아우구스테가 사망한 뒤였습니다.

너무나 갑작스러운 죽음이었기에 아우구스테의 죽음이 어떻게 된 것인지에 대해서는 의문이 많습니다. 여러 가능성이 있는데 이를테면 아우구스테는 어린 나이에 결혼해서 매년 아이를 임신했었고 이 때문에 건강이 나빠졌으며 그 영향이라거나, 아우구스테가 복용한 약물의 부작용으로 인한 것이라 추정하기도 합니다. 아니면 삶이 여전히 힘들었기에 결국 자살했다는 의견도 있습니

다. 하지만 가장 널리 알려진 이야기는 아우구스테가 아이를 유산하고 사망했다는 것입니다. 갑작스러운 하혈로 인해서 사망했기에 이 이야기는 자연스럽게 받아들여졌습니다. 사실 아우구스테는 이미 죽었고, 그녀의 죽음으로 여러 사람들의 곤란했던 점이 해결되었습니다. 때문에 아우구스테의 명예가 어떻게 되던지는 그다지 중요하지 않았을 것입니다. 사람들은 아우구스테가 유산으로 인해서 사망했으며 아이의 아버지는 아우구스테의 보호자였던 폴만 장군이라는 이야기를 점차 믿게 됩니다. 또 폴만 장군이 증거를 없애기 위해서 아우구스테가 하혈하면서 죽어가는 것을 지켜봤다는 이야기나, 아우구스테가 사산한 아이와 함께 묻혔다거나 심지어 아우구스테가 산채로 묻혔다는 자극적 이야기까지도 나왔습니다.

아우구스테가 죽은 뒤 많은 이들이 아우구스테의 갑작스러운 죽음에 슬퍼했습니다. 거기에는 아우구스테의 부모와 예카테리나 2세가 있었습니다. 하지만 그녀의 남편은 아니었을 것입니다. 그가 아내를 죽인 것은 확실히 아니었지만 적어도 아내가 죽음으로써 자신에게 불명예를 안긴 아내를 지워버릴 수 있었을 뿐만 아니라 아내의 재산 역시 차지할 수 있었기 때문입니다.

죽은 후 아우구스테는 자신이 살던 에스토니아의 한 예배당에 묻혔습니다. 하지만 아우구스테의 이야기는 묻히지 않았습니다. 아우구스테의 장남이자 후에 뷔르템베르크의 국왕이 되는 빌헬름 1세는 어머니와 헤어졌을 때 5살이었습니다. 그 역시 폭력적인 아버지에게 학대당했었으며, 그렇기에 어머니에 대한 기억을 더욱더 소중히 여기고 있었습니다. 빌헬름은 국왕이 된 뒤 러시아에서 어머니의 행적을 알기 위해서 모든 조사를 시작했습니다. 어머니의 관을 열어서 어머니가 산채로 묻히지 않았으며, 아이와 함께 묻히지도 않았다는 것을 밝혀냅니다. 하지만 빌헬름은 에스토니아에서 떠돌던 수많은 소문, 특히 폴만이 어머니를 성적으로 학대했다는 이야기 같은 것들 역시 알게 되었습니다. 그는 어머니에 대해서 이야기해줄 여러 사람을 찾아다녔는데 그중에 한

에스토니아 여성은 많은 사람들이 이야기하는 폴만과 아우구스테의 자극적인 이야기를 해줬으며 이 이야기 역시 기록으로 남았습니다. 하지만 빌헬름은 이런 소문만을 믿지 않고 더 많은 기록들과 증인들을 찾아냈습니다. 그리고 수많은 사람들의 믿음과 달리 폴만이 매우 신사적인 인물이었으며 어머니가 폴만과는 절대 단둘이 있지 않았었다는 것을 알게 되었습니다. 그리고 어머니의 시녀들이나 아버지의 주변 사람들을 통해서도 어머니의 죽음에 대한 자극적 이야기는 사실이 아니라는 것을 알게 되었을 것입니다.

— 아우구스테의 아이들, 뷔르템베르크의 빌헬름 1세, 뷔르템베르크의 카타리나

하지만 많은 작가들이나 역사학자들은 빌헬름 1세의 믿음보다 아우구스테를 만나본 적도 없는 에스토니아 여성의 자극적 이야기를 더 좋아했습니다. 그리고 상상을 덧붙이기도 했습니다. 그 결과 300년이 지나도록 아우구스테는 여전히 불명예스러운 죽음을 맞이한 여성으로 남아있습니다. 어쩌면 남편을 떠난 여성이 마지막까지 비참한 최후를 맞는다는 것이 당대의 관념으로 더 이해하기 쉬운 이야기였을 것입니다.

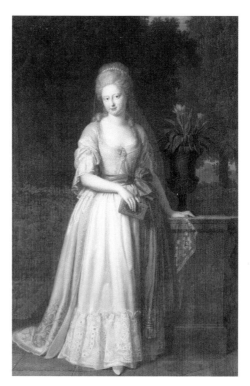

<Portrait of Duchess Augusta of Brunswick-Wolfenbütte> unkown, 1780s, Ludwigsburg Palace

영국의 샬럿, 프린세스 로열

Charlotte, Princess Royal;

29 September 1766 – 5 October 1828
Charlotte Auguste Mathilde von Großbritannien

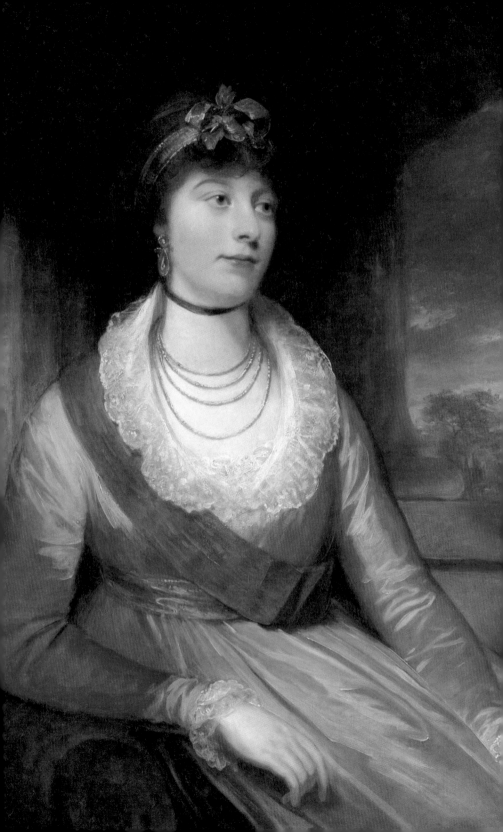

Charlotte, Princess Royal;

29 September 1766 – 5 October 1828
Charlotte Auguste Mathilde von Großbritannien

행복한 가족

영국의 캐롤라인 마틸다가 덴마크 국왕과 결혼할 무렵, 캐롤라인 마틸다의 조카딸이 태어났습니다. 캐롤라인 마틸다가 조카딸의 대모가 되었는데, 조카는 세례명 중 '마틸다'라는 이름을 대모인 고모로부터 물려받게 됩니다. 이 조카는 고모처럼 왕비가 되었습니다만, 고모와는 전혀 다른 삶을 살았습니다.

영국의 샬럿 오거스타 마틸다는 1766년 영국의 국왕 조지 3세와 그의 아내인 메클렌부르크-슈트렐리츠의 샤를로테의 딸로 태어났습니다. 어머니와 할머니 그리고 고모의 이름을 물려받은 이 공주는 어머니와 같은 샬럿이라는 이름으로 불리게 됩니다.

샬럿의 아버지인 영국의 조지 3세는 조지 2세의 손자로 웨일스공 프레드릭

과 그의 아내인 작센-고타의 아우구스테의 장남으로 태어났습니다. 조지의 아버지가 할아버지보다 먼저 사망했고, 이 때문에 조지가 아버지의 뒤를 이어 웨일스 공이 되었으며 할아버지가 죽은 뒤 국왕으로 즉위했습니다. 즉위했을 때 조지3세는 미혼이었기 때문에 아들에게 큰 영향력을 행사했던 조지 3세의 어머니는 아들의 신붓감을 서둘러 찾았습니다. 사실 조지 3세의 할아버지인 조

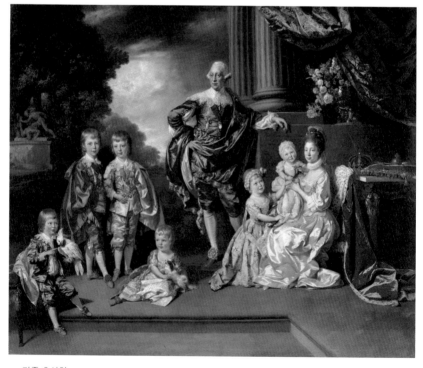

— 가족 초상화

지 2세는 조지 3세의 신붓감으로 조카인 프로이센 공주의 딸이자 같은 가문으로 밀접한 관계가 있던 브라운슈바이크-볼펜뷔텔 공작의 딸을 생각했었습니다. 하지만 조지 3세의 어머니가 반대했고 어머니의 영향력 아래 있던 조지 3세 역시 할아버지가 선택한 신붓감은 원하지 않았습니다. 그리고 대신 찾은 인물이 메클렌부르크-슈트렐리츠의 샤를로테였습니다.

샬럿의 어머니인 메클렌부르크-슈트렐리츠의 샤를로테는 메클렌부르크-슈트렐리츠의 루드비히와 그의 아내인 작센-힐데부르크하우젠의 엘리자베트 크리스티네의 딸로 태어났습니다. 메클렌부르크-슈트렐리츠는 독일 내에서 영향력이 큰 가문이 아니었으며, 조지 3세의 어머니는 작은 가문 출신인 샤를로테가 영국 정치에 큰 영향을 행사하지 못할 것이라고 생각해 아들의 신붓감으로 선택했습니다. 그리고 1761년 샤를로테가 영국으로 와 조지 3세와 결혼했으며 이후에는 영국의 샬럿 왕비로 알려지게 됩니다.

샬럿의 어머니인 샤를로테는 작은 공작 가문 출신으로 교육을 아주 잘 받은 것은 아니었습니다. 영국 중산층 정도의 교육을 받은 데다 아름답다는 평가도 받지 못했는데, 심지어는 왕비에 대해서 '생쥐처럼 생겼다'라고 표현한 사람도 있었습니다. 하지만 조지 3세 부부는 매우 행복한 결혼 생활을 했습니다. 남편인 조지 3세는 당대 많은 왕족들과 달리 아내 외에 다른 여자에게 눈길을 돌리지 않았으며 둘 사이에서는 열다섯 명의 아이가 태어났습니다. 샤를로테는 공식적인 거주지인 여러 왕궁에서 지내는 것보다 자신의 개인 저택에서 아이들과 지내는 것을 더 좋아했다고 합니다.

샬럿 공주는 부모의 열다섯 명의 자녀들 중 넷째이자 첫째 딸이었습니다. 샬럿이 태어났을 때 조지 3세 부부는 이미 아들이 셋이나 있었습니다. 당대 군주 부부의 가장 큰 의무는 후계자를 낳는 것이었는데 부부는 이미 아들이 셋이나 있었기에 딸을 간절히 바랐으며 기다리던 딸이 태어나자 매우 기뻐했습

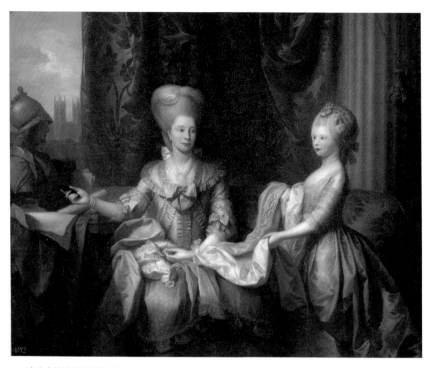

— 어머니 샬럿 왕비와 함께

니다. 샬럿은 태어난 뒤 영국 국왕의 장녀로 '프린세스 로열'이라는 칭호를 받았는데 이 칭호는 찰스 1세의 왕비였던 헨리에타 마리아 왕비가 처음으로 왕실에 도입한 것이었습니다. 프랑스 왕실에서는 국왕의 첫 번째 딸에게 특별한 칭호를 줬는데, 프랑스 공주였던 헨리에타 마리아가 영국 왕가에도 이를 도입

한 것입니다. 이런 특별한 칭호를 부여받는 것은 샬럿이 국왕의 장녀로서 다른 동생들보다 좀 더 대접을 받는다는 의미이기도 했습니다.

샬럿의 부모인 조지 3세 부부는 자녀들과 늘 함께 지내고 싶어 했습니다. 당대 왕가에서는 고용인들이 아이들을 양육하고 부모는 아이들과 떨어져 사는 경우도 많았습니다. 하지만 조지 3세는 어려서 경험한 가족 간의 불화 때문에 늘 가족과 함께 살길 바랐습니다. 하노버 왕가의 사람들은 늘 부자간에 문제가 있었는데 조지 1세와 조지 2세의 사이도 나빴고, 조지 2세와 장남인 웨일스공 프레드릭도 그랬습니다. 그리고 할아버지와 아버지의 불화로 가족 간의 문제를 경험했던 조지 3세는 자신의 아이들과 원만한 관계를 유지하고 싶어 했습니다. 그리고 이는 적어도 딸들과의 관계에서는 성공적이었습니다. 샬럿은 아버지와 다정한 관계였는데 어머니와 관계가 악화되었을 때조차도 아버지에 대해서는 늘 걱정하는 마음이었다고 합니다.

당시 딸들의 교육은 주로 어머니의 책임이었고 샬럿과 그녀의 동생들 역시 어머니인 왕비가 교육을 책임졌습니다. 자녀들은 비슷한 또래끼리 함께 교육받고 자랐는데 샬럿도 두 살 어린 여동생인 오거스타와 네 살 어린 엘리자베트와 함께 교육받고 자랐습니다. 왕비는 딸들을 매우 엄격하게 교육시켰습니다. 특히 자유로운 생활을 허락하지 않아 공주들은 매일 정해진 일과에 따라서 생활해야 했습니다. 공주들은 영어는 물론 유럽의 궁중 언어였던 프랑스어를 기본으로 배웠으며 또 가문의 고향인 독일어도 배웠습니다. 지리학이나 역사학도 배우고 또 공주들의 기본 소양이었던 예술 과목, 특히 그림이나 음악 등도 배워야 했습니다. 샬럿은 그림을 좋아했습니다만 음악은 그다지 좋아하지 않았다고 합니다.

특히 이 세 딸들은 자라면서 부모와 함께 있는 시간이 많았습니다. 아들들은 군인으로 의무를 다해야했기에 부모 곁에 있지 않았지만 시집가지 않은 딸들

은 부모 곁에 머물렀으며 자녀들과 함께 있길 좋아했던 조지 3세 부부는 딸들이 나이가 들자 함께 극장 등을 방문하거나 공적 행사에 참석하기도 했습니다.

샬럿은 주위 사람들에게 동생인 오거스타와 종종 비교당하고는 했습니다. 샬럿은 평생 아름답다는 평가를 받지는 못했던 반면 오거스타는 자매들 중 제일 예쁜 아이였습니다. 둘은 성격도 매우 달랐는데 샬럿은 장녀로 적극적이었던 반면, 오거스타는 매우 소극적인 성격으로 특히 대중 앞에 나서는 것을 좋

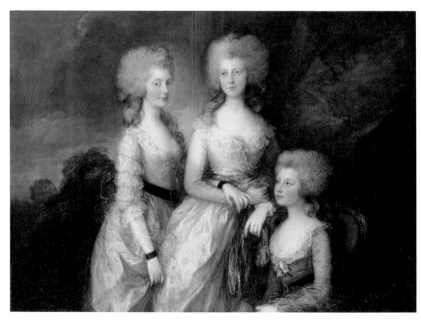

— 두 여동생, 오거스타와 엘리자베스와 함께

아하지 않았고 가족들과 함께 있는 것을 더 좋아했습니다. 이런 성격차이는 자매들 간에 심각한 갈등을 일으키지 않은 중요한 원인이었을 것입니다. 샬럿은 장녀로 어머니인 왕비를 도와서 나이차가 많이 나는 동생들을 감독했었습니다. 왕비는 자녀들에게 매우 엄격했습니다. 샬럿은 어머니에게 늘 복종만 하는 딸은 아니었지만 물론 왕비인 어머니에게 언제나 이길 수 있는 것은 아니었습니다. 때문에 샬럿은 자라면서 점차 자신의 행동을 구속하는 어머니에 대해서 불만을 품게 됩니다.

결혼을 위한 노력

샬럿이 10대 후반이 되면서 결혼에 대한 이야기가 나오기 시작했습니다. 특히 1782년 16살로 성인이 된 샬럿은 사교계에 데뷔하고 공식적인 자리에 부모와 함께 나오게 됩니다. 이것은 이제 샬럿이 결혼할 나이가 되었다는 것을 의미하는 것이었습니다. 당연히 영국 국왕의 장녀이자 사랑받는 딸인 샬럿과의 혼담을 고려하는 사람들이 점차 늘어나기 시작했습니다.

샬럿을 신붓감으로 고려했던 주요 인물 중 한 명이 바로 샬럿의 사촌인 덴마크의 왕태자 프레데릭으로, 그는 샬럿의 고모이자 대모였던 캐롤라인 마틸다의 아들이었습니다. 캐롤라인 마틸다는 다른 남자와 부정을 저질렀다는 이유로 이혼당한 뒤 덴마크에서 쫓겨나서 첼레에서 살다가 사망했습니다. 프레데릭의 아버지인 덴마크의 크리스티안 7세는 정신적으로 문제가 있었기에 국정은 프레데릭의 새할머니인 브라운슈바이크-볼펜뷔텔의 율리아네 마리와 프레데릭의 숙부인 프레데릭이 담당했습니다. 프레데릭은 어린 시절부터 외롭게 자랐는데, 특히 어머니를 쫓아낸 새할머니와 숙부에 대해 불만을 품었었습니다. 그리고 1784년 쿠데타를 일으켜 아버지를 새할머니의 손에서 되찾아 오면서 새할머니와 숙부를 실각시키고 스스로 덴마크의 섭정으로 아버지를 대신해서 덴마크를 통치했습니다.

프레데릭은 외가인 영국과의 동맹을 강화하고 싶었습니다. 원래 프레데릭의 새할머니는 프레데릭의 신붓감으로 프로이센 공주를 생각하고 있었습니다. 하지만 프레데릭은 새할머니의 정적으로서, 당연히 프로이센의 공주와 결혼할 생각이 없었습니다. 그래서 막강한 영국을 동맹으로 얻게 해 줄 신붓감인 사촌 샬럿과의 결혼을 생각하게 된 것이었습니다.

조지 3세 부부도 딸이 언젠가 결혼해야한다고 생각을 했을 것입니다. 하지만 덴마크 왕위계승자를 딸의 상대로 생각하지는 않았습니다. 특히 조지 3세는 막냇동생인 캐롤라인 마틸다가 덴마크에서 어떤 일을 겪었는지 잘 알고 있었으며 불행하게 이혼당한 뒤 첼레에서 죽은 것을 잊지 않았습니다. 그는 딸이 여동생과 똑같은 일을 당하기는 원치 않았으며 이에 덴마크 왕태자와의 혼담을 거절했습니다. 프레데릭은 결국 고종사촌인 헤센-카셀의 조피와 결혼했습니다.

시간이 흐르면서 샬럿의 여동생들도 결혼할 나이가 되었습니다. 특히 샬럿보다 2살 어린 오거스타는 늘 언니인 샬럿과 함께 혼담의 대상으로 여겨졌습니다. 이를테면 덴마크의 프레데릭이 영국 공주를 아내로 맞고 싶어 했을 때 샬럿과 샬럿의 동생인 오거스타 모두를 거론했습니다. 샬럿이나 오거스타는 사실 영국의 공주로 안정적인 삶을 누리고 있었습니다만 결혼 문제는 좀 복잡했습니다. 조지 3세는 이전에 왕실 가족들이 비통치 왕가 사람들과 결혼하는 것을 막기 위한 왕실 결혼 법령을 만들었습니다. 이 법에 따르면 왕실 가족들은 유럽의 통치 왕가 사람들과 결혼해야했는데, 그랬기에 조지 3세의 딸들이 결혼하려면 영국을 떠나야했습니다. 조지 3세 부부는 딸들이 좀더 곁에 머물길 원했기에 혼기가 되도 시집보내는 것에 적극적이지 않았습니다. 가장 큰 이유는 아들들의 복잡한 사생활 때문이었을 것입니다. 아들들, 특히 장남인 웨일스 공 조지는 부모가 생각하는 신붓감이 아닌 여성을 사랑하고 있었습니다. 가톨릭교도에 왕족도 아닌 피츠허버트 부인를 사랑했으며 심지어 둘이 결혼했다는 소문까지 파다했습니다. 게다가 샬럿의 다른 오빠들 역시 즐거운

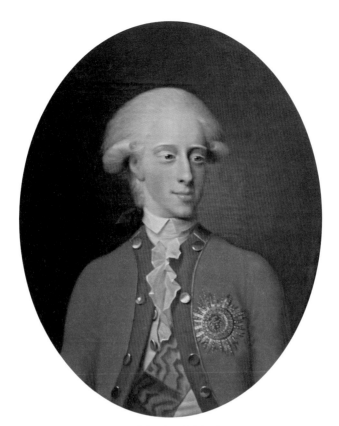

— 덴마크의 프레데릭 6세

삶을 살려했기에 조지 3세 부부에게는 매우 골치 아픈 상황이었습니다. 아들들 문제로 딸들의 결혼 문제에 집중할 수 없었던 국왕 부부는 이에 더해 속을

썩이는 아들들보다는 부모의 말을 잘 듣고 위안이 되는 딸들을 좀 더 곁에 두고 싶어 했습니다.

이때는 샬럿 역시 당장 결혼이 급하다고는 생각하지 않았을 것입니다. 하지만 1788년이 되면서 상황이 바뀌게 됩니다. 바로 조지 3세의 정신 상태가 나빠진 것입니다. 조지 3세는 가문의 유전병인 '포르피린증'으로 인한 정신적 문제에 시달리게 됩니다. 포르피린증은 혈액 내 대사이상으로 생기는 병으로, 다양한 원인과 다양한 증상을 동반하는 질병입니다. 당시에는 이 질병을 알지 못했기에 조지 3세의 병은 단순한 광기로만 알려졌습니다. 조지 3세의 증상은 그의 통치 조기에도 잠깐 나타났었습니다만 사라졌었고 그 후로는 평온한 삶을 살았습니다. 하지만 1788년 상태가 악화됩니다. 매우 심각한 상황이었기에 의회는 섭정을 지정하려 할 정도였습니다. 다행히 상태가 호전되었습니다만 이후 조지 3세의 상태는 좋아졌다 나빠졌다를 반복하면서 서서히 더 나빠져 갔습니다. 매우 행복한 결혼 생활을 했던 샬럿의 어머니는 남편이 아프자 역시 견디기 힘들어합니다. 사실 왕이 아플 때는 왕비가 정치적으로 섭정의 지위를 맡아야 했지만 왕비는 남편이 겪는 고통에 너무나 힘들어했고 아무 일도 못할 지경이 되었습니다. 오죽하면 의회가 섭정으로 왕비가 아니라 스캔들 가득한 웨일스 공을 지정하려 했을 정도였습니다. 물론 이때는 섭정 지명 없이 지나갔지만 국왕의 병이 심각해지면서 결국 1811년 웨일스 공이 섭정이 됩니다.

아버지의 건강은 딸들에게도 영향을 끼쳤습니다. 질환, 특히 정신 질환이 있다는 것이 알려지면 영국의 공주라고 할지라도 좋은 신랑감을 찾기 힘들 수 있었습니다. 그렇기에 서둘러 신랑감을 찾아야했지만 상황은 그리 좋지 못했습니다. 조지 3세는 이제 자녀들의 결혼에 아주 신경 쓸만한 상태가 아니었습니다. 그리고 왕비 역시 자녀들, 특히 딸들의 결혼에 소극적이 됩니다. 왕비는 남편에게 의지할 수 없는 상황에서 딸들에게 의지하려 했습니다. 딸들이 자신의 곁에 남길 바랐기에 당연히 딸들의 결혼에 소극적일 수밖에 없었습니다.

당시 이미 20대였던 샬럿과 오거스타는 이런 상황에 대해서 매우 명확하게 인식했습니다. 이제 서둘러 남편감을 찾아야 한다는 것도 잘 알고 있었습니다. 다행히 둘에게는 유럽에 가있던 오빠들이나 남동생들이 있었습니다. 그리고 이들을 통해서 남편감이 될 사람을 찾았습니다.

1791년 한 젊은 왕족이 영국을 방문했습니다. 그는 뷔르템베르크 공작의 손자인 페르디난트라는 인물이었습니다. 매우 매력적인 인물이었던 그는 영국에 머물면서 여러 사람들을 만났는데 그중에는 조지 3세 부부의 딸인 샬럿과 오거스타도 있었습니다. 그가 무도회에 참석해 공주들과 춤을 추는 동안 많은 이들이 그가 공주들 중 한 명과 결혼할 것이라고 추측하게 됩니다. 하지만 이 혼담은 조지 3세 부부에게는 매우 못마땅한 일이었습니다. 우선 뷔르템베르크의 페르디난트는 오스트리아 군인으로 일하던 인물이었습니다. 어머니는 프리드리히 2세의 조카였지만, 아버지는 뷔르템베르크를 통치하는 공작의 동생일 뿐이었습니다. 게다가 그에게는 형도 있었습니다. 이것은 그가 상속받을만한 영지가 없다는 뜻으로 종합하자면 이름뿐인 왕족이라는 것이었습니다. 이미 덴마크 왕위계승자도 거절했었던 국왕 부부에게 당연히 페르디난트의 조건은 눈에 찰 리가 없었습니다. 하지만 국왕 부부가 페르디난트가 사윗감이 아니라고 생각한 이유는 단순히 상속 영지 때문만은 아니었습니다. 그의 형인 프리드리히가 더 큰 이유였습니다. 페르디난트의 형인 뷔르템베르크의 프리드리히는 샬럿의 고종사촌인 브라운슈바이크-볼펜뷔텔의 아우구스테와 결혼했습니다. 하지만 프리드리히는 아내를 학대한 인물이었고 아우구스테는 자신을 학대하는 남편에게서 도망쳤지만 결국 젊은 나이로 갑작스럽게 사망했었습니다. 이런 비극을 알고 있던 조지 3세 부로서는 당연히 딸을 뷔르템베르크 가문으로 시집보낼 수 없었습니다.

물론 조지 3세 부부도 이 혼담을 거절하기 애매했습니다. 하지만 곧 페르디난트가 첫째 딸 샬럿이 아닌 둘째 딸 오거스타를 마음에 두고 있다는 사실이

밝혀졌고, 이렇게 되자 조지 3세 부부는 페르디난트를 거절하기 쉬워졌습니다. 언니인 샬럿이 시집가기 전에 동생인 오거스타를 결혼시킬 수 없다는 핑

— 뷔르템베르크의 페르디난트

계가 생겼습니다. 오거스타 역시 페르디난트에게 마음이 있었다고 합니다만 오거스타를 언니보다 먼저 결혼시킬 수는 없다는 부모의 뜻을 바꿀 수 없었으며, 게다가 내성적이었던 오거스타가 부모의 반대를 이길 가능성 역시 없었습니다.

이렇게 뷔르템베르크의 페르디난트와의 혼담은 아무런 성과 없이 지나갔지만 또 다른 혼담이 진행되었습니다. 이번에는 프로이센과의 혼담이었습니다. 조지 3세 부부의 둘째 아들이자 샬럿의 둘째 오빠인 요크 공작 프레드릭은 신붓감을 구하러 프로이센으로 갔습니다. 프리드리히 빌헬름 2세의 큰딸, 프로이센의 프레데리케에게 구혼을 하러 간 것이었습니다. 이때 요크 공작은 프로이센 왕가 사람들과 친해졌는데 거기에는 프레데리케의 남동생인 프로이센의 왕태자 프리드리히 빌헬름도 있었습니다. 요크 공의 형이자 영국 섭정인 웨일스 공은 프로이센 왕가와의 관계와 요크 공작과 프로이센의 왕태자 간의 관계를 고려해서 또 한 번의 혼담을 제안하게 합니다. 바로 샬럿과 프로이센의 왕태자 간의 결혼이었습니다. 요크 공작 역시 여동생을 프로이센 왕가로 시집보내는데 긍정적이었지만, 프로이센 왕태자보다 나이가 더 많은 샬럿보다는 다른 동생인 메리가 더 잘 어울린다고 생각했습니다. 이렇게 샬럿 혹은 메리 두 영국 공주 중 한 명과 프로이센의 왕위계승자 간의 결혼에 대한 이야기가 진행됩니다. 하지만 1791년 9월 요크 공작은 프로이센의 프레데리케와 결혼한 것과 달리, 프레데리케의 남동생과 요크 공작의 여동생 간의 혼담은 성사되지 않았습니다. 프로이센의 왕태자는 대신 2년 후인 1793년 샬럿의 외사촌 메클렌부르크-슈트렐리츠의 루이제와 결혼했습니다.

샬럿은 이제 20대 중반을 향해 가고 있었으며, 당시 20대 중반은 이미 노처녀였습니다. 아마 어린 시절부터 어머니의 간섭에 대해서 답답함을 느꼈을 샬럿은 나이가 들수록 더욱더 남편을 찾아 집을 떠나 자신만의 삶을 살길 바랐을 것입니다. 하지만 어머니인 왕비는 남편의 병이 더 악화되면서 왕의 곁을 지

— 조지 3세와 가족들을 만나는 요크 공작부인(프로이센의 프레데리케)

키는 대신 아이들과 함께 지냈습니다. 당시에는 시집 안 간 딸들이 과부가 된 어머니를 돌봐야 한다고 여겼습니다. 물론 왕비가 과부가 된 것은 아니었지만 국왕은 더 이상 왕비 삶의 동반자로 남을 수 없었으며, 때문에 왕비는 시집 안 간 딸들과 함께 지내는 것을 당연히 여겼습니다. 나이 때문에 점차 결혼할 기

회가 줄어들고 있던 샬럿은 자신이 결혼할 수 있도록 도와줄 사람이 필요했습니다. 그래서 샬럿은 오빠들인 웨일스 공과 요크 공작에게 도움을 청합니다.

프로이센과의 혼담이 실패한 뒤 샬럿은 자신이 원하는 남편감을 오빠들에게 이야기합니다. 바로 웨일스 공의 친구이기도 했던 5대 베드퍼드 공작 프랜시스 러셀이었습니다. 하지만 그는 영국의 공주와 결혼하기 적당한 조건은 아니었는데 일단은 왕가 출신이 아니었기에 아버지가 허락할지 의문이었습니다. 게다가 결정적으로 그는 휘그당의 지도자 중 한 명으로 이런 정치적 인물이 공주와 결혼하면 왕실에 대한 정치적 공격이 심해질 것이 분명했습니다. 그렇기에 베드퍼드 공작과의 결혼할 마음은 접어야했습니다.

웨일스 공은 여동생과 사이가 좋았으며, 당연히 여동생의 행복한 삶을 위해 남편감을 찾아줘야 한다고 생각했습니다. 이에 웨일스 공은 여동생의 남편감을 찾기 위해 동생인 요크 공작과 상의하게 됩니다. 샬럿이 결혼할 만한 남편감은 몇 가지 조건을 만족하는 인물이어야 했습니다. 먼저 영국 공주의 남편이 될 만한 지위를 가지고 있어야 했습니다. 바꿔 말하면 상속받을 영지가 있는 통치 군주 가문의 후계자나 그와 비슷한 지위의 인물이어야 했습니다. 또 왕실법령에 따라서 가톨릭교도가 아니어야 했습니다. 샬럿의 고조부였던 조지 1세가 영국의 국왕이 될 수 있었던 가장 큰 이유는 가톨릭을 믿거나 가톨릭교도와 결혼한 사람의 왕위계승을 배제하는 법률 때문이었습니다. 이 때문에 영국 왕가에서는 가톨릭교도와의 결혼이 금기시되어 있었습니다.

웨일스 공과 요크 공작은 곧 조건을 만족하는 왕족을 찾아냈습니다. 바로 올덴부르크의 페테르였습니다. 페테르는 당시 올덴부르크 공작령의 섭정으로, 친척인 올덴부르크 공작을 대신해 공작령을 통치하고 있었습니다. 하지만 올덴부르크 공작은 정신적으로 문제가 있는 상태였기 때문에 공작령은 그가 이어받을 것이나 다름없었습니다. 또 종교 역시 루터파로 가톨릭교도가 아니었

기에 영국 공주가 결혼할 수 있는 조건이었습니다. 게다가 페테르는 러시아의 예카테리나 2세의 친척으로 예카테리나 2세가 어린 시절부터 그의 후견인으로 있었기에 러시아와의 연결고리도 있었습니다.

사실 페테르는 1781년 이미 한 번 결혼했었습니다. 상대는 뷔르템베르크의 프레데리케로 샬럿의 사촌이자 불행한 죽음을 맞이한 브라운슈바이크-볼펜뷔텔의 아우구스테의 시누이였습니다. 하지만 프레데리케는 1785년 20살의 나이로 아이를 낳다가 사망했으며 때문에 당시 페테르는 두 아들이 있는 홀아비였습니다.

이 혼담은 꽤나 성사될 가능성이 커보였습니다. 샬럿도 이 혼담에 기대를 하고 있었는데 동생인 오거스타가 언니를 '올덴부르크 공작부인'이라고 농담 삼아 부를 정도였습니다. 하지만 샬럿의 부모는 다시 한 번 딸의 결혼에 대해 걱정을 하기 시작합니다. 조지 3세는 과도하게 딸의 상황을 걱정했으며 왕비는 딸을 잃고 싶어 하지 않았습니다. 이 때문에 페테르의 좋은 조건 대신 홀아비라던가 아내가 뷔르템베르크 가문 출신이라던가 하는 나쁜 조건을 크게 따졌습니다. 샬럿이 이 혼담이 잘 되지 않는 것에 대해 우울해 하자 웨일스 공은 여동생을 위해서 여러 가지 일을 했습니다. 부모에게 페테르가 괜찮은 남편감임을 설득시키려고 했는데 심지어 외삼촌에게 부탁해서 페테르를 영국으로 데려와 부모에게 괜찮은 남편감임을 보여 달라고 할 정도였습니다. 하지만 이 혼담 역시 결국 성사되지 않았습니다. 올덴부르크의 페테르는 평생 재혼하지 않고 살았었습니다.

샬럿의 혼담은 다시 잠잠해졌습니다. 큰 언니가 결혼하지 않고 있었기에 다른 자매들 역시 결혼 이야기는 꺼낼 수도 없는 상태로 세월만 흐르고 있었습니다. 30대가 눈앞에 보이자 샬럿의 마음은 더 조급해졌겠습니다만 샬럿을 도와주던 오빠 웨일스 공은 더 이상 도움을 줄 수가 없었습니다. 왜냐면 그 스스로

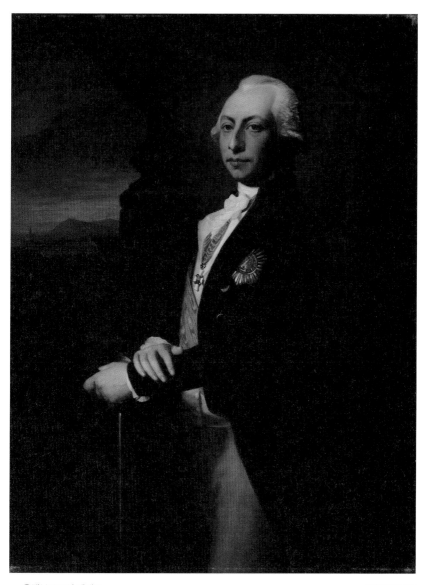

— 올덴부르크의 페테르

의 결혼 생활이 너무나 불행했기 때문입니다. 1795년 웨일스 공은 결혼하라는 의회의 압력에 굴복해 결국 사촌이었던 브라운슈바이크-볼펜뷔텔의 카롤리네와 결혼했습니다. 카롤리네는 웨일스 공에게 이상적인 신붓감이었습니다. 우선 신교도였고 프랑스와 전쟁을 하고 있던 영국에게는 대륙과의 동맹이 필요했는데 카롤리네의 아버지인 브라운슈바이크-볼펜뷔텔 공작은 뛰어난 군인이기도 했습니다. 게다가 카롤리네의 어머니는 영국 공주였으며 이것은 당연히 영국에서 카롤리네를 받아들이기 더 좋다는 것을 의미했습니다. 하지만 이는 결과적으로 아주 불행한 결혼으로 웨일스 공 부부는 결혼하자마자 별거에 들어갔고 평생 서로를 미워하면서 살게 됩니다.

이렇게 오빠의 도움마저 받을 수 없게 되면서 샬럿의 결혼 가능성은 이제 거의 없어 보이게 됩니다.

결혼을 위한 마지막 기회

하지만 샬럿에게 다시 한 번 기회가 찾아옵니다. 이제 서른 살이 거의 다 된 샬럿은 아마 마지막 기회라고 생각했겠지만, 사실 이번에 찾아온 신랑감은 이전의 신랑감과는 비교도 할 수 없을 만큼 나쁜 신랑감이기도 했습니다. 바로 사촌인 브라운슈바이크-볼펜뷔텔의 아우구스테의 남편이었던 뷔르템베르크의 프리드리히였습니다.

뷔르템베르크의 프리드리히는 이전에는 뷔르템베르크 공작의 조카 중 한 명일 뿐이었습니다. 하지만 1790년대가 되면서 두 명의 백부가 공작령을 물려받을 남자 후계자를 얻지 못할 것이 거의 확실해지자 프리드리히가 뷔르템베르크 공작령을 상속받게 될 가능성이 점차 커졌습니다. 1795년 5월 뷔르템베르크의 프리드리히의 백부이자 뷔르템베르크의 통치 공작이었던 루드비히 오이겐이 사망하고, 프리드리히의 아버지인 프리드리히 오이겐이 뷔르템베르크

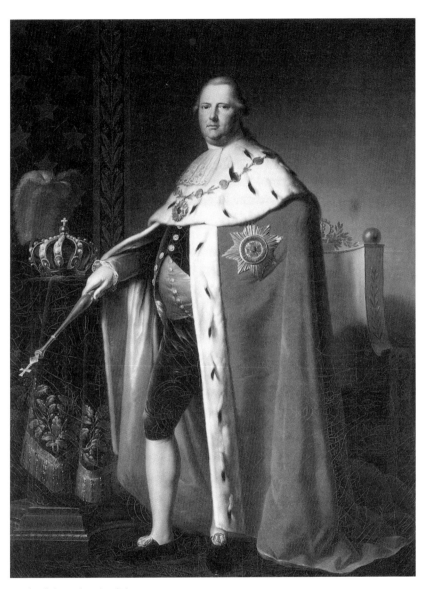

— 뷔르템베르크의 프리드리히

의 통치 공작이 됩니다. 이로써 프리드리히는 뷔르템베르크의 후계자가 되었을 뿐만 아니라 나이든 아버지를 대신해서 공작령의 통치에도 직접적으로 관여하게 되었습니다. 뷔르템베르크의 통치 공작이 될 프리드리히는 재혼해야 할 필요성을 느끼고 있었습니다. 그리고 여러 가문에서 신붓감을 찾았습니다. 하지만 프리드리히의 이전 결혼에 대한 이야기는 널리 알려져 있었으며 게다가 너무나 뚱뚱했기에 웬만한 가문에서는 그에게 딸을 주지 않으려 했습니다. 한 번은 그와 혼담이 진행된다는 사실에 신붓감이 절망했고, 그런 딸을 가엾게 여긴 어머니가 결국 혼담을 거절한 적도 있었습니다. 하지만 프리드리히는 계속 신붓감을 찾고 있었습니다. 그리고 1795년 11월에는 영국에 사람을 보내서 샬럿과의 결혼 협상을 시도합니다.

영국에서도 프리드리히와 그의 전처였던 브라운슈바이크-볼펜뷔텔의 아우구스테의 이야기를 잘 알고 있었습니다. 그리고 이 때문에 프리드리히가 대놓고 샬럿과 결혼하겠다는 의사를 밝히자 너무나도 놀랐습니다. 국왕 부부는 이 혼담에 대해서 당연히 말도 안 된다고 생각했지만 너무나 대놓고 혼담을 넣은 것에 대해 크게 당황했습니다. 조지 3세는 이 혼담에 대해서 들으려고 하지도 않았습니다. 하지만 샬럿의 경우는 좀 달랐습니다. 이제 그녀는 결혼할 기회가 거의 없었으며 이 남편감을 놓치게 된다면 결혼하지 않고 영국에서 평생을 지낸 고모들처럼 자신도 그렇게 살게 될 것입니다. 샬럿은 자신의 가정을 원했으며 이상한 남자라고 하더라도 일단 기회를 놓칠 수 없었습니다.

결혼을 원하는 딸을 외면할 수 없었던 조지 3세는 결국 프리드리히에 대한 여러 이야기들이 정말 사실인지 아닌지, 그에 대한 조사를 시작했습니다. 그리고 이 조사를 통해 프리드리히가 알려진 것만큼 폭력적이거나 그렇지는 않을 지도 모른다는 이야기를 듣게 됩니다. 그리고 조지 3세의 누나이자 프리드리히의 장모였던 오거스타의 편지가 조지 3세의 마음을 결정하게 만들었습니다. 오거스타는 조지 3세에게 자신의 사위에 대해서 호의적인 표현을 사용했

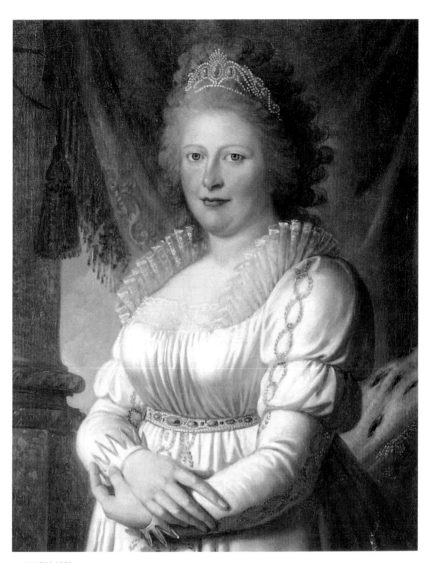

— 30대의 샬럿

고 이런 누나의 말에 조지 3세의 마음이 흔들린 것입니다. 이 상황은 사실 너무나 이상한 것이었습니다. 딸이 사위에게 학대당한 것을 모르지 않았던 오거스타가 왜 남동생에게 사위에 대해 좋은 말을 썼는지 이해할 수 없는 일입니다. 오거스타의 행동은 어쩌면 이제 어머니 없이 폭력적인 아버지 손에 키워지고 있는 손자 손녀들에 대한 걱정 때문이었을 수도 있습니다. 조카인 샬럿이 의붓자식들을 잘 돌봐줄 것이라고 생각했을 가능성도 있습니다.

조지 3세는 마음이 흔들리고 있긴 했지만 불안정한 유럽 대륙의 상황 때문에 역시나 딸의 결혼에 대한 허락을 망설이고 있었습니다. 프랑스 대혁명이 일어난 뒤 유럽 대륙에서는 프랑스 혁명 전쟁이 계속되고 있었습니다. 영국도 이 전쟁에 참전 중이긴 했지만 일단 바다 건너 유럽 대륙에서 일어난 전쟁이었으며, 영국에 머문다면 적어도 안전은 보장되었습니다. 그렇기에 딸을 바다 건너 유럽으로 보내는 것을 걱정했습니다. 하지만 샬럿은 이번에는 결혼하겠다는 의지가 확고했고, 조지 3세는 전쟁이 뷔르템베르크까지 영향을 미치지 않을 것이라는 판단 하에 결국 샬럿의 결혼을 허락하게 됩니다.

샬럿은 한 번도 본 적이 없는 프리드리히와의 결혼을 결정했습니다. 프리드리히는 결혼이 성사되었다는 소식에 서둘러 영국으로 건너오는데, 급한 성격이었던 그는 엄청난 지참금을 가져올 샬럿과의 결혼이 중간에 잘못될 것을 걱정했을 것입니다. 샬럿은 결혼 보름 전에 남편이 될 프리드리히를 처음 만났습니다. 사실 그는 젊은 시절에는 괜찮은 외모로 알려졌지만 그때도 이미 살이 찌기 시작했으며, 샬럿과 결혼할 때는 엄청난 체중에 달해 있었습니다. 당시 기록에 따르면 샬럿은 프리드리히와 첫 만남에서 충격을 받아 아무 소리도 못할 정도였다고 합니다. 아마 자신이 생각하던 왕자님과 너무나 다른 모습이었을 것입니다. 하지만 샬럿에게 프리드리히는 어머니에게서 벗어나 자신의 가정을 가질 마지막 기회였으며, 결국 1797년 5월 18일 결혼식을 올립니다. 그리고 6월 2일 샬럿은 이제 자신의 집이 될 뷔르템베르크를 향해 가게 됩니다.

결혼 후의 삶

샬럿은 결혼 후에 뷔르템베르크 공작 가문의 거주지 중 하나인 루드비히스부르크 성에 거주하게 됩니다. 샬럿이 자신의 새집에 처음 왔을 때 남편인 프리드리히는 아내를 위해서 장인인 조지 3세의 초상화를 아내의 방에 걸어두었다고 합니다. 이제 너무나 사랑하는 아버지를 만나지 못하게 된 샬럿은 남편의 이런 깜짝 선물에 행복해했으며 남편이 자신에게 잘 대해줄 것이라고 기대했습니다.

— 샬럿과 프리드리히의 결혼에 대한 풍자화

뷔르템베르크로 오자마자 샬럿은 매우 많은 일을 겪게 됩니다. 샬럿이 뷔르템베르크로 온지 6개월도 되지 않아서 시아버지인 뷔르템베르크 공작이 사망했으며 남편인 프리드리히가 뷔르템베르크의 통치 공작이, 샬럿은 뷔르템베르크의 통치 공작부인이 됐습니다. 하지만 이것은 단지 시작일 뿐이었습니다. 1798년 3월에는 시어머니가 사망했고 그 다음 달에는 딸을 사산했습니다. 가족들을 연속으로 잃고 마지막에는 임신 중이던 아이마저 잃은 샬럿은 너무나도 상심하게 됩니다. 게다가 이후 아이를 가질 수 없게 되었기에 아이를 잃은 슬픔은 쉽게 나아지지 않았습니다. 이런 상실감은 결혼하기 전 태어난 조카이자 어머니와 자신의 이름을 물려받은 웨일스의 샬럿에 대한 관심으로 이어졌습니다.

샬럿은 가족들과 주고받은 편지에서 가정생활에 대해 '잘 지낸다'거나 '남편이 잘해준다'는 이야기를 했습니다. 하지만 그녀의 삶이 그렇게 행복했던 것은 아니었습니다.

샬럿의 남편인 프리드리히는 성격이 매우 급했으며 폭력적인 성향을 가지고 있는 사람이었습니다. 그의 성격은 평생 바뀌지 않았고 이를 본인 스스로도 잘 알고 있었습니다. 프리드리히는 전처는 물론 자녀들도 학대했고 당연히 두 번째 아내인 샬럿도 학대했습니다. 하지만 샬럿은 남편의 이런 행동에 대해 사촌인 아우구스테와는 다른 방식을 선택합니다. 바로 침묵이었습니다. 샬럿이 침묵한 가장 큰 원인은 바로 자존심 때문이었을 것입니다. 샬럿은 스스로 프리드리히를 선택했습니다. 그리고 그 선택이 잘못되었다는 것을 인정하기에는 너무나 자존심이 강했던 것 같습니다. 게다가 영국의 공주이자 프린세스 로열이었던 샬럿은 남편에게 학대당한다는 사실 자체를 부끄럽게 여겼을 것입니다. 샬럿은 남편과의 부정적 상황을 발설하지 않았으며 또 정원일을 하면서 힘든 일을 잊으려했습니다. 그리고 남편이 죽은 후에야 남편의 행동에 대해서 조금씩 이야기하고는 했었다고 합니다.

샬럿은 프리드리히의 자녀들과 사이가 나쁘지 않았습니다. 사실 프리드리히의 자녀들은 샬럿이 결혼했을 때 이미 10대였습니다. 아들들은 아버지가 양육했었는데, 아들들 역시 아버지에게 학대당했으며 폭력적이고 강압적인 아버지를 두려워했었습니다. 딸인 카타리나는 할머니의 손에 컸고 할머니가 죽은 뒤에는 샬럿이 돌보았습니다. 아이들과는 많은 왕가가 그렇듯 자주 만나지는 않지만, 어쩌면 폭력적인 남편과 아버지에 대한 기억을 공유하고 있었기에 서로에게 동질감을 느꼈을 수도 있습니다.

샬럿이 뷔르템베르크의 공작부인이 된 시기는 프랑스 혁명 전쟁이 한참이던 시기였습니다. 조지 3세는 대륙의 전쟁이 진정될 것이라고 여겼지만 사실 그렇지 않았습니다. 이후 나폴레옹이 등장하면서 유럽의 여러 나라들이 완전히 바뀌게 된 것입니다. 그리고 야심 가득한, 샬럿의 남편 프리드리히는 이런 혼란한 상황의 한복판으로 뛰어들었습니다. 그저 이름뿐이었던 왕족에서 결국 뷔르템베르크의 통치 공작이 된 그는 전쟁의 와중에서 더 많은 것을 원했습니다. 샬럿의 친정인 영국은 나폴레옹에 대해 한결같이 적대적이었습니다. 하지만 남편인 프리드리히는 나폴레옹의 동맹이 됩니다.

프랑스는 물론 네덜란드와 독일, 이탈리아, 이베리아 반도 등의 지역을 점령한 나폴레옹은 자신이 점령한 지역을 통치하는 황제가 됩니다. 황제로서 나폴레옹은 점령지를 경영할 계획이 있었습니다. 프랑스는 자신의 통치 지역으로 남기고 다른 유럽의 여러 지역은 각각 왕국으로 묶어서 자신의 직계 친척들에게 통치하도록 했으며, 또 자신에게 협력하는 독일의 다른 지역들에 대해서는 자신의 제국에서의 지위를 인정해줬습니다.

샬럿의 남편인 프리드리히는 프랑스와 나폴레옹의 정책에 따랐으며 덕분에 나폴레옹에게서 선제후 지위를 얻었습니다. 프랑스를 지원한 대가로 뷔르템베르크는 왕국이 되었으며 프리드리히는 뷔르템베르크의 첫 번째 국왕이

됩니다. 남편이 국왕이 되면서 샬럿 역시 뷔르템베르크의 샤를로테 왕비가 되었습니다. 프리드리히는 나폴레옹과의 동맹을 강화하기 위해서 딸인 카타리나를 나폴레옹의 막내 동생인 제롬 보나파르트와 결혼시키기까지 했습니다.

샬럿은 정치에 관여하지 않았으며 또 폭력적인 남편의 행동에 어떤 영향력도 행사할 수 없었습니다. 하지만 남편과 나폴레옹의 동맹은 샬럿을 친정 식구들과의 관계에서 무척 난처한 상황에 빠뜨리는 것이었습니다. 프랑스는 거의 항상 영국의 적이었으며 샬럿의 남편이 프랑스와 동맹을 맺은 것에 샬럿의 아버지 조지 3세는 크게 분노했습니다. 딸도 '뷔르템베르크의 왕비'라고 부르지 않을 정도였다고 합니다. 하지만 조지 3세의 분노와 관계없이 나폴레옹이 몰락한 뒤 프리드리히는 빈 의회에 참석해서 처가의 도움으로 뷔르템베르크 왕국의 지위와 영지를 유지할 수 있었습니다.

샬럿은 뷔르템베르크에서 왕비로 살면서 여러 자선사업 등을 하면서 뷔르템베르크 사람들의 존경을 받았습니다. 하지만 정치적 상황은 물론 의붓자녀들의 결혼이나 가족 관계에 대해서 어떤 영향력도 행사할 수 없었습니다. 모든 것은 다 남편인 프리드리히가 결정했으며, 그는 가족들 중 어느 누구도 자신의 뜻을 거스르는 것을 용납하지 않았기에 샬럿은 그저 남편의 뜻을 따라야 했습니다. 그러던 1816년 프리드리히가 (드디어) 사망하고 의붓아들인 빌헬름이 국왕으로 즉위합니다. 샬럿은 자신이 살던 루드비히스부르크 성에서 계속 지내며 찾아오는 친척들을 만나거나 자신이 하던 자선사업 등을 계속 하면서 살았습니다. 아마 폭력적이었던 남편의 죽음은 샬럿의 삶을 좀 더 편안하게 해주는 일이었을 것입니다. 하지만 세상을 떠난 사람은 샬럿의 남편만이 아니었습니다. 1817년에는 샬럿이 평생 관심을 쏟았던 조카 웨일스의 샬럿이 세상을 떠납니다. 그리고 1818년에는 어머니 샬럿 왕비가 세상을 떠났으며 1819년에는 며느리인 예카테리나 파블로브나 여대공이 사망했고, 1820년에는 가장 사랑했던 아버지 조지 3세가 세상을 떠나게 됩니다. 연이어서 가족들이 세

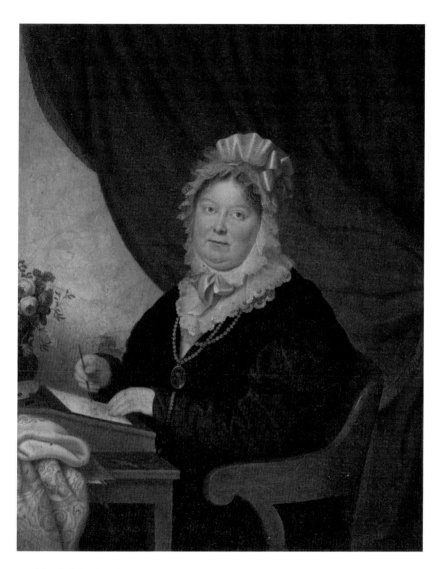

— 사망 2년 전에 그려진 샬럿의 초상화

상을 떠나면서 샬럿은 큰 슬픔에 빠지게 됩니다. 물론 새로운 가족들도 태어났고 이는 아마 샬럿에게 기쁨이었을 것입니다. 이를테면 동생인 켄트 공작이 결혼해 1819년 켄트 공작의 딸이 태어났을 때 새로 태어난 조카의 대모가 되어주기도 했습니다.

1827년 병의 치료를 위해 결혼 후 처음으로 영국으로 돌아온 샬럿은 1828년 다시 뷔르템베르크로 돌아갔으며, 그해 10월에 사망했습니다.

샬럿은 영국의 공주로 태어나 부모의 행복한 결혼 생활을 보고 자랐습니다. 부모님이 딸의 행복한 삶을 위해 열심히 신랑을 고르는 등의 평범한 행복도 있었지만, 이는 아버지의 병으로 끝났습니다. 조지 3세의 병은 가족들 간의 관계를 파괴했습니다. 특히 점차 다른 사람이 되어가는 남편과 이전의 행복을 누릴 수 없었던 샬럿 왕비가, 결국 딸들을 놓아주지 않고 자신의 곁에 두려하게 만들었습니다.

결혼만이 어머니나 집에서 벗어날 수 있는 유일한 방법이었던 샬럿은 점차 나이 들어가고 결혼할만한 신랑감이 점점 사라져가자 최악의 선택을 했습니다. 샬럿의 이런 결정에는 복합적인 이유가 있었을 것입니다. 가장 큰 이유는 샬럿이 너무나 절박했다는 것이겠고, 다음으로는 당시 관습상 왕족들의 스캔들에 대해 자세히 밝히는 것은 체면과 관련되어있다고 생각했기에 신랑감에 대한 정확한 실상을 알 수 없었다는 것도 하나일 원인일 것입니다. 최악의 선택을 한 샬럿의 삶이 불행했던 것은 당연한 일이었습니다. 하지만 샬럿은 최악의 선택을 했다는 것을 인정하기에는 너무나 자존심이 강했습니다. 그렇기에 샬럿은 평생 자신의 불행에 대해 침묵했습니다.

브라운슈바이크-볼펜뷔텔의
카롤리네

Caroline Amelia Elizabeth of Brunswick-Wolfenbüttel;

17 May 1768 – 7 August 1821
Caroline Amalie Elisabeth von Braunschweig-Wolfenbüttel

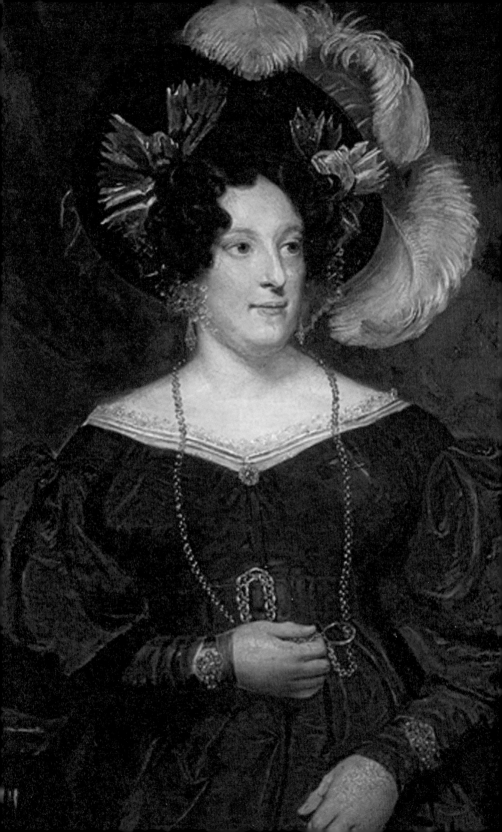

Caroline Amelia Elizabeth of Brunswick-Wolfenbüttel;

17 May 1768 – 7 August 1821
Caroline Amalie Elisabeth von Braunschweig-Wolfenbüttel

평범하지 않은 어린 시절

훗날 영국의 '캐롤라인 왕비'라는 이름으로 더 잘 알려지는 브라운슈바이크-볼펜뷔텔의 카롤리네는 불행한 삶을 산 브라운슈바이크-볼펜뷔텔의 아우구스테의 여동생입니다. 바로 앞에서 다룬 영국의 샬럿의 올케언니이기도 한 카롤리네는 언니나 시누이만큼 불행한 삶이었지만 언니인 아우구스테처럼 오명을 쓴 채 남아있지 않았으며, 시누이처럼 입 다물고 살지도 않았습니다.

브라운슈바이크-볼펜뷔텔의 카롤리네는 1768년 5월 17일 브라운슈바이크-뤼네부르크 공작이자 브라운슈바이크-볼펜뷔텔의 후계자였던 카를 빌헬름 페르디난트와 영국의 오거스타의 둘째 딸이자 셋째 아이로 태어났습니다. 카롤리네라는 이름은 이모이자 덴마크 왕비였던 캐롤라인 마틸다의 이름을 딴 것입니다. 카롤리네의 위로는 언니 아우구스테와 오빠인 칼 게오르그 아우구스트가 있었는데 후계자가 될 아들이 한 명밖에 없었기에 가족들은 카롤리네

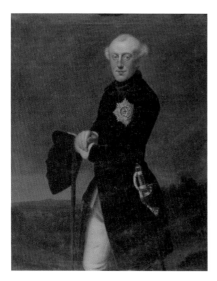
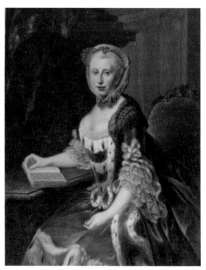

— 아버지 브라운슈바이크-볼펜뷔텔의 카를 빌헬름 페르디난트 — 어머니 영국의 오거스타

가 아들이길 바랐습니다. 이후 카롤리네의 밑으로 세 명의 남동생들이 더 태어 납니다만, 아버지인 카를 빌헬름 페르디난트는 그다지 행복하지 않았습니다.

카를 빌헬름 페르디난트와 오거스타의 네 아들 중 위의 세 아들은 정신적 육 체적으로 문제가 있었다고 알려져 있습니다. 아버지인 카를 빌헬름 페르디난

트는 외삼촌인 프리드리히 2세가 '영웅 같은 존재'라고 이야기할 정도로 뛰어난 군인에 야심도 많은 인물이었습니다. 하지만 그의 아들들은 군인으로서의 능력이 없어보였습니다. 이에 대한 실망감은 카를 빌헬름 페르디난트가 아내와 멀어진 중요한 이유 중 하나입니다. 자녀들의 장애가 정략결혼 때문에 생겼다고 믿었기 때문입니다. 카를 빌헬름 페르디난트는 아들들에게 매우 엄격한 아버지였는데, 특히 형들과 달리 장애를 가지지 않았을 뿐만 아니라 아버지의 능력을 이어받았다고 여겨진 막내아들 프리드리히 빌헬름도 믿지 못해 엄격하게 대했습니다. 물론 딸들에게는 좀 더 부드럽게 대했다고 알려져 있지만, 당대에 딸들은 어머니의 책임이었기에 딸들의 교육에 직접적으로 관여하지는 않았습니다.

카를 빌헬름 페르디난트 역시 당시 많은 왕족들처럼 아내 외에 정부를 얻었습니다. 그리고 이를 아내가 당연히 받아들여야 한다고 생각했습니다. 특히 1766년 이탈리아로 여행을 갔다가 데려온 한 여인과의 사이에서는 아들을 낳았고 자신의 아들로 인정하기까지 했습니다. 그리고 1777년에는 프로이센 궁정의 아름다운 루이제 폰 헤르테펠트를 정부로 삼았습니다.

오거스타에게 카를 빌헬름 페르디난트와의 결혼은 처음에는 행복한 것이었습니다. 잘생기고 능력 있는 남편은 언젠가 볼펜뷔텔을 통치할 통치 군주이기도 했습니다. 하지만 오거스타는 점차 남편이 자신이 기대하던 이상적 왕자님이 아니라는 것을 알게 됩니다. 볼펜뷔텔은 영국이나 하노버와는 다른 곳이었으며 오거스타는 남편의 정부도 받아들여야 했습니다. 특히 루이제 폰 헤르테펠트를 데려왔을 때는 매우 화를 내고 남편과 싸우기까지 했습니다만, 카를 빌헬름 페르디난트는 루이제 폰 헤르테펠트와의 관계를 평생 지속했습니다. 게다가 오거스타는 남편이 자신이 낳은 아들들보다 군인으로서 능력을 보여준 정부의 아들을 더 좋아하는 것에 상처를 받았습니다. 그래도 오거스타는 당대의 많은 여성들처럼 남편의 행동을 인내하면서 살아가야했습니다.

부모의 불화는 아이들에게 영향을 미치게 마련입니다. 그리고 카를 빌헬름 페르디난트와 오거스타의 아이들에게도 영향을 미쳤습니다. 훗날 카롤리네는 자신의 어린 시절에 대해 정반대인 부모가 같은 행동에 대해 한 명은 야단을 치고 한 명은 칭찬을 했다고 언급할 정도였다고 합니다.

당시 딸들은 함께 교육을 받았으며 카롤리네는 언니 아우구스테와 함께 교육을 받았습니다. 아우구스테와 카롤리네는 그렇게 잘 교육받았다고는 알려지지 않았습니다. 아버지인 카를 빌헬름 페르디난트는 딸들의 교육에는 덜 엄격했으며 또 좋은 선생님을 찾을 수 없었던 것도 원인이었습니다. 그 결과 언니인 아우구스테는 프랑스어를 그래도 어느 정도 쓸 수 있었지만, 카롤리네는 프랑스어나 영어를 이해는 하지만 제대로 쓸 수는 없었습니다. 이것이 후에 카롤리네가 영국에서 개인 서신을 도난당한 이유일 것입니다. 편지를 쓸 때 꼭 비서가 필요했는데 사람들의 손을 거치다 보면 누군가 그걸 가로채려는 사람이 생기기 마련이기 때문입니다.

카롤리네는 언니 아우구스테와 함께 교육받긴 했지만 언니와 그리 가까운 사이는 아니었습니다. 네 살 정도 차이가 났고 아우구스테는 일찍 결혼해 집을 떠났기에 자매가 심리적으로 더 가까워지기 어려웠을 것입니다. 아우구스테는 결혼하고 난 뒤 여동생과는 서신을 전혀 주고받지 않았으며 이는 아우구스테와 카롤리네가 어린 시절에도 그다지 가까운 사이가 아니었다는 것을 알려줍니다.

카롤리네는 어린 시절 매우 예쁜 아이라는 평가를 받았습니다. 10대 초반까지 카롤리네를 만났던 외교관들이나 방문객들은 '곱슬머리에 매우 예쁜 아이'라는 이야기를 하곤 했습니다. 1780년 카롤리네의 언니인 아우구스테가 15살에 뷔르템베르크의 프리드리히와 결혼을 해 집을 떠나게 됩니다. 큰 딸을 시집보낸 카롤리네의 어머니는 이제 둘째 딸의 혼담에 집중했습니다. 카롤리네

는 겨우 10대 초반이었지만 왕가의 혼담은 어린 나이부터 이야기가 나오는 것이 흔했습니다. 오거스타는 딸을 자기 조카인 영국 왕자와 결혼시키고 싶어 했습니다. 카롤리네의 어머니가 처음에 생각한 사윗감은 조지 3세의 둘째 아들인 요크 공작 프레드릭이었습니다. 1781년 요크 공작은 고모를 방문하기 위해 브라운슈바이크로 왔습니다. 당연히 오거스타는 딸과 요크 공작을 만나게 하려했지만 이 만남은 이루어지지 않습니다. 왜냐면 카롤리네가 갑작스럽게 아팠기 때문입니다.

카롤리네의 병에 대해서는 오거스타가 남동생인 조지 3세에게 보내는 편지에 언급되어 있는데, '경련을 일으켰고 신경질적이고 우울해하면서 세상의 모든 것을 비관적으로 생각하고 있다'고 썼습니다. 이것은 사실 조지 3세가 결혼 직후 잠시 겪었던 증상과 유사했었습니다. 이 때문에 카롤리네가 이때 앓았던 병을 조지 3세가 앓았던 병인 포르피린증 때문에 생긴 증상으로 추정하기도 합니다. 하지만 카롤리네는 반항적 성격이었기에 어쩌면 그냥 부모에게 반항한 것일 수도 있었습니다.

질병 때문이었건 반항적인 성격 때문이었건 간에 당시 왕족들은 다른 사람에게 흠을 보여서는 안 된다고 생각했었습니다. 딸이 밖에서 이상한 행동을 하면 절대 안 되기 때문에 카롤리네의 이런 증상은 부모가 딸을 매우 엄격하게 관리하는 원인 중 하나가 되었습니다. 카롤리네의 부모는 딸이 외부에서 사람들과 교류하는 것을 철저히 막았습니다. 물론 이것은 당시 많은 왕족들의 교육 방법이긴 했습니다. 하지만 카롤리네의 부모는 지나치게 딸을 단속했는데, 이를테면 무도회에서 절대로 남자들과 춤을 추지 못하게 가로막았으며 자유롭게 다니지도 못하고 늘 주변에 누군가가 있었습니다. 이런 상황은 카롤리네가 삶을 더욱더 답답하게 느끼는 원인이 되었습니다. 그리고 카롤리네는 점차 부모에게 반항적이 되어갑니다. 예를 들면 딸의 무도회 참석을 금지하고 외출한 부부는 갑자기 딸이 아프다는 소식을 듣게 됩니다. 놀라서 집으로 돌아왔

을 때 카롤리네는 갑자기 산기가 있다고 소리쳤으며 산파를 불러오라고 난리 쳤습니다. 서둘러 산파가 오자 카롤리네는 아무런 일이 없었다는 듯이 어머니에게 무도회에 데리고 가달라고 했다고 합니다. 하지만 이런 반항적인 행동 때문에 부모는 더 엄격하게 딸의 행동을 제한하게 됩니다.

카롤리네의 행동에 대한 엄격한 제제와 카롤리네의 기행은 이상한 소문을 돌게 만들었습니다. 카롤리네가 신분이 낮은 남자와 사랑에 빠졌으며 심지어 아이를 낳았다는 소문이었습니다. 그래서 카롤리네를 감시하고 있다는 것이었습니다. 이 소문은 아주 널리 퍼졌지만, 정확한 사실은 알 수 없습니다. 물론 공주들이 결혼 전에 아이를 낳는 경우가 아주 없지는 않았지만 가능성은 낮아 보입니다. 아마 훗날 카롤리네에 대한 가십거리가 쏟아져 나오면서 더 널리 알려지게 된 이야기 중 하나일 것입니다.

또 다른 이야기도 있습니다. 무도회나 공공행사에는 참석이 엄격히 제한되어 있었던 카롤리네지만 어린 시절부터 승마하는 것은 허용되었으며 이 때문에 말을 타고 밖으로 나가 지역 농민들을 만나거나 그 아이들과 어울리기도 했다고 합니다. 커서도 이런 행동을 계속했는데 아마 카롤리네가 결혼 후 어려운 처지의 아이들에게 관심을 보인 것도 이런 어린 시절의 경험 때문일 것입니다. 하지만 이런 행동도 나중에는 카롤리네의 가십거리 중 하나로 널리 퍼졌습니다.

결혼

카롤리네의 어머니는 둘째 딸의 혼처를 열심히 찾고 있었습니다. 여전히 조카인 영국의 왕자들을 마음에 두고 있었지만 조지 3세 부부는 그다지 탐탁지 않아했습니다. 아마 가장 큰 이유는 샬럿 왕비가 시누이인 오거스타를 껄끄럽게 생각했던 적이 있어서였을 것입니다. 물론 영국 왕가를 외가로 두고 프로

이센 왕가와도 친척 관계인, 게다가 아름답다고 소문까지 난 카롤리네에게 관심을 갖는 다른 왕족들이 많이 있었습니다. 카롤리네를 아내로 얻기 위해 브라운슈바이크로 찾아온 사람들도 있었고, 카롤리네의 부모는 딸을 결혼시키기 위해 열심히 노력했습니다만 혼담은 늘 성사되지 않았습니다.

오거스타는 딸의 혼담이 잘 성사되지 않자 점점 더 조급해졌습니다. 그리고 이런 카롤리네의 혼담을 더욱더 힘들게 만드는 상황이 발생합니다. 바로 언니 아우구스테가 남편과 헤어지려 한 것입니다. 카롤리네의 언니 아우구스테는 남편의 학대에 시달리고 있었습니다. 1786년 말 아우구스테는 남편에게서 도망쳐서 러시아의 예카테리나 2세에게 보호를 청해 여제의 보호를 받게 됐고, 여제가 아우구스테의 남편을 러시아에서 내쫓아 이후에 이혼 말이 오가게 되었습니다.

언니의 잘못이 아니라 하더라도 이혼은 큰 스캔들 거리였습니다. 그래서 이런 언니가 있는 여동생은 다른 왕가에서 꺼리게 되는데 이것이 카롤리네의 혼담에 큰 영향을 미쳤을 것입니다. 언니가 남편과 헤어졌을 때 카롤리네는 19살도 되지 않았었고 당시로서는 딱 결혼할 나이였던 것입니다. 1788년 언니 아우구스테가 갑작스럽게 사망했지만 그래도 카롤리네의 혼담에 부정적인 영향은 가시지 않았습니다.

카롤리네의 혼담은 오래도록 성사되지 않았습니다만 1794년 갑자기 혼담이 들어왔습니다. 이번에는 카롤리네의 어머니가 그렇게나 바라던 영국 왕자로, 그것도 그냥 영국 왕자가 아니라 왕위계승자인 웨일스 공 조지와의 혼담이었습니다. 하지만 카롤리네의 부모는 이 혼담이 마냥 기쁘지만은 않았었습니다. 왜냐면 조카인 웨일스 공에 대해서 너무나 많은 사실을 알고 있었기 때문입니다.

웨일스 공 조지는 1762년 영국의 국왕 조지 3세와 그의 아내인 메클렌부르크-슈트렐리츠의 샤를로테의 장남으로 태어났습니다. 태어난 직후 영국의 왕위계승자에게 부여되는 칭호인 웨일스 공 칭호를 받았으며 영국의 왕위계승자로 자라게 됩니다. 그는 어린 시절 매우 똑똑했으며 이 때문에 많은 이들의 기대를 받는 인물이었습니다. 하지만 이내 부모의 기대를 저버리는 아들이 됩니다. 성인이 되자 웨일스 공은 자신의 거처를 갖게 되었는데 이때부터 방탕한 생활이 시작된 것입니다. 왕위에 오르기 전 엄격한 생활을 했고 22살에 왕위에 오른 뒤에는 성실한 남편으로 평생을 살았던 아버지 조지 3세와 달리, 웨일스 공은 여러 여자들을 따라다니면서 스캔들을 일으켰을 뿐만 아니라 수입보다 훨씬 많은 지출을 해서 빚이 점점 더 늘어가고 있었습니다.

사실 이런 웨일스 공의 삶은 왕실 입장에서는 심각한 일은 아니었습니다. 결혼 전 여자들과의 연애는 그리 큰 문제가 되는 것은 아니었으며 또 빚은 왕실에서 충분히 해결해줄 수 있는 문제였습니다. 웨일스 공의 가장 심각한 문제는 1785년 23살 때 자신보다 6살 많은 과부, 피츠허버트 부인과 결혼했던 일이었습니다. 마리아 스미스라는 이름으로 태어난 피츠허버트 부인은 이전에 두 번 결혼했지만 두 번 다 사별했습니다. 두 번째 남편이 죽고 3년 뒤인 1784년 피츠허버트 부인은 런던 사교계에 들어갔는데 이곳에서 웨일스 공을 만나게 됩니다. 피츠허버트 부인을 사랑하게 되었으며 그녀와 결혼하고 싶었던 웨일스 공은 피츠허버트 부인을 끈질기게 설득한 끝에 결국 1785년 12월 15일 결혼식을 올립니다. 둘의 결혼은 비밀결혼이었지만 결혼을 주재하는 목사와 두 명의 증인까지 있었기에 일반적인 법적으로는 문제가 없는 결혼이었습니다. 하지만 이는 왕실 입장에서는 엄청나게 큰 사건이었습니다.

가장 큰 문제는 피츠허버트 부인이 가톨릭교도라는 것이었습니다. 1701년 잉글랜드 의회는 가톨릭을 믿거나 가톨릭교도와 결혼한 사람들의 왕위계승권리를 배제하는 법률을 통과시켰습니다. 덕분에 조지 3세의 고조모인 하노버

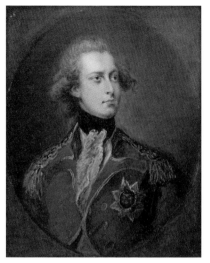
— 웨일스 공 조지

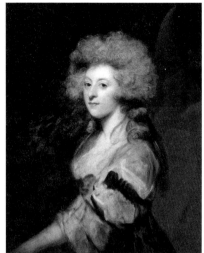
— 피츠허버트 부인

의 선제후비 조피와 그 후손이 왕위계승자로 지정되었던 것입니다. 그런데 웨일스 공이 가톨릭교도와 결혼한다면 웨일스 공은 왕위계승권리를 박탈당해야 했고 이것은 정치적으로 엄청나게 심각한 문제였습니다.

하지만 다행히도 또 하나의 법이 있었습니다. 1772년 조지 3세가 통과시킨 '왕실결혼법'이었습니다. 이 법은 국왕의 허락을 받지 못한 왕족의 결혼은 무효라는 것입니다. 이 법이 통과된 것은 조지 3세의 두 동생들 때문이었습니다.

조지 3세의 두 동생인 글로스터 공작과 컴벌랜드 공작은 유럽 왕가의 여성들과 결혼하길 바랐던 형의 뜻과 달리 영국 여성들과 결혼했습니다. 특히 글로스터 공작부인이 된 마리아 월폴은 영국의 유명한 정치 가문인 월폴가 출신이기는 하지만 어머니가 하녀였기에 부모가 정식으로 결혼하지 않았으며, 아버지의 인정을 받긴 했지만 법적으로는 사생아였습니다. 또 컴벌랜드 공작부인이 된 앤 호튼 역시 조지 3세가 만족할 만한 신분이 아니었습니다. 동생들의 비밀 결혼을 알게 된 조지 3세는 화가 나서 국왕의 허락 없이 왕실가족들은 결혼할 수 없다는 법을 만들었습니다. 물론 이 법은 동생들이 결혼하고 난 뒤에 만들어진 것이라 동생들의 결혼을 무효화시킬 수는 없었지만 아들들의 결혼은 달랐습니다.

웨일스 공의 결혼은 비밀결혼이었기에 그가 결혼했다는 이야기가 흘러나와도 왕실에서는 이를 인정하지 않았습니다. 국왕의 허락이 없었으니 당연히 결혼도 하지 않았다는 것이었습니다. 게다가 1788년 조지 3세의 병이 시작되고 웨일스 공이 섭정 지위에 오를 가능성이 커지자 웨일스 공과 피츠허버트 부인과의 결혼은 더욱더 알려져서는 안 되는 일이 되었습니다.

웨일스 공은 피츠허버트 부인을 아내로 생각했지만 의회나 왕실에서는 그를 미혼으로 대했습니다. 설혹 진짜 결혼했다고 하더라도 인정할 수는 없었던 의회나 국왕은 서둘러 웨일스 공을 결혼시켜서 추문이 퍼져나가는 것을 막으려 했습니다. 의회와 국왕은 웨일스 공을 설득하기 위해서 경제적 이익을 제공하기로 결정합니다. 웨일스 공은 매우 사치스러운 생활을 했으며 이때는 이미 빚을 감당할 수 없을 정도였습니다. 이 때문에 의회와 국왕은 웨일스 공의 빚을 갚아주는 대신 정식 아내를 맞으라고 이야기합니다.

웨일스 공은 마음이 조금씩 흔들립니다. 가장 큰 이유는 바로 웨일스 공에게 새로운 여자가 생겼기 때문이었습니다. 웨일스 공의 정부가 된 여성은 바

로 저지 백작부인으로 '레이디 저지'라는 이름으로 알려진 프랜시스 빌리어스였습니다. 웨일스 공은 1793년 자신보다 10살이나 많고 10명의 아이의 어머니이기도 했던 저지 백작부인에게 빠져들었는데, 웨일스 공에 대한 자신의 영향력을 강화하고 싶었던 저지 백작부인이 웨일스 공을 설득했습니다. 사랑하는 여성과 영원히 헤어지는 것이 아니라 돈 문제를 해결하기 위한 아내를 잠시 맞으라는 것이었습니다.

결국 웨일스 공은 1794년 피츠허버트 부인에게 헤어지겠다는 편지를 썼으며, 의회와 아버지의 뜻에 따라서 자신의 신분에 걸맞은 통치 가문 출신의 여성과 결혼하기로 합니다. 그리고 그의 신붓감으로 결정된 여성이 바로 카롤리네였습니다. 당시 유럽은 프랑스 혁명 전쟁이 진행 중이었고 영국 역시 프랑스와의 전쟁에 참전 중이었습니다. 이 때문에 뛰어난 장군이자 반 프랑스 동맹군의 총사령관으로 '브라운슈바이크 공작'이라고 더 잘 알려진 카롤리네의 아버지가 중요했습니다. 게다가 카롤리네는 신교도에 영국 공주의 딸이었으며 영국에서 카롤리네에 대한 평가가 나쁘지 않았습니다.

카롤리네의 아버지에게도 딸이 영국으로 시집가는 것이 중요했습니다. 그는 오래도록 프로이센군에 있었지만, 사촌이자 프로이센 국왕인 프리드리히 빌헬름 2세를 그다지 좋아하지 않았으며 갈등을 빚고 있었습니다. 이런 상황에서 딸이 영국으로 시집간다면 그에게는 도움이 될 것이 분명했습니다. 그래서 신랑감의 문제점을 잘 알고 있었지만 딸을 시집보내기로 했던 것입니다. 카롤리네의 어머니 역시 나이 들어가는 딸을 생각하면 이 혼담을 놓칠 수 없었습니다만, 조카를 생각하면 딸의 앞날이 걱정되기는 했습니다. 카롤리네의 아버지는 저지 백작부인의 존재를 잘 알고 있었으며 이 때문에 딸에게 충고를 했습니다. 하지만 모든 것을 다 말해줄 수 없었기에 단지 딸에게 '질투하지 말고 순종적이어야 한다'는 상투적인 말만 했을 뿐입니다. 아마 카롤리네 역시 이런 상투적인 말은 그냥 적당히 흘려들었을 것입니다.

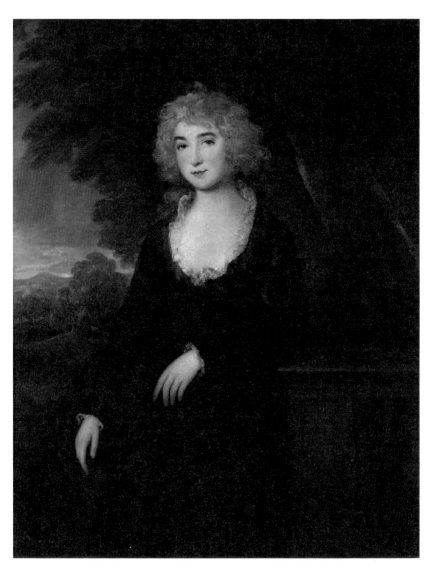

— 저지 백작부인

카롤리네는 20대 중반이었으며 그때까지도 엄청나게 구속된 삶을 살고 있었습니다. 그런 삶에서 벗어날 길은 결혼밖에 없었지만 오래도록 혼담이 성사되지 않았었습니다. 그런데 갑자기 혼담이 성사되었고 그것도 영국의 왕위계승자인 웨일스 공과 결혼한다는 사실에 너무나 흥분했을 것입니다. 답답한 삶 대신 새로운 삶을 살 수 있다는 생각에 즐거워했으며 남편이 될 웨일스 공의 잘생긴 외모가 담긴 초상화를 보고서 더욱더 마음이 설렜습니다.

1794년 11월 카롤리네는 어머니와 함께 새로운 삶을 위해 영국으로 떠납니다. 당시 전쟁 상황은 매우 악화되어 신부 일행은 프랑스와의 전투 지역 근처를 지나야 했을 정도였는데, 대포 소리를 들은 어머니가 안전을 걱정한 것과 달리 카롤리네는 매우 의연하게 대처했으며, 카롤리네게 그다지 호의적이지 않았던 영국 사절은 카롤리네의 이런 모습은 긍정적으로 여겼다고 합니다.

고생 끝에 5개월 만에 1795년 4월 카롤리네와 일행은 영국에 도착하게 됩니다. 그리고 카롤리네 일행을 처음 맞은 사람은 바로 레이디 저지였습니다. 많은 정부들이 그랬던 것처럼 레이디 저지 역시 웨일스 공의 아내가 될 카롤리네의 시녀가 되었던 것입니다. 그 후에 드디어 남편이 될 웨일스 공을 만나게 됩니다. 하지만 둘은 첫 만남에서 너무나 큰 실망을 했습니다. 카롤리네는 아름답다고 알려져 있고 미니어처 초상화에서도 괜찮게 묘사되었었습니다. 하지만 웨일스 공은 카롤리네의 실물을 보고 너무나 실망스러워 했습니다. 카롤리네 역시 남편이 될 웨일스 공의 외모가 초상화와 다른 것에 실망했습니다. 게다가 함께 지내면서 둘은 서로의 성격에도 크게 실망하게 됩니다. 웨일스 공은 카롤리네의 고상하지 않은 모습에 실망스러워 했으며, 카롤리네는 웨일스 공이 레이디 저지에게 노골적으로 애정을 보이는 모습에 화가 나게 됩니다.

하지만 이미 둘의 결혼은 협정서까지 체결된 상황이었으며, 왕가의 결혼은 함부로 깰 수가 없는 것이기도 했습니다. 게다가 웨일스 공은 돈 때문에 결혼

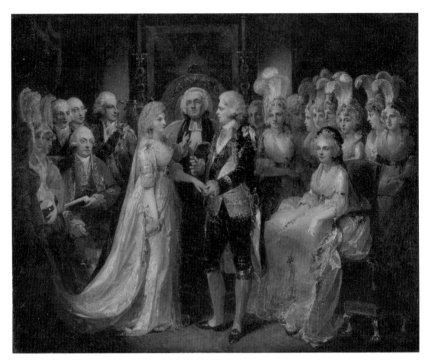

— 웨일스 공 조지와 카롤리네의 결혼식

하는 것이었기에 더욱더 결혼을 안 할 수가 없었습니다. 결국 1795년 4월 8일 웨일스 공과 카롤리네는 결혼했고, 이제 브라운슈바이크-볼펜뷔텔의 카롤리네는 웨일스 공비 캐롤라인라는 이름으로 알려지게 됩니다.

불행한 결혼 생활

　부부는 결혼 직후부터 매우 사이가 나빴습니다. 처음부터 아내를 대놓고 싫어했던 웨일스 공은 아내에 대한 비방을 서슴지 않았습니다. 아내의 모든 면에 대해 공격을 했는데, 여기에는 부부만이 알 수 있는 성적인 이야기까지 포함되어 있었습니다. 게다가 정부인 저지 백작부인에게는 노골적으로 잘했을 뿐만 아니라 자신의 '진정한 아내'인 피츠허버트 부인까지 들먹이며 카롤리네를 공격했습니다. 카롤리네 또한 훗날 자신의 첫날밤에 대해서 술 취한 남편이 그저 침대에서 자고만 있었다고 했으며 또한 결혼 3일 만에 남편이 피츠허버트 부인을 찾아갔다는 이야기를 했습니다. 이로 보아 카롤리네 역시 결혼 초기부터 남편에 대해서 실망감이 컸던 것 같습니다.

　카롤리네는 왕실 가족들에게는 잘 받아들여졌으며 또한 대중에게도 좋은 반응을 얻어냈습니다. 이것은 늘 인기가 없었던 남편 웨일스 공과 비교되는 것이었으며 아마도 웨일스 공의 아내에 대한 반감이 더 심해지는 계기가 되었을 것입니다. 대중은 인기 없는 웨일스 공보다는 멀리 외국에서 이런 나쁜 남자에게 시집온 불쌍한 젊은 여성에게 동정심을 느끼고 있었습니다. 아마 웨일스 공 입장에서는 자신이 무엇을 하든 비난하던 사람들이 자기가 싫어하고 끔찍해하는 아내에 대해서는 무엇을 하든 동정하고 지지하는 것에 화가 났을 것입니다.

　이렇게 사이가 나쁜 부부였지만 딱 결혼 9개월만인 1796년 1월 7일 딸이 태어납니다. 아이는 친할머니와 외할머니의 이름을 물려받아 샬럿 오거스타라는 이름으로 세례를 받았습니다. 웨일스의 샬럿이라고 더 잘 알려지게 되는 이 딸은 왕실 가족의 기대와 사랑을 한 몸에 받게 됩니다. 이 아이는 거의 30년 이상을 기다려온 영국 왕실의 다음 세대 첫 번째 왕위계승자였기 때문입니다.

— 카롤리네와 딸, 웨일스의 샬럿

그림 속 왕실 여성 이야기

샬럿의 탄생은 조부모, 특히 할아버지인 조지 3세에게 매우 큰 기쁨이었습니다. 점차 상태가 나빠지고 있던 국왕은 손녀를 보면서 큰 기쁨을 느꼈습니다. 또 숙부들과 고모들 역시 이 어린 조카를 예뻐했습니다.

하지만 웨일스 공은 딸이 태어난 지 3일 뒤에 몇 가지를 더 추가해 수정한 유언장에 아내에게는 1실링만 남기고 나머지는 '나의 마리아 피츠허버트'에게 남긴다고 써놓았습니다. 이런 행동으로 보아 그는 당시 딸인 샬럿에 대한 애정이 없었을 것이라고 추측할 수 있습니다. 싫어하는 아내의 아이였기에 딸에게도 관심이 없었을 것입니다.

앞서 여러 번 언급했듯이 딸들의 교육은 보통 어머니의 몫이었습니다. 하지만 샬럿은 상황이 좀 달랐습니다. 웨일스 공 부부의 불화는 누구나 다 아는 사실이었으며, 부부 사이에 더 이상의 아이를 낳을 가능성은 없었습니다. 그렇게 되면 당연히 샬럿은 영국의 국왕이 될 아버지 웨일스 공의 뒤를 이어 언젠가 영국의 군주가 될 운명이었습니다. 이것은 정치적으로도 매우 중요한 문제였습니다.

이때 아내와 딸에게 별로 관심이 없던 웨일스 공은 딸의 중요성을 자신의 이익을 위해 사용하려 했습니다. 딸의 양육을 위해 의회에 더 많은 돈을 청하고 의회가 이를 거절하자 모든 것을 아내의 탓이라고 돌리면서 아내가 딸을 만나는 것을 매우 엄격하게 제한한 것입니다. 카롤리네는 이런 남편에게 고분고분하지 않습니다. 이런 상황에서 딸마저 뺏긴다면 모든 것을 뺏기는 것과 다름없었기 때문입니다. 카롤리네에게 늘 호의적이었던 대중은 이제 카롤리네를 '나쁜 남편이 딸조차 만나지 못하게 하는 가여운 어머니'라고 생각하게 됩니다. 많은 이들이 이 생각에 동조했으며 그중에는 샬럿의 양육을 담당하는 사람들도 있어 몰래 아이와 어머니를 만나게 해주었습니다.

비록 사이가 너무 나빴으며 사실상 부부로 살지 않는 것과 다름없긴 했지만 그래도 웨일스 공 부부는 1796년 여름까지는 같은 집에서 살았습니다. 하지만 1796년 일어난 사건으로 부부 사이는 완전히 파탄나게 됩니다. 1796년 여름, 카롤리네의 시녀이자 웨일스 공의 정부였던 저지 백작부인이 카롤리네가 친정으로 보내는 개인 서신을 빼돌렸습니다. 거기에는 자신의 처지에 대한 신세 한탄과 더불어 남편과 시집 식구들, 특히 시어머니인 샬럿 왕비에 대한 불만을 적고 있었습니다. 저지 백작부인은 이것을 왕실 가족들에게 보여줬고 당연히 카롤리네의 남편은 물론 시어머니까지 카롤리네를 차갑게 대하게 되었습니다. 하지만 이 이야기가 대중에게 공개되자 상황은 더 복잡해지게 됩니다. 역시나 카롤리네에 우호적이었던 대중들은 당연히 이 문제로 웨일스 공을 비난했으며, 특히 카롤리네의 개인 서신을 빼돌린 저지 백작부인에게 엄청난 비난을 퍼부은 것입니다. 비록 대중과 여론은 카롤리네의 편이었지만, 이 사건으로 카롤리네와 웨일스 공과의 결혼 생활은 완전히 파탄났습니다. 웨일스 공은 아내와 아버지에게 별거를 원한다는 편지를 쓰고 또 아내에게 다른 지지 세력이 생기는 것을 막기 위해 모든 노력을 다했습니다.

스캔들

결국 웨일스 공 부부는 공식적으로는 아니지만 따로 살게 됩니다. 카롤리네는 '몬태규 하우스'라는 왕실 거처에 거주했고 남편인 웨일스 공은 부부의 집인 칼튼 하우스에 계속 살았습니다. 부부는 따로 살면서 각자의 삶을 추구했는데, 잠시 화해를 위한 노력이 있긴 했지만 결국 성공하지는 못했습니다. 남편과 따로 살면서 카롤리네는 다양한 사람들과 만나면서 지냈습니다. 특히 웨일스 공의 정적들이 카롤리네의 집을 찾아왔는데 아마 이런 상황이 카롤리네가 수많은 남자들과 연애를 한다는 소문을 만들었을 것입니다. 시드니 스미스 같은 전쟁 영웅이나 후에 수상이 되는 조지 캐닝 같은 정치가들과 연관이 있다는 소문이 파다했습니다.

이 시기 카롤리네는 역시 근처에 살던 딸 샬럿을 정기적으로 만날 수 있었습니다. 웨일스 공은 의외로 카롤리네가 딸을 만나는 것은 그렇게 제한하지 않았는데 어쩌면 자기는 딸에게 무신경하면서 아내가 딸을 만나는 것은 허용하지 않는다는 비난을 신경 써서 그런 것일 수도 있습니다. 아니면 관심 없는 딸이라서 내버려뒀을 수도 있으며, 그것도 아니면 아버지로서 딸에게 최소한의 일을 해준 것일 수도 있습니다. 웨일스 공의 동기가 어쨌든 카롤리네는 이렇게 나름 행복한 삶을 살고 있었습니다. 하지만 이런 행복은 1805년 발생한 스캔들로 깨지게 됩니다.

카롤리네는 1802년 한 가난한 집안의 어린 남자아이를 데려와 키우고 있었습니다. 아마도 독일에서부터 가난한 아이들에게 관심이 많았던 것과 딸을 만날 수는 있지만 함께 살지 못하는 것에 대한 안타까움 때문에 대신해서 아이를 키운 것일 듯합니다. 하지만 1805년 카롤리네의 이웃이었던 존 더글라스 경과 레이디 더글라스 부부와 분쟁이 생기면서 이 문제가 스캔들로 발전합니다. 더글라스 경 부부는 카롤리네와 한동안 잘 지냈었지만 무슨 일인지 둘의 사이는 틀어졌고, 더글라스 경 부부는 카롤리네가 자신들을 괴롭혔다고 비난하며 심지어 사생아를 낳아서 키우고 있다고 주장했습니다.

이런 소식은 당연히 웨일스 공의 귀에 들어가게 됩니다. 이 문제는 매우 심각한 것이었습니다. 카롤리네는 아직까지 남편과 정식 별거한 것이 아니었기에 만약 아이가 웨일스 공의 아이라면 왕위계승권과 연관된 문제였습니다. 그리고 만약 정말 사생아라면 아내를 싫어했던 웨일스 공이 아내와 헤어질 수 있는 절호의 기회이기도 했습니다.

1806년 이 문제를 비밀리에 조사하기 위해서 매우 저명한 인물들이 위원회를 구성했습니다. 그리고 카롤리네의 사람들을 부르게 됩니다. 레이디 더글라스는 카롤리네가 키우는 아이가 카롤리네의 사생아가 맞으며 카롤리네가 집

을 드나들던 수많은 남자들과 함께 지냈다고 증언했습니다. 하지만 카롤리네의 고용인들은 카롤리네가 남자들과 어떤 관계였는지는 자신들은 알지 못한다고 했으며, 카롤리네 키우고 있는 아이는 부모가 따로 있는 아이이고 아이의 어머니가 카롤리네에게 데려왔다고 증언합니다. 결국 아이의 친부모가 나타나서 아이는 자신들의 아이이고 카롤리네가 대신 키워주고 있다고 증언하면서 이 사건은 카롤리네의 무죄로 결론이 났습니다. 하지만 카롤리네에 대한 수많은 가십이 떠돌게 됩니다. 대중들은 이런 가십을 좋아했으며 웨일스 공 부부의 스캔들이 퍼지면 퍼질수록 왕실의 이미지는 더욱더 악화되었습니다. 이런 상황 때문에 카롤리네는 몬태규 하우스에서 켄징턴 궁으로 이사해야했으며 딸 샬럿을 볼 수 있는 기회마저 줄어들게 됩니다.

딸을 위한 싸움

1811년 조지 3세의 상태는 결국 돌이킬 수 없을 만큼 악화되었습니다. 웨일스 공은 섭정으로서 아버지를 대신해서 국정을 장악했습니다. 이제 런던의 사교계는 권력을 가진 카롤리네의 남편을 지지하고 카롤리네는 고립되게 됩니다. 딸을 만나기 위해서 이제 권력을 가진 남편에 대항해야 했던 카롤리네는 남편의 반대 입장에 있는 정치가인 브로엄 경과 손을 잡았습니다. 그리고 이것은 1806년의 조사에 대한 이야기들의 폭로로 이어지게 됩니다. 이런 혼란한 상황에서 대부분의 사람들은 웨일스 공을 싫어했기에 여전히 카롤리네의 편을 들었습니다. 특히 웨일스 공 부부의 외동딸이자 이제 반항적인 10대가 된 샬럿 역시 어머니 편을 들었습니다. 샬럿 역시 어머니 카롤리네의 10대 시절처럼 매우 반항적인 소녀였습니다. 질풍노도의 10대인 딸을 대하는 것이 난감했던 웨일스 공은 마치 장인 장모가 그랬듯이 딸을 억압했는데, 이것이 샬럿이 아버지에게 핍박당하는 어머니 카롤리네에 더욱더 동정적이 된 원인이 되었을 것입니다.

샬럿은 아버지에 대한 반감이 심했고, 그만큼 어머니에게 호의적이었습니다. 그리고 카롤리네 역시 딸의 행동을 지지했습니다. 특히 1811년 샬럿이 숙부인 클라렌스 공작 윌리엄과 그의 정부인 도로시 조던과의 사이에서 낳은 장남 조지에게 호감을 느꼈을 때, 카롤리네는 샬럿이 자유롭게 결혼해야한다고 생각해 둘의 로맨스를 도와주었습니다. 자신의 아파트에서 단둘이 만나게 해주기까지 했던 것입니다. 당시에는 미혼인 남녀가 한 방에 단둘이 있었다는 것 자체가 스캔들이 될 수 있었기에 이것은 매우 심각한 문제였습니다. 이 상황에 대해서 알게된 웨일스 공은 스캔들을 막기 위해 조지를 영국에서 떠나게 하고 서둘러 딸의 남편감을 찾게 됩니다. 웨일스 공이 선택한 샬럿의 남편감은 오라녜 공이었습니다. 영국과의 동맹관계도 있었으며 오라녜 공은 네덜란드를 통치할 것이니 괜찮은 혼담이었습니다. 하지만 샬럿과 카롤리네는 이 혼담을 싫어했습니다. 특히 샬럿은 자신이 자유롭게 결혼하지 못하는 것에 대해 화를 냈으며, 늘 부모의 불화로 불행하게 성장한 어린 공주를 사랑했던 영국 국민들 역시 샬럿의 뜻을 지지했습니다. 결국 오라녜 공과 샬럿의 결혼은 없었던 이야기가 되었습니다. 그리고 1816년 샬럿은 자신의 뜻대로 사랑하는 사람과 결혼합니다.

딸의 결혼을 막아내긴 했지만 남편과의 정치적 문제는 카롤리네를 지치게 하고 있었습니다. 카롤리네는 영국에 있으면 결국 남편과 연결이 되고 정치적으로도 엮일 것을 분명히 알고 있었습니다. 그래서 영국을 떠나 유럽 대륙에서 지내고 싶어 했는데 딸인 샬럿 때문에 망설였던 것입니다. 하지만 오라녜 공과 샬럿의 결혼이 무산 된 뒤 카롤리네는 딸이 자유롭게 결혼할 수 있을 것이라 믿었습니다. 이미 협상이 다 진행된 혼담이 영국 내 반감 때문에 깨졌기에, 이제 웨일스 공은 딸이 원치 않는 결혼을 밀어붙일 수 없을 것이었습니다. 이렇게 딸의 결혼 문제가 해결된 뒤 카롤리네는 의회에 돈 문제만 해결된다면 영국을 떠나 유럽 대륙에 거주하겠다는 의사를 밝힙니다. 당연히 카롤리네의 남편은 너무나 좋아하면서 승낙했습니다. 처음부터 싫어했었고 이제는 정적이나 다름없는 아내가 스스로 영국을 떠나겠다는 것은 웨일스 공에게 너무나 좋은 일이었던 것입니다.

1814년 카롤리네는 딸인 샬럿과 작별인사를 하고 영국을 떠납니다. 처음에는 고향인 브라운슈바이크로 갔지만 고향에 머물지 않고 유럽 전역을 떠돌아다녔습니다. 아마 힘들었던 영국에서의 삶과 달리 남편과 싸우지 않아도 되고 다른 사람들의 시선을 의식하지 않아도 되는 것이 즐거웠을 것입니다. 하

La première Entrevue.

— 페르가미와 카롤리네에 대한 풍자화

지만 카롤리네를 지켜보는 사람이 없었던 것은 아니었고, 이들은 카롤리네의 흠을 찾아냈습니다.

1815년 이탈리아에 정착한 카롤리네는 베르톨로메 페르가미라는 인물과 그의 가족들을 자신의 집에 고용하게 됩니다. 웨일스 공의 스파이들은 페르가미가 얼마나 잘생겼는지에 대해서 이야기했고 카롤리네가 그에게 얼마나 빠져들었는지에 대해서 이야기했습니다. 곧 카롤리네가 페르가미와 연인 관계라는 소문이 영국에 파다하게 퍼져나갔습니다. 아내가 영국으로 돌아오는 것을 바라지 않았던 웨일스 공은 정보원을 더 파견했으며 아내와 헤어질 수 있는 증거를 찾으려합니다. 카롤리네 역시 남편의 정보원이 자신의 집에 있고 자신을 감시하고 정보를 보내고 있다는 사실을 알게 되었습니다. 당연히 해당 고용인을 해고하고 자신이 믿는 사람만 고용하게 되었는데 이것이 소문을 부채질했습니다.

카롤리네는 남편과 멀리 떨어져 있었으며, 이 때문에 영국에서 도는 소문이나 정치적 음모 같은 것은 별 상관이 없다고 여겼을 것입니다. 게다가 딸인 샬럿의 결혼식에 초대받지 못했지만, 샬럿이 사랑하는 사람과 결혼해서 행복하게 살고 있는 것에도 안심을 했을 것입니다. 하지만 사실 카롤리네가 딸의 행복을 빌어주고 있을 때 이미 샬럿은 죽은 뒤였습니다. 1816년 작센-코부르크-잘펠트의 레오폴트와 행복하게 결혼했던 샬럿은 1817년 11월 아들을 사산한 뒤 갑작스럽게 사망합니다. 샬럿의 죽음은 모두에게 큰 충격이었는데 아내를 잃은 슬픔에 빠진 레오폴트는 장모에게 아내의 죽음을 알리지 못했습니다. 그리고 아내를 싫어했던 웨일스 공은 의도적으로 아내에게 딸의 죽음을 알리지 않았습니다. 카롤리네는 우연히 딸의 죽음을 알게 되었는데, 웨일스 공이 교황에게 딸의 죽음을 알리려고 보낸 사절이 카롤리네가 살던 곳을 지나갔던 것입니다. 딸의 죽음을 알게 된 카롤리네는 큰 충격을 받았으며 오래도록 떨어져 지냈던 딸의 장례식조차도 참가할 수 없었던 것을 슬퍼했습니다.

— 헨리 브로엄 경

웨일스 공은 점차 아내에 대한 증오가 깊어지게 됩니다. 하나밖에 없는 후계
자이자 딸을 잃었으며 이것은 부부 사이를 묶어주는 것이 더 이상 없다는 것

을 의미했습니다. 웨일스 공의 정보원들은 웨일스 공비가 부정을 저지르고 있다는 내용을 산더미처럼 보냈으며 웨일스 공은 이제 딸을 위해서 아내를 참을 필요가 없었습니다. 게다가 그의 이혼을 반대할 만한 사람은 이제 아무도 없었습니다. 1818년에 어머니인 샬럿 왕비가 사망했으며 아버지인 조지 3세는 병이 심각해서 아무것도 할 수 없는 상황이었습니다. 웨일스 공은 이혼을 결심하고 위원회를 구성합니다. 카롤리네는 정치적 지지자 중 한 명이었던 브로엄 경과 정보를 계속 주고받고 있었는데, 1819년이 되면서 이제 이혼은 막을 수 없는 것처럼 보였습니다. 카롤리네는 경제적 문제로 압박을 받고 있었으며 결국 이렇게 된 바에는 돈을 받고 이혼을 하려고 합니다.

왕비로 인정받기 위한 싸움

이렇게 복잡한 상황이 진행되고 있던 1820년 웨일스 공의 아버지인 조지 3세가 사망합니다. 그리고 이제 웨일스 공은 섭정 공이 아닌 영국의 국왕 조지 4세가 됩니다. 조지 4세는 왕위에 오르면서 더욱더 아내와의 이혼을 원하게 됩니다. 조지 4세 입장에서는 뻔뻔한 아내가 왕비의 지위에 오르는 것은 더욱더 용납할 수 없었던 것입니다. 조지 4세는 자신의 아내에게 줄 수 있는 명예는 모두 거부했습니다. 공식적으로 카롤리네가 왕비로 언급되는 것을 거부했던 것입니다. 그리고 카롤리네는 이에 대해서 분노합니다. 뻔뻔한 남편은 자신에게서 모든 것을 뺏은 것도 모자라서 이제 자신을 모욕하려는 것이었습니다. 그리고 영국으로 돌아가 자신의 권리를 위해 싸우려했습니다.

1820년 6월 5일 카롤리네는 다시 영국으로 돌아옵니다. 하지만 이것은 더욱더 복잡한 상황의 시작이었습니다. 대중은 카롤리네를 지지했었으며 당연히 의회에서는 이 문제를 적당히 넘어가고 싶어했습니다. 하지만 조지 4세는 굳건히 이혼을 요구합니다. 그리고 결국 조지 4세와 카롤리네의 이혼을 위한 법정 다툼이 시작됩니다.

조지 4세는 카롤리네가 부정을 저질렀기에 이혼을 해야 한다고 의회에 요구했으며 그동안 이탈리아에서 수집한 증거를 제시합니다. 사실 의회에서는 조지 4세와 카롤리네의 이야기가 대중에 자세히 공개되는 것을 꺼리고 있었습니다. 조지 4세가 카롤리네의 부정을 공개한다면 아마도 카롤리네 쪽에서도 조지 4세의 정부들이나 심지어 가톨릭교도였던 피츠허버트 부인과의 관계에 대해 이야기할 것이기 때문입니다. 조지 4세 쪽 사람들과 카롤리네 쪽 사람들이 만나 협상을 진행했지만 협상은 이루어지지 않습니다. 기어이 아내의 부정을 이유로 이혼을 해야겠다는 조지 4세와 절대 자신의 부정을 인정할 수 없다는 카롤리네 사이에 협상이 가능할 수가 없었습니다. 결국 의회의 위원회에서 조지 4세가 제출한 증거를 개봉해 분석한 결과 조지 4세가 카롤리네와 이혼할 만한 근거라고 확정했으며 둘의 이혼법을 만들게 됩니다. 그리고 카롤리네가 과연 불륜을 저질렀나에 대한 재판이 시작됩니다.

이 재판에서 검찰 측의 증인 대부분은 카롤리네의 이탈리아인 고용인으로 영어를 하지 못하는 인물들이었으며 이들의 카롤리네와 페르가미의 성생활에 대해서 매우 적나라하게 이야기했습니다. 이들의 발언은 대중에 공개 되었으며 기자들이 바로 신문에 실었습니다. 조지 4세는 아내에 대한 증오심 때문에 이런 사실을 공개했지만 이것은 조지 4세와 왕실에도 치명적인 사건이었습니다. 결국은 왕가의 추문이었기 때문입니다. 게다가 조지 4세의 생활에 대해서 어느 정도 알고 늘 카롤리네에게 호의적이었던 대중들이 과연 이런 사실을 받아들일까 하는 것은 다른 문제였습니다. 특히 검찰측 증인들이 카롤리네의 부정적 이야기에는 매우 자세히 이야기했던 반면 변호인측 심문에는 기억이 안 난다는 말로 일관했기에 대중들은 이 증언을 도리어 신빙성이 떨어진다고 여겼습니다. 반면 카롤리네의 영국인 고용인은 카롤리네가 부정을 저지르지 않았다고 증언했으며 이것은 반 이탈리아 감정을 가지고 있던 영국인들에게 도리어 신뢰감을 주는 것이기도 했습니다.

진실이야 어쨌든 영국 사람들은 카롤리네가 불륜 상대와 어떻게 관계를 가졌는지, 그와 매일 어떻게 지냈는지에 대해서 상세하게 알게 되었습니다. 하지만 영국 사람들 대부분은 재판에서 증언으로 나온 카롤리네의 이야기를 믿지 않았습니다. 도리어 외국에서 갓 시집온 아내에게 조지 4세가 어떻게 했는지 기억했으며, 조지 4세의 정부인 저지 백작부인이 카롤리네를 어떻게 망신주고 힘들게 했는지 기억했습니다. 또 조지 4세가 하나밖에 없는 딸을 카롤리네에게서 어떻게 떼어놨는지에 대해서 기억했습니다. 뿐만 아니라 카롤리네가 대륙에서 빚을 지면서 어렵게 사는 동안 조지 4세는 영국의 돈을 펑펑 써가면서 호화롭게 산 것을 기억했습니다.

　이 법정 싸움은 사실 카롤리네가 패배했습니다. 의회에서 카롤리네와 조지 4세의 이혼법을 통과시켰기 때문입니다. 하지만 대중들은 카롤리네를 지지했으며 이 때문에 만약 이 법안대로 카롤리네가 조지 4세와 정식으로 이혼한다면 폭동이 일어날 것이 분명했습니다. 이미 카롤리네에 대한 동정여론이 극에 달했으며 그와 반비례해서 이 법안을 통과시키려는 정부와 조지 4세에 대한 불만이 극에 달해 있었기 때문입니다. 결국 통과된 법안을 총리가 철회하면서 이렇게 이혼 사건은 끝나게 됩니다.

　카롤리네는 자신이 승리한 것이라고 여겼습니다. 당연히 법적으로 카롤리네는 여전히 조지 4세의 아내였으며, 영국의 왕비였기 때문입니다. 하지만 조지 4세는 카롤리네를 절대 인정하지 않으려 했습니다. 그리고 영국 상류사회는 국왕의 뜻에 따라 카롤리네를 외면했으며, 의회는 이제 더 이상 정치적 문제를 만들지 않길 바라면서 카롤리네가 다시 이탈리아로 떠나길 바랍니다.

　카롤리네는 주변 상황에 신경 쓰지 않고 승리를 굳히기 위해 대관식에 왕비로 참석하려고 했습니다. 카롤리네의 정치적 동지이며 재판에서 카롤리네를 변호했던 브로엄 경은 카롤리네에게 대관식에는 참석하지 않는 것이 좋다고 충고했습니다만 자신의 승리에 도취된 카롤리네는 이를 듣지 않습니다.

 1821년 7월 19일 대관식이 열리는 웨스트민스터 사원에 카롤리네가 나타나 사원으로 들어가려고 했습니다. 하지만 조지 4세는 카롤리네의 출입을 막았고 카롤리네는 사원 안에 들어갈 수가 없었습니다. 카롤리네는 대중 앞에서 출입을 거절당했습니다. 카롤리네와 함께 갔던 귀족은 카롤리네에게 자신의 입장권으로 입장하라고 이야기했지만 카롤리네는 끝까지 자신의 힘으로 사원 안으로 들어가려고 했습니다. 그리고 이런 모습은 매우 품위가 없었으며, 지켜본 사람들은 카롤리네를 대놓고 비웃었습니다. 그리고 대중이 자신을 대놓고 비웃는 모습을 본 카롤리네는 이들을 피해 돌아갈 수밖에 없었습니다. 카롤리네

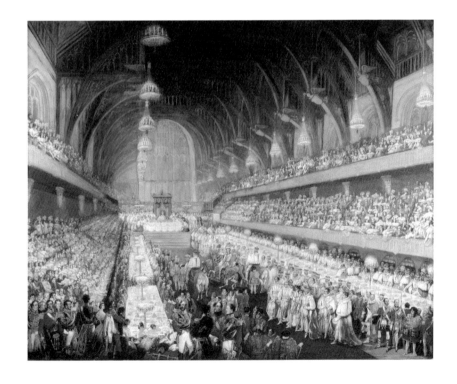

를 늘 옹호했던 브로엄 경은 이 사건으로 카롤리네의 대중적 인기가 식은 것을 알아차렸으며 '너무나 빨리 끝이 찾아왔다'라고 언급했습니다.

카롤리네는 이제 평생 동안 싸운 남편이 국왕이 되어 사람들의 환호를 받는 것을 봐야만 했습니다. 그 환호의 대상에 자신은 없었으며 이것은 자신이 패배한 것이라고 생각했습니다. 하지만 카롤리네는 절대 포기하지 않으려 했는데, 자신의 대관식을 따로 열어줄 수 없냐고 켄터베리 대주교에게 묻기까지 했다고 합니다. 당연히 카롤리네는 대관을 할 수 없었습니다.

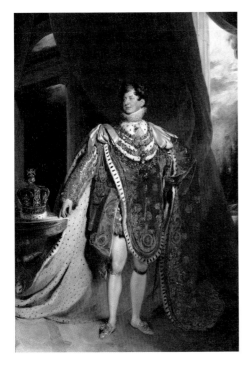

— 대관식 복장의 조지 4세와 대관식 연회

1821년 7월 30일 카롤리네는 갑작스럽게 아프기 시작합니다. 장폐색이라는 진단을 받았는데 고통을 줄이기 위해 아편을 처방받을 정도였습니다. 브로엄 경은 카롤리네의 삶이 얼마 남지 않았다는 것을 알고 카롤리네 곁에 있어주었습니다. 카롤리네 역시 자신이 곧 죽는 다는 것을 알아차렸습니다. 그래서 유언장을 작성하고 중요한 문서들을 폐기하는 등 자신의 주변을 정리했습니다.

호전되는 듯 했던 카롤리네는 결국 1821년 8월 7일 사망했습니다. 죽기 전 카롤리네는 브로엄 경에게 '이런 삶에 너무 지쳤다'라고 말했다고 합니다.

카롤리네는 죽으면서 고향인 브라운슈바이크에 묻히길 원했으며, '상처받은 왕비'라는 명패를 써달라고 했다고 합니다. 조지 4세는 지긋지긋했던 아내가 죽었다는 소식에 최소한의 애도기간만 지녔으며, 아내의 첫 번째 소원을 당연히 들어줍니다. 그 역시 아내와 함께 묻힐 생각이 조금도 없었던 것입니다. 하지만 두 번째 소원은 거부하는데 아마도 기어이 왕비라는 칭호를 쓴 것이 못마땅해서일 듯합니다. 하지만 카롤리네의 주변 사람들은 결국 카롤리네의 소원대로 해줬습니다.

브라운슈바이크-볼펜뷔텔의 카롤리네는 어린 시절 불운한 여러 사람들의 삶을 지켜봤습니다. 고모는 남편과 이혼을 선택했고 그 결과 평생 가족을 만나지 못했습니다. 이모는 정치적 문제로 결국 남편과 이혼하고 자신의 나라에서 쫓겨났습니다. 어머니는 불만 가득한 남편을 참고 살아야했고 언니는 폭력적인 남편을 피해서 도망쳤지만 결국 불운하게 죽었습니다. 시누이는 폭력적인 남편을 그저 참고만 살았습니다. 이 모든 이들의 삶을 알고 있는 카롤리네역시 이들보다 행복한 삶을 살지 못했습니다. 하지만 카롤리네는 이모, 고모, 어머니, 시누이들과 달리 자신의 권리를 지키기 위해서 남편과 계속 싸웠습니다. 카롤리네가 계속 싸울 수 있었던 것은 불운했던 다른 친척들과 달리 카롤리네의 행동이 당시 관념에 어긋난다고 생각하지 않고 도리어 카롤리네를 지지해 줬던 영국 사람들이 있었기 때문이었습니다.

카롤리네의 관이 고향으로 이동할 때 카롤리네에 대해서 호의적이었던 수많은 사람들이 이 불운한 왕비의 관을 뒤따랐다고 합니다. '상처받은 왕비'는 바람대로 고향인 브라운슈바이크에 안장되었습니다.

<**Portrait of Caroline of Brunswick**> Thomas Lawrence, 1798, Victoria and Albert Museum

이미지 정보

CHAPTER 01

P12. <Princess Sophia, later Duchess of Brunswick-Lüneburg, Electress of Hanover (1630-1714)> Gerard van Honthorst, 1648, Royal Collection

P14. 좌 <Portrait of Frederick V, Elector Palatine(1596-1632), as King of Bohemia>
Gerard van Honthorst, 1642, Kurpfäl zisches Museum
우 <Elizabeth Stuart, Queen of Bohemia> Gerard van Honthorst, 1643, National Gallery

P16. <The Battle of White Mountain> Peter Snayers, 1630s, Louvre Museum

P19. <Portrait of Sophia, Princess Palatine(Sophia of Hanover)> Gerard van Honthorst, 1641, Detroit Institute of Arts

P24. 좌 <Adolf Johan d.ä.> David Klöcker Ehrenstrahl, National museum
우 <Georg Wilhelm> Unknown, c.1660, Residence Museum in the Celle Palace

P25. <Portrait von Herzog Ernst August von Braunschweig-Lüneburg> Jacob Ferdinand Voet, c.1670, Niedersä chsischen Landesmuseum Hannover

P27. <Electress Sophia, Princess Palatine, consort of Ernest Augustus, Elector of Hanover> Gerard van Honthorst, 1650, National Trust, Ashdown House, Oxfordshire

P32. 좌 <Sophia, Electress of Hanover (1630-1714)> Jean Michelin, c.1670, Royal Collection
우 <Clara Elisabeth von Platen, mistress of the Elector Ernest Augustus of Hannover> Unknown

P147. <Caroline Matilda of Great Britain, Queen of Denmark and Norway> Catherine Read, 1767, Royal Collection

P148. 좌 <Portrait of King Christian VII of Denmark, half-length, in coronation robes and holding a crown and sceptre> Alexander Roslin, 1772, The Museum of National History, Denmark
우 <Portrait of Juliana Maria of Brunswick-Wolfenbüttel with a portrait of her son Hereditary Prince Frederick> Johann Georg Ziesenis, 1766-1767, The Museum of National History, Denmark

P153. <Birth of Frederik 6th of Denmark-Norway> 18c, Danmarks Riges Historie volume 5 by Edvard Holm (1907)

P155. <Portrait of Johann Friedrich Struensee> Copy by Hans Hansen of original by Jens Juel(1745-1802), 1824, Rosenborg Castle, Copenhagen

P157. <Caroline Mathilde in the military uniform> Saddhiyama, 1916, "Struensee og det danske hof" by Reverdil

P159. <Scene from Christian VII's courtyard> Kristian Zahrtmann, 1873, Hirschsprung Collection

P161. <Portrait of Princess Louise Auguste of Denmark as a child> Helfrich Peter Sturz, 1771, Rosenborg Castle

P163. 좌 <Portrait of Juliana Maria of Brunswick> Vigilius Eriksen, 1780s, Rosenborg Castle
우 <Arveprins Frederik> Jens Juel, 1785, Jægerspris Castle

P168. <Caroline Matilda of Great Britain, Queen of Denmark> Johannes Heinrich Ludwig Möller, 1848, Royal Collection

CHAPTER 06

P170. <Portrait of Duchess Augusta of Brunswick-Wolfenbüttel> Unidentified, 1788

P172. 좌 <Portrait of Charles William Ferdinand> Pompeo Batoni, 1767, Herzog Anton Ulrich Museum
우 <Portrait of Princess Augusta of Great Britain> Attributed to Thomas Frye, c.1763

P179. <King Friedrich I, portrait of a youth> Georg Friedrich Erhardt, Private collection

P182. 좌 <Frederick the Great> Christoph Friedrich Reinhold Lisiewski, 1772, Charlottenburg Palace
우 <Catherine II> Richard Brompton, 1782, Hermitage Museum

P184. <Elisabeth Wilhelmine of Württemberg> Johann Baptist von Lampi the Elder, 1785, Kunsthistorisches Museum

P186. <Auguste Karoline von Braunschweig-Wolfenbüttel> Unknown

P192. <Portrait of Catherine II of Russia> Follower of Johann Baptist von Lampi the Elder, 1780s, Kunsthistorisches Museum

P194p. <Portrait of Sophie Dorothea of Württemberg, Maria Feodorovna> Alexander Roslin, c.1777, Tropinin museum

P200. Ruin of Lode Castle, Image extracted from page 070 of volume 2 of A Residence on the Shores of the Baltic

P203. 좌 <William I of Württemberg as a victorious general> Joseph Karl Stieler, 1822, Landesmuseum Württemberg 우 <Catherine of Würtemberg> François Kinson, c.1810–1820, The Bowes Museum

P204. <Portrait of Duchess Augusta of Brunswick-Wolfenbütte>, unkown, 1780s, Ludwigsburg Palace

CHAPTER 07

P206. <Charlotte, Princess Royal> William Beechey, c.1795~1797, Royal Collection

P208. <George III, Queen Charlotte and their Six Eldest Children> Johan Zoffany, 1770, Royal Collection

P210. <Queen Charlotte with Charlotte, Princess Royal> Benjamin West, 1776, Royal Collection

P212. <The Three Eldest Princesses Charlotte, Princess Royal, Augusta and Elizabeth> Thomas Gainsborough, 1784, Royal Collection

P215. <Portait of Frederick VI of Denmark> Unknown, Residence Museum in the Celle Palace

P218. <Ferdinand, Duke of Würtemberg> Ulrika Pasch, 18c, National museum of Sweden

P220. <The Duchess of York presented to King George III and Queen Charlotte> Richard Livesay, 1791, National Trust, Upton House

P223. <Portrait des Herzogs Peter Friedrich Ludwig von Oldenburg> Jean-Laurent Mosnier, Niedersächsisches Landesmuseum für Kunst und Kulturgeschichte, CC BY-SA 4.0

P225. <Portrait of Frederick I of Württemberg> Johann Baptist Seele, c.1806-1808, Schlossverwaltung Ludwigsburg

P227. <Portrait of Charlotte, Princess Royal> Philipp Friedrich von Hetsch, c.1799, Kloster Hofen

P229. The bridal night, James Gillray, 1797, British Museum

P233. <Charlotte, Princess Royal, Dowager Queen of Würrtemberg> Franz Seraph Stirnbrand, 1826, Private collection

CHAPTER 08

P236. <Queen Caroline; Princess

Caroline Amelia Elizabeth> Samuel
Lane, 1820, Scottish National Gallery

P238. 좌 <Portrait of Charles William
Ferdinand, Duke of Brunswick-
Wolfenbüttel> Johann Georg Ziesenis,
18c, Herzog Anton Ulrich Museum
우 <Portrait of Princess Augusta of
Great Britain> Johann Georg Ziesenis,
c.1764-1770, Herzog Anton Ulrich
Museum

P245. 좌 <George IV as Prince of
Wales> Gainsborough Dupont, 1781,
National Gallery of Art
우 <Maria Anne Fitzherbert> Joshua
Reynolds, c.1788, National Portrait
Gallery

P248. <Frances Villiers, Countess of
Jersey> Thomas Beach, 18c

P250. <The Marriage of George VI when
Prince of Wales > Henry Singleton, 1795,
Royal Collection

P252. <Caroline, Princess of Wales, and
Princess Charlotte> Thomas Lawrence,
1801, Buckingham Palace

P258. La première entrevue, 1820,
British Museum, This print was listed
in the 'Bibliographie de France' for 11
November 1820 by Lasteyrie, British
Museum

P260. <Henry Brougham> Thomas
Lawrence, National Portrait Gallery

P264. <The Coronation Banquet of King
George IV in Westminster Hall, 1821>
Unknown, c.1821, Museum of London

P265. <Coronation portrait of George
IV> Thomas Lawrence, 1821, Royal
Collection

P267. <Portrait of Caroline of
Brunswick> Thomas Lawrence, 1798,
Victoria and Albert Museum

참고문헌

1. Daughters of the Winter Queen: Four Remarkable Sisters, the Crown of Bohemia, and the Enduring Legacy of Mary, Queen of Scots (Nancy Goldstone, 2018)

2. Sophia: Mother of Kings: The Finest Queen Britain Never Had (Catherine Curzon, 2019)

3. Queen of Georgian Britain, (Catherine Curzon, 2017)

4. The love of an uncrowned queen : Sophie Dorothea, Consort of George I, (W.H.Wilkins, 1903)

5. The captive princess: Sophia Dorothea of Celle (Paul Morand, 1972)

6. George I ,(Ragnhild Haltton, 2001)

7. A Queen of Tears: Caroline Matilda, Queen of Denmark and Norway and Princess of Great Britain and Ireland (W. H. Wilkins, 1904)

8. The Daughters of George III: Sisters and Princesses (Catherine Curzon, 2020)

9. Princesses : the six daughters of George III (Flora Fraser, 2005)

10. Princess Auguste-On a Tightrope between Love and Abuse. (Riëtha Kühle, 2021)

11. The Unruly Queen: The Life of Queen Caroline (Flora Fraser, 2012)

12. 영문 위키 피디어 Sophia Magdalena of Denmark 항목 https://en.wikipedia.org/wiki/Sophia_Magdalena_of_Denmark

명 화 들 이 말 해 주 는 ————

그림 속
왕실 여성 이야기

1판 1쇄 인쇄 2021년 12월 1일
1판 1쇄 발행 2021년 12월 5일

—

지 은 이 정유경
발 행 인 이미옥
발 행 처 J&jj
정 가 17,000원
등 록 일 2014년 5월 2일
등록번호 220-90-18139
주 소 (03979) 서울 마포구 성미산로 23길 72 (연남동)
전화번호 (02) 447-3157~8
팩스번호 (02) 447-3159

—

ISBN 979-11-86972-91-5 (03600)
J-21-07

D·J·I BOOKS
DESIGN STUDIO

굿즈 ——————————— D·J·I BOOKS
캐릭터 DESIGN STUDIO
광고 2018
브랜딩
출판편집 J&JJ BOOKS
 2014

 I THINK BOOKS
 2003

 DIGITAL BOOKS
 1999

facebook.com/djidesign

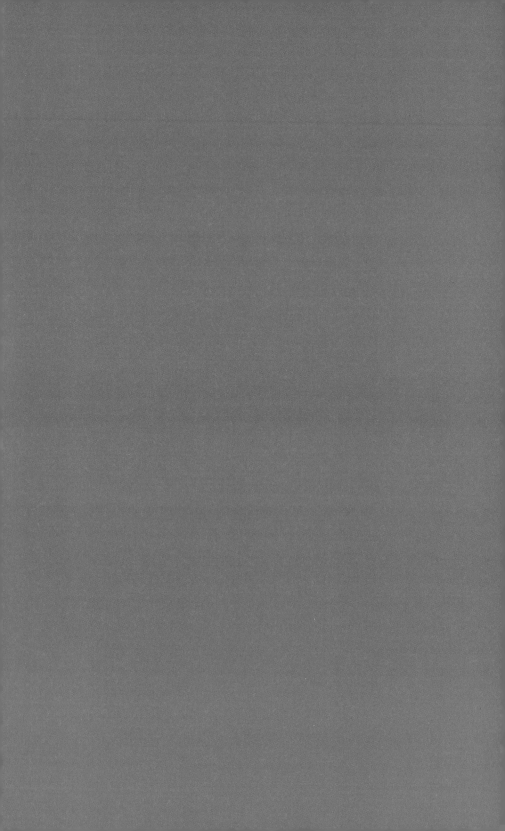